揚聲國際的臺灣之音

中央廣播電臺九十年史

五南圖書出版公司 印行

九十年歷史的新視角

言論自由的美好願景

　　1990年底，首都早報結束以後，我負笈加拿大多倫多攻讀大眾傳播，這是我第二次出國，更是我第一次長時間居住在異國。楓葉之國有個公共廣電集團，叫做「加拿大廣播公司」（Canadian Broadcasting Corporation, CBC）。記得當時的加國總理Martin Brian Mulroney聲望低落，而CBC的新聞與節目論起政來，也對他毫不留情，一個政府出資的公共媒體，竟然可以如此自由開放地報導與評論時政，這對來自還處於頻道管制的臺灣的我來說，是很大的心理衝擊。

　　1990年代初期的臺灣，鄭南榕為言論自由而自焚的身影猶新，野百合學運也結束不久，戒嚴令不再，報禁也解除了，社會力開始奔放，街談巷議或是平面媒體的言論已經相當開放，但是電子媒體的頻道天空，無論廣播或電視，都還是黨政軍的禁臠。當時的國民黨，藉由掌握老三臺、中廣，以及中時、聯合兩大報，仍然牢牢掌控臺灣的主流言論市場。在主流媒體上，不會看到或聽到什麼異於政府的聲音。也因此，初初看到CBC的自由，心中油然升起一種震撼的感覺：在這裡，「自由」不再是民主前輩們勾勒的美好願景，而是看得到、聽得到、感受得到的現實生活。可也不禁感嘆，我的故鄉臺灣，要到何時才能擁有這樣的自由呢？

　　16年之後，2006年11月，當年在國外看電視興嘆的傳播系學生，成了臺灣國家電臺的經理人，這是我第一次出任央廣總臺長職務，是央廣改制為國家電臺後，次年輕的總臺長。2017年1月1日，我再度受邀回任央廣總臺長，前後兩次接掌這個工作，合併的任期加起來，已是改制後在職最久的總臺長。無論第一次或第二次出任央廣總臺長，臺灣的媒體環境與言論市場，都與威權時代大不相同了，特別是第二次，百家爭鳴的自媒體浪潮，使言論自由已經變得像空氣一樣自然，所以對於央廣這個歷史悠

久，號稱國家廣播電臺，但知名度和影響力卻日益式微的媒體來說，多元開放的言論已是天經地義的事，可是如何擺脫傳統的包袱，把央廣轉型成為一個新而有力的臺灣之音，反而是我這個經理人必須日思夜想的艱難課題。

要開創新局先了解歷史

中央廣播電臺因為被法律設定為一個國際廣播電臺，所以在國內無法申請頻道，在兩岸進入交流年代，有線電視、網路興起之後，年輕世代的臺灣人，更是愈來愈少人知道，我們有一個國家廣播電臺，叫做中央廣播電臺。其實央廣的歷史之所以重要，當然不是因為它是一個電臺的歷史，而是因為央廣是臺海兩岸的電子媒體發展源頭，也是世界上歷史最悠久的現存廣播電臺之一，研究東亞傳播歷史的人，不可不讀央廣史。

過去以央廣歷史為主軸的出版品，多是以官方角度出發的書冊，宣傳性質大於寫史，特別是在威權時代，政治正確更是重要。像這本書中提到的央廣首任處長吳保豐，主導央廣的創建工作長達15年之久，也被譽為中國廣播界的三巨頭之一，可是因為他後來沒有隨國民政府來臺而且投共了，所以在過去所有央廣的出版品中，吳保豐可說是完完全全消失了，連許多老央廣人也不知道他的存在。

有別於過去的官方出版品，這本《揚聲國際的臺灣之音 中央廣播電臺九十年史》是由何義麟、林果顯、楊秀菁、黃順星等四位臺史與傳播史學家合力完成，從歷史學家的角度，來記錄這九十年來中央廣播電臺在兩岸的歷史足跡，並由民間出版者五南圖書出版公司發行，央廣僅僅在基本資訊的提供與校對等庶務性工作上給予協助。對於歷史內容的撰寫與詮釋，央廣完全尊重四位老師的專業。

因此，這本書給了讀者一個全新的視野來看待央廣，特別是以臺灣這片土地為軸心的史觀來看待央廣的歷史。舉例來說，第一章雙源匯流的廣播發展史，除了記述國民政府在中國大陸創建中央廣播電臺的故事，另一方面也把日治時期為臺灣廣播產業扎根的史料納入，這使得戰後在臺設置的央廣臺灣臺，可以接收吸納原「臺灣放送協

會」的硬體設備與資產，並利用廣大的廣播聽眾基礎，來推展廣播事業。

　　另外，央廣在二二八事件中的故事與角色，也是第一次被載入央廣的臺史中。還有九零年代末期，央廣如何在要求黨政分離與黨政軍退出媒體的民主浪潮中，蛻變為國家廣播電臺的歷程，這些都是非常新鮮的史料。讀完這本書，你會有一個感覺，央廣的歷史軌跡，何嘗不是臺灣戰後史的一個縮影啊！

　　在數位匯流時代的今天，央廣正朝著「網媒化」、「影音化」、「強化多語內容」等三大方向進行轉型與改革。網路科技的發達，提供央廣一個機會，央廣因此不必再完全依賴成本昂貴又逐漸邊緣化的中短波傳播方式，而可以借助無遠弗屆又便宜的網路平臺，來執行國際傳播的任務。但同時，央廣也像所有的大眾傳播媒體一樣，面臨著無數網路媒體與自媒體的挑戰。不過，相信央廣人在歷經九十年的歷史淘洗之後，會用堅毅的態度來改造自己，希望不久的未來，我們會看到一個代表臺灣的，多語的，全世界都叫得出名字的新央廣出現。

邵立中

前　言

聲音的歷史 ON AIR

一、戰爭世紀的見證者

　　二十世紀初，人類社會最大的變化是聽眾的誕生。1920年代以後，廣播電臺在世界各地建立，只要收音機一打開，就可以聽到從遠地傳來的聲音，如此神奇的功能，不斷吸引更多人的關注。廣播員開頭說的：「各位聽眾朋友大家好。」等招呼語，一定讓聽眾記憶深刻。收音機廣播開始之後，對民眾的生活產生何種影響呢？這應該是大家都很感興趣的問題。不論在臺灣、在中國或其他東亞各地，廣播對大眾的生活都產生深遠的影響，其影響力不下於報紙雜誌興起，以及後續電視的普及。因此，二十世紀大眾社會的誕生，首先有報刊讀者的誕生，接著有收音機聽眾的誕生，進而各種媒體更加多樣化，最後全體大眾被統稱為「閱聽者」。各種視聽覺媒體發達的結果，讓人類社會出現巨大的變化，其間收音機廣播的發展，大致是居於承先啟後的地位。電臺開播後，各地的聽眾如何誕生呢？一般而言，地方民眾能否成為聽眾？可能受到當地社會經濟發展的影響，但往往還會受國際局勢的左右。因為，廣播的發展與戰爭有著密切的關聯。

　　不論是東亞或世界，廣播很快地就被國家視為陸、海、空三戰線之外的第四戰線，廣泛被運用於國內宣傳與對外廣播。從這個角度來看，中央廣播電臺的發展，確實就是與國內外局勢發展有著緊密的聯結。1928年中國國民黨北伐成功後，陳果夫體認到廣播電臺為宣傳主義、闡揚國策、報導新聞、推廣教育的無上利器，乃和中央宣傳部部長戴傳賢、中央委員葉楚傖二人商議，決定設立黨營的廣播電臺。同年6月，國民黨中央決定創辦「中國國民黨中央執行委員會廣播無線電臺」，簡稱「中央廣播電臺」，隸屬於中央宣傳部，並於8月1日，假南京中央黨部大禮堂，正式開播。爾後，隨著設備擴建、各地電臺成立，相繼於1931年更名為「中央廣播無線電臺管理處」，1936年更名為「中央廣播事業管理處」。1937年以後抗日戰爭擴大，管轄的電

臺數量迅速地擴增，隨著組織編制逐步擴充，管理處也進一步改隸於中央執行委員會。1943年11月，「中央廣播事業管理處」奉命擬定戰後廣播事業發展規劃，決定採行企業化之變革。1946年1月，經國防最高委員會第184次會議決定，管理處改組為「中國廣播股份有限公司（簡稱中廣）」，依「公司法」草擬章程，並送國民政府進行研議。但因內戰爆發，直到1949年底，中廣才真正在臺灣正式展開營運。

　　戰後，中央廣播事業管理處統轄近40座大小廣播電臺（包含接收淪陷區電臺與臺灣各地的廣播電臺），但隨即因國共內戰失利，從1948年11月起，開始撤離相關設備。1949年夏，臺灣省主席陳誠將撤臺的中波、短波機各一部，由省庫撥出舊臺幣20億元，交臺灣廣播電臺裝設20千瓦短波機，做為國際宣傳之用。7月初在板橋機房動工裝置，雙十節開始以英語、國語，用「自由中國之聲」名義對美國與世界各地播音。面對內戰擴大與政府遷臺的情勢，當時負責播音的央廣擬定，以「反共剿匪」為目標，利用廣播吸引中國大陸聽眾，瓦解其信心與組織力量，同時爭取國際社會的支持。其具體的工作包括：加強節目陣容、充實電臺電力、干擾「匪方」音波等。

　　在這個大目標之下，1949年底起央廣隱身在中國廣播公司之內的「大陸廣播部」，直到1972年才又再度恢復央廣的名號，並進而在1980年改隸國防部。然而，經過一段摸索時期之後，1998年終於以財團法人的身分出現，成為名符其實的「國家廣播電臺」，每日向世界播送臺灣之音，讓世界各國聽眾都能聽到來自臺灣的聲音。目前央廣的定位是國家廣播電臺，這是九十年來演變的結果。這段期間，國內與國際的局勢，出現了重大且劇烈的變化，電臺本身的歸屬、經營策略與聽眾的設定，也有很大的轉變。總言之，央廣見證了由熱戰到冷戰的時代變局，如今則面臨新時代無法預知的挑戰。生活在這樣的年代，我們必須鑑往知來，不僅要回顧電臺發展的歷史脈絡，也期待藉此提供央廣規劃前進方向的參考。

二、廣播與大眾日常生活

　　假如稍稍跳出嚴肅的電臺使命感問題，從庶民生活角度看待廣播的課題，廣播

與現代人的生活，可說是息息相關。一般學生、通勤族、開車族、家庭主婦、辦公室、雜貨店、書店經常都能聽到廣播員聲音，廣播節目琳瑯滿目，人們收聽廣播有著各式不同動機，而廣播也盡力滿足人們不同需求，從古典樂到流行樂，從交通路況、教育、語言、政論、商業販售、電臺嘉賓等等，根據人們不同的需求與喜好的廣播節目，甚至已經進步到專門針對不同課題開發各種不同的頻道。廣播不需要特別的專注力，或者說，廣播正是做其他事卻能分心的最佳良伴，既可獨自享受，也可共同分享。也恰恰是這樣的特性，使廣播廣受大眾歡迎，自發明以來，至今歷久不衰。

　　廣播可以在無影無形之中提供人們聽覺享受，卻不要人們專心一致地聆聽，更因如此，用在政令宣導、各式宣傳、幼童和成人教育。戰時更能透過廣播干擾敵方的情報和意志，透過廣播達到自我宣傳和影響敵方戰鬥力，並具有帶動輿論風潮的強力效果。在戰爭時期，廣播還是人們唯一可以得知外界訊息、政府公告和躲避空襲的工具。伴隨著廣播員平穩柔和、慷慨激昂、幽默風趣的聲調，人們在物資缺乏、生活緊縮的大後方獲得難得的輕鬆時刻。這些有關民眾與廣播的關係，或許不是今日在臺灣的我們可以理解，但這在日治末期卻是臺灣人生活的一部分，也是同個時期在中國大陸的央廣，為聽眾所帶來新知或娛樂的一部分。廣播在戰時的日常，扮演非常重要的角色，與日常生活密不可分，這樣的經驗放諸同時代的人們皆準。

　　人民各有不同的日常生活，但因為廣播卻讓相距百里千里之遙的陌生人有了共同的生活經驗，這樣的「共時性」體驗，到現在依然沒有改變，甚至更加豐富多元。因為網路時代的來臨，人們可以收聽世界各國的廣播，擁有更豐富多元收聽經驗。然而，讀者們試著想像，假如戰爭再次來臨，斷水斷電的情況下，網路也勢必中斷，由電波傳導的收音機廣播，還是有其備用的價值；又或者，在網路無法連結之處，也必須藉由電波與傳統的設備才能收聽。此外，在特殊情境下，廣播還是會有一些妙用，例如：從外國來臺工作的外籍人士，藉由收聽央廣的外語頻道一解思鄉之愁。總言之，新時代的來臨，固然為人們帶來不同以往的休閒娛樂方式，但是休閒生活中的變與不變，依然是探討廣播史時饒富趣味的一面。

三、回顧過往前瞻未來

　　或許有人認為，央廣發展史最主要的部分，可以納入東亞冷戰史的架構。因為，除了艱苦的八年抗戰史之外，央廣遷到臺灣以後，主要擔負著對中國大陸民眾「心戰廣播」的職責，同時還承擔對外宣傳的任務，長期宣揚反共的理念。然而，回顧整個央廣的歷史，其重要性並非僅止於此，東亞冷戰史只是其時代背景，心戰廣播是它的重要任務，但央廣不論在經濟社會史、科技史、生活史等方面，也都有重要的影響。因此，我們必須放寬視野，重新檢視電臺本身的發展脈絡，同時也要探討電臺對聽眾與整個社會的影響力，探討它在現代史的歷史定位。

　　要了解央廣的歷史，我們必須話說從頭，探討在國民政府與臺灣總督府，如何掌握並運用廣播新科技，進行對內與對外的宣傳。由於臺灣經歷特殊歷史脈絡，島上首先面對臺灣總督府的廣播經營模式，在戰後添加了來自中國大陸的中央廣播電臺經驗。這兩個不同發展脈絡，1949年以後在臺灣匯流，同為臺灣廣播事業的源頭。當然，我們也要同時認識，這項「及時性」與「共時性」媒體的出現，對於大眾生活產生何種衝擊。換言之，透過央廣九十年的歷史，我們不僅可一窺臺灣廣播「雙源匯流」的特殊歷史面貌，也可以重新思考，廣播對現代人生活的用途和意義。

　　今日的央廣，已經成為專門負責對國際及中國大陸傳播新聞與資訊的國家電臺，目前對各國的國際廣播，都能順利播送並獲得聽友良好的反應，唯有對中國大陸的廣播，還是受到嚴重的干擾。即使還有這項尚待突破的問題，但是央廣做為傳達臺灣的聲音，或是說傳播臺灣的價值的重要性是無可否認。回顧冷戰時期，在美國資助下的「自由歐洲電臺」（Radio Free Europe）持續發聲，才能達到讓柏林圍牆倒塌的功效。如今，西方世界把廣播的主要目標區，轉移到以中國為主的亞洲非民主國家，並且轉型為輸出各國民主價值的傳播工具，因此我們可以看到，包括英國廣播公司（BBC）、法國國家廣播公司（RFI）、澳洲國家廣播公司（ABC）、德國之聲（DW）、美國之音（VOA）等，都積極加強對中國華語廣播。1996年，美國還另外

設立涵蓋亞洲但以中國為主要對象的自由亞洲電臺（RFA），以傳達其國家信奉的民主自由理念。在這樣的情勢下，央廣當然不能妄自菲薄，必須堅持信念，持續的努力下去。

　　本書依照時間脈絡，概略地介紹央廣一路走來的歷程，除了前言與總結之外，全書共分六章，分別就匯流前央廣和臺灣廣播各自的發展，進而到合併後的情形，以及央廣如何肩負八年抗戰的熱戰與遷臺後冷戰時期之電波戰。冷戰時期，央廣之國際宣傳和心戰廣播，持續地與中共政權對抗。這樣堅持反共之廣播，如何撫慰海外僑民思鄉的心情，成為僑民支撐的力量。戰後，央廣在政治變遷的過程中經歷數次改組，再從黨政不分的階段走向財團法人化的過程。透過整個歷史脈絡之解說，期望能使讀者更加了解臺灣這塊土地上曾經走過的歷史，而這也不僅是過去式，甚至還是繼續前進的進行式和未來式。本書希望可以用最深入淺出、簡潔有力的敘述，讓讀者在最短的時間內，了解央廣九十年來的發展史。

何義麟 謹誌

凡　例

一、本書旨在探討1928年至2018年間以「中央廣播電臺」爲主體而延伸發展的歷史脈絡，期能呈現央廣在巨變年代的處境，並探討其定位與變革，以及介紹呈現近年來的樣貌，惟全書並未涵蓋整個臺灣的廣播史。

二、本書論述採用西元紀年，惟徵引檔案部分，爲方便讀者查對原始資料，部分保留民國或日本紀年。

三、有關數字用法，除引文之外，有關年代、月日、時間、年齡、統計數據、法規條款等，一律採用阿拉伯數字；描述性用語、專有名詞等，則採用國字。

四、本書字體採用正體字，中央廣播電臺簡稱「央廣」，中國廣播公司簡稱「中廣」；1949年以後有關中華人民共和國相關稱呼，如有必要則使用全稱，或統稱「中國大陸」，又，爲求行文流暢，部分內容則稱爲「中共」；同時期中華民國與美國的關係，如有必要維持「中美關係」或「中美合作」之用詞，論述部分則統稱「臺美」。

五、本書由四人分工合作，體例力求統一，但每個人的寫作風格依然保持原貌，部分格式由作者自行統一。全書雖經多方審校，難免仍有舛誤闕漏之處，尚祈不吝教正。

Contents
目錄

Contents
圖目錄

Contents

表目錄

1

Chapter

何義麟 著

雙源匯流的廣播發展史（1928-1945）

　　回顧中央廣播電臺的發展史，首先當然要認識到，1928年國民政府定都南京並施行訓政體制，同時也開始發展廣播事業。但我們要注意到，在訓政體制之下，這項新媒體既非國營也非民營，而是交由中國國民黨中央委員會來經營。另一方面，在殖民地臺灣，也從1928年開始設立廣播電臺，並且建立全島的廣播網。在1945年日本戰敗投降之後，「中央廣播事業管理處」負責接收「臺灣放送協會」與各地的「放送局」，改組成立「臺灣廣播電臺」，並納入中央廣播電臺的廣播網。1949年政府遷臺，兩地的廣播人才與器材設備融為一體，進入另一個新的發展階段。

　　兩個敵對國家不同體制下發展的廣播事業，在1945到1949年間整合起來，變成「中國廣播公司」，過去曾簡稱為「中廣」，但1998年以國家廣播電臺面貌出現後，則簡稱為「央廣」。央廣來臺後的演變過程，可以稱之為「雙源匯流」。因此，以下本章將焦點集中於1945年以前，首先介紹國民政府與臺灣總督府建立廣播事業的過程，接著要看看雙方如何經營與擴張，最後則要探討戰時中日雙方如何展開激烈的電波戰。

第一節　中央廣播電臺的創立過程

　　一般而言，飛機、汽車、無線電波被稱為十九世紀的三大發明。但是，這些發明都要到進入二十世紀初第一次世界大戰之後，才真正進到實用的階段。1895年義大利人馬可尼（Marconi, 1874-1937）發現無線電訊後，有關無線電訊的事業就迅速地發展。1920年，第一家民間廣播電臺在美國匹茲堡開播，自此以後歐美先進國家都積極籌設廣播電臺。追求現代化的中國與日本，當然也都不落人後，相繼投入無線電訊事業的開發。1925年，日本的東京、大阪、名古屋等放送局陸續開播，隨後納入社團法人「日本放送協會（NHK）」統合管理。此外，殖民地臺灣、朝鮮也分別設立「臺灣放送協會」與「朝鮮放送協會」，積極發展收音機廣播事業。相對地，國民政府在1928年設立「中央廣播電臺」，積極展開對國內民眾宣傳，同時積極準備對國際發聲。由於中國幅員遼闊、交通網絡不發達，文盲比例又過高，收音機這項新傳媒正好可以克服這些問題。進入戰爭時期，為了以廣播壓制敵人的宣傳並向國際求援，更需要掌握廣播電臺。以下，首先將說明央廣創立經過，其次則要探究其營運方式，最後也將設法考察中日戰爭爆發前，央廣如何面對戰局的變化。

一、上海的廣播事業與央廣創辦之緣起

　　中國最初收音機廣播是從上海租界內開始發展，而後才有政府創辦的電臺。參與電臺設立的吳道一[1]表示，陳果夫決心創辦廣播電臺，其原因在於：「憑其收聽上海美商開洛公司播送商業廣告的感想，深信廣播電臺是宣傳主義，闡揚國策，報導新聞，推廣教育的無上利器。」[2]由此可知在國民政府北伐成功奠都南京之後，開始籌辦中央廣播電臺，其構想是參考上海租界的電臺廣播之盛況。因此，上海租界的收音

[1] 吳道一，1894生於江蘇嘉定，1920年上海交通大學電機系畢業，1927年進入國民黨中央黨部工作，隔年參與中央廣播電臺創辦工作。此後，歷任中央廣播事業管理處之要職，1949年協助南京電臺設備運到臺灣事宜，年底出任中國廣播公司之副總經理，直到1974年才退休。任職期間，撰寫《中廣四十年》等廣播史著作，留下重要史料。1989年還以95歲高齡，發表紀念廣播事業六十週年之專文。中國廣播公司研究發展考訓委員會編輯，〈「老園丁」吳道一〉，《中廣五十年紀念集》（臺北：空中雜誌社，1978），頁253-261。

[2] 吳道一，《中廣四十年》（臺北：中國廣播公司，1968），頁3。

機廣播，可以稱為中國廣播事業發展的前史。根據學者之研究與《上海市地方志》中租界志的記載，1916年法國外交部已經在租界裝設國際無線電接收設備，原本規模較小，1918年擴大功率，可直接接收英國、美國電訊傳來的直接消息。此時是第一次世界大戰末期，電臺可迅速收到外部傳來的新聞，因此上海許多報社就開設「法國無線電」專欄，報導最新消息。[3]但是，第一座真正的無線廣播電臺，應該是1922年冬美國記者奧斯本（E. G. Osborne）創辦的「空中傳音電臺」，發射功率僅50瓦，出售收音機是電臺主要收入。隔年，因北洋政府公布〈電訊條例〉，管制收音機進口，加上該電臺音效不佳，開播不到兩個月後即停播。[4]

實際上，此時上海租界之內還有其他單位設立的電臺，例如1923年美商新孚洋行就在公司內創立電臺，其節目包括時事新聞、音樂、廣告等，因收音機數量少聽眾不多，開播半年後就告歇業。1924年，開洛電話材料公司（Kellogg Switchboard & Supply Co.）設立「開洛廣播電臺」，臺呼KRC，發射功率100瓦，節目有西方音樂、中國京劇、廣告與無線電講座等。該公司還兼營RCA收音機的銷售，透過自設的電臺宣傳廣告，因此獲利豐厚，營業時間也持續較久。但不知何故，陳果夫收聽的這個電臺，到1928年10月時就停播了。開洛電臺播音期間，上海租界內私人創辦的電臺林立。1927年第一家華商開辦的新新電臺開播，而後廣播事業快速發展，但一直沒有相關法令規章進行管理。1929年，國民政府交通部擬定管理無線廣播電臺的章程，開始積極整頓各地的電臺。然而，屬於特區的上海租界內的電臺，依然未被國府納入管理。1933年，法國駐上海總領事館曾單方制定電臺管理章程，而後成為租界內的電臺共同遵守的規範。隨後，由於中日兩國的戰事擴大，租界電臺的經營又進入另一階段。

租界內較知名的電臺，還有福音廣播電臺，由基督教團體所創立，發射功率150瓦，1933年12月開播，主要節目播出新聞報導、音樂等節目之外，還有布道讀經、

[3]　有關上海租界廣播電臺的歷史，可參閱：姜紅，《西物東漸與近代中國的劇變：收音機在上海》（上海：上海人民出版社，2013），頁46-51。在網路公開的《上海市地方志》，也提及上海包括廣播等各種媒體的發展情況，有關廣播發展的敘述，大致綜合雙方的說法，後續兩段內容亦同。

[4]　陳江龍，《廣播在臺灣發展史》（嘉義：自費出版，2004），頁19。

聖經研究、英文演講等。宗教相關的節目是其特色。抗戰爆發後，日軍占領上海並強迫租界電臺納入登記，該電臺於1938年11月轉爲美商電臺。太平洋戰爭爆發後，電臺遭日軍接管，並改名爲大東廣播電臺。戰時，上海的電臺經營都遭到日軍的干擾，例如：大美廣播電臺也是在1938年11月改掛美商電臺。1941年12月日本與歐美開戰後，日軍進一步占領上海租界，大美改名爲黃浦廣播電臺，並納入日軍控制的廣播事業建設協會管轄。1942年4月以後，上海無線廣播都被納入汪精衛政權下之宣傳部統一管理。整個上海的電臺發展，特別是租界內的收音機廣播，或許可以稱爲中國廣播事業的外史。[5]

　　相較於租界的電臺榮景，國民政府直到北伐成功後，才開始掌握廣播電臺。1927年5月1日，天津廣播電臺成立，隸屬交通部管轄，這是第一座公營電臺。接著，同年10月，上海新新公司在其六層大廈屋頂設立電臺，功率50瓦，每日間歇播音四小時，這是中華民國企業開設的第一座民營電臺，主要播出娛樂節目與商業廣告。[6]本國經營地方性電臺興起之際，全國性電臺之央廣開始籌設。根據吳道一回憶與專書提到，1927年4月17日國府奠都南京後，陳果夫率先提議，並與中央宣傳部部長戴傳賢及中央委員葉楚傖商討後，共同決定設立一座全國性廣播電臺。不僅如此，陳果夫還直接採取行動，墊款關銀1萬9,000兩作爲開辦經費，委託軍事委員會上海無線電機製造廠，向美商開洛公司訂購相關設備，包括500瓦特電力中波播音臺一座，以及播音與天線等各種必備器材。[7]這些設備先交由軍委會交通處長李範一設計規劃如何使用，再委任中宣部徐恩曾籌辦臺務。

　　電臺建立後，選定1928年8月1日，在南京丁家橋中央黨部大禮堂舉行開播儀式。電臺全名「中國國民黨中央執行委員會廣播無線電臺」，簡稱「中央廣播電臺」，臺呼XKM，功率500瓦，波長300公尺。從此，國民黨才開始掌握無線電廣播這項利器。1931年7月，國民黨中執會通過決議，將電臺改名爲「中央廣播無線電臺管理處」，隸屬中執會管轄。1932年8月，黨部制定「中央廣播無線電臺管理處

5　姜紅，《西物東漸與近代中國的劇變：收音機在上海》，頁51-56。網路版《上海市地方志》。

6　許薇君，《劃時代的聲音：鮮爲人知的中央廣播電臺》（臺北：財團法人中央廣播電臺，2003），頁30-31。

7　中國廣播公司研究發展考訓委員會編輯，〈「老園丁」吳道一〉，《中廣五十年紀念集》，頁254-255。

組織條例」，第一條明訂：「中央廣播無線電臺管理處直隸於中國國民黨中央執行委員會」，電臺的營運定位爲黨營的文化事業。[8]電臺的工作目標，主要就是政令宣導、爲黨喉舌。亦即，藉著廣播進行由上而下教化民眾之任務與目標導向。[9]1936年1月，央廣再度更名爲「中央廣播事業管理處」。這個名稱歷經八年抗戰，一直沿用到1949年改組爲「中國廣播公司（簡稱中廣）」爲止。

廣播不僅肩負對國民宣傳的任務，不久之後央廣就進入對國際廣播，甚至是對敵廣播的階段。但收音機的普及率不高，因此國府統治中國大陸時期，藉由廣播教化民眾之目標並不容易落實。1924年，中國國民黨先在廣州創辦「中央通訊社」，1928年建立「中央廣播電臺」，同年也在上海創辦黨營的《中央日報》。而後，國民黨長期掌握這三個以中央爲名之宣傳利器。訓政時期在以黨領政的體制下，黨中央掌控報紙與廣播等各種媒體。1948年訓政結束，並開始實行憲政，但因國共內戰加劇，隨即進入動員戡亂時期。因此，以中央爲名的媒體機構依然屬於黨營事業，直到臺灣民主化體制建立後，才得以徹底地轉化。

提到央廣的歷史，就必須提到爲央廣撰寫央廣臺史並自稱爲央廣「老兵」的吳道一。吳道一所撰寫的《中廣四十年》爲目前央廣歷史的重要參考資料。1928年6月，吳道一獲得中央宣傳部葉楚傖之派任，投入電臺創建工作。隔年3月，辭去中央組織部工作，正式改任央廣無線電臺主任。[10]1931年4月以後擔任中央廣播無線電臺副處長，1936年改制爲中央廣播事業管理處後仍任副處長，直至1943年2月升任處長。1949年11月以後擔任中國廣播公司副總經理，1964年4月退休爲止。[11]耐人尋味的是，在吳道一的央廣沿革的敘述中，央廣首任處長吳保豐（1899-1963）的事蹟卻被刪除。這是因爲建臺之初即掌理電臺的吳保豐，戰後隨即轉向支持中共新政權，1949年後並未來到臺灣，在戒嚴的年代，像此類投共人物並不允許被公開提及。

吳保豐畢業於交通大學電機科，1924年到美國密西根大學留學。返國後，經同學

[8]　吳道一，《中廣四十年》，頁7。

[9]　江學起、是翰生，〈國民黨中央廣播電臺史實簡編（1928-1949）〉，《新聞研究資料》，41（北京，1988），頁97。

[10]　吳道一，《中廣四十年》，頁13。

[11]　中國廣播公司研究發展考訓委員會編輯，〈中廣五十週年書感〉，《中廣五十年紀念集》，頁49-50。

陳立夫等人介紹加入國民黨，曾當選國民黨中央候補委員、中央執行委員。1941年出任交通大學重慶分校主任，而後正式擔任交大校長。1928年央廣創立後，吳保豐出任電臺主任，1932年央廣改制為管理處後，他擔任首任處長，直到1943年才改由吳道一接任。在當時，吳保豐在設備籌建的貢獻，不亞於陳果夫政策規劃之功勞。他在籌備中央電臺時受到重用，也因為在電機方面的長才，而被賦予重任。此外，他也在交通部兼職並多次出任相關工作。[12]央廣創建之後十幾年間，都是由吳保豐主掌臺務，接任的吳道一對其直屬長官的事蹟，在書中竟無隻字片語，連他的姓名也徹底抹除。在戒嚴的年代，或許有其不得已的苦衷，如今似乎有必要恢復其職銜與事蹟，讓央廣的歷史更完整豐富。

　　1928年8月央廣在南京開播時，上海、北平、天津、奉天（瀋陽）、哈爾濱等地也有廣播電臺。但當時這些大都市可用於收聽廣播的收音機，總數合計還不足一萬臺，整個廣播收聽市場還非常有限。央廣為了推展收聽廣播的效率，同時召募訓練一批「無線電收音員」，分別派往5個特別市黨部與5個省黨部。收音員專職收聽央廣的新聞節目，聽寫後的原稿送交當地報社刊登，同時還張貼壁報供民眾閱覽。這個計畫最初碰到的困難是，電臺發射電力不足，偏遠地區無法清楚收聽，四年半後擴充電力至75千瓦，才克服這個問題。無線電收音員持續訓練，派遣四百多名到全國各地。吳道一認為：「所有當地報紙頭條新聞，重要通信，全係採用收音員提供的中央電臺播出消息，自然促使他們對於了解國策，統一信仰方面，逐漸加深。我們平常所冀望的宣傳目標無形中完成了一部分。」[13]這項自我評估充分反應訓政時期的宣傳理念。實際上，廣播事業展開之初，所謂「清共」與「剿匪」早已展開。學者認為，央廣的組織結構嚴謹，對中共地下黨防範謹慎，長期以來對進入電臺工作的人員，都有相當嚴格的考核標準。[14]由此可知，或許國民黨的反共宣傳成效相當有限，但這些措施已充分顯示出黨部對廣播宣傳的重視。

[12] 中國廣播公司研究發展考訓委員會編輯，〈首任處長吳保豐〉，《中廣五十年紀念集》，頁249-252。〈吳保豐教授生平〉，《電氣電子教學學報》，26：3（南京，2004.06），頁i。

[13] 吳道一，《中廣四十年》，頁17-18。

[14] 汪學起、是翰生，《第四戰線——國民黨中央廣播電臺揭實》（北京：中國文史出版社，1988），頁225。

二、來自南京中央大臺的「怪放送」

央廣的開播，很明顯地改變了當時全國廣播的生態。當時廣播事業還在起步階段，在成本效益的考量下，節目類型與聽眾數量規模都很難大幅擴展。公營的天津、北平、奉天（瀋陽）、哈爾濱等電臺之廣播，百分之九十都是播送娛樂節目，新聞節目很少。而且，各廣播電臺都要收費，真空管收音機每臺每月的收聽費一元，礦石收音機五角。相對地，央廣開播後，不僅未收取任何費用，其節目是百分之九十為新聞節目，完全打破業界的樣態。這樣的經營模式與節目內容，在當時可說是一種創新與突破。而且央廣的播音時間不斷延長，基本上從早上九點到晚上九點半，間歇性播出四小時，但若有特別重要的大事，隨時插播即時消息。[15]總言之，央廣一開始就被視為國家廣播電臺，其經營模式完全不同於一般的商業電臺。而後，隨著戰爭局勢的發展，央廣的定位與廣播內容，自然有更加特殊的發展。

國家電臺是國家領導人發表聲明的管道，也是轉播國家祭典的工具。孫文於1925年在北京逝世，靈柩安放於香山碧雲寺。而後，國民政府不僅將孫文尊為國父，並籌畫將其遺體安葬南京紫金山中山陵。1929年6月1日舉行這場「奉安大典」，剛成立不久的央廣，首次肩負起實況轉播之任務。作為國家的廣播電臺，大概都要肩負同樣的使命，例如日本放送協會也一樣，必須負責實況轉播1925年大正天皇的葬禮，以及隨後舉行的昭和天皇的即位大典等。根據央廣的紀錄，整個奉安大典的移靈的路線與車站，都必須裝置收音機之廣播器，中山陵等重要地點，必須安置播音專線與公共演講機。工程人員與節目人員通力合力，從5月31日起大動員，展開收音與播音的搭配，將靈柩移送與安葬過程詳細播出。這項轉播工作，被認為央廣歷史的傳奇之一。[16]

央廣建立後隔年，立即面臨日本在東京新建10千瓦中波機塔臺的挑戰，因為其音波可以涵蓋中國沿海較富庶的各省。央廣主事者見到此一情勢，馬上開始擬定相關對策，經函請美、英、德、法等六家廠商報價並開會檢討後，決定添購一座50千瓦之廣播設備。這個方案經國民黨中常會通過，1930年2月籌備單位才選定向德商德律

15　許蘜君，《劃時代的聲音：鮮為人知的中央廣播電臺》，頁30-32。

16　許蘜君，《劃時代的聲音：鮮為人知的中央廣播電臺》，頁32-33。

表1-1　中央廣播電臺第一份播音時間表

尋常節目	星期日除外	上午	八時十分至八時半	新聞
			十時至十時半	通告通令
		下午	十二時一刻至一時	唱片
			二時至二時三刻	宣傳大綱
			五時至五時三刻	報告決議案
			七時至七時一刻	氣象報告
			七時半至八時	唱片
			八時半至九時半	重要新聞
特別節目	星期一	上午	九時起	中央紀念週
	星期三	下午	三時至四時	名人演講
	星期五	下午	三時至四時	科學演講
	星期六	下午	七時一刻至八時半	特別音樂
			八時半至九時	重要新聞
	星期日	下午	二時至二時三刻	唱片
			七時至七時一刻	氣象報告
			七時一刻至八時	重要新聞

資料來源：吳道一，《中廣四十年》，頁20。

風根公司採購。獲選之後，該公司駐滬代表西門子洋行經理，隨即帶著訂購合同到南京準備簽約。據說在接洽過程中，洋行經理拿出鉅額美金支票，表示希望轉交兩位籌備委員。結果，很快就被陳果夫委員退還，令德商代表相當驚訝。對央廣刮目相看之餘，德律風根公司決定將兩成佣金，回饋到採購的設備上，廣播機組的電力才變成75千瓦。這個故事由當事人陳果夫自述後，被一再地引用，應該已經是廣為人知的故事了。[17]

　　1932年中央大臺架設完工，7月進行試播，臺呼「中央廣播電臺XGOA」，測試後確認，遠處各省的真空管收音機或江蘇全省的礦石收音機，大多能清楚地收聽。藉著這個也被稱為「中央大臺」的完工，央廣也重新改訂節目表，每天播音10小時。

[17] 吳道一，《中廣四十年》，頁24-27；許薇君，《劃時代的聲音：鮮為人知的中央廣播電臺》，頁34-35。

此時廣播節目，大致可分新聞、教育各占三小時，娛樂占二小時四十分，其餘還有氣象、商情、報時等。播音用語包括：國語、粵語、廈門語、英語四種。接著，央廣選擇同年11月12日總理誕辰紀念日，在大電臺的江東門新臺址舉行開幕典禮。這座大電臺從規劃到完成，為時三年九個月，耗資近130萬銀元（約合美金40萬元），完工時成為東亞地區最大的電臺，由於完工後電臺發射力強大，不僅中國各地都能清楚地收聽到，海外日本、菲律賓、紐西蘭等地都在電波可達範圍內，因此日本將它稱之為「怪放送」。[18]

中央大臺興建過程中，發生一二八淞滬戰役，這場戰役對央廣的營運造成相當大的衝擊。1932年1月28日，日軍在上海製造事端。戰事爆發後，十九路軍與第五軍投入戰場，央廣立即持續播音，並改訂播音時間表，停播音樂，呼籲全國同胞踴躍捐款或捐獻物資。這樣的節目變動，在1931年九一八事變發生時，央廣已經採取同樣的因應辦法，但一二八事件發生後，對廣播電臺衝擊更大。這是因為考量國家安全問題，1月30日中央政府宣告留下外交、軍政、財政在南京辦公外，其餘單位遷往洛陽辦公。中央電臺配合政府行動，立即攜帶自行研發的250瓦特中波機隨行，抵達後利用洛陽西宮原有的鐵塔，十天內趕裝播音，同時攜帶50多架收音機，交給公私機關與市區店鋪擺置，並開放民眾收聽，以便讓民眾了解日軍野心與政府的對策。5月16日，中日簽署停戰協定，中央各項會議回到南京舉行，但直到12月，各單位才全部遷返南京，央廣到這時才停播洛陽臺。1933年10月，原本洛陽臺的原套機件被運往江西，提供軍事委員會委員長南昌行營，以協助行營展開剿匪之宣傳。[19]

1937年盧溝橋事件爆發後，國民黨中央黨部、國民政府撤離南京，移駐漢口後，中央電臺雖仍照常維持工作，但是節目來源逐漸匱乏，經中央常務委員陳立夫批准後，在11月23日子夜起停播，所遺工作改由長沙電臺接替。並由留守的員工將僅使用五年的廣播器材全數拆除銷毀，凡笨重無法搬遷的材料直接就地銷毀，其餘重要可搬移的材料則裝箱運上船隻移往他處。這些材料最後被轉運至重慶，裝配戰時首都應用的10千瓦中央電臺。[20]中央電臺在重慶重新安頓後，廣播呼號仍為XGOA，

18　吳道一，《中廣四十年》，頁35；許薇君，《劃時代的聲音：鮮為人知的中央廣播電臺》，頁38-42。

19　吳道一，《中廣四十年》，頁37。

20　吳道一，《中廣四十年》，頁79-80。

受到地形所限，採用200公尺高的單桿天線。因爲資源短缺，每日上午7時半開始播放早操、國文、英語教授、音樂、新聞等共兩小時。中間停播，晚間6時起播送抗戰講座、兒童教育、戰時民眾常識、科學演講、戰時學術演講、總理遺教、講讀總裁演辭、新聞類述、軍歌、國樂、歌詠，同時還邀請蒙藏委員會擔任講授蒙語、藏語等時事報導，直到11時停播。並且自1937年4月底開始針對日軍占領區，於每日清晨3點半開始播放紀錄新聞90分鐘，以後又延長至140分鐘。此外，又在1939年2月開始以中央短波電臺的名義，以XGOX、XGOY兩種呼號分別採用不同語言與華僑方言對國際廣播，平均播音時間長達十一小時。中央電臺就在困頓艱苦的情況下持續，直到1946年5月5日國民政府還都當天，正式以中央電臺XGOA的名義，重新恢復播音。[21]

三、央廣對節目改良與聽眾服務之努力

央廣的基本任務，除了向國內民眾宣傳，同時也要進行國際宣傳，當然，不論如何主要面對的是聽眾。不論是對內或是對外，電臺的宣傳想要打動人心，勢必要讓聽眾喜歡。爲吸引聽眾，當然也要提供一些聽眾服務項目。如何製播吸引聽眾的節目，提供聽眾滿意的服務，應該是電臺經營的基本原則。發行《廣播週報》，很明顯就是一項聽眾服務的工作。央廣首次發行的刊物是，1929年出版的《中國國民黨中央執行委員會廣播無線電臺年刊》一書，其中詳細說明電臺創辦經過與營運狀況。而後，直到1934年2月才發行《無線電》雙月刊，其內容以技術介紹爲主，並非真正的廣播文字刊物。

1934年9月《廣播週報》問世，這才是真正屬於一般聽眾讀物。週報每期定價法幣5分，平均38頁，約四萬字，內容包括已播言論、演講、各種常識、兒童節目稿件、待播話劇原稿、粵劇與彈詞之劇詞或樂譜。另外，還有兩週內將播出的節目預報，發行量從四千份開始，逐漸增加到一萬八千份。1937年8月14日開出第150期之後，因南京遭到轟炸而停刊，直到1939年元旦才在重慶復刊發行151期，1931年4月發行196期之後，因重慶遭到轟炸，印刷困難而停刊。抗戰勝利1946年5月還都南京，央廣也遷回南京，9月起再發行這份週報，稱爲復刊第一期，直到1948年底因戰

[21] 吳道一，《中廣四十年》，頁84-89。

亂與通貨膨脹而停刊。[22]這是央廣在大陸時期，曾經發行的重要刊物，其最主要目的就是服務聽眾。若要了解央廣早期歷史，這應該是一份重要的參考資料。跟收音機廣播有關的出版品，還有天津發行的《廣播日報》，實際內容為何，尚待進一步調查。

　　廣播電臺為了生存，播送廣告也是一項重要的收入來源。國家電臺雖然可以獲得政府的挹注，但是若能有商業廣告的收入，對電臺經營當然也不無小補。雖然，央廣在中央大臺完工後也開辦播音廣告，但實際收益似乎相當有限。最主要的原因在於，中日對立情勢嚴峻，央廣幾乎把經營的重點多放在新聞播報與民眾宣傳，商業廣告只是點綴性質。中央大臺完工後，央廣每天的播音增加到十一小時又十五分鐘，娛樂節目也達百分之四十，包括音樂、戲劇、歌詠、民謠、雜曲等。每週除了延請軍樂隊、軍校樂隊、警察廳樂隊來電臺演奏之外，主要是播放唱片。此外，也邀請各校表演團體來現場演奏。1935年1月起，央廣招攬人才，在傳音科增設音樂組，3月起首次播出自辦音樂會表演節目，而後進一步成立央廣國樂團。此時，電臺經營大致可說已經上軌道。

　　1936年1月，央廣改名為「中央廣播事業管理處」，由處長統轄電臺事務，並由黨的中央宣傳部、文化事業計畫委員會、中央廣播事業管理處，以及軍事委員會與交通、內政、外交、教育部等，各派代表一人組成指導委員會，由陳果夫擔任主任委員。管理處的組織，最初設工務、傳音、事務等三科，抗戰初期，電臺西撤後，1940年成立設計考核委員會，11月增設收音督導科，隔年添設會計室；1942年設立電波研究所，6月添設人事室，1944年1月成立廣播器材修造所，3月增設文書科。以上電臺組織架構，就在抗戰期間逐步擴編而成（詳見圖1-1）。廣播事業指導委員會不介入電臺日常業務，主要是決定營運之大方針。例如：1936年5月第三次指導委員會中決議，以央廣名義加入「國際廣播公會」。[23]因此，同年6月吳道一即奉命前往瑞士洛桑參加大會，並申請入會。由於這個聯盟主要是歐洲各國電臺參加，實際上對

23 該會法文名：Union Internationale de Radiophonie, UIR，英文名：International Broadcasting Union, IBU）。這是1925年4月3日至4日成立，以歐洲廣播公司所成立的非政府國際廣播聯盟，總部設在日內瓦。UIR旨在解決國際廣播問題，經過第二次世界大戰的衝擊，內部紛爭不斷，最後在1950年正式解散，資產被轉移到新成立的歐洲廣播聯盟（EBU）。

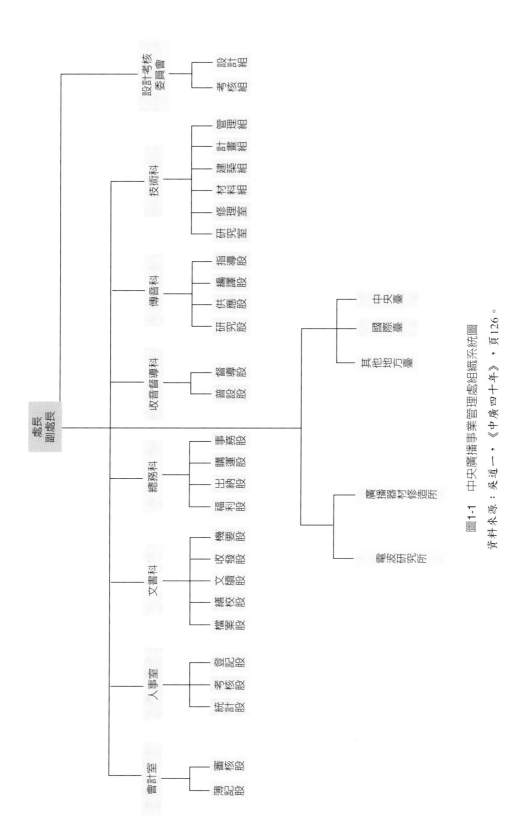

圖1-1　中央廣播事業管理處組織系統圖

資料來源：吳道一，《中廣四十年》，頁126。

央廣的節目改良並未產生任何效果。[24]1949年央廣遷臺改爲中廣,而後連央廣的名稱也消失,自然也與此一歐洲的廣播聯盟失去聯繫。

　　除了全國性的中央廣播電臺,1930年代中國各省政府也陸續設立公營電臺,例如:1932年雲南省政府在昆明設立電臺,每天播音兩小時,新聞報導占45分鐘。1933年,各省分別建立:江西南昌、山東濟南、山西太原、湖南長沙、河北等電臺。1934年福州廣播電臺成立,每天間歇播音七小時四十分鐘,新聞報導占一小時,分別以國語、福州語、廈門語播出,接著是設於開封的河南廣播電臺。這些在抗戰爆發前設置的公營電臺,大多以新聞報導或音樂節目爲主。相對地,民營電臺集中於上海,其他都市如天津、青島、杭州等都有民營電臺的設置。根據統計,1927-1936年間成立的電臺達100座,總電力110千瓦,除了中央、成都、漢口三臺之外,其餘都是中波頻率的地方電臺。[25]

[24]　吳道一,《中廣四十年》,頁56-60。

[25]　陳江龍,《廣播在臺灣發展史》,頁21-23。

第二節　臺灣放送協會的廣播事業

　　總體來說，臺灣的廣播發展史，最大的特色就是「Y」字型的發展脈絡，一個是隨中華民國遷臺而來的「中央廣播電臺」，另一個是來自殖民地臺灣的「臺灣放送協會」。因此要探討央廣與臺灣廣播發展的脈絡，當然也要「雙源並重」，如此才能夠掌握歷史發展的全貌。回顧央廣九十年的歷史，必須將日治時期臺灣的廣播事業發展納入，這段前史過去經常被忽略。央廣的發展有一大部分是在對抗日本的廣播，而臺灣的廣播就在對立面展開，雙方竟然在戰後匯流，因此這段歷史更值得討論。

　　1928年，臺灣總督府設立臺北放送局開始推展廣播事業，隨後收音機的普及速度相當迅速。在統計中，收聽戶數量的最高峰是在1943年，全島廣播收聽戶超過十萬戶，雖然收聽戶中臺日人之比例不均。但是整體而言，平均每十戶或每六十個人即有一臺收音機，這個比例不僅遠超過中國大陸甚多，在世界各國中算是很突出。對於日治時期的廣播事業如此能夠發達，1945年從大陸來臺接收廣播電臺的工務課長林柏中認為其原因是：第一，收音機價格低廉、收聽費不高，容易購買收聽；第二，放送協會設有「勸誘員」，以佣金制度促其致力宣傳裝設收音機，收效頗佳；第三，臺灣民眾平均教育水準日漸高昇，培養出收聽廣播之習慣。[26]但是，也有人認為統治當局：「對收音機之登記管理工作，辦理尚為積極，而且收音機是由『放送協會』半強迫推銷，勿論無線電廣播電臺乃至收音機零件的一個螺絲釘，也是公營的。」[27]儘管看法不同，但收音機普及率甚高則是事實。因此，日治時代如何普及收音機，值得我們進一步了解。此外，本國與殖民地有何不同，在東亞廣播事業中，臺灣的電臺有何特色，這方面也值得探討。

一、臺灣廣播電臺之經營體制

　　日本創辦廣播事業起步很快，特別是在受關東大地震之衝擊後，官方更認識到無線電訊事業的重要。1925年3月22日，「東京放送局」（臺呼JOAK）開始播音，這

[26] 林柏中，〈臺灣廣播事業的過去與現在〉，《臺灣之聲》創刊號（1946.06），頁6。

[27] 陳世慶，〈臺北市廣播事業之建設〉，《臺北文物》，15、16合刊（1971.06），頁85。

是日本廣播事業的開端。隔年，名古屋放送局與大阪放送局相繼設立後，政府就決定組成全國性組織來管理。1926年2月，在官方的主導下「社團法人日本放送協會」正式成立，協會統轄日本本國各地之廣播電臺。根據法令規定，為了廣播電臺的營運與聽眾的控制管理，民眾裝設收音機要向放送協會登記，每月還必須繳納費用。日本放送協會雖非政府機關，但實際上受遞信省管轄，而且全國廣播網的架設也是由政府出資，因此協會可成為半官法人團體，這樣的團體與登記收費的管理體制，不久也全盤施行於臺灣。

　　1925年6月17日「臺灣統治三十週年紀念」時，臺灣總督府曾經示範性地播音十天，這是臺灣島上廣播之肇始，但真正的實驗廣播要到三年後才正式開始。由於日本內地的廣播事業日漸蓬勃，在臺灣希望收聽廣播的民眾也日益增加。為因應時代的潮流，經過一段時間籌備後，1928年10月總督府在新公園（現為二二八和平公園）內設置電力1千瓦的臺北放送局（臺呼為JFAK），從11月起開始進行實驗廣播。臺灣總督府為鼓勵民眾裝設收音機，最初採取免收登記費與收聽費的優惠措施，因此，一年後登錄的收音機即達九千多部。廣播電臺設立之初，其節目製作與語言上大多以在臺日本人為考量，很少有專為臺灣人所安排的節目，故裝設收音機的臺灣人較少，日臺人雙方收聽戶的比例約4比1。[28]

　　為了開設臺北的廣播電臺，總督府主管機關事前做了相當多的準備工作。例如：總督府交通局遞信部部長還被派往歐美各國考察一年餘。其廣播電臺之目的，在開播前後政治人物的談話中已表露無遺，如剛卸任總督的川村竹治表示：「將來廣播事業建立全國性組織時，全體國民就可以像全家團聚一樣一起收聽廣播節目，屆時全國用同一種語言，所謂『宛如一家人』的理想就可以實現了。宛如一家人的觀念必須推廣到朝鮮臺灣等地，如此一來國家層級的團結就能更加鞏固。」[29]由這段談話可以看出，一開始總督府就已將收音機視為其統治工具。另外，廣播事業主管的遞信部部長深川繁治則表示，在臺灣收音機無法馬上發揮十足的教化功能，必須改善設備並加強推廣，同時他也強調說：「臺灣廣播的特色是，第一要讓（日本）內地文化得以延

[28] 日本放送協會編，《ラヂオ年鑑昭和6年》（1931），頁779。

[29] 〈ラヂオを如何に見る〉，《遞信協會雜誌》，88（1929.02），頁6。

長，讓民眾接觸到內地重要都市的各種活動，其次則是要將內地語、內地嗜好等傳授給本島人，同時也要讓在臺內地人了解本島音樂與本島人的嗜好，亦即要對促進內臺（日本內地與殖民地臺灣）融合有所貢獻，另外也要將本島的文化特色介紹到內地。更進一步，對南支南洋（華南與東南亞）要播放日本音樂宣傳日本文化嗜好，這些目標都是臺灣島的使命，因此這是很有意義的工作。」[30]深川部長的這段談話充分顯示，臺灣廣播事業確實是肩負著重大的政治使命。

此外，對於殖民地臺灣的廣播電臺開播，總督府文教局長石黑英彥在開播致詞時則表示：「今年是我島民難忘的一年，因爲今年是臺灣建立兩大文化事業的一年。我所謂兩大文化事業，其一是臺北帝國大學的開設。其次是臺北放送局的開播。前者是最高學府的建設，後者是社會教化講座的開始。」[31]從文教局長的談話可知，廣播事業一開始就被視爲社會教化的重要工具。

總督府設立廣播電臺當然有其政治性考量，但另一方面社會上接納新產品的動力也不可忽視。社會上有識之士，對於收音機大致上採取歡迎之態度，甚至有人認爲：「收音機普及是一國文明的尺度」，這樣的觀念與當前以使用網路人口的比例衡量一個國家資訊化的程度，大致上是一樣的。1929年11月，在《遞信協會雜誌》等雜誌上刊載了許多討論收音機廣播的文章，其中還出現了一篇有關收音機的科幻小說，題爲〈收音機火刑〉。[32]這篇小說雖非創作而是翻譯自美國的雜誌，但是從這一點可以看出，當時在臺日本人對於引進收音機這項新產品是多麼熱衷。

總督府當局爲了繼續發展廣播事業，1929年就開始著手興建電力10千瓦的廣播電臺，至隔年底才正式完工。1930年1月，10千瓦的廣播電臺開始啓用播音的同時，「社團法人臺灣放送協會」也正式成立。該協會之廣播設備爲官方無償提供，但爲了維持營運，從1931年2月起每月徵收1圓的收聽費，這種不依賴廣告而靠收聽費的原則，總督府當局自始至終未曾改變，有變動的只有收聽費調降而已。[33]

[30] 深川繁治，〈諸外國ラヂオの施設と臺灣〉，《遞信協會雜誌》，88，頁12。原文日文，筆者翻譯，以下同。文中所謂「南支」乃指支那南部，亦即中國大陸華南地區，譯文保留原本用辭。

[31] 濱田藏治，〈臺北放送局の誕生まで〉，《遞信協會雜誌》，88，頁22。

[32] もり隆三譯，〈科學小說ラヂオ火刑〉，《遞信協會雜誌》，97（1929.11），頁86-95。

[33] 以日本本土爲例，收聽費隨著收聽戶的增加而調降，1932年收聽費從每月1圓降爲7角5毛，1935年則降爲5角，這

　　隨著收音機的日益增加，1932年4月放送協會增設臺南放送局，1935年再增設臺中放送局，同時三個放送局之間也開始採用有線轉播的方式，消除原本以無線轉播所帶來的雜音問題。三個放送局的組織架構維持相當長的一段時間，直到1942年成立500千瓦的嘉義放送局，接著1944年又新設100千瓦的花蓮放送局。以廣播電臺的涵蓋範圍而言，第二次世界大戰結束前，臺灣總督府已經建立了全島性的廣播網。[34]不僅如此，總督府爲了擴大對東南亞的宣傳，同時也爲反制南京大電臺的電波，從

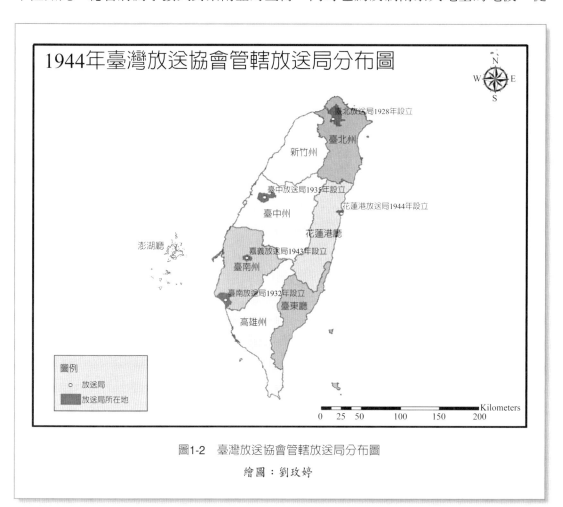

圖1-2　臺灣放送協會管轄放送局分布圖

繪圖：劉玫婷

個價位維持到1945年戰敗爲止，戰後收費制度依然維持一段頗長的時間。朝鮮放送協會在1937年才將收聽費從每月1圓降爲7角5毛，有關臺灣收聽費之調整，尚需進一步查證。〈ラジオ〉，《世界百科事典31》（東京：平凡社，1983），頁281。

[34]　葉龍彥，〈臺灣廣播電臺的重建與發展〉，《臺北文獻》，120（1997.06），頁150。

1937年起就開始籌建「民雄放送所」，1940年100千瓦的播送機架設完備，並開始正式播音。

　　臺灣總督府不僅主導廣播電臺之設立，對於收聽戶之招募也投入不少心力。放送協會組織共分為庶務部、總務部、放送部等三個一級單位，總務部底下則設有「料金係」（收費課）與「加入係」（入會課）。總務部底下這兩個單位主要的業務就是負責客戶登記與收費，而其招募收聽戶以及對收聽戶的服務工作則交給「收音機相談所」（收音機服務站）。放送協會最初在臺北、臺中、臺南、嘉義、高雄等全島五大都市，都設置了相談所。一般所內有數名技術員與「勸誘員」，其任務是負責指定地區內之收音機修復工作與收聽戶招募之工作。對於偏遠地方，則視收聽戶之密度而分一個月一次或三個月一次，前往進行巡迴修理之服務。此外，還發行免費的《月刊ラヂオタイムス》之刊物，預報每個月的主要廣播節目，並教導收音機簡單的故障排除修理方法。[35]

二、收音機廣播對臺灣社會的影響

　　收音機愈普及，對社會的影響愈大。廣播收聽戶之招募工作，主要是落在收音機相談所中的勸誘員身上。隨著收音機日漸普及，勸誘員數目也不斷增設。收音機相談所大致上可分為三大類，第一類是直營的相談所，這類相談所除前述五大都市之外，1941年以前還陸續增設了基隆、新竹、員林、花蓮港、羅東等五個地方的相談所，共達10個相談所。第二類是臨時性的收音機相談所，這種臨時性的組織是將技術員或外務員派到收聽戶比較多的地方，進行收音機免費修理的工作，每次期限大約十天左右。另外，在「蕃地」則由任職於當地的警察官吏負責，包括舉辦講習會，以及傳授故障排除的方法等。第三類是委託的收音機相談所，這類大多是販售收音機設備之電氣商店，這些商店受放送協會委託負責修理損壞的收音機。不論是臨時或委託的相談所，雖然沒有勸誘員主動招募客戶，但都接受加入收聽戶之主動申請。[36]

　　在這種積極的推廣措施與有計畫的招募制度下，1937年度臺灣的廣播收聽戶總

[35]　日本放送協會編，《ラヂオ年鑑昭和9年》（1934），頁428-429。

[36]　日本放送協會編，《ラヂオ年鑑昭和13年》（1938），頁271-272。

數達到三萬戶。但值得注意的是，臺日人擁有收音機的普及率相當不平均，以平均每五人爲一戶來計算，其中在臺日人家庭的收音機普及率達35％，而臺灣人家庭則僅有3％而已。更值得玩味的是，在臺日人家庭收音機的普及率遠高於內地的21％。[37]由此可知，在臺日人在殖民地臺灣其生活之優渥程度，這一點應該也是日本在臺殖民地統治體制的一項基本特徵。

　　1941年太平洋戰爭爆發後，收音機相談所陸續增加，積極鼓勵民眾收聽廣播，主要的目的無非是爲了加緊戰爭的宣傳工作。[38]在協會努力推廣下，收音機收聽戶才能從1929年未達一萬戶，增加到1943年日治時代最高峰的十萬戶，超過十倍。如果將收音機普及率視爲近代化的指標，臺灣社會中收音機的畸形分布與高普及率應該可稱爲殖民地式近代化之特色。相對地，國民政府在大陸發展廣播事業就沒有如此積極。1930年代，國府並未採用派遣「勸誘員」推銷之模式，而是由央廣開辦「收音機人員訓練班」。結業後，發給班員收音機，派赴各省市收錄新聞及演講節目，班員聽取內容並撰稿後，除了印送當地報館刊運用，同時張貼壁報，供民眾閱覽。到1943年爲止，數期訓練班結訓之人員共一千餘人，他們前往全國各地成爲廣播之收音員，擔任提供報刊重要消息之任務。央廣認爲這項工作的成就是：「在宣揚政令、啓迪民智、溝通思想方面，對全國民眾發生了很大的作用。」[39]

　　有關臺灣放送協會收音機的推銷情形，1937年7月14日著名作家吳新榮在日記中有如下記載：「昨日臺灣放送局（廣播電臺）協會來勸誘購置收音機。半強迫性地買了一部，國際牌，五燈管，時價75元的高級品，過去也想買但是沒有錢與場所。今天勉強以分期付款購之，他日若有場所可放，則打算換一臺兼備電唱機的收音機。自此，我一家人始受現代文明之利器的恩惠，踏進文化生活的第一階段。」[40]臺灣的知識分子是否都像吳新榮一樣，以歡喜的心情購買昂貴的收音機，雖然無法更廣泛查證，但必須將收聽收音機納入生活的一部分，應該是共同面對的情境吧！

[37]　〈ラヂオ時評〉，《臺灣自治評論》，2：8（臺北：臺灣自治評論社，1937.12），頁77。

[38]　千草默仙編纂，《會社銀行商工業者名鑑昭和18年度》（臺北：圖南協會，1943），頁502-503。

[39]　黨營事業專輯編纂委員會，《黨營事業文化專輯之五　中國廣播公司》（臺北：中國國民黨中央委員會文化工作委員會，1972），頁2。

[40]　吳新榮，《吳新榮全集6　吳新榮日記（戰前）》（臺北：遠景出版，1981），頁71。

　　1929年2月，總督府交通局遞信部發行的《遞信協會雜誌》爲前一年臺北放送局的開播製作了一個專輯，該專輯前有一篇題爲〈收音機時代〉的卷頭語，文中認爲：「在現代社會凡事若非大眾性的事情，其存在價值好像就會變得很微弱，在這種氣氛下收音機是最符合這個時代的產品。就像每天早上沒有看報紙就會覺得不舒服，沒有吃到米飯就不能飽足一樣，沒有收音機會讓人覺得世界一片黑暗，今天收音機已經逐漸成爲人們的必需品了。」[41]這段話預見了1930-1940年代臺灣收音機普及化後大眾社會形成的景象。當然，所謂大眾社會的來臨與戰爭動員有密切的關聯，而無線電廣播正是加速大眾化時代到來的重要媒介。1944年，臺灣放送協會所屬第五座電臺即東部的花蓮放送局開播，分布全島的15處收音機相談所也設置完畢，這兩件事可以說象徵著臺灣全島廣播網正式建立。全島廣播網建立後，對臺灣社會具有何種意義呢？檢討這項問題時，必須與收音機這項大眾媒體之特性一併考量。

　　首先，我們要注意到的是，收音機這項新媒體出現後，由於新聞廣播的快速性，對於報紙這樣的傳統媒體形成很大的威脅。但是，經過一段時間的發展後，證明收音機與報紙兩者具有互補的作用，而非互相排斥。因爲報紙讀者並非只讀報紙上的新聞，大部分的讀者也會閱讀報紙上的副刊、家庭欄或其他版面，故報紙的讀者不可能全部轉爲收音機的聽眾。另外，用眼睛看與耳朵聽有完全不同的樂趣，在時間運用上也有差異，一小時的演講在報紙上10到20分鐘就可以讀畢，而且報紙可以帶到各種地方閱讀。總之，廣播的快速性雖然值得稱道，但因篇幅上的限制，無法與報紙新聞報導的深度與廣度相比擬。就一般聽眾心理來說，在收聽到新聞之後一定會再找報紙來確認，因此我們可以確認收音機的普及並沒有大量地帶走報紙的讀者。[42]簡單地說，視覺媒體和聽覺媒體對人們具有不同感官的刺激，因而產生了不同的吸引力。

　　相對地，戰後電視的普及則確實造成了收音機地位的沒落，其主要原因在於收音機的特性與電視較爲相近。收音機與印刷媒體雖然沒有互相排斥的現象，但是對社會的影響力則有本質上的差異。例如：1939年9月，中國著名的報人兼作家蕭乾，在搭乘往英國的輪船上，從廣播聽到納粹德國攻打波蘭首都華沙的消息，第二天又從收音

[41] 〈卷頭辭　ラヂオ時代〉，《遞信協會雜誌》，88，頁1。

[42] 津金澤聰廣，《現在日本メディア史の研究》（東京：ミネルヴァ書房，1998），頁122。

機中得知英法對德宣戰的消息。[43]在輪船上得以迅速獲知最新的世界局勢，當然是拜無線電廣播之賜，這是印刷媒體所無法比擬的，由此可知無線電廣播對人類社會確實帶來了重大的衝擊。

　　大致而言，收音機最基本的特性就是「大眾性」與「即時性」。報紙雖然也同樣地具有大眾性，但是無線廣播比印刷媒體更具有感染力，沒有識字與否的問題，聲音的親切感更容易讓人接受，因此可以迅速的獲得大眾的喜愛。收音機廣播具有的即時性，讓消息傳送的速度是在瞬間完成，而不需經過物流的交通管道來傳遞，這樣的特性縮短了許多時間所造成的距離。[44]然而，也是因為這兩項特點，廣播自然也成為統治者亟欲操控的媒體。[45]此外，更最重要的是收音機廣播所具有的「共時性」效果，一起收聽廣播節目會使收聽者之間產生了所謂「連帶感」，這是民眾前所未有的體驗。最能顯示以上三項廣播之特性者，無疑地應該是各種實況轉播的節目，收音機的實況轉播造成了時間與空間的壓縮，讓廣大的聽眾即時性地擁有一種共同之體驗。[46]由於戰爭時期全島性廣播網的建立，加上動員消息的即時傳遞，日治時期臺灣人享有一段不算短的共時性之連帶感體驗。[47]

　　總而言之，無線電廣播所具有的特性對傳統社會造成了巨大的衝擊。然而這項命題是否適用於日治時代的臺灣呢？亦即，類似廣播對傳統社會的衝擊是否在臺灣發生呢？要討論這個問題，必須考慮到兩項問題，首先是收音機普及率之問題，其次是收音機之語言使用問題。從前述的收音機普及過程可知，在臺灣人社會中這項新媒體的普及率並不高，故其影響力頗令人懷疑。但是，即使收音機的普及率尚低，由於收音機具有的大眾性，許多商店或公共場所都會設置收音機的擴音器以吸引民眾前來，因此聽眾必然會比收音機臺數多出數倍。在此情況下，以當時總數十萬架，臺灣人家庭約擁有五萬架的數量來看，已經對整個臺灣社會具有足夠的影響力。

[43] 蕭乾，《未帶地圖的旅人──蕭乾回憶錄》（臺北：時報文化，1994），頁124-135。

[44] 〈ラジオ〉，《世界百科事典31》（東京：平凡社，1983），頁282-283。

[45] 岩崎昶，〈新しいメディアの展開〉，《思想》，624（1976.06），頁974-979。

[46] 加藤秀俊，〈交通・通信網の發達──世界における同時性〉，《思想》，624（1976.06），頁996-997。

[47] 所謂共時性（Synchronization），日文漢字採用「同時性」。有關收音機的共時性對臺灣近代社會生活的影響，請參閱：呂紹理，《水螺響起──日治時期臺灣社會的生活作息》（臺北：遠流出版社，1998），頁166-176。

另外，在語言問題方面，由於日語的普及率日漸提高，都市知識階層大都可以收聽日語廣播節目。加上總督府主管當局為了達到宣傳的目的，在戰爭後期又刻意開闢了許多臺語節目，故語言上應該不會阻隔臺灣民眾接觸廣播的機會。例如：日治時代曾擔任高等文官的楊基銓就曾提到，1942年10月，在其任職總督府農務課

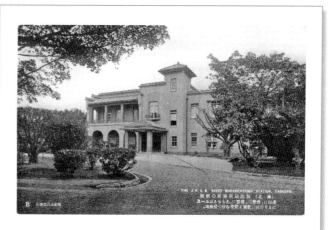

圖1-3　臺北放送局演奏所
圖片來源：廖明睿先生提供明信片

事務官期間，課長曾要求他以臺語廣播，向臺灣農民發表有關「神嘗祭」之談話。[48] 官方為了戰爭與皇民化之宣傳，不惜在禁止報紙漢文欄以後，還大幅增加臺語廣播節目，其結果必然會促使大多數臺灣人都接觸到無線電廣播這項文明產物。

由於收音機的價格仍然十分高昂，因此一般民眾的收聽未必是在家，可能是集中在擁有收音機的家庭共同收聽，而擁有收音機的家庭通常也只有一臺，因此全家共同收聽廣播是很平常的事。而本島人的收音機擁有者職業層，也多半偏向公務員、經商者、銀行公司員工和自由業，其中以商人階層在戰爭期成長的速度最快，可以推測與戰時商人需要透過廣播了解殖民政府的措施與戰況有關。[49]

三、收音機播音廣告的實驗與中挫

廣播電臺開播後，大家必然會討論要如何運用問題？也就是收音機到底有何功能？一般來說，收音機主要具有報導、教化、娛樂等三大功能。臺灣特有的語言問題暫且不談，從聽眾的社會階層分布來看，能買得起收音機並繳收聽費者，必然擁有一

[48] 楊基銓，《楊基銓回憶錄》（臺北：前衛出版社，1996），頁150。

[49] 呂紹理，〈日治時期臺灣廣播工業收音機市場的形成（1928-1945）〉《國立政治大學歷史學報》，19（2003.05），頁311-312。

定的資產，才能以聽廣播爲休閒娛樂。在財力門檻的限制之下，最初收音機普及率並不高，爲爭取更多收聽戶，電臺不能過度強調娛樂功能，提供即時新聞才是重點。另一方面，由於當時電臺主要就是由官方掌控，因此如何運用於學校教育，或藉此進行社會教化等，也是收音機的重要功能之一。

　　不論如何，廣播最重要功能還是新聞報導與宣傳，特別是戰時對敵宣傳，更成爲最主要功能。中日戰爭與第二次世界大戰期間，雙方的宣傳戰就是最佳的實例，其中也留下一些傳奇故事。除此之外，如何利用收音機來進行商品廣告，也是很值得我們關注。因爲，現在民營電臺廣告收入大多是其重要的收入來源。那麼廣播發展初期，電臺經營者如何運用收音機播送一般商業廣告呢？首先可以確認，1930年代戰爭爆發前，收音機廣告並未順利推展，電臺營運經費無法獲得廣告收益來挹注。當然，中日兩國的國情不同，製播廣告的發展情況也有很大差異，兩地的廣告發展有必要略加探討。

圖1-4　板橋無線電送信所
圖片來源：廖明睿先生提供明信片

　　廣告研究者指出，日治時期的臺灣是日本統治地區（包括「滿州國」）中，第一個推動播音廣告的地區。1928年臺北放送局開播之後，原本是依照本國與臺灣放送協會的規定，向聽眾徵收「聽取料」（收聽費用），充當營運費用。但是，爲了增加收入，主管機關也提出以商業廣告來增加收入的辦法。1932年，放送協會參酌歐美的實例，制定了一項試驗播送的規範，從6月15日起試播廣告，以六個月爲實驗期，然後再評估是否持續。當時主要的廣告主包括：小林商店（獅王牙膏）、森永牛奶糖、龜甲萬醬油、味素，以及赤玉紅酒等。然而，這項行動立即引來日本新聞協會的強烈抗議，他們認爲收音機廣告將降低報紙廣告收入，協會除了直接與臺灣總督府進行交涉，同時也向上級單位拓務省提出請願，要求停止這類商業廣告。結果，這次計

畫就在六個月實驗期結束後，停止所有的商業廣告。[50]

　　運用收音機打廣告，確實是很新鮮行銷手法，但為何經新聞協會抗議就停止了呢？這個問題必須與日本占領的東北地區之情況比較，才能了解整個事情的來龍去脈。日俄戰爭後，關東州成為日本的租界，1925年8月關東廳就開始進行實驗廣播。相對地，東三省政府在同一時期開設廣播電臺，其中哈爾濱廣播電臺的俄語節目中，最早出現商業廣告。1931年發生九一八事變，隔年傀儡政權「滿州國」成立，關東軍接收哈爾濱電臺，但俄語節目的廣告還是持續。1933年4月，首都新京（今長春），設立新京放送局，同年被納入滿州電信電話會社（簡稱滿州電電）管轄。滿州電電是日滿合作的「特殊國策會社」，廣播事業統轄大連、奉天、哈爾濱、新京等四個電臺，由於該公司與日本或臺灣的放送協會不同，因此才得以經營收音機廣告業務，並建立完整的廣告業務管理體制，這個經驗對戰後日本的收音機廣告發展，具有相當正面的影響。[51]

　　日本設立廣播電臺之前，曾在1923年針對歐美的收音機廣播進行調查，其結論是：播送廣告必然會以廣告主的利益為優先，很可能會損及一般聽眾之利益，故不論是直接或間接的商業廣告都必須禁止。電臺開播後，有些節目會提到商店名稱，變相地具有廣告效果，這時放送協會是採取「遮斷措置」進行消音，包括具有「宣傳、政治批判、涉及軍事行動」等嫌疑的廣播內容，也都會被消音。在如此嚴密管制之下，臺灣放送協會竟然在1932年開始播送「商業廣告」。推出廣告企劃，其主要目的是為了增加收入。臺北放送局開辦五年後，只有兩萬收聽戶簽約，因收聽費收入過低，導致電臺經營困難。為了增加收聽戶，電臺想聘請本國藝人到臺灣製作娛樂節目，企業如願提供經費，就可在電臺播送廣告。當時，臺灣的電臺大多是以熊本放送局轉播日本國內節目，但夏天因「空電（打雷產生的電磁波）」影響，音訊不穩定。為爭取收聽戶，有必要邀請本國藝人自製節目。總督府遞信部調查歐美廣告情況之後，決定採取「間接廣告」方式播廣告，也就是在節目前後播送廠商名稱，而非直接廣告商

[50] 傳播廣告學者鄭自隆，對臺灣包括收音機的廣告業發展有深入探討，請參閱：鄭自隆，〈廣告與臺灣社會變遷〉《臺灣學系列講座專輯（五）》（新北市：臺灣分館，2012），頁153-174。

[51] 村上聖一〈戰前期　臺湾‧滿州の広告放送〉《放送と調査》，65：6（2015.06），頁50-67。

品。1932年2月，辦法確定同時也開始招募廣告主，並於6月中開始播出，由廣告主負擔的本國藝人來臺表演之節目。廣告都是在娛樂節目前後播送，費用大約每30分鐘節目約120日圓，其他還要負擔電波費與演員謝禮等。[52]

　　附加廣告的娛樂節目播出後，頗受聽眾好評，收聽戶也確實有增加，申請出資的廣告主也不少。但是，卻引起報業公會的強烈反彈。當時由通信社與新聞社組成的「日本新聞協會」，在6月27日召開緊急理事會，會後由理事長發函向拓務大臣提出停止廣告的請求。此時，臺灣放送協會雖提出許多辯解，但最後還是無法對抗拓務大臣對總督府的指令，7月19日宣布，廣告播放至12月為止，不再續約。相對地，日後滿州國的收音機廣告，從1936年11月開播後順利展開，直到1940年4月才因戰局擴大的影響而停止。滿州電電管轄的放送局，不僅屬於公司經營，而非公益法人，它將廣告業務委託給報社通訊社的同業公會，也是一項高明的策略。如此一來，雙方利益均霑，滿州地區的收音機的廣告當然就能順利展開。[53]

　　認識日本的收音機廣告發展之後，可以發現在南京的央廣的廣告業務，與日本有很大的差異。南京央廣大電臺完成後，即開始在中央臺娛樂節目中，開放商業廣告，並且籌設「中國電聲廣告社」，直營招募廣告業務。1934年底，廣告社播音廣告暫行辦法、收費一覽表公布，各種以時間長短區分的「普通」與「間接」廣告，持續順利播出，最初每月約有5千元收入，稍微彌補電臺經費之不足。但是，廣告業務開辦一年後，卻因中央增撥專款而停止。[54]為何播音廣告突然終止？廣告業務發展如何？由於缺乏具體資料，詳情無法得知。但是，大致上應該與備戰的政策考量有關，因為管理處在抗戰勝利後，播音廣告立即恢復。由此可知，中日兩國播音廣告業務發展差異很大，但受國策與戰局的影響則大致相同。總而言之，東亞的收音機廣播，就是在戰雲籠罩下逐步發展。因此，既無民營電臺，也無法讓民眾自行運用無線廣播，甚至連商業廣告業務都難以推展。

[52] 村上聖一，〈戰前期　臺湾・滿州の広告放送〉，頁52-54。

[53] 村上聖一，〈戰前期　臺湾・滿州の広告放送〉，頁55-64。

[54] 吳道一，《中廣四十年》，頁42-44。

第三節　廣播宣傳戰與總體戰之擴展

收音機廣播與戰爭有密切關聯，第二次世界大戰期間，日本是將廣播最積極運用於戰爭的國家之一。因此，日本學者明白指出：收音機的研究就是廣義的法西斯主義研究與總體戰研究。[55]眾所周知，從第一次世界大戰起，無線電通訊就被運用於戰場，二次大戰更進一步發展為廣播之宣傳戰。廣播之發展與大眾社會、大眾媒體的形成也有密切關聯。因此，軍國主義或法西斯主義國家，在建構「國家總動員體制」，也都充分的運用了收音機。媒體專家也曾明白表示：報紙是閱讀的廣播、廣播是聆聽的報紙，兩者都是國家意志轉化為國民意識的工具，兩者同為宣傳機關，而非僅止於報導機關。戰爭時期，收音機明顯的被運用於總體戰之全國動員，以及對敵之宣傳戰。日本學者佐藤卓己認為，在陸、海、空三戰線之外，由國際短波廣播所進行的「無影蹤的電波戰」，可稱之為第四戰線。因此，第二次世界大戰可說是一場四次元的戰爭。這個心理與思想的戰線，主要就是指「對敵廣播」。這種電波戰不僅要排除敵國傳播謠言的宣傳，同時也要對敵國或同盟國進行宣傳。[56] 1937年之後，中日兩國隨著對立情勢升高，雙方展開全國總動員之宣傳，以及對敵廣播與國際宣傳。抗戰時期的中央廣播電臺，就肩負著這三重任務。

一、運用無線電波展開的第四戰線

1932年11月12日，央廣的「中央大臺」選擇「總理誕辰」紀念日開幕啟用。但另一方面，這一天也是中央黨部與國民政府從洛陽遷回南京的日子。[57]在年初的一二八松滬戰役期間，中央黨部與政府機關曾暫時遷移到洛陽，到了年底才遷回南京。這場戰役中，遷移政府機關並緊急搭建洛陽電臺，等於預演七七盧溝橋事變後的應變模式，只是後者規模更大時間更久。如果說移轉電臺持續發聲是運用無線電波的戰役，那麼所謂第四戰線在1932年就已展開了。當時中日對立情勢明顯，松滬停戰協議只

[55] 佐藤卓己，〈第一章　ラジオ文明とファシスト的公共性〉，貴志俊彥、川島真、孫安石編，《戰爭・ラジオ・記憶》（東京：勉誠出版，2006），頁2。

[56] 佐藤卓己，〈第一章　ラジオ文明とファシスト的公共性〉，頁2-4。

[57] 吳道一，《中廣四十年》，頁79。

是爭取時間而已，雙方都持續進行備戰。

「中央大臺」就是電波戰的一環，但它的電波還不夠強，遠地很難清楚收聽到其播音，因此設備亟待擴充。吳道一表示，海外僑胞尤其是南洋華僑，渴望使用收音機聽取祖國消息。因此，央廣在1934年夏季，開始規劃向歐美廠商採購短波設備，企圖展開「對外宣傳，團結同胞意志」。隔年5月24日，國民黨召開評議會，決定採購英商馬可尼公司的機件。但因中日兩國明顯對立，所以在1936年1月，黨中央核准央廣將原擬設置於南京的強力短波電臺，轉移到四川重慶。定案之後，央廣派遣工程師到重慶選覓電臺用地，隔年起動工興建。1938年10月，中央短波電臺完工，並於隔年2月6日開播，積極展開對世界各國與海外僑胞宣傳之工作。[58]

相對地，日本從九一八事變之後，也逐步強化媒體宣傳工作。1936年7月，日本設立直屬內閣的「情報委員會」，統合各部會之媒體宣傳業務。隔年中日戰爭爆發，委員會改組為「內閣情報部」，放送協會內設置「時局放送企劃協議會」，掌控收音機廣播。隨著戰局之擴大，1940年情報部升格為情報局，取代遞信省掌控各種新聞與廣播節目。隔年太平洋戰爭爆發後，情報局更嚴密控制廣播，制定「大東亞戰爭放送指針彙報」。根據學者分析，在軍部操控之下，「廣播不是文化機關而是政治機關」。不僅是中央的新聞管制機關升格，日本放送協會也設置放送司令部，展開電波管制，並制定「南方放送計畫」、南方占領地「住民宣撫放送」與「對敵宣傳工作」等方案。[59]包括放送協會等新聞媒體，都必須協助國家的電波作戰。如此一來等於說，所有戰時的廣播或新聞，根本不可能堅持不偏不黨或言論自由等原則了。

1940年代的東亞，電波戰是如何展開呢？日本學者以「地政學（Geopolitics）」的觀點，將東亞劃分為五個政治空間。亦即，包括殖民地在內的大日本帝國、包括南部蒙古的滿州國，以及分據重慶、南京、延安的蔣介石政權、汪精衛政權、毛澤東政權等。在這段期間，不同政權發射的電波出現互相競爭與干擾，空中無形的電波戰如同各地之戰場。當然，中日雙方是戰場的主角，時間從1928年東京放送局設立10千瓦的電臺，電波可以傳達華中華南時，這場電波戰就已展開。接著，1932年南京中

[58] 吳道一，《中廣四十年》，頁64-66。

[59] 竹山昭子《戦争と放送》（東京：社会思想社，1994），頁10-12。

央大臺的開播，可視爲國民政府強力的反擊。而後，日本則全面整合臺灣、朝鮮、滿州國的放送協會，形成一個廣域聯播系統，展開全面的對抗，此後隨著戰局擴大，電波戰當然愈發激烈。[60]

1932年中央大臺開播後，全國各地包括雲南、江西、山東、湖南、河南、廣西、四川、江蘇等省政府，也都陸續開設公營電臺，重要都市也由市政府設立電臺。1937年初，在「中央廣播事業指導委員會」的管理下，各大都市的電臺聯絡網形成，國民政府軍政要員的談話都能藉由廣播傳達到地方。另一方面，七七事變之後，隨著日軍占領範圍日漸擴大，各城市的電臺也都被日本接收，並且陸續被納入日本與滿洲國之放送系統。1940年3月，南京汪精衛政權成立，在其轄下也建立「中國廣播事業建設協會」，對外展開宣傳廣播。實際上，這些在華北、華中的電臺，都是在日本的控制之下，由軍方展開所謂「東亞新秩序」的宣傳。[61]

表1-2　抗戰時期日占區敵僞廣播電臺一覽表

合　　　名	呼　　　號		電			力
總　　　計	19座		498.99			
長春臺	MTCY		10		100	25
大連臺	JQAK	JDY	1		1	10
奉天臺	MTBY	GBTY	1		1	
哈爾邊臺	MTFY		3		2	56
延吉臺	MTKY			2		
北平臺	XGAP		100		50	10
天津臺	XGBP			5		
南京臺	XGOA		20		50	
上海臺	XGOI		10			
漢口臺	XGOW		20			
杭州臺	XQJF			1		

60　貴志俊彦，〈第三章　東アジアにおける「電波戦争」の諸相〉，貴志俊彦、川島真、孫安石編，《戦争・ラジオ・記憶》（東京：勉誠出版，2006），頁35-56。

61　貴志俊彦，〈第三章　東アジアにおける「電波戦争」の諸相〉，頁41-50。

合　　　名	呼　　　號		電			力	
總　　　計	19座				498.99		
運城臺	XGJF		5				
濟南臺	XGCP	30					
廣州臺	XGOK	3		20			
雷錦臺	MTQY		1				
通化臺	MTTY		01				
北安臺	MTVY	MTVY	01			01	
開封臺	XGHP						
蒙疆臺	XGCA	30					

資料來源：吳道一，《中廣四十年》，頁105。

　　日本的戰時廣播的宣傳，除了強調「日滿支（日本滿州國支那）」合作的新秩序形成之外，也展開對歐洲、北美與南洋的國際宣傳。因為到1938年，日本、滿州國、德國、義大利等相互間友好條約都已簽訂，日滿德義防共軸心國成立，從1939年7月起，日本就利用剛建置完成電力達100千瓦的新京中央廣播電臺，展開對抗重慶政府的國際宣傳。相對地，重慶的國民政府則進一步，將同年2月開播的央廣短波電臺，移交中央宣傳部管轄。1940年1月15日，在蔣介石指示和中央廣播事業指導委員會第十次會議決議之下，央廣短波臺正式改名為「國際廣播電臺（Voice of China）簡稱：VOC」。[62]此後，中日的電波戰已不是東亞地區而已，而是如何爭取涵蓋歐美澳紐國家與南洋民眾等全世界支持的戰爭。

二、戰時體制下臺灣的廣播事業

　　從臺灣住民的角度來看，中日戰爭對民眾收音機的關係，也產生相當廣泛的影響。首先，隨著戰局的擴大，官方開始強化運用廣播宣傳國策的工作。其次，民眾收聽收音機廣播的需求，也因而迅速地提高。例如：作家吳新榮在盧溝橋事變後一週，

[62] 抗戰時期，重慶國民政府運用「國際廣播電臺（VOC：Voice of China）」之宣傳，對於爭取歐美西方世界的支持，發揮極大的功效，因此國民黨政府退守臺灣之後，才會以「Voice of Free China」來喚起抗戰勝利的歷史記憶，對抗中共的人民廣播電臺與國際廣播電臺。吳道一，《中廣四十年》，頁64-69；中國廣播公司研究發展考訓委員會編，《中廣五十年》（臺北：空中雜誌社，1978），頁20。

首次購置了一臺收音機。戰局擴大促使收聽戶迅速增加，最明顯的例子是1937年中日戰爭爆發這一年，全臺當年度新增的收聽戶就超過一萬三千戶。其次，太平洋戰爭爆發的1941年度，全臺增加了一萬二千七百餘戶。由於在臺日人收聽戶大致已經飽和，這些新增的收聽戶大多數是臺灣人家庭。戰局日漸擴大的時刻，臺灣人收聽戶大量增加，其主要原因應是關心時局的變化。

中日戰爭爆發之後，臺灣放送協會也開始對東南亞（南洋）與對岸福建省進行廣播。1937年7月16日以後，開始播放福建語（即閩南語）廣播、北京語廣播、後續還有英語、廣東語、馬來語、安南語廣播。廣播內容主要是反擊中國的宣傳，導正不利於日本的報導。最初的海外廣播在臺北放送局播送，而後在中壢送信所設置海外廣播專用的短波放送機，專門對華南與東南亞進行廣播宣傳。[63]選擇臺灣進行反擊國民政府宣傳，主要是基於臺灣靠近南洋，而日本早已開始有意掌控這個地區。總督府這時也跟中央政府一樣，設立臨時情報部，全面對新聞傳播進行管制，收音機播出的消息，當時都要通過情報部的審核。

1941年底，日軍開始占領南洋各地之後，當然更加強對占領地與國際的宣傳工作。在此前後，臺灣放送協會也已增加不少有關南方的節目，包括「馬來語講座」、「南洋講座」等。1942年後，臺北放送局採用二重放送，開闢以臺灣語（即閩南語）為主的第二放送，以滿足「本島人」之需求。[64]整體而言，總督府在強化對南洋的宣傳過程中，不僅建立強力電波的「民雄放送所」，似乎也連帶地加強對臺灣人的宣傳工作，其目標無非是反擊來自國民政府的廣播宣傳。然而，戰爭時期臺灣放送協會是否達成其目標？似乎很難獲得明確的佐證。

此時，臺灣的知識分子也必須透過收音機，才能得知最新戰況。以吳新榮為例，他在1937年11月18日的日記中，描述他的休閒生活時表示：「三疊他他米大的小房間，書桌兩張，一張置收音機，一張擺書，這裡是我生活的據點，思索的中心。南邊牆上，貼著一張時局大地圖。」[65]由此可以看出，這時收音機已成為他不可或缺的必

[63] 許慈佑，〈日治時期臺灣總督府對東南亞廣播宣傳的歷史考察〉，國立臺灣圖書館編，《近代臺灣與東南亞：臺灣學研究中心十週年國際學術研討會（會議資料Ⅰ）》，2017年11月24-25日，頁122。

[64] 許慈佑，〈日治時期臺灣總督府對東南亞廣播宣傳的歷史考察〉，頁127-135。

[65] 吳新榮，《吳新榮全集6　吳新榮日記（戰前）》（臺北：遠景出版，1981），頁74。

需品。往後，他在日記中還記載不少從收音機得知的消息，例如：山本五十六聯合艦隊司令官戰死、日臺航線汽船被潛水艇擊沉、英美聯軍攻陷巴黎等。1941年7月30日，吳新榮在日記上表示：開始以報紙與收音機充當精神食糧。民眾都關心時局，聽到收音機廣播的重大新聞報導，也會迅速的告知友人。例如：1941年12月8日，林獻堂在日記上曾提到，當天8時餘葉榮鐘打電話來，告知6時收音機廣播，拂曉太平洋美日已進入交戰狀態。這件事反映出當時廣播新聞迅速的再傳播。1945年6月5日，吳新榮在日記寫道：「數日來，報紙、收音機皆斷，如隔世之感。每天除空襲之外，沖繩戰的結果及世界動向皆不知，令人困惑。」[66]由此充分的呈現出收音機在戰時的重要性。

　　戰爭時期，收音機在臺灣人家庭之間迅速普及，臺語節目的增加，也是一項重要的因素。總督府為了進行戰爭宣傳與動員，從1937年以後就開始增加臺語新聞的時間。根據時人的描述，在臺中，一到晚上臺語新聞的節目時間，就有一群黑壓壓的人群聚集在店頭，收聽擴音器播放出來的新聞。當群聚街頭收聽廣播成為常見的街景時，表示一般民眾開始急切想獲得時局消息。當時臺語新聞播報員中，最有名的是曾任國語學校漢文教師的劉克明，民眾對他的臺語新聞頗有好評。此外，隨著戰局的擴大，廣播節目也出現很大的變化。特別是1941年太平洋戰事爆發後，新聞節目便大量增加，新開闢的節目有「軍事報導」、「總力戰之時間」、「今日戰況」、「一週戰局」等。另外，針對特定對象也開闢了「戰時家庭時間」、「國民學校放送」、「少國民時間」等。

　　整體而言，戰時廣播節目的主要目的就是：「指導國民，統一輿論，強化後方的團結」。要達到此一目標，其先決條件就是必須大家都能收聽到廣播。因此，日本放送協會全力招募收聽戶，1942年時訂下要在本國盡速達到募足一千萬收聽戶之目標，並喊出早日實現「家家戶戶都有國旗與收音機」之口號。這個口號雖然是針對日本本國，但下個目標無疑地將會適用於殖民地臺灣，從這個口號也讓人深切體會到，收音機廣播與戰爭宣傳密不可分的關係，臺灣民眾當然也被捲入這場電波戰的戰局中。

[66] 吳新榮，《吳新榮全集6　吳新榮日記（戰前）》，頁111，174。

三、抗戰時期的「重慶之蛙」傳奇

1937年七七事變之前，廣播管理處就在湖南長沙設置10千瓦中波電臺，每天播音八小時。8月14日，南京首度遭到日軍轟炸，央廣即開始進行疏散的計畫，10月間派員到長沙充實該臺業務，11月20日日軍逼近首都，中央黨部與國民政府移往漢口，央廣在23日深夜停播，改由長沙臺接替播音。大臺的廣播器材部分搬運，笨重器材則拆毀，避免落入敵人之手。南京的中央大臺停播之後，除了由長沙電臺接替之外，央廣的工程人員利用南京運來的部分器材，在漢口裝配一座250瓦的短波電臺。1938年1月短波臺正式開播，加上漢口市政府還有5千瓦的中波臺，如此聯合播音，每天六小時，成為中央政府臨時對外的喉舌。直到同年3月10日，中央臺在重慶開播，臺呼仍為XGOA，至此長沙與漢口的電臺才完成使命。[67]

七七事變爆發後，7月19日，蔣委員長於廬山發表「最後關頭」演說，經由央廣播送出去，宣告對日抗戰的決心。隔年，抗日週年時南京淪陷，蔣委員長在漢口中央短波廣播電臺發表演說，漢口中波臺聯播，再經大後方各臺轉播。抗戰期間，每個環節都可看到廣播的身影，而央廣使命就是讓中央的消息持續播送出去。央廣的老幹部，在回憶抗戰時期的情境時表示，央廣最主要的功能就是播報新聞，這是凝聚全國民心的廣播新聞，並特別強調：「中央電臺在抗日之前，是團結愛國人心的橋梁，全民抗戰發生之後，更是集中力量爭取最後勝利的利器。」[68]在此之外，在央廣努力籌備之下，還有「為抗戰而生的短波臺」，也是非常值得一提的事情。

戰時的央廣從七點半起播音，節目也大調整，例如下午6點起，開設抗戰講座，還有戰時民眾知識、戰時學術演講等，播音至晚上11點半止。抗戰期間，除了電臺隨中央西遷，管理處也積極在大後方各重鎮籌設新電臺，依照廣播事業指導委員會決議，逐步在川滇黔、甘青寧、新疆、康藏四區，逐步設立後方廣播網。1940年1月，電波戰更加激烈，管理處在每一個戰區，進一步設置流動電臺一座，可以自製節目或轉播中央臺與其他戰區電臺播音。這些在大後方設立的電臺，不僅可提供軍政長官

[67] 吳道一，《中廣四十年》，頁91-97。許蓳君，《劃時代的聲音：鮮為人知的中央廣播電臺》，頁43-50。

[68] 張宗棟，〈抗日前夕的廣播事業：「黃金十年」與新興媒體〉，《中廣六十年》（臺北：聯太國際，1988），頁37-48。

表1-3　抗戰時期中央廣播電臺管轄之電臺一覽表

臺	別	臺 址	呼 號	波 長	電 力
中央臺	中波	重 慶	XGOA	250	10,000
	短波	重 慶	XGOA	30.84	4,000
	短波	重 慶	XGOA	50.1	7,500
國際臺	短波	重 慶	XGOY	{ 25 31 49	35,000
		重 慶			
昆明臺	中波	昆 明	XPRA	435	60,000
貴州臺	中波	貴 陽	XPSA	300	500
	短波	貴 陽	XPSA	43	10,000
湖南臺	中波	沅 陵	XLPA	330	1,000
福建臺	中波	永 安	XGOL	315	250
	短波	永 安	XGOL	30	200
甘肅臺	中波	蘭 州	XMRA	214	100
	中波	蘭 州	XMRA	366	10,000
陝西臺	中波	南 鄭	XKRA	233	500
西安臺	中波	西 安	XKDA	300	40
西康臺	短波	西 昌	XKSA	37	2,000
流動臺	短波	鉛 山	XLMA	40.54	600

資料來源：吳道一，《中廣四十年》，頁99。

向我方軍民進行宣撫講話，同時還可以干擾或駁斥敵偽的電臺言論。根據吳道一的說明，抗戰期間，國府用以對敵偽廣播的電臺，到1943年2月底，共23座，總電力為154.09千瓦。[69]

　　1939年2月6日，在重慶籌建的短波電臺開播，該臺以XGOX之臺呼，專對北美與日本廣播，另外再以不同頻率的XGOY臺呼之電臺，分別對歐洲、日本、滿州國、蘇聯東部、華南、南洋群島等北美以外地區，進行國際宣傳廣播。廣播採用英、法、德、義、日語等十二種外語和地方語言播送，每天進行十一小時又四十分的節目播

[69] 許藐君，《劃時代的聲音：鮮為人知的中央廣播電臺》，頁51-56。吳道一，《中廣四十年》，頁91-97。

送。[70]短波國際臺，不僅負責國際宣傳與敵偽廣播，其中也包括華南地區民眾與南洋的華僑。為了讓無法以報刊了解戰況的民眾與華僑認清時局，電臺採用廣東話、閩南話等多種地方語言進行廣播。為了強化廣播效果，重慶國際臺還以貴州、甘肅、西康等地電臺，作為輔助臺進行轉播。國際臺特別重視英文廣播，因為透過英文廣播，才是爭取美國支援的最佳方法。如前所述，為了強化國際宣傳，1940年初，中央短波電臺移交國民黨中央國際宣傳處，並改名「國際廣播電臺」（即「中國之音」，簡稱VOC）。這是央廣面對國際社會的分身，也是發展為對外宣傳的國家電臺之起點。

短波國際電臺播送的節目中，以蔣宋美齡的廣播演說發揮最大的效力，她的英語演說透過廣播傳送到美國等英語系國家，其演講全文不僅被報紙刊出，還印製成小冊子傳布。這項宣傳活動改善國民政府形象，也成功地爭取英美領導者與民眾的支持。自由中國之聲英國聽友會長韋克禮（Williams Christopher）描述如下：「大戰期間，『中國之音』協助同盟國抵抗日軍對遠東侵略之心戰方面，影響至鉅。該臺對抗衡、壓制『東京之音』及其聲名狼藉之『東京玫瑰』，尤有所成。蔣介石夫人於民國28年11月13日起，一連數日以英語於該臺演講，備受盟邦重視。」[71]當然，

圖1-5　抗戰時期蔣宋美齡在央廣短波國際臺發表演講
圖片來源：央廣提供

[70]　吳道一，《中廣四十年》，頁64-65。

[71]　韋克禮，〈中廣一甲子〉，《中廣六十年》，頁263。

蔣宋美齡1942年在美國參眾兩院聯席會議的演講，也有加乘效果。不論如何，這一段概略說明，短波國際臺在二次大戰期間，確實發揮極大的效果。

　　1940年間，中央廣播電臺經過一番組織整頓，電臺管理處之下設各科室管理，並統轄中央與各地方臺，發展出一個央臺系統的聯播網。原本轄下的國際臺移管後，整個央廣系統與國際臺在戰時充分發揮其宣傳力，儘管日軍不斷地轟炸，還是無法阻止電臺播音。據說日本新聞曾說：「我皇軍飛機大炸重慶，那裡的青蛙全部炸死無聲，為什麼擾人心緒的中央廣播電臺還是叫個不停？」[72]因此，央廣才有「炸不死的重慶之蛙」之稱。[73]「重慶之蛙」是一種蔑稱而非讚許，由此可感受敵人的惱怒。隨著戰局擴大，中日兩國實戰與電波戰都如火如荼地展開，直到戰爭結束廣播才得以展開新機。

四、從「玉音放送」到「以德報怨」廣播

　　有關廣播與戰爭的關係，日本學者竹山昭子表示：對日本國民而言的太平洋戰爭，可以說是從大本營在1941年（昭和16年）12月8日上午7點，公開發布「收音機臨時新聞」而開始。然後，在1945年（昭和20年）8月15日正午播放天皇的錄音帶而結束。這段期間，廣播一直是政府的情報機關。[74]而最後日本裕仁天皇發表「終戰詔書」的廣播，一般稱之為「玉音放送」。若要討論這次廣播的來龍去脈，至少要回答下面三個基本問題。第一，為何要由天皇用收音機廣播來宣布戰爭結束？第二，終戰詔書如何草擬，並於何時完成錄音？第三，日本本國與各地收聽玉音放送的情況有何差異？

　　日本的收音機廣播是在1925年開播，而後碰到大正天皇的喪禮，以及昭和天皇的即位典禮，當時廣播電臺就已開始利用收音機進行現場轉播。但是，為了維護天皇的神聖地位，轉播的原則是不可以播放出天皇「玉音」。在此慣例之下，天皇親自播音當然就凸顯出事態的嚴重性。8月15日是「玉音」首次播放，一般日本人也都是第一次聽到天皇的聲音。戰後，天皇逐漸頻繁的出現在各種影音媒體，對日本國民而言，

[72]　吳道一，〈悠悠一甲子〉，《中廣六十年》，頁30。

[73]　中國廣播公司研究發展考訓委員會編，《中廣五十年》，頁6；陳沅，〈瑣談中廣〉，《中廣六十年》，頁71；許薇君，《劃時代的聲音：鮮為人知的中央廣播電臺》，頁54。

[74]　竹山昭子，《戦争と放送》，頁10。

天皇的聲音早已不再神祕。儘管如此，8月15日由天皇透過收音機進行廣播，在世界史上的重要性與特殊性，依然沒有改變。

戰時日本，收音機廣播完全掌握在政府手上。日本軍方除了藉此進行國民總動員，另一方面也展開對敵宣傳的工作。日本的對敵廣播，最有名的就是所謂「東京玫瑰」。這是日本對美軍的英語廣播，藉由女播音員的英語廣播，企圖引發美國士兵思鄉與厭戰的情緒，藉此瓦解其戰鬥意志。不過，實際上似乎並未達到預期的效果。收音機廣播在戰時被充分利用，「東京玫瑰」是對敵廣播的代表性實例之一，不足為奇。大家都沒料想到的是，日本戰敗的消息，竟然是要透過收音機來宣布。若不用廣播宣布，這項命令就很難立即傳達，時間的拖延勢必造成雙方更大的傷亡，因此必須採用如此緊急的非常手段。

一般而言，1945年7月26日同盟國在波茨坦會議後所發表的宣言，被視為是對日本招降的最後通牒。由於日本無法接受全部內容，未予理會。因此，8月6日美國在廣島投下第一顆原子彈，8月9日在長崎投下第二顆原子彈，當天蘇聯也全面展開對日攻擊。這一天，由天皇主持的會議中，決定接受「波茨坦宣言」。這項重大決定，8月10日先透過中立國瑞士政府，通知同盟國各國，因此「日本投降」的消息，馬上就在歐美各國傳開來。但是，這個消息並未在日本國內公開宣布。直到8月11日以後美國軍機連日投下日本接受波茨坦宣言之傳單，少數日本人才獲知戰敗的消息。部分研究者認為，避免敵國傳單消息造成國內混亂之考量，也是促使官方進行「玉音放送」的原因之一。

第一次「御前會議」決定投降之後，終戰詔書就開始草擬。8月14日，舉行第二次「御前會議」之後，接受波茨坦宣言的決定也正式通知同盟國。但是，這時候主戰派的軍人勢力依然存在，因此由天皇宣讀詔書的需求更為迫切。為了準備這次廣播，日本放送協會的工作人員，迅速備齊錄音設備，在下村宏情報局總裁的安排之下，從14日深夜11時25分開始，請天皇在宮內省進行終戰詔書之錄音。開始錄音之後，被召集到首相官邸的記者團，每位代表都收到了一份終戰詔書，以供刊登於隔天的報紙上。但是，各媒體記者也同時收到命令，直到15日中午「玉音放送」結束之前，不得配送當天的早報。

整個過程看來，實際上就是官方借用廣播與報紙，請他們合力宣布實為「投降」

的「終戰」聲明。在這樣的安排之下，日本本國的民眾，除了中午共同收聽「重大放送」之外，還可以看到當天下午配送的報紙。當天日報頭版大致都以標題宣告：「大詔渙發」後戰爭已結束，帝國接受四國宣言（美英中蘇）。此外，頭版也刊登「詔書」全文。詔書發布的日期是8月14日，這一天才是日本的投降日，而非用收音機廣播宣布的15日。然而，由於各種因素交錯的影響，後來8月15日成為「終戰紀念日」。研究者認為，以8月15日為終戰日的確立過程，除了受到戰前已有利用中元節追悼「戰歿英靈」慣例的影響之外，全體國民擁有深刻印象的「玉音體驗」，也是主要的原因之一。

有關8月15日日本宣布終戰的過程，包括日本統治區域與世界各國的報紙等媒體，如何進行報導，已經有相當完整的研究成果。根據日本學者的研究，在日本統治下的沖繩、臺灣與朝鮮，有關收聽「玉音放送」與報紙報導之情況，有不少的差異。例如：美軍占領下的沖繩，因廣播電臺全被炸燬，並無廣播，當天油印的報紙，只有相關報導，看不到詔書之全文。相對的，朝鮮媒體較為發達，不僅同時收聽廣播，隨後還有韓語版廣播，下午印刷與配送的報紙，也同步刊登詔書。而臺灣方面，雖然同步收聽廣播，但是當時臺灣唯一的報紙《臺灣新報》，要到隔天16日才刊出詔書全文。這項消息傳開之後，大部分朝鮮人都很興奮，認為獲得解放/獨立了。但是，在臺灣則觀望氣氛較濃厚，雖有部分人士認為獲得解放了，但也有部分人士認為是戰敗了。[75]林獻堂在日記上寫下感言：「嗚呼！五十年來以武力建致之江山，亦以武力失之也。」[76]臺灣人家庭的收音機普及率並不高，並非所有民眾都能當天直接聽到廣播，再加上音效不佳、內容難解，很多人聽不懂談話內容。但是，在報紙與廣播緊密配合之下，隔天或過了幾天之後，大部分人都確知日本宣布投降的事實。

相對於日本的敗戰，重慶國民政府與民眾，則是以歡欣鼓舞的心情迎接勝利的到來。為宣告這個好消息，蔣委員長在8月15日10點前往中央廣播電臺，發表《抗戰勝利告全國軍民及全世界人士書》之演說，其中提到對日「不念舊惡，以德報怨」之宣

[75] 川島真，〈第7章　臺湾の光復と中華民國〉，佐藤卓己、孫安石編，《東アジアの終戰記念日──敗北と勝利のあいだ》（東京：筑摩書房，2007），頁272-292。

[76] 林獻堂著，許雪姬編註，《灌園先生日記（十七）一九四五年》（臺北：中央研究院臺灣史研究所，2010），頁245。

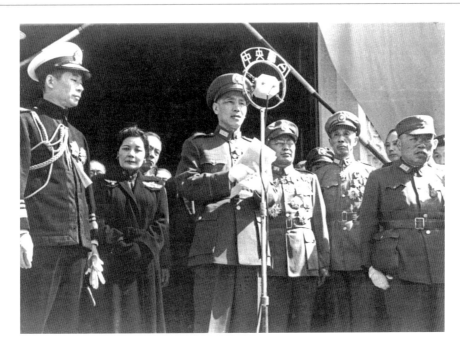

圖1-6　1946年抗戰勝利還都南京，蔣委員長透過中央廣播電臺向全國廣播

圖片來源：央廣提供

示，最受矚目。對中國而言，這次演說已成為抗戰勝利的重要一幕，同時我們可以注意到，廣播的運用在二次大戰中隨處可見，而央廣正是遠東戰局的要角。

小故事 ▶▶ 被遺忘的中央廣播電臺首任處長吳保豐

　　吳保豐（1899-1963）是央廣首任處長，1949年後並未來到臺灣，在戒嚴的年代其事蹟隱而不彰，故在此有必要特別介紹。吳保豐，1899年生，江蘇崑山人，1921年交通大學電機科畢業，1924年美國密西根大學碩士畢業。返國後，經同學陳立夫等人介紹加入國民黨，首先在廣州國民政府從事組織工作。1927年隨北伐軍入南京，歷任國民黨中央組織部之總幹事、祕書、科長，接著擔任崑山縣縣長。1931年後，歷任交通部簡任技正、電信管理局局長、中央廣播事業管理處處長。1935年，吳保豐當選國民黨中央候補委員，1941年出任交通大學重慶分校主任，1944年正式擔任交大校長，1945年起出任國民黨中央執行委員。

　　1927年他出任國民黨南京特別市黨務指導委員會委員，隔年3月奉命出任剛創立的央廣主任。1932年改任央廣改制為管理處後之處長，直到1943年2月第五屆中執會220次常會通過吳保豐請辭

案，改由吳道一接任。實際上，吳保豐被譽中國廣播界三大巨頭之一。中國廣播公司監察人葉秀峰表示，吳保豐性格固執，因為電機的專長，而在籌備中央電臺時受到重用，也因為在電機方面的長才，在交通部兼職並多次出任相關工作。也因此在中央廣播管理處大部分的工作由吳道一分勞。央廣創建之後十幾年間，都是由吳保豐主掌臺務，而後由吳道一接任。中共取得政權後，吳保豐回到上海，擔任華東人民廣播電臺和上海人民廣播電臺顧問，加入被中共納為民主黨派之一的中國國民黨革命委員會，並擔任上海市政協委員，1963年病逝上海。吳保豐的生平事蹟在臺灣因為政治因素被漠視，此處先簡略的概述其事蹟。至於詳述吳處長當時如何擘劃無線電臺，以及如何投入電臺經營等史實等，還待研究者持續探究。

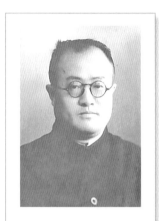

圖1-7　吳保豐

圖片來源：國史館提供

參考資料：

1. 國史館收藏：〈吳保豐〉，入藏登錄號：129000102531A。

2. 中國廣播公司研究發展考訓委員會編輯，〈首任處長吳保豐〉，《中廣五十年紀念集》，頁249-252。

2
Chapter

何義麟 著

從臺灣之聲到自由中國之聲（1945-1949）

　　戰後初期臺灣的廣播發展史，依然有其獨特面貌，最後因央廣的播遷，整合為「中國廣播公司」（簡稱中廣），而進入另一個新的階段。1945年日本投降後，央廣接收臺灣放送協會與各地放送局，改組成立「臺灣廣播電臺」（簡稱臺廣），並發行《臺灣之聲》雜誌。直到1949年為止，臺廣與中國各地電臺節目有不少差異，頗具特色，這段時期可稱為「臺灣之聲」時期。另一方面，戰後央廣在中國大陸各地的擴張，也是相當值得關注問題。大致而言，從訓政進入憲政時期，央廣也開始準備要轉為國家廣播電臺，但最後因國府敗退而遷臺。在動員戡亂體制下，電臺儘管名義上公司化，但保持黨營事業的形態持續經營，並沒有因此產生真正的改變。

　　冷戰時期，央廣被納入中廣，成為其大陸廣播與國際廣播的部門，挑起對中國大陸的心戰重擔。或許是抗日戰爭時期民眾有段曾收聽央廣的特殊經驗，加上戰後幾年，全國廣播網的擴展，很多中國大陸民眾還是對央廣有股莫名的熟悉感與親切感。因此，1949年之後，對大陸的廣播中，開頭自稱「中央廣播電臺自由中國之聲」。總而言之，戰後初期的臺灣廣播史，就是從「臺灣之聲」過渡到「自由中國之聲」的一連串演變過程。大約在1949年間，央廣部分人力與器材被匆促移轉到臺灣。雖然，國共戰局迅速逆轉，播遷來臺的設備與人力資源有限，但是對於1949年以後臺灣廣播事業的發展，其影響還是相當深遠。以下就將這段歷史大致區分為三個部分：第一，臺灣的接收與經營；第二，大陸的擴展與播遷；第三，在臺的公司化發展等，然後依序分別敘述在這個鉅變年代，央廣與臺廣如何整合成為中廣的演變過程。

第一節　中央廣播電臺的擴展與播遷

　　戰爭的年代，也是收音機快速普及的年代，經歷這個年代的民眾，各有自己對廣播的記憶。央廣是這個戰亂時代的主角，其電臺分布或節目製作等，隨著戰局的變化而快速調整。1945年8月，日本宣布無條件投降後，央廣立即展開廣播復員的工作，首先是拆卸重慶部分中波與短波的設備，然後裝箱運往南京，接著在當地組裝這些設備，籌畫重新恢復在首都播音事務。1946年5月5日，央廣恢復在江東門舊址以XGOA為臺呼的電臺並開始播音工作，節目安排蔣委員長在電臺向全國宣布抗戰勝利還都南京的消息，此刻央廣明確成為全國的精神堡壘。復原重建後的中央廣播事業管理處，在全國各地擁有大小電臺共41臺，中短波播音機設備81座，總電力達550多千瓦，工作人員超過兩千人。[1]管理處將全國電臺劃分為12區，各區之電臺在聯播之外，也分別獨立製作節目。在鼎盛時期，管理處還開設廣播器材修理廠、唱片製造廠，進而與行政院資源委員會合辦無線電收音機的製造廠。然而，1948年以後，隨著中共解放軍勢力的擴大，各地廣播電臺也不斷地拆遷轉移，1949年以後，更逐步遷往臺灣。從抗戰勝利後的復員重建，再到播遷臺灣，央廣的經歷不能不說是一場劇烈的變化。

一、戰時廣播電臺的運作與收聽經驗談

　　收音機廣播開播後，必定有兩類人隨之而生，一種是負責電臺營運或節目製播的從業人員，另一種是收聽廣播的聽眾。然而，戰時廣播的兩端傳遞，其間還有更艱辛複雜的過程。作家王鼎鈞談到其廣播經驗時表示：「那時抗戰爆發，我還在讀小學，學校特地添置了一架『飛歌』牌五燈收音機，天天激揚慷慨，令人熱血沸騰。那是我鄉僅有的一架收音機，也是我生平所見第一架收音機。中央臺的呼號那時為XGOA，常由清脆的女音播報，每個字母後面拖半拍長腔，節奏鏗鏘動人，至今好像繞梁不絕。」[2]這是一段相當鮮活的歷史記憶，全鄉只有一架收音機的年代，也是全鄉賴以

[1]　郭哲，〈序　從萌芽到茁壯：中國廣播公司創立與發展的歷程〉，《中廣六十年》，頁1。

[2]　王鼎鈞，〈長程短記〉，《中廣六十年》，頁142。王鼎鈞，1925年生於山東省臨沂縣，1949年來臺，曾任職於中國廣播公司，並曾擔任多家報社副刊主編，為臺灣當代著名作家。

收聽最新訊息的重要工具。王鼎鈞接著說明，抗戰八年，沒能再聽過廣播，因為長年待在沒有收音機的山區。抗戰勝利，日本投降的消息能傳到其住處，是靠著長途電話。由此可以想像，戰爭年代的民眾，收聽廣播是新鮮而稀罕有限的經驗。王鼎鈞在文中更感概地描述：「勝利次年，我到上海，那個城市真是大得不可想像。一腳踏進旅館，櫃臺上一架收音機裡郎毓秀正在唱〈教我如何不想他〉。聽呼號，不是XGOA，那時才知道還有商業電臺。在上海住了兩個星期，各式各樣的收音機見過不少，但洋洋盈耳的盡是所謂靡靡之音。」[3]這段都市生活中收音機體驗的描述，則是另一個極端。那個戰爭年代，民眾的收音機經驗，必然是繽紛多元，而少數參與廣播工作者，也提供許多央廣發展的歷史記憶。

　　作家應未遲收聽廣播的經驗也相當特殊，抗戰期間他投身軍旅，負責編印戰地新聞。對於這項工作，他說：「我們每一個配屬全國三十多個集團軍總部的『掃蕩簡報』班，從重慶出發之際，都隨身帶了一部性能相當優異的大型收音機，每天深夜抄收重慶中央電臺所播出的紀錄新聞，逐字逐句緩緩播報，我們則細心收聽，紀錄成文，然後加以整理，編印簡報。這種紀錄新聞，較之當時重慶中央通訊社總社以電碼發出的簡明新聞COP更為簡單扼要，大概是專為戰時軍報而編播。」[4]應未遲認為，戰時交通不便，消息閉塞，軍中簡報是部隊不可或缺的精神食糧，央廣紀錄新聞提供最新消息，對振奮軍心、提高士氣發揮莫大作用。藉此說明讓我們了解到，在收音機尚未普及的年代，廣播的消息必須經過再傳播才能擴散出去。傳播學者張宗棟提到抗戰期間央廣播報「紀錄新聞」之節目時，特別強調說：這是「兩級傳播」的方式，擁有收音機者收聽廣播之後，必須抄錄下來，再刊播給民眾知曉。他強調：「抗戰前夕，連收音機都還在礦石機、真空管機燈機的時代，一般可用的錄音機根本還未產生，要把千里之外播送的紀錄新聞用手抄錄下來，豈是一件簡單的事？」[5]記錄新聞要有許多快手收聽抄錄，並將最新消息傳播出去，以回應冒險獲取中央臺消息並奔相

[3]　王鼎鈞，〈我愛上海——我愛自來水〉，收入氏著，《關山奪路》（臺北：爾雅出版社，2005），頁30。

[4]　應未遲，〈中廣與我〉，《中廣六十年》，頁89-90。應未遲（1921-2001），湖南寧鄉人，本名袁暌九，陸軍軍官學校、中央訓練團新聞研究班畢業。1942年進入中央通訊社貴陽分社擔任記者，來臺後曾任職中國廣播公司，而後出任多家報社主筆，臺灣當代作家之一。

[5]　張宗棟，〈抗日前夕的廣播事業：「黃金十年」與新興媒體〉，《中廣六十年》，頁46。

走告的民眾，由此可知央廣在抗戰時期扮演的角色。更可以了解當時的廣播，不只以耳收聽，還會印製成冊發送，人們不只以耳收聽，還以眼閱讀廣播消息，這大概是資訊發達的現代人不曾經歷也難以想像的。

抗戰時期，除了短波的國際臺對外宣傳相當成功之外，央廣對全國民眾的廣播網，主要是大後方的新設電臺，包括貴州、昆明、蘭州、西康、西昌等分臺。其中最值得注意的是，當時在每一個戰區還設置「流動電臺」一座，部分電臺設置在船上，甚至馬背上，其目的無非是想要讓廣播發揮最大的效果。吳道一描述：「在浙江、安徽、第三戰區範圍內，普遍設立樓棟電臺，主要採用英商馬可尼公司出品的TR600式報話兩用短波機，天線輸出電力爲350瓦，分裝兩輛卡車，附有發音、擴音、發電設備，有自備的節目，也可以轉播中央臺及其他戰區臺播音，並可供各區軍政長官向軍民或敵人做宣傳講話之用，同時可藉以干擾敵僞電臺荒謬言論，鞏固我方廣播心防。」[6]如此艱苦經營的慘澹歲月，直到抗戰勝利才獲得全面的改善。然而，正如王鼎鈞所述，上海的民營電臺發展有特殊的面貌，實際上租界時期的民營廣播電臺，原本就極具商業性格。

抗戰之前，上海有四十幾座民營電臺，其中有5座由西方人經營。1937年1月，國府廣播事業指導委員會設立駐滬辦事處，查核各電臺節目。但是，抗戰爆發後，國府無法再持續管理。而後，日軍設立「廣播監督處」，並與公共租借當局談判，企圖掌控各電臺之經營與節目製作。租界工部局不得不同意並通知各電臺，前往廣播監督處登記，部分電臺因抗拒而被日方視爲敵產遭到沒收，部分電臺因不願妥協則選擇停播。被迫登記的電臺，隨後都受到日本扶植的廣播協會之節制。1941年12月8日，日本對歐美宣戰後，日軍進入租界查封全上海民營電臺，並將電臺交由汪精衛政權掌控的「中國廣播事業協會」強迫買收，民營電臺完全喪失自主權。與此同時，官方通知擁有收音機者，需向捕房登記。1943年1月，更進一步規定，收音機內有短波收聽設備者，必須剷除，並向前述協會繳納收聽費。[7]日軍控制下的占領區，譬如上海各民營電臺，幾乎無法自主製播節目，深陷動彈不得的被動地位，直到戰後，民營電臺才

[6]　中國廣播公司研究發展考訓委員會，〈「老園丁」吳道一〉，《中廣五十年紀念集》，頁256。

[7]　吳道一，《中廣四十年》，頁154-156。

又再度恢復活力。

二、復員接收後全國廣播網之擴張

1945年8月10日，央廣在重慶歇臺子的收音站，偵聽到日本有意投降求和的訊息。消息立即由電臺以最快的方式報導出來。抗戰勝利的歷史，也是央廣克服萬難贏得勝利的歷史。抗戰勝利後，央廣首先要負責接收日占區廣播電臺；其次，則是要計畫如何擴大發展全國的廣播事業。從8月15日抗戰勝利到隔年5月5日還都南京，整個淪陷區的廣播事業接收，並非馬上就可以完成。因此，有所謂先行展開空中接收的方式，也就是分別通告控制下之各廣播電臺，應妥善保養發射機件與器材等設備，聽候我方人員接收。[8]此外，前往日占區的交通工具因兵荒馬亂，資源缺乏，也實在不易取得，最終主要還是仰賴美國空軍飛機運送。

有關接收敵偽電臺的過程，根據吳道一的說明，全國分七路進行，第一路為京滬區：8月27日，接受人員在湘西芷江搭乘四架美國專機，前往南京負責接收電臺；第二路為平津區：9月18日接收專員在重慶搭乘美軍專機，接收北平、天津、濟南等華北12座電臺，以及日軍建立的4座專用電臺。所有電臺更改呼號後，都恢復廣播。第三路為武漢區，主要接收漢口電臺，改臺呼後恢復播音。第四路為廣州區，第五路為浙閩區，第六路為臺灣區，第七路為東北區。對此，吳道一的接收感想是：「七路接收工作在不同情況下進行，難易互見，總共增加本黨黨營事業資產，約為戰前國幣354萬4千餘元，至於憑著這些宣傳工具所產生的力量和效果，那是難以數字估計了。」[9]

南京中央臺接收後，首要任務就是辦理5月5日中央臺恢復XGOA播音之事宜，復播當天，蔣介石委員長親自蒞臨財政部關務署三樓的中央臺臨時播音室廣播，昭告全國民眾戰勝日本後重建國家的要義。從抗戰前到戰後的各項國家大事，都是透過廣播來宣告，然後再將全文公告於隔日的報紙，這樣的政府公告模式在廣播誕生後逐步確立。不僅日本如此，美國羅斯福總統在二戰期間的「爐邊談話」，也是透過廣播來發

8　　陳沅，〈瑣談中廣〉，《中廣六十年》，頁67-74。

9　　吳道一，《中廣四十年》，頁136-145。

表。經過二次大戰的洗禮，國家元首透過媒體宣布國家重大政策，已經成為全世界的慣例。而後的變化，大概只是由電視來取代廣播而已。除了還都儀式的廣播，1946年底制憲國民代表大會，以及1948年第一屆國民代表大會的收音機轉播，也是南京中央臺必須負責的工作。工作人員必須在國民大會堂，準備各種播音、錄音、計票表決器等工作。當時，首都街道廣設收音機擴音器，供市民收聽實況廣播，節目中還增播「國大花絮」，似乎頗具特色。[10]

　　接收之後，央廣大力投注於首都南京中央電臺的擴建。而後，除了加強對全國的廣播，同時也持續對海外廣播範圍，對外宣傳並未因戰爭結束而停止。海外廣播包括，對南洋方面，以粵、閩、客、緬、馬來五種語言播音四小時。以後，擴大對海外廣播範圍，自每日8點50分起，用兩個頻率對北美廣播四小時，除了國語時評之外，全用英語播報新聞。另外，還有對菲律賓、紐西蘭、澳洲，南太平洋群島等地的英語廣播，以及蒙古、西藏的蒙語、回語、藏語廣播。當然，也有對日本、西伯利亞的日語、俄語廣播，還有對印度、南非、東歐的廣播等。為了讓電臺的播送更加順利，中央電臺積極擴充電力、籌建廣播大廈，此外還承租房舍作為員工宿舍，進而購地建造新的職員宿舍。

　　其他地區的電臺，當然也採取積極的經營方針。戰時的電臺如何轉化為戰後平時的電臺呢？戰時上海租界的電臺被日軍接收後，在汪精衛脫離重慶，於1940年3月另組國民政府後，都交由汪精衛政府組織的廣播協會管理，協會對電臺採取登記發證制，必須先登記後發行證件，然後進行收費之制度。國府復員接收後，大多先停止收費，以鼓勵大家收聽廣播。以整個京滬杭為例，這個地方的廣播事業最發達，戰後復員接收了許多廣播器材，除了廢止收聽費，也重新規劃許多新的節目。除此之外，央廣還增加一些附屬事業，包括廣播器材修造所、無線電機製造所、唱片製造廠。同時，電臺也肩負國家電臺的使命，負責轉播國民代表大會、全國運動會等國家重要的慶典與活動。

[10]　陳沅，〈瑣談中廣〉，《中廣六十年》，頁71-72。

表2-1　戰後中央廣播事業管理處管轄各區臺與電臺

區別	臺名	呼號	臺址	區別	臺名	呼號	臺址
蘇浙區	中央臺	XGOA	南京	鄂湘贛區	漢口臺	XLRA	漢口
	上海臺	XORA	上海		湖南臺	XLRA	長沙
	江蘇臺	XOPA	鎮江		江西臺	XLPC	南昌
	徐州臺	XOPC	徐州	川滇黔區	國際臺	XGOY	重慶
	浙江臺	XOPB	杭州		昆明臺	XPRA	昆明
冀魯豫區	北平臺	XRRA	北平		貴州臺	XPSA	貴陽
	天津臺	XRPA	天津	甘陝區	甘肅臺	XMRA	蘭州
	河北臺	XRPP	保定		陝西臺	XKPA	西安
	唐山臺	XRDT	唐山	晉綏區	山西臺	XKPB	太原
	石家莊臺	XRDS	石家莊		大同臺	XKDT	大同
	山東臺	XRPB	濟南		運城臺	XKDY	運城
	青島臺	XRPC	青島		歸綏臺	XKRA	歸綏
	河南臺	XLPB	開封		包頭臺	XKDP	包頭
東北區	長春臺	XQRA	長春				
	瀋陽臺	XQPA	瀋陽				
	吉林臺	XQDK	吉林				
	錦州臺	XQDC	錦州				
臺灣區	臺灣臺	XUPA	臺北				
	臺南臺	XUDB	臺南				
	臺中臺	XUDC	臺中				
	嘉義臺	XUDG	嘉義				
	花蓮港臺	XUDH	花蓮港				
	高雄臺	XUDK	高雄				
粵閩區	廣州臺	XTPA	廣州				
	福建臺	XGOL	福州				
	廈門臺	XUPB	廈門				

資料來源：吳道一，《中廣四十年》，頁188-192。

說明：1946年11月20日管理處彙整資料部分摘錄。

三、中央廣播電臺的播遷與轉型

1946年1月，爲了配合辦理訓政結束與憲政體制的施行，原本被納入黨營的中央廣播電臺也開始思考，如何進行轉型的問題。最終，在黨政高層的規劃之後，再經國防最高委員會第184次會議決定，將「中央廣播事業管理處」，改組爲「中國廣播股份有限公司」。同年12月舉行股東大會，選舉戴傳賢爲董事長。1947年1月8日，行政院的第771次院會中通過，由交通部與中央宣傳委員會共同擬定的央廣改組爲民營公司之辦法。接著，由陳果夫委員代表公司，與行政院祕書長蔣夢麟在第一次委託經營的合約上簽字。依照當時的合約，中央政府必須按月補助中廣公司經費國幣20億元，相當於美金20萬元。如此一來，國府原本交由黨部負責的廣播事業，將改交由民營的公司來經營。但戰後中央復員的工作並不如預期，因此戴董事長並未正式就職，公司也不曾正式運作，所有業務依然由廣播事業管理處掌管。[11]其背後最主要的原因，應該是施行憲政體制的計畫並不順利，憲政一開始，政府就制定了動員戡亂時期臨時條款，將憲法凍結。因此，廣播事業交由民營的計畫，也就未能眞正地落實。

另一方面，共軍勢力坐大，也讓甫接收整頓完畢的央廣，無法迅速的步上正軌。1948年冬，隨著徐蚌會戰國軍失利的不利局勢，首都南京的情勢，與1937年冬抗戰爆發後的情勢極爲相近，首都與廣播事業又必須開始準備遷移。11月中旬，由於共軍逼近南京，國民黨政府宣布遷都廣州。此時，央廣也開始搬運廣播器材。首先，南京、上海兩地的四部強力發電機與庫房重要器材，還有20千瓦兩座短波廣播機等，被裝載於兩千噸之登陸艇「萬國輪」。根據老員工回憶，該船行經江陰要塞時，已聞槍砲聲不絕於耳。船隻抵達上海之後，再搬運一些廣播器材，然後在1949年1月底，順利運抵臺灣。同年6月，南京運來的兩座20千瓦的短波廣播機，開始架設在臺灣廣播電臺板橋基地，10月正式開播，成爲對大陸心戰廣播的利器。[12]

1949年1月，北平、天津、唐山、河北、歸綏五電臺，隨傅作義投共而被共軍占領。2月徐州電臺也陷落，4月南京電臺也被占領，5月上海、浙江、山西、江西電臺紛紛失守，情況難以控制，以下便不再逐一列出。總之，電臺陷落前，只有部分廣播

[11] 吳道一，《中廣四十年》，頁136-145。

[12] 陳沅，〈瑣談中廣〉，《中廣六十年》，頁71-72。

器材得以搶救來臺，其餘設施大多來不及撤離，整個電臺就脫離掌控，落入中共手裡。在撤離過程中，部分人士並不願意交器材或重要資料，也都只能就地銷毀。不僅是器材無法搬遷到臺灣的損失，廣播電臺的員工也有很多人滯留大陸。這段期間，通貨膨脹異常嚴重，因此，行政院核定減少廣播管理處員工至305人，由國庫支薪津，每月銀元券為1萬3千元，其他補助性質的業務費，都懸而未決。因此，央廣員工還必須變賣器材及借貸來維持播音。[13]吳道一曾描述勝利還都後央廣的盛況，接著說明撤退到臺灣的情況，最後形容大陸赤化後的情況表示：「共匪叛亂，政府東遷，各處電臺，撤銷的撤銷，淪陷的淪陷，僅存臺灣一區的七處電臺，十二部中波機，號稱128.8千瓦的電力。一年多來，增建若干播音機，負起對本省、對大陸、對海外多方面的宣傳工作。」[14]央廣在中國大陸累積的成果，轉瞬成空，這種天旋地轉的變化，讓這位廣播界「老園丁」發出如此的浩歎。

　　在此情勢下，央廣不得不落實原訂的轉型改革計畫。1949年11月16日，中國國民黨中央財務委員會在臺北召開中國廣播公司股東大會，推選張道藩為董事長，董顯光為總經理，以公司組織新型態經營的「中廣」才正式出現。[15]除了央廣從中國大陸撤退到臺灣，另外還有一些公營的電臺，也在1949年間陸續撤退到臺灣。例如：1946年成立的空軍廣播電臺，就是從大陸撤退來的電臺。此外，戰時軍事委員會成立軍中播音總隊，戰後也遷到臺灣來。實際上，播音總隊大致要到戰後才真正開始運作，1949年1月，原本要隨央廣從南京將器材撤離，可惜最後廣播器材並未順利運來臺灣。儘管如此，1949年軍中播音總隊，還是在臺恢復工作，但硬體設備方面幾乎等同於從零開始。

　　另外，1950年復播的還有鳳鳴廣播電臺。鳳鳴廣播電臺原於1934年4月由袁鳳舉在上海創設，原名「鳳鳴播音社」。1937年，中日戰爭爆發後，袁氏因不願接受日軍放送局的規定登記，將播音社遷至英租界內的煤業大樓繼續播音工作，並更名為「鳳鳴廣播電臺」，企圖以租界作為掩護，繼續為國民政府宣傳抗日政策。由於電臺

[13] 吳疏潭編，《中國廣播公司大事記》（臺北：空中雜誌社，1978），頁70-71。

[14] 吳道一，《中廣四十年》，頁301。

[15] 郭哲，〈從萌芽到茁壯：中國廣播公司創立與發展的歷程〉，《中廣六十年》，頁1-2。

違反遭日軍規定，舉辦慶祝國府委員馬相伯誕辰活動而遭查封，直至1945年抗戰勝利之後，才在上海恢復播音。1949年因國共戰爭危急，袁鳳舉先生率人緊急拆遷廣播器材，隨府來臺，先在臺北恢復「民本電臺」，這也是在上海數十座民營電臺之中，唯一遷臺者，亦是臺灣第一家獲得政府核准的民營電臺。[16]

　　1950年之後，在臺北還有一些民營的電臺陸續創辦，但設立過程都要接受有關單位層層的審核，而且實際上背後都有情治人員插手經營。不論其民營成分多少，一般認為1950年成立的正聲廣播電臺[17]，是當年臺灣民營的第一大電臺。此後，在嚴密的管制下，到1960年代廣播電臺的執照，實際上也只不過發出三十多張而已。[18]這些電臺除了黨營之外，有些是擁有官股的民營電臺，有些電臺一開始就是公營或軍方經營的電臺。各電臺的組織形態與經營模式各有不同，但基本上在新聞播報與言論方面，都必須接受政府的管制。至於各電臺如何經營娛樂性節目以吸引聽眾，此乃另一個重要課題，但因篇幅有限，相關細節只能留待日後探討。

[16] 〈鳳鳴大小事・鳳鳴大事紀〉，鳳鳴廣播電臺網頁，網址：http://www.fengmin.com.tw/，瀏覽日期：2018.04.05。

[17] 有關正聲廣播電臺簡介，可參考正聲廣播電臺網頁，〈關於正聲・正聲簡介〉、〈關於正聲・各臺簡介〉，網址：http://www.csbc.com.tw/about/index.php、http://www.csbc.com.tw/about/csbcmutita.php，瀏覽日期：2018.09.08。

[18] 高傳棋編著，《臺北放送局暨臺灣廣播電臺特展專輯》（臺北：臺北市文化局，2008），頁55-57。

第二節　《臺灣之聲》見證的歷史鉅變

　　1945年9月國民政府派遣陳儀接收臺灣，廣播電臺則交由臺灣出身的林忠[19]責接收，改名為臺灣廣播電臺，並納入中央廣播事業管理處管轄。[20]林忠掌管廣播電臺期間，曾自行編寫《國語廣播教本》，藉由廣播展開國語教學。另外，電臺還曾以回函方式進行民意調查，詢問聽眾是否贊成取消食米配給制度，這類節目與活動讓人印象深刻。但他遭到革職的事情，更受人矚目。二二八事件期間，因民眾曾到電臺進行廣播，而後政府追究責任，以電臺被占領為由將林忠免職。事件後，通貨膨脹日益嚴重，省籍對立、社會治安與公共衛生也更加惡化。但是，這段時間廣播並沒有中斷，電臺發行的《臺灣之聲》雜誌也沒有停刊。這本雜誌，內容豐富甚具特色，為戰後臺灣社會文化風貌留下珍貴的紀錄。今天，重新檢視戰後初期的臺灣廣播史，我們發現電臺不僅是歷史的要角，當時的廣播雜誌還見證這段時代鉅變的過程。以下將這段歷史粗以四項主題，分別為臺灣廣播電臺的接收與營運、電臺舉辦的各項活動與國語教學、二二八事件對廣播電臺之衝擊、《臺灣之聲》展現的社會文化風貌等來為讀者介紹這段詭譎多變的歷史，使讀者能更加清楚這段歷史的來龍去脈。

一、臺灣廣播電臺的接收與營運

　　1945年9月，林忠奉派擔任「中央廣播事業管理處」的臺灣區廣播電臺接收專員兼臺灣臺之臺長，其任務不僅接管放送協會與五個放送局，同時也負責電臺的營運。林忠原籍臺灣，從央廣在南京時期就參與對日廣播。國民政府退至武漢時即被派往長沙，專門負責對日本的廣播事務，其夫人錢韻是長沙電臺播音員，兩人在電臺相識後結為連理。陳儀主持的臺灣調查委員會成立後，他也成為臺調會的委員之一，故而戰後被派來接收臺灣的廣播事業。第一批接收人員，除了臺長林忠之外，同行來臺的還

[19] 林忠（1914-2008），生於南投草屯，原名：林坤義，別號：海濤，公學校高等科畢業後，前往日本就讀東京第一高等學校，而後進入京都帝國大學醫學部。中日戰爭發生後，他放棄學業前往中國參加抗戰，先進入國府軍事委員會，而後被派往中央廣播電臺，負責對日廣播。戰後，返臺接收廣播事業，1947年當選國民大會代表。請參閱：林忠，《臺灣光復前後之回顧與自傳》（臺北：皇極出版社，1987），頁39。

[20] 溫世光，《中國廣播電視發展史》（臺北：三民書局，1993），頁80-81。

有工務科員林柏中，他是一位工程師。1945年10月5日，林忠與林柏中隨同百餘名接收人員搭乘美國運輸機飛抵臺北。翌日，兩人先參與指揮所會議，下午再到新公園（現二二八和平公園）勘察前臺灣放送局辦公室。10月18日，另一位臺灣籍的電臺職員翁炳榮[21]，隨同林忠夫人錢韻從上海搭乘美軍飛機抵臺，這四位電臺接收人員，都是親身見證這段廣播史的重要人物。

林忠抵臺後，第一項必須達成的要務是，轉播陳儀抵臺之實況演說事宜。[22]10月24日陳儀抵臺，隔日的受降典禮，臺廣不僅要在松山機場裝設轉播設備，同時要轉播受降典禮的實況。當天，典禮上陳儀的演講，就是由林忠在現場用臺語翻譯並播送出來。[23]這項實況轉播，充分展現當代政治與媒體緊密結合的一面。

1945年11月1日「臺灣廣播電臺」正式成立，同時納入中央廣播事業管理處管轄。央廣的臺灣臺，共有臺灣、臺中、臺南、嘉義、花蓮等五個電臺，並於同日開始播音，而後再增設臺東臺及高雄臺。國民政府來臺後，立即接收日人在臺留下的所有通訊社、報社與電臺等媒體與宣傳系統。[24]統治者深知，首先必須全面掌握媒體，才能掌控臺灣社會。而廣播可突破地理限制，將訊息即時傳播到各地，非常適合政府宣揚政策。國府來臺前，已透過調查與資料蒐集，了解放送協會的組織與運作接收。同時，也擬定廣播事業接管的臨時辦法，對於電臺接收、管理、人事編制、經費編列等均有初步規劃。電臺及放送協會之財產，交由廣播電臺負責人林忠進行接收工作。聘僱人員的部分，日籍行政人員一律解僱，除技術人員外，待人員陸續補足即漸次解僱，臺籍人員則須經過審查後重新任用，原有的電臺也必須更改其呼號。[25]臺廣對

[21] 翁炳榮，1923年生於浙江杭縣，父親翁俊明是臺南人，抗戰時期與林忠同樣是加入國府抗日陣營，擔任臺灣黨部負責人。翁炳榮跟隨林忠來臺接收電臺，日後並投入廣播與電視節目之製作，其女兒為演藝界名人翁倩玉。翁炳榮，《我與廣播電視：兩岸三地廣電推手翁炳榮回憶錄》（臺北：就業情報資訊、劉羅柳氏文教基金會，2014），頁8-16。

[22] 林忠，《臺灣光復前後史料概述》（臺北：皇極出版社，1983），頁39。

[23] 林忠，《臺灣光復前後史料概述》，頁40。

[24] 高傳棋編著，《臺北放送局暨臺灣廣播電臺特展專輯》，頁25。

[25] 電臺呼號更改如下：臺北放送局，更名臺灣廣播電臺，呼號：XUPA；臺南放送局，更名臺南廣播電臺，呼號：XUDB；臺中放送局，更名臺中廣播電臺，呼號：XUDC；嘉義放送局，更名嘉義廣播電臺，呼號：XUDG。花蓮放送局，更名花蓮廣播電臺，XUDH。高傳棋編著，《臺北放送局暨臺灣廣播電臺特展專輯》，頁37。

外宣稱其主要工作為：注重三民主義，總理遺教之宣揚及國語之推廣，其他如新聞報告、娛樂、晨間體操等亦當盡量推行。節目方面，除臺廣自製節目外，也轉播南京中央臺之節目，由此臺廣與央廣建立明確的隸屬關係。

　　1945年電臺改組之後，決定從隔年1月起，向收聽戶收取費用。最初，每月收聽費為臺幣3元，隨後因物價上漲，收支難以維持平衡，臺灣廣播電臺為了調漲收聽費，乃先透過問卷作民意調查，徵求各聽戶對於調漲收費之意見。結果，大半贊成加價，故自1946年7月起，收聽月費調整為每架收音機臺幣10元。[26]戰後，因空襲炸毀或機件損壞無法修理的收音機甚多，加上戰後初期收音機並無強制登錄之規定，收聽戶數量難以掌握。為了掌握收聽戶數量，1946年初開始，電臺訂定5月20日至6月10日止，徵求五萬戶的基本收聽戶。並展開訪問活動，拜訪後贈送收聽戶節目意見書、電臺播音節目表、收音機優先修理證及臺廣出版刊物優待證各乙份，並舉辦聽戶抽籤紀念獎。[27]在戰後初期百廢待舉，物資缺乏的狀況下，儘管電臺採取各項優惠聽戶的措施，但招募收聽戶重新登記的活動依舊不符理想。到了1947年6月底為止，收聽戶依然沒有大量增加。因此，還可以在《臺灣之聲》持續看到電臺刊登招募收聽戶的廣告。

　　實際上，即使全部收聽戶都來繳費，電臺也無法藉此維持營運。在這樣情況下，大致只能維持支付員工薪水，很難積極規劃充實節目與設備之目標。若要增加收入，招募廣告大概是最直接有效的辦法了。根據中國大陸時期的「中央廣播事業管理處臺灣廣播電臺經理廣告辦法」，廣告分為單件廣告與售時廣告，前者按照廣告價目表收費；後者是透過個別洽談再進行簽約。售時廣告就是將整個時間出售，電臺除講座、新聞、轉播節目外，均可出售時段，甚至可用電臺發音室自製節目。[28]戰後電臺播送廣告的經營方式依然維持，例如：《臺灣之聲》雜誌上，可以看到工礦處的獨立廣播時間，這應該也是售時廣告。售時廣告戶可商借電臺人力，廣告費以整個時段，只是

[26]　《臺灣新生報》，1946年7月23日，此項收費係由收聽戶自動前往電臺或通信繳納。

[27]　《臺灣新生報》，1946年5月15日。臺北、臺中、臺南各地訪問員在訪問時，由個聽戶直接加入，期於各界可通信臺廣業務科加入，並將原許可證調換為基本聽戶證。

[28]　吳道一，《中廣四十年》，頁42-46。

節目製作好之後，經過電臺驗聽，確定符合播音技術之標準即可播音。此外，1946年因應行憲，臺廣與行政院簽約，受委託宣揚政令與播送教育節目，藉此也可獲得政府給付特定項目的補助金。

二、電臺舉辦的各項活動與國語教學

透過廣播電臺，可以直接與聽眾互動，而不只是單向傳遞訊息。在二二八事件之前的戰後初期，電臺曾經與聽眾保有良好的互動。例如：1945年1月5日到10日，電臺就曾舉辦過贊成維持食米配給制度與否的民意調查，1月19日公布調查結果，贊成維持配給的有32,656票，反對24,404票，共計57,060票。亦即，反對食米配給主張自由買賣者，比贊成者多出8,252票。[29]此外，1946年國民參政員選舉期間，候選人可到電臺發表政見，選舉政見不僅刊登在報紙上。報紙上也事先預告，將用收音機轉播1946年8月15日在中山堂舉辦的全體參政員候選人之政見發表會。[30]當時看來真是言論自由的時代，而收音機在當時扮演著如此重要的角色。再者，電臺也在臺北市內舉辦露天音樂會，與社會各界進行交流。在眾多的廣播活動中，最主要的應屬國語教學，或許可說是持續最久的活動之一。

林忠擔任臺長後，立即規劃透過廣播進行國語教學之節目，同時親自編著《國語廣播教本》一系列教材。這套《國語廣播教本》，是他在重慶擔任臺灣調查委員會期間，利用公餘時間編寫完成後，攜帶至臺灣出版。[31]由於當時臺灣沒有注音符號的活字印刷，印刷所的老闆周井田承攬出版計畫後，還必須設法鐫刻注音符號，才得以印出書本。[32]該書出版後，銷售情況頗佳，由此可知當時社會上有一股學習國語的熱潮。[33]對這樣的情形，林忠在日後的口訪提到，這套教本印了幾十萬本，銷路不錯，甚至還出現盜印本。[34]至於當時臺灣廣播電臺播講國語講座節目的成效，林忠在1946

[29] 〈米、配給與自由販賣〉，《民報》，1946年1月19日，版2。

[30] 〈廣播電臺播競選人政見〉，《民報》，1946年8月11日，版2。

[31] 林忠，〈我們的任務〉，《臺灣新生報》，1945年12月4日，版3。

[32] 蔡盛琦，〈戰後初期國語熱潮與國語讀本〉，《國家圖書館館刊》，2（2011.12），頁77。

[33] 林忠，〈我們的任務〉，《臺灣新生報》，1945年12月4日，版3。

[34] 賴澤涵等，〈林忠先生訪問紀錄〉，《口述歷史二二八事件專號》（臺北：中央研究院近代史研究所，1993），頁30。林忠，〈中廣臺灣區廣播電臺接收前後回憶〉，《中廣六十年》，頁52。

年底的「一年來傳音工作報告」中特別強調，利用廣播推行國語，效果相當顯著。[35]

戰後可以利用廣播推行國語，主要是借助於日治時期臺灣已有一定的收音機數量，利用收音機學習國語，民眾不受空間限制，只要打開收音機即可學習。當時，許多小學教員因為受日本教育，對於國語教學相當陌生，甚至有許多教員前一日收聽廣播學習國語，隔天再教授學生國語。也有公務員透過廣播電臺學習國語的例子。[36]電臺播講的國語講座就採用林忠編著的四冊《國語廣播教本》為教材，播音員是原在

臺灣廣播電臺的播音員錢韻、陳輝、周謹予及張清瑛四位。[37]廣播電臺製播的國語講座開播時間為1945年12月1日，直到3月10日第一冊《國語廣播教本》播講完畢，1946年5月4日並舉行測驗。[38]而後，國語推行委員會成立，利用廣播推行國語工作，才交由廣播電臺與國語會共同推動。林忠接受口述訪談時談及：民間熱衷學習國語，知名人士如顏欽賢、林獻堂等也是如此。林獻堂來客拜訪如遇國語廣播時間，甚至要對方稍等，先聽過廣播、學好國語後再接待來客。林忠還提到，曾看見人力車伕在等候客人時，在街旁拿出教本，搭配收聽從商店放出的國語教授節目。[39]

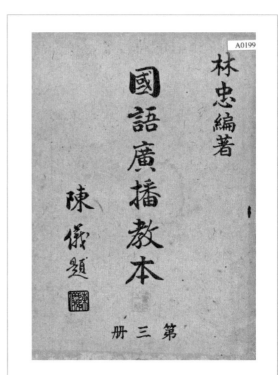

圖2-1　《國語廣播教本》第三冊
圖片來源：中央研究院臺灣史研究所提供

[35] 〈臺灣廣播電臺1946年工作報告〉，《館藏民國臺灣檔案彙編》（北京：九州出版社，2006），第171冊，頁214–215。

[36] 〈從日月潭發電廠到臺中縣政府地政課——楊耀記〉，《走過兩個時代的公務員——續錄》（南投：國史館臺灣文獻館，2008），頁167。

[37] 第一冊：1945年11月28日發行；第二冊：1946年2月；第三冊：1946年7月3日；第四冊：1946年21月21日。

[38] 〈臺灣廣播電臺1946年工作報告〉，《館藏民國臺灣檔案彙編》，第171冊，頁214–5。

[39] 賴澤涵等，〈林忠先生訪問紀錄〉，《口述歷史二二八事件專號》（臺北：中央研究院近代史研究所，1993），頁30。

　　戰後初期利用廣播推行國語可分兩個階段，第一階段為國語會成立前，臺灣廣播電臺臺長林忠透過廣播電臺進行國語教學；第二階段為國語會成立後，國語會為樹立「國音標準」進行而製作的廣播節目。國語會成立後，積極利用廣播推行國語，這個方法並非獨創。日治時期早已開始利用廣播進行語言教學，1930年代甚至有「英語講座」課程。到了戰爭末期，也透過廣播進行北京語教學。[40]由於日治末期收音機數量漸漸增加，且民眾早已見聞利用廣播學習語言之情況，因此戰後才能很快地適應以收音機學習國語。

三、二二八事件對廣播電臺之衝擊

　　戰後，臺灣民眾原本歡欣迎接陳儀政府到來，不料生活水準的差距，不久後產生各種衝突事件，加上長官公署在人事方面的歧視政策，以及官僚貪汙腐敗，軍人違法亂紀，導致出現治安敗壞、物價上漲、疫病流行等問題。因此，當時民心逐漸從失望轉為不滿。1947年2月27日，天馬茶房附近發生取締私菸血案事件，所有的憤怒終於爆發出來，而後擴展為所謂二二八事件。血案發生後隔天，有人即敲鑼打鼓，號召民眾前往長官公署抗議，不料民眾走到公署前面時，竟然遭到衛兵開槍射擊，如此更加激發民眾憤怒情緒，有些人急切地想要將消息傳播出去。部分民眾前往

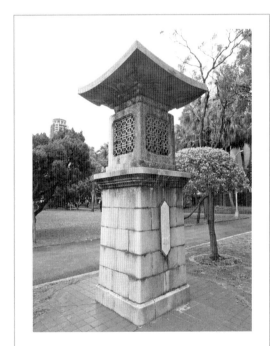

圖2-2　新公園（今二二八和平公園）內的放送亭

攝影：王詩惠

[40] 呂紹理，〈日治時期臺灣廣播工業與收音機市場的形成（1928-1945）〉，《國立政治大學歷史學報》，19（2002.05），頁319-10；何義麟，〈日治時期臺灣廣播事業發展之過程〉，《跨越國境線──近代臺灣去殖民化之歷程》（臺北縣：稻鄉出版社，2006），頁92。

臺灣新生報要求刊登消息。但是，有些人很快地就意識到，收音機的傳播更加迅速，而且可以遍及全島。因此，在衛兵開槍事件後，部分民眾就進入電臺要求播音，據說播音員曾假裝配合要求播出，但是在公園內放送亭未聽到播音，而遭民眾識破。最後，播音員不得已只得如實播出。廣播中不僅批判政府，同時號召群眾起來驅逐腐敗官僚，因而促使事件消息迅速地擴大，循著廣播網擴展為全島性反政府行動。[41]

　　另一方面，電臺也發揮積極的效用。例如：事件期間因新聞封鎖，謠言叢生，包括傳言自來水廠遭下毒、臺北街頭死傷慘重等，都是藉由收音機廣播來澄清。據林忠回憶，當時事件處理委員會代表蔣渭川、省府委員南志信皆曾至電臺要求廣播，林氏將廣播稿內容略作修改後播出，內容主要強調不要聽信謠言，力圖穩定民心。事件發生後，民意代表、國民大會代表、參政員、省市參議員等在臺北組織「二二八事件處理委員會」（簡稱「處委會」），而後從3月3日至5日之間，各縣市紛紛成立分會。各縣處委會分會成立後，陸續向政府提出改革要求。長官公署為安撫各界改革聲浪，陳儀親自到電臺廣播，3月2日、3月4日兩次廣播後，都由蔣渭川翻譯為臺語。3月6日20時，陳儀發表第三次廣播，宣布將行政長官公署改組為臺灣省政府，並表示7月1日預定舉行縣市長民選。[42]這是在軍隊登陸前夕，發表的欺瞞廣播，實際上要求縣市長民選，甚至已由縣市參議員推選為縣市長者，不少人在軍隊登陸後，即遭到逮捕或殺害。

　　相對地，處理委員會方面也到電臺廣播。首先，3月5日中午，處委會向國內外廣播，報告事件的經過。3月6日，處委會發表「告全國同胞書」，說明民眾的願望與處委會的要求是政治改革，並非排斥外省人。但是，處委會開會現場，一片紛亂，原先通過32條要求，3月7日增為42條，通過這些要求之後，當晚宣傳組長代表王添灯代表處委會，到電臺以多種語言對外廣播，最後他提出呼籲，處委會的使命已經完成，希望全體省民繼續奮鬥，廣播中他似乎已感受到危機將至。[43]實際上，隔年在軍隊展

[41] 林忠，《臺灣光復前後之回顧與自傳》，頁39。

[42] 鄧孔昭，〈陳儀在事件中的講話和廣播詞〉，《二二八事件資料集》（臺北縣：稻鄉出版社，1991），頁335-340。

[43] 高傳棋編著，《臺北放送局暨臺灣廣播電臺特展專輯》，頁40-59。

開鎮壓後不久，他就被情治人員逮捕並遭「密裁」方式殺害。彙整以上事件的過程可知，各方人馬都在爭奪電臺麥克風，亦即透過無線電波發送消息的發言權。結果不論哪一方占上風，電臺的收音機廣播都十足扮演著事件中的要角。

據當時臺灣廣播電臺臺長林忠回憶稱，2月28日他正在午休，電臺告知約有群眾一百餘人包圍電臺，要求廣播。他與群眾交涉後，抗議群眾推派三名代表至他的辦公室，表示主要目的是希望透過廣播，傳送專賣局查緝私菸傷人之消息；林氏安撫民眾情緒之後，提議由職員彙整群眾想要表達之事項，並代寫廣播稿，然後依群眾要求播出，當日並未有「暴徒占領電臺」之情事。[44]接著他說明，因身體不適，加上播音科長翁炳榮、工務科長林柏中，均因公務而赴廈門出差，所以自隔日起，委由夫人錢韻代理臺長。根據日後錢韻的口訪紀錄，代理臺長期間，當時處委會宣傳組長確實曾到電臺，要求廣播42條處理大綱，然而經她看過廣播稿後，曾向王添灯表示：「要求政治改革是沒問題，但如果要解除武裝、軍事占領等事並不適合，是不可以播的。」王添灯聽後表示，身為處委會宣傳組負責人，若未將內容播出就是失職，因此還是堅持播出。

武力鎮壓開始後，很快就傳出政府將逮捕林忠的風聲，劉啓光曾協助他暫時到家裡避風頭。3月9日，陳儀直接發文至電臺表示：「報呈中央將林忠免職，另派曾建平接收廣播電臺臺長一職。」當時中央廣播事業管理處處長吳道一，因找不到林忠出面回應，最後只好改派原電臺的總工程師姚善輝，接任臺長一職。林忠在日後接受訪談時表示，他曾親自向陳儀解釋電臺播放廣播稿之始末，並強調：「如果我有叛國行為，我何必要冒險去國內參加抗戰，我為了國家、臺灣，也做了不少事。」[45]然而，遭免職之結果，還是無法挽回。但或許可說是因禍得福，同年底的國大代表選舉，他獲得高票當選。此後，身兼國大代表的林忠離開廣播界，轉而從商。

林忠是否失職，事後似乎很難論斷。他特別強調當時行政長官陳儀、柯遠芬都曾赴電臺廣播數次。兩人使用電臺廣播，都是隨到隨用。可以說，電臺一直由政府掌控。但事件中，電臺扮演了傳布資訊的重要工具，透過收音機，民眾傳達對政府之批

[44] 〈林忠先生訪問紀錄〉，《口述歷史－二二八事件專號》，頁39。

[45] 〈林忠先生訪問紀錄〉，《口述歷史－二二八事件專號》，頁26-39。

判和訴求到各縣市，進而串聯起來。但相對地，陳儀也利用廣播宣布相關處理方針，力阻事件擴大。整體來看，電臺不是僅為單方所用，而是民眾與政府都利用廣播傳遞各自要傳達的消息。

　　實際上，臺灣廣播電臺成立後，正式納入央廣系統，直接受中央黨部之指揮，並未受到臺灣省黨部管轄。由於廣播電臺具有傳布訊息的獨特性，加上其工作性質不同，廣播電臺可謂獨立於行政長官公署、臺灣省黨部之外，僅受政府委託代辦政令宣導工作。事件中，只因為其具有傳播迅速的便利性，才因此捲入，廣播與事件的關聯大略如此。事件後，並非只有林忠被免職，其他臺籍員工也遭到迫害。根據呂東熹的整理可知，總臺的陳亭卿（1914-2008）、陳家濱、曾麒麟（後改名曾仲影）、洪元定等四名，以及臺東臺的徐風攀、郭錫鐘等電臺員工被捕，還有一位播音員宋獻鐘（1916-1992）也被逮捕。這群人都在事件平息後離開電臺。以陳亭卿為例，他曾在滿州國擔任高等官，返臺後獲林忠的邀請，1947年1月起擔任高雄臺的籌備工作。事件爆發後，警總為追查事件期間的廣播稿件，竟然將他與其他三位無線電專門人才逮捕審訊，最後四人都被判刑一年半。雖然最後都獲判緩刑，只被羈押三個月，但四人從此離開廣播界。[46]

　　另外，還有一位播音員宋獻鐘則沒有這麼幸運，他被羈押六個月，並遭到刑求。宋獻鐘，筆名宋非我，原本是位演員，戰後結識劇作家簡國賢，兩人合作撰寫「放送劇（廣播劇）」。然後，由於演出劇目諷刺、批判時政，因而遭到監視。事件後，宋非我遭逮捕監禁半年，獲得保釋後失望地離開臺灣，而後再轉往中國，最後病逝於泉州。[47]宋非我等人被排除於廣播界的遭遇，充分象徵官方在二二八事件後全面掌控電臺的過程。

四、《臺灣之聲》展現的社會文化風貌

　　臺灣廣播電臺在戰後臺灣社會扮演著非常重要的角色，不僅是二二八事件中隱形的主角，同時透過電臺發行的《臺灣之聲》雜誌，紀錄當時臺灣社會文化的風貌。

[46] 有關事件後臺籍電臺員工的遭遇，詳見：呂東熹，《二二八記者劫》（臺北：玉山社，2016），頁452-477。

[47] 有關宋非我的簡略事蹟，詳見：呂東熹，《二二八記者劫》，頁464-465。

　　《臺灣之聲》是電臺發行的月刊雜誌，最初發行人是臺長林忠，編輯工作由電臺員工組成編輯委員會負責，最初未設主編。1946年6月《臺灣之聲》雜誌的「創刊詞」中說明了創辦理念：「我們知道廣播的效能及〔為〕耳聽，假如能耳目並用，聽眾的興趣定能增加促進，且本省自這一次省參議會開會結果，已奠定了本省民主政治的基礎。今後本臺當站在這塊基石上發出真正的民主呼聲，這呼聲要達到全國、播及全球，使播之於空中，更能見之於文字。所以我們要創辦這個刊物，定名為『臺灣之聲』。」[48] 雜誌與電臺是一體，並且相輔相成。然而，對比當時中央廣播事業管理處發行的雜誌《廣播週報》，為何臺灣廣播電臺不以週刊方式來介紹節目內容？或許有延續臺灣放送協會《月刊ラヂオタイムス》傳統的意味，又或許電臺自行發行週刊困難，只能發行月刊。

　　如前所述，日治時期收聽戶最高約達十萬戶，因戰爭破壞與占聽戶大宗的在臺日本人被遣返，戰後只剩五萬多戶，經過電臺近一年的努力，1946年間實際登記戶是四萬多戶。為了增加收聽戶的登記，《臺灣之聲》自創刊號起提出許多優惠與服務的辦法，舉辦招募雜誌基本訂戶一萬戶活動，但結果並不理想。廣播雜誌要吸引人，雜誌內容必須與廣播節目相輔相成，當時廣播節目全部刊登在雜誌上。從節目表可知，1946年間廣播從六點半開始到晚間十點結束，每日開始與終了會播放國歌，先進行節目預告後便是健身操，創刊號以夾頁方式附有「健身操早操圖解」，早操推測是延續日治時期「ラジオ体操」之習慣。接著國語講座、新聞與氣象（閩南語、國語、客語順序播出，早中晚三次），最初還有自製的日語新聞，轉播國際電臺的英語新聞等，其中較重要的是兒童時間、常識講座（內容包括黨義、總裁言論、政令、歷史、地理、國文、科學等）、廣播信箱等，中間穿插許多音樂節目。隔年以後節目時間延長，雖增加許多廣播劇、平劇、歌仔戲等多項節目，甚至開闢第二廣播等，但節目分布與配置並未改變。

48　《臺灣之聲》創刊號，1946年6月，頁1。

表2-2　1946年10月臺灣廣播電臺廣播節目表

時間	計分	節目內容
上　午		
6.00	20	國歌　預報本日節目（國語、閩南語）健身操
6.20	30	英語講座（英語、閩南語）（星期日、音樂）
6.50	5	軍　　樂
6.55	20	簡明新聞（國語、閩南語）
7.15	5	音　　樂
7.20	10	簡明新聞（客語）
7.30	10	國　　樂
7.40	50	國語發音示範（國語、閩南語）
8.00	一	休息（星期日8.00～11.55音樂）
中　午		
11.55	5	（固定片）預告中午節目、對時（國語、閩南語）
12.00	40	音樂（國樂1）、輕音樂（2.4.6）、平劇（3.日）、閩粵曲（5）
12.40	20	新聞類述（國語、閩南語）
13.00	20	中等國語講座（1.3.5）（採用各報社論）（國語）國文講座（2.4.6）（閩南語）
13.20	10	西樂（提琴（1.3.5）、鋼琴（2.4.6））
13.30	15	家庭講座（公民常識（1.6）、衛生（2）、裁縫（3）、炊事（4）、家庭生活（5）（閩南語）
13.45	15	西洋民謠（1.3.5）、雜曲（2.4.6）
14.00	30	政令報告（國語、閩南語）
14.30	一	休息（星期日13.00～17.00音樂）
下　午		
17.00	10	國旗歌、預報本晚節目（國語、閩南語）
17.10	10	西　　樂
17.20	10	日語新聞
17.30	20	兒童時間（兒童音樂（1.3.5）、遊記（2）、常識（4）、故事（6）、一週大事（日）（閩南語、國語））
17.50	30	新聞及氣象報告（國語、閩南語） ⎫
18.20	25	歌詠（1.3）、歌唱指導（2.4.6）、名曲（5日） ⎬ 聯播670kc
18.45	15	新聞及氣象報告（客語） ⎭
19.00	5	歌詠（1.3.5.日）、西樂（2.4.6）
19.05	15	常識講座（總理遺教（1）、歷史（2）、總裁言論（3）、教育（4）、地理（5）、科學（6）、珍聞（日）（閩南語））
19.20	30	國語講座（國語、閩南語）（星期日電力公司節目）
19.50	5	廣播信箱或聽戶之聲（閩南語或國語） ⎫
19.55	5	西　　樂 ⎬ 聯播670kc
20.00	30	對時、演講或時評（國語、閩南語） ⎭
20.30	30	新熱歌詠（1）、民謠（2）、平劇（3）、歌詠（4）、自由談（5）、平劇（6）、爵士歌唱（7）
21.00	30	新聞及時評（轉播中央臺）……聯播670kc
21.30	30	音樂（西樂（1）、國樂（4）、平劇（2.6）、民謠（3.5））（2.3.6.日）……聯播670kc
22.00	15	英語新聞（轉播國際臺） ⎫
22.15	5	音樂（輕音樂） ⎬ 聯播670kc
22.20	20	本省新聞、預報明日節目（國語、閩南語） ⎭
22.40	5	晚間音樂
22.45	一	停止

資料來源：《臺灣之聲》第1卷第5期（1946.10），封面裡頁。

　　《臺灣之聲》內容大致呼應播放中的廣播節目。有關刊物內容，在此試著以1947年底爲區隔，大致分成兩部分來討論。前半部到1947年底爲止，這部分大致還可分爲3月號以前，及二二八事件以後兩階段。事件前雜誌上還出現過以日文發表的文章，以後則完全消失，這是相當重要的變化。1946年6月創刊號定價8元，雜誌前幾篇文章不免要刊載官員致詞，此部分不擬討論。值得一提的是呂泉生〈兒童的音樂教育〉，從這篇文章起，呂泉生活躍於電臺的情況，充分地呈現在這份刊物上。因爲雜誌還刊有豐富的「樂譜」、「兒童音樂講座」與音樂活動報導，或許也能將這本刊物視爲戰後初期臺灣音樂史的寶庫。另外，吳漫沙〈稻江的月〉之連載小說、秉永〈曙光〉之廣播話劇等，也是值得注意的作品。7月分的第2期，繼續刊出小說、話劇、樂譜與兒童音樂講座，也開闢了〈一月大事記要〉，企圖讓民眾更加了解時事。8月分發行的第3期，首次出現日文版，包括卷頭語和「時評」欄收錄林忠〈國民大會感言〉與張皋〈歐洲和平會議的展望〉的日文翻譯。另外增闢「科學常識」、「家庭講座」欄等，此時雜誌的體裁大致確立。

　　第4期9月號定價10元，突然出現「如何肅清貪汙特輯」，這是徵稿活動中選出的佳作，除全文照刊之外，也在收音機廣播。其內容充分地反映民眾心聲，但是否也因此得罪當權者則不得而知。這一期的「家庭講座」全以日文教導烹飪與裁縫，讀者群的設定似以通曉日文的臺灣婦女爲主。10月分的第5期，延續原有的專欄，日文「家庭講座」、歌曲介紹、播音話劇、文藝欄等。雖然沒有徵稿特輯，但以編委會爲名的徵稿啓事刊出，下個月預定製作「所望於國民大會者」之特輯。但不知何故，這個特輯最後並未刊載，且11、12還合併出刊，維持大部分專欄，但家庭講座變爲「炊事講座」，也不再出現日文，政治因素似已影響到編輯方針。接著，1947年新年特大號出版，頁數增加8頁，內容明顯未顧及本省聽眾的需求。這一期較特別的內容是，在「兒童園地」中出現臺灣各地風光的介紹，包括新公園、北投、淡水、草山溫泉等，但因屬於細項，所以並未列在目次。2月號，刊載家庭講座、炊事講座、播音話劇、珍聞等專欄，兒童園地中持續介紹獅頭山、阿里山、日月潭、北港朝天宮等。這一期開始設置主編，首任主編是節目科長翁炳榮，定價也從10元調高到15元。

　　1947年3月號頁數增加至54頁，定價調整一倍爲30元，新闢「育兒知識」、「中等國語講座」、「解頤錄」專欄，各類文章均有增加，有關臺灣則介紹基隆市、高

雄市、新竹市、屏東市。3月號出刊後便發生二二八事件，隨後的4月號是否順利出版，尚未確認。從現存的5月號雜誌內容來看，此時發行人已改爲新任臺長姚善輝，他是廣播電臺工程技術人員。原臺長林忠因事件期間民眾闖入播音問題而去職，下臺後林忠當選行憲後第一屆國民大會代表。這一期可能是爲呼應事件後要求加強推行國語的要求，而刊出《國語講習教材》，加上原有「國語讀音示範」連載，刊登比例較爲突兀。有關臺灣風光介紹，則有霧社、彰化市、臺中市等。

　　1946年12月，該刊第6期的「寫在刊前」一文中，曾形容《臺灣之聲》的用途是：「有了這本刊物，白天，或是晚上，坐在收音機前，主婦們可以利用來學習炒菜、做衣服，小弟弟小妹妹們可以學習唱歌，可以聽聽故事，父親和哥哥更可以在喝喝熱茶以後，靜靜的跟著收音機，把字和音一起融化在他們的腦子裡！這幅畫，我們希望不久就可以實現。」[49]最後還強調，希望這樣的情境在兩三個月後實現，每個家庭成員都變成本刊的愛好者，不料三個月後，爆發二二八事件。實際上，臺灣大部分民眾不解國語文，根本無力閱讀。此一目標不啻爲空想，事件爆發後，目標變得更遙不可及。儘管廣播電臺爲了吸引聽眾，提供部分閩南語頻道，但採取多語言廣播的策略似乎未化解臺灣社會族群間的隔閡。

[49]　〈寫在刊前〉，《臺灣之聲》，1946。11、12合刊，頁1。

小故事 ▶▶ 老少咸宜的隨身寶《臺灣之聲》

談到廣播，我們就必須注意到，戰後初期唯一的《臺灣之聲》雜誌。該雜誌在1946年6月1日創刊，由臺灣之聲出版社發行，1950年12月停刊，發行至第9卷第6期，共54期。最初出版地：臺北市雙連街54號，1946年10月號以改為後臺北市法主公街22號，1947年7月以後改為：臺北新公園臺灣廣播電臺內。這是臺灣廣播電臺機關刊物，其內容對了解當時收音機廣播的節目內容有相當大的助益。除了刊載不少「廣播稿」、「廣播劇」、「樂譜」、「國語講習教材」、「閩南語講座」等廣播節目之實際內容外，同時也有不少文藝作品、兒童故事、家庭講座等節目相關專欄，其刊登的材料相當多元。而且，出刊時間從1946年6月到1950年底，長達四年半時間。不僅是各期刊出的內容，從雜誌定價的節節高漲、刊登的廣告與節目表的變化，以及插圖相片等圖像內容等，都是考察戰後初期臺灣社會的重要參考資料。

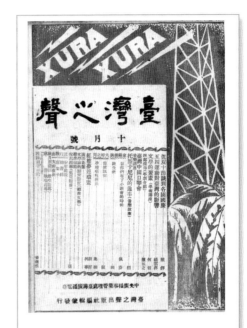

圖2-3　《臺灣之聲》雜誌封面1946年
10月號封面

圖片來源：文訊雜誌社提供

這本雜誌原來應該是老少咸宜，可以成為聽眾的隨身寶。然而實際上，由於語言不同，臺灣人不諳中文，以致效果不佳。但是，這不影響其史料價值，不論從音樂史、文學史、媒體史、社會史等領域來看，《臺灣之聲》都具有一級的史料價值。其中為數甚多的樂譜最值得注意，其次廣播劇本、小說散文、民情風俗介紹、兒童故事等，都有必要仔細分類檢討。甚至還有廣播原理、波長與週率、收音機真空管等組件說明，這些在科技史研究上或許也有其參考價值。《臺灣之聲》刊行的這段期間，臺灣沒有其他並存的廣播刊物，從開始到結束都是唯一的存在。換言之，雜誌本身是處於環視周遭的制高點地位，其重要性顯而易見。相信只要能回到刊物原有的視角，我們就可以看清這份史料的真正價值。

參考資料

何義麟，〈臺灣之聲〉，臺灣文學館，《臺灣文學期刊目錄資料庫》網頁。網址：http://dhtlj.nmtl.gov.tw/opencms/period/，瀏覽日期：2018.12.12.。

第三節　來自寶島的自由中國之聲

　　1949年1月5日，陳誠正式就任臺灣省政府主席。這是總統蔣介石在下野前的重要人事安排，陳誠奉命接任省主席，其最主要的任務就是，在此建立對抗共產黨的反攻基地。陳誠在省主席任內，發布戒嚴令、採取入境管制，進行幣制與土地改革等措施，最後確實提供一個中央政府各單位避難的地點，中央廣播電臺也在這一年遷移到臺灣。首先，10月間臺灣臺架設完成「自由中國之聲」的短波廣播機，展開對大陸與對海外之廣播。其次，同年11月16日舉行正式成立中國廣播公司的臨時股東大會，12月上旬央廣業務全面移交公司化的中廣接辦。由於這兩項重要的變革，都是在這一年間完成。因此，我們有必要進一步探討這個關鍵年代的變革。此外，由於共產黨勢力擴大，許多媒體工作者也隨著政府單位，避難到相對較安全的臺灣來，循著廣播界相關人士的足跡，也可以看出1940年代後期，央廣如何從全中國8個營業區39座電臺，逐步集中避難到臺灣一地的過程。[50]

一、戰後初期臺灣廣播界的核心人物

　　戰後，多位從中國大陸來臺灣廣播電臺任職者，最後也就留在臺灣繼續深耕廣播事業。這類知名人物，包括前述的臺長林忠和夫人錢韻，林柏中與翁炳榮科長等人。另外，還有一位電臺幹部也相當值得注意，那就是1946年間來臺的姚善輝。1934年暑假，姚善輝還就讀中央大學電機工程系期間，就到南京央廣實習，畢業後立即被選拔入央廣擔任正式職員。抗戰期間，他參與無數次央廣搬遷廣播器材的工作，並在貴州擔任廣播電臺臺長。抗戰勝利前，他恰巧被派往英國研習廣播技術，再轉往美國持續研究。返國後，立刻被派來臺灣擔任總工程師。二二八事件後，被任命為臺長。姚善輝不僅實際參與電臺接收後的營運工作，及二二八事件後的整頓，同時也見證了在1949年央廣倉皇撤來臺灣的情況，實際投入央廣在臺整併的過程。[51]因此，央廣與臺

[50]　1947年中國廣播公司宣布成立時，職員共1,937人，工役警衛707人，全中國各地電臺納入以下8個營業區管理：蘇浙皖區、臺閩區、粵桂區、川滇黔區、鄂湘豫贛區、綏晉秦隴區、冀魯察熱區、東北區。吳道一，《中廣四十年》，頁187-209。

[51]　姚善輝，〈我在中廣之回憶〉，《中廣六十年》，頁63-66。

廣整併的過程，無論是姚善輝的回憶文字或相關檔案史料，就成了探討這段廣播電臺整併過程的重要參考資料。

相對於播遷來臺的央廣，本地籍的周塗墩與曾志仁，原本就任職於臺灣放送協會，同樣也在戰後參與了臺灣廣播電臺的整個營運作業。在談及廣播人的往事時，周塗墩提到以臺籍員工身分被派赴大陸參觀的經驗，讓這段模糊的歷史影像，更加清晰可見，值得後人參考。當時，央廣為了讓臺籍職員了解大陸的廣播建設，1948年3月選派職員林寬、曾仁志、林塗與周塗墩四人，由科長林柏中帶領，到大陸參觀實習三個月。一行人先到上海參觀，而後轉往杭州，飽覽各處風景名勝。接著趕赴南京，由林柏中帶領參觀中央廣播電臺。四人留在南京實習的同時，也正好恭逢在南京召開的第一屆國民大會第一次大會的實況，及總統、副總統的選舉情形。前臺長林忠以國民大會代表身分與會，就在這樣的情況下與幾位在此實習的職員碰面。[52]當年，臺籍電臺員工前往中央臺見習，算得上是幸運又光榮的大事。但是，沒想到相隔不到一年，中央臺就被迫遷移到臺灣。

1946年來臺的林良[53]，也是戰後參與廣播工作者之中，極富代表性的人物之一。林良長於廈門，通曉國語又識得閩南語，因此在電臺從事閩南語的翻譯和講解的工作。當時，國語推行委員會委請國語專家齊鐵恨[54]擔任電臺國語講座的主講人，就是由林良從中翻譯。戰後初期，國語師資缺乏，且來自中國各地的南腔北調，更增添臺灣人學習新語言的困難度，為解決此種困擾，利用廣播教學是最好的辦法。最初的解決方式，是在電臺播放臺長林忠過去編輯教材。1946年4月1日起，開始廣播由趙元任所錄製的注音符號留聲片，這項工程是1922年受國語統一籌備會委託，由趙元任

[52] 周塗墩，〈廣播老兵談往事〉，《中廣六十年》，頁77-88。

[53] 林良，筆名子敏，1924年出生於日本，祖籍福建省同安縣。7歲那年，林良的父親攜帶家眷遷居廈門。八年抗戰結束後，中央政府招考國語推行員到臺灣。22歲的林良考上了，進入國語推行委員會。林良先是乘船到高雄，搭乘火車一路直達臺北，自此落腳臺北，從事國語文的推廣工作。之後進入師大國文系就讀，後來進入淡江大學英文系就讀。請參閱：林瑋，《永遠的小太陽：林良》（臺北：小天下，2013）。

[54] 齊鐵恨，原名勛，自己常恨鐵不成鋼，後來取名鐵恨。晚年大家都稱他為鐵老。1920年參加教師國語講習會後，從此立志獻身國語運動。後來加入吳稚暉先生於上海創辦之國語師範學校。1946年3月抵臺，開始展開臺灣國語推行的任務，並於省國語會擔任常務委員。

在美國哥倫比亞公司錄製的「國語留聲機片（附課本）」。四月底播畢，教育處在同年5月4日頒布「讀音示範播音辦法」，由國語推行委員會辦理讀音示範廣播工作，齊鐵恨負責播音，以國民學校及中等學校暫用課本、民眾國語讀本為教材。[55]

戰後初期能完全理解國語的臺灣人是相對少數，因此國語讀音標準示範播音時，先由齊鐵恨負責以國語講解內容，並搭配一位閩南語翻譯說明，當時負責翻譯者為林良及林紹賢兩位國語推行委員會成員。[56]國語標準示範廣播為供全臺各界人士之收聽，尤其注重教師及學生的國語正音，因此每星期六，又安排時段講解國語學習的問題。1947年1月起，《臺灣之聲》刊載「國語讀音示範」教材，排定週數，連續播講小學國語教材及國語推行委員會所編輯的有關國語學習教材。

戰後，臺灣的語言問題是社會上重大問題之一，而廣播教學恰恰是解決語言學習的重要利器。事實上，1949年前後，大量外省人由中國大陸來到臺灣，為因應這批人生活上需要閩南語的需求，臺灣廣播電臺也開始推出閩南語講座。換一個角度來看，廣播事業的發展，除了政策主導者與基本聽眾之外，負責傳送聲音的工程人員，以及當時臺灣迫切需要的雙語人才，也是當時廣播界的核心人物。特別是雙語人才的活躍，應該是當時臺灣廣播界的特殊現象。

二、廣播電臺「變聲」的時代背景

戰後，臺灣不再以日本語為國語。在這個語言轉換的時代，廣播電臺的語言也在改變。此時，不會新國語的臺灣人，在電臺節目中出現的機會不多。然而，那個年代有一位本地音樂家呂泉生（1916-2008），卻活躍於廣播電臺，他被稱為廣播人音樂家。這是因為電臺的節目中，音樂播放的比例相當高，因此負責音樂節目的呂泉生，才能在電臺嶄露頭角。呂泉生在1943年二戰時期進入臺北放送局，戰後從播放唱片的播音員，逐步調升到音樂組組長、演藝股股長。在股長任內，呂泉生依照演藝節目性質粗分為兩大類：其一為古典音樂，每星期一、三、五播出；其二為地方音樂與流行音樂，每星期二、四、六播出。此外，他也擔任交響樂團、合唱團指揮，頻繁地舉

[55] 〈教育處國語讀音示範播音辦法〉，《慶祝臺灣光復四十週年臺灣地區國語推行資料彙編（中）》，頁33。

[56] 林良，〈中廣和我〉，《中廣六十年》，頁121-123。

辦各種音樂活動，還有部分是透過電臺轉播。呂泉生在音樂上活躍的表現，讓戰後初期電臺的音樂節目顯得豐富多變，生氣勃勃。[57]

呂泉生在電臺精力充沛的表現，也可以從《臺灣之聲》雜誌中見到。另一方面，雜誌也反映出二二八事件後，通貨膨脹對臺灣所造成的陰影，及廣播電臺「變聲」為自由中國之聲的歷程。1947年的7月號起，《臺灣之聲》的風格與先前有較大的變化，封面用照片、內容也較有不同風貌。此外，內容新增「播音員介紹」欄，並開設「聽眾服務」節目等。這一期較值得注意的是，呂泉生介紹蕭邦，署名「韻」的作者介紹臺灣婚俗等文章。主編改為蔣頤，定價提高至50元。9月號定價60元，本期的卷頭語「寫在前面」中提到，很多讀者來信希望增加音樂的篇幅，所以本期起大量增加相關文章。包括七名臺灣人在「音樂家介紹」中出現，還一口氣地介紹：兒童歌唱指導、青年歌唱指導、流行歌曲、平劇等。10月號除了持續說明全民總動員的國策說明、配合國慶介紹辛亥革命與先烈之外，基本上還是以刊載歌譜與賞析之內容為主。

1947年11月號在10月25日出版，定價漲到100元，並註明光復紀念特大號，此期除刊載光復相關歌曲外，還開闢「祖國風光介紹」、「祖國的地理講座」等，強化臺灣人祖國認同的意圖明顯。另外，較值得讀者注意的是，上期的「徵歌」、「青年學生徵文」結果揭曉，並刊登獲獎作品，其中跨越語言世代的作家蕭金堆（淡星・蕭翔文）投稿獲選，徵稿主題為「本省光復後我對祖國的認識」，這時候的蕭金堆為了銜接過去與現在官方語言的落差，勢必積極練習中文寫作。12月號定價110元，除原有呂泉生「音樂家介紹」的連載，「臺灣介紹」專欄中有署名「秋」的〈山地同胞的婚俗〉等值得注意外，其餘專欄也大多延續。

1948年到1950年間的《臺灣之聲》，可以持續看到國共內戰對臺灣造成的影響。首先，這時雜誌上介紹中國歷史地理、人物故事、音樂戲曲的比例日益增加，這也反映大批外省文教人員來臺的時局發展。同樣的，雜誌定價也持續調漲，1949年5月幣制改革前定價為7千元，幣制改革後定價為新臺幣2元。1946年至1949年間雜誌定價的大幅度變動，成為當時通貨膨脹的直接證明。由於戒嚴令的實施，加上幣制改革，臺灣內外時局緊張，統治當局為了掌控話語權，支配收音機廣播自然也是重要選

[57] 高傳棋編著，《臺北放送局暨臺灣廣播電臺特展專輯》，頁39-43。

項。同年8月號，《臺灣之聲》封面頁上突然出現一行「自由中國之聲」的小標，當時臺灣廣播電臺除了第一、第二、第三廣播之外，還出現了自由中國之聲對美國的廣播，及對日本對南洋僑胞與大陸廣播。1950年12月底《臺灣之聲》停刊，細心的讀者應該不難留意到，早在1949年8月號的雜誌封面已有了「變聲」的先兆。

「自由中國」是相對於共產中國的口號，在臺灣號稱自由中國，主要是號召躲避或反抗共黨勢力群眾的宣傳。那麼，自由中國之聲究竟是何時開播的呢？有一說是1949年10月10日雙十節當天，運用兩架剛架設好的、從南京運來的20千瓦短波廣播機，這才正式開播。不過，從1949年8月號《臺灣之聲》雜誌可以發現，節目已經出現在節目表上。如此看來，8月央廣臺灣臺應該已經規劃「自由中國之聲」頻道的節目，只是在對中國大陸的首播時間上挑選10月10日這個富有政治意涵的日期開播，挑個好日子舉辦開工典禮對心戰同樣負有著重要意涵。不論如何，臺灣廣播電臺就選在這一年的國慶日，將臺呼更名為「自由中國之聲」。

戰後臺灣的廣播電臺，除了語言轉換問題，還有一項辦理「播音廣告」與否的變化。央廣曾於1934年間，開辦播音廣告的業務，但維持一年左右就停止了。進入戰爭時期，央廣各地電臺更無暇考慮廣告問題。1945年，廣播管理處接收日軍占領區的敵偽廣播電臺之後，對於原本辦理播音廣告及收音機執照的業務科組織，都給予保留，持續收費並辦理廣告業務。這些電臺包括：上海、北平、天津、長春、瀋陽、臺灣等六臺。實際上，臺灣臺原本僅收取收聽費，廣告業務為新增項目。1947年以後，中國各地十幾個地方電臺，也都陸續開辦播音廣告之業務，開辦時間詳見下表。依照1947年上半年的統計，廣告費收入最高的是天津臺，共達四千八百餘萬元，其次是上海臺，達四千一百萬元，河北臺最低，僅二十萬元。進入1948年，隨著通貨膨脹，廣告費用也迅速調漲，但緩不濟急，廣告收入對電臺的挹注相當有限。而後，大陸各地電臺紛紛淪陷，1949年下半年僅存臺灣臺，政府核定員工名額僅277人，電臺業務科被裁撤，廣告業務也全部取消。此後，直到1965年7月，中廣對國內的廣播節目，才恢復開辦播音廣告之業務。[58]

58　吳道一，《中廣四十年》，頁44-49。

表2-3　戰後廣播事業管理處轄下各臺經營廣播業務一覽表

臺名	開始承辦日期	經營廣告之機器				備註
上海臺	35年4月3日	XORA		900	KC	
				1390		
				800		
臺灣臺	35年4月1日	XURA(一)	民雄	670	KC	對本省對內地各省及南洋各地與各地電臺播送機同時播出
			臺北	1020		
				750		
			短波	7223		
		XURA(二)	臺北	1020	KC	播送本省全網廣告與各地電臺播送機同時播送
				750		
			民雄	670		
		XUDC(三)	臺中	960	KC	播送地方廣告專對其所在地之縣市
		XUDB	臺南	1040		
		XUDT	臺東	880		
		XUDH	花蓮	1080		
		XUDG	嘉義	1070		
北平臺	35年9月18日	XRPA		1350	KC	
				770		
天津臺	35年4月4日	XRPA		1110	KC	
				810		
				1290		
長春臺	35年10月25日	XQRA		943	KC	
陝西臺	35年4月6日	XRPA		1300	KC	
廣州臺	35年5月1日	XTPA		1160	KC	
昆明臺	不詳	XPRA		700	KC	
青島臺	35年3月1日	XRPC		700	KC	
唐山臺	35年5月1日	XRDT		750	KC	
河北臺	不詳	XRPP		990	KC	
石門臺	35年4月1日	XRDS		980	KC	已淪匪區
山東臺	35年9月6日	XRPB		1370	KC	
察哈爾臺	35年12月31日	XRPK		920	KC	

臺名	開始承辦日期	經營廣告之機器			備註
瀋陽臺	36年3月1日	XQPA	1250	KC	
徐州臺	36年4月16日	XOPC	1010	KC	
河南臺	36年1月	XIPB	1070	KC	
浙江臺	35年4月22日	XOPB	380	KC	
廈門臺	36年1月1日	XUPB	810 ——— 6130	KC	
江西臺	36年3月	XUPC	1080	KC	
漢口臺	35年4月22日	XLRA	800	KC	
蘭州臺	36年3月27日	XNRA	975 ——— 1400	KC	
貴州臺	35年8月20日	XPPA	1000 ——— 9430	KC	
重慶臺	36年11月	XGOB	1200	KC	

資料來源：吳道一，《中廣四十年》，頁49。

　　從以上廣告業務變化可知，1949年國內情勢的鉅變，讓央廣又回到戰時，電臺的廣告再度中斷。央廣與一般商業電臺完全不同，其廣播業務主要在於對中國大陸的心戰廣播及國際宣傳。這些業務都是政府補助，原本就不打算經營任何廣告業務。但是，針對國內的廣播，則在考量有增加收入的必要後，恢復招攬播音廣告之業務。此外，在戒嚴時期收聽廣播，還必須請領收音機執照，也是相當值得注意的問題。[59]當時執照背面最後還特別註明：不得收聽共匪廣播，由此應該約略可以感受那個時代的氣氛。

[59] 「日治時期盧修一祖孫三代戶籍謄本（影本）、盧氏族譜（影本）、三重市長陳進炮贈盧翁桃（盧修一祖母）敬老紀念狀、盧秀雄（盧修一堂弟）廣播收音機執照、鄭進法致盧秀雄明信片」，國史館藏，入藏登錄號：1280032460038A。

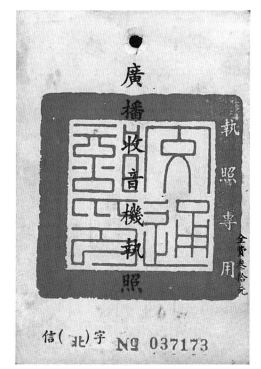

圖2-4 1960年代廣播收音機執照正反面

圖片來源：國史館提供

三、中國廣播公司與公民營電臺之起步

隨著臺灣廣播電臺的變聲，參與廣播節目製作的人員，也產生很大的變化，這些新加入的成員大都是匆匆逃離中國大陸而來到臺灣的人士。他們多是來到臺灣後，才開始參與廣播節目的製作，例如前述的王鼎鈞、應未遲等人。1949年來臺的王鼎鈞，進入電臺編撰科，他自嘲在電臺度過漫長的「寫手」生涯，後來更在中廣出版一本《廣播寫作》的專書。王鼎鈞對廣播電視的貢獻，可說是「文藝與廣播的奠基者」，而電臺對培育王鼎鈞的寫作生涯功不可沒，這段魚水共生的歷史，一時傳為佳話。羅蘭（1919-2015）是另一位與電臺有深厚因緣的作家。羅蘭本名靳佩芬，河北寧河縣人，1931年就讀河北省立女子師範學院，1936年畢業擔任教職。1948年來臺，因偶然的機緣進入臺灣廣播電臺任職，翌年結婚，其夫婿朱永丹曾擔任電臺節目

部課長。1959年，開始以「羅蘭」爲筆名在廣播與報刊發表散文小品，後以《羅蘭小語》等系列作品聞名。[60]這樣看來，羅蘭的寫作生涯也與電臺這個作家搖籃密不可分。

除此之外，1950年來到臺灣的應未遲，主要是參與一檔名爲「新聞夜話」的節目。這個節目採對話方式，介紹當天重要新聞。他認爲這更像一個廣播綜藝節目，節目持續超過半年之久，因臺灣廣播電臺撤銷併入中國廣播公司而停播。[61]或許，參與廣播節目的刺激也有部分正面效果，參與廣播節目製作的應未遲，後來也成爲一位作家。還有一位作家亮軒，也是因爲參加電臺的廣播劇，而後進而撰寫劇本，另一位被稱爲「四大名嘴」之一的王大空，也是電臺廣播記者出身，而後成爲知名作家。這些與廣播界相關的大陸來臺作家之故事，還值得持續探討。

不僅製作廣播節目的成員有很大變化，電臺也致力於達成公司化的目標。如前所述，1949年11月16日，國民黨中央財務委員會在臺北召開中國廣播公司臨時股東大會，改選董事與監察人，通過業務方針，接著召開董監事聯席會議，推選張道藩爲董事長，董顯光爲總經理，吳道一、曾虛白爲副總經理，並通過公司的組織規則，這一天中廣正式宣告成立。在改組的過程中，擔任中央財務委員會主任委員的陳果夫對央廣的發展走向著力尤深，其影響力也不小。[62]其實，將廣播事業管理處改組爲廣播公司的決議，早已通過，礙於國共內戰日益激烈，央廣上層根本無暇亦無力處理體制改革的事務。直到央廣播遷到臺灣後，才眞正落實這項經營體制變革的規劃。但是，改制後的公司依然不脫黨營企業的性格。中廣成立後，同年12月24日業務會議決定，

[60]　羅蘭，《風雨歸舟第1-3部》（臺北：聯經出版社，1995）。

[61]　應未遲，〈中廣與我〉，《中廣六十年》，頁90。

[62]　「黃少谷呈轉陳果夫等同志關於改進廣播電影事業意見一案之處理辦法及建議」（1949年10月9日），〈特交檔案（黨務）－中央宣傳（第〇一八卷）〉，《蔣中正總統文物》，國史館藏，典藏號：002-080300-00024-003；「總裁辦公室黃少谷電中央財務委員會陳果夫主委員爲張道藩等同志所擬廣播事業初步改進辦法與中國電影製片廠計畫案奉諭准中國廣播公司所需經費一次撥付補助及董事人選派任情形、准將該黨基金一萬一仟餘兩存臺黃金作爲改進廣播與電影事業經費之用」（1949年11月3日-1954年10月21日），〈特交檔案（黨務）－中央宣傳（第〇一八卷）〉，《蔣中正總統文物》，國史館藏，典藏號：002-080300-00024-003；「陳果夫呈蔣中正總裁爲請充實廣播陣容懇指定廣播公司董事長總經理人選切實改組策進」，〈特交檔案（黨務）－中央宣傳（第〇一八卷）〉，《蔣中正總統文物》，國史館藏，典藏號：002-080300-00024-005。

公司英文名稱：Broadcasting Corporation of China，簡稱BCC。隔年經政府核定，中廣員工總額爲277人，其中職員227人，工友50人，薪水由政府支付，另每月撥發事業費5萬元。由此看來，雖改名爲公司，再由公司與政府簽訂承攬廣播業務的合約，其實質運作無異於政府機關。

政府遷臺之後，不僅將央廣易名爲中國廣播公司，1951年7月1日，再進一步撤銷原本的臺灣廣播電臺。副總經理吳道一強調此事爲「再四」考量後的決定，並說明如下：「本公司承組織舊制，公司之下，設立各區電臺，以全國性之組織，管理地方性的業務機構，固爲應有之組織系統。但中央、地方今既同在一地，業務之發展，除臺灣電臺而外，別無其他單位。若仍沿舊制，不獨經費開支，多無謂之浪費，即業務之推進，疊床架屋，既增人事之糾紛，復減工作之效率，爰於6月初第二次董事會集會時，建議暫行撤銷臺灣電臺，將其全部業務，併入公司，以一事權。」[63]如要作個簡單的比擬，這個決策大概類似後來的「精省」，中華民國與臺灣省統轄範圍大致等同，自不必疊床架屋，改革雖然不易，仍有其必要性。

中國廣播公司與臺灣廣播電臺管轄重疊所衍生的問題，在廣播社團組織中也曾出現。中廣成立之初，臺灣廣播界人士曾組織「臺灣省廣播電臺聯誼會」，該會於1949年12月16日召開第一次籌備會，會中公推中廣臺灣臺姚善輝臺長、空軍電臺陳建元臺長、軍中臺張士傑臺長、民本臺袁鳳舉臺長，四人爲籌備委員，負責起草聯誼會章程。[64]當時臺灣的電臺並不太多，隔年5月舉行成立大會，8月26日召開第一次聯誼會。不過，1954年「臺灣省民營廣播電臺聯合辦事處」成立，該組織較「臺灣省廣播電臺聯誼會」更龐大，1965年辦事處改名「臺灣省民營廣播電臺聯合會」，成爲廣播界的主流社團。1967年臺北市改制爲院轄市，次年該會更名爲「中華民國廣播電臺聯合會」。從臺灣省排除臺北市，和後來升格爲院轄市的高雄市，再冠以中華民國社團取代冠有「臺灣省」字眼的社團，這是當時時代潮流所趨。而「臺灣省廣播電臺聯誼會」則至1969年才正式解散。一如1950年代臺灣臺的撤銷，也有類似的矛盾。然而，1990年代以後臺灣逐漸走向民主化、本土化的結果，新一代「中央廣

[63] 吳道一，《中廣四十年》，頁301。

[64] 陳江龍，《廣播在臺灣發展史》，頁150-155。

播電臺」也逐步成為真正的國家電臺，「臺灣之音」成為名正言順的臺呼。綜觀央廣九十年的演變史，不啻反映了中華民國跌宕發展的艱辛歷程。

臺灣廣播電臺在戰後廣播發展史上，應該有一個明確的定位。陳儀政府來臺，林忠負責接收後臺灣放送協會，並將各地放送局改為廣播電臺，然後納入黨營的中央廣播事業管理處管轄。在訓政體制下，全國主要廣播電臺都是屬於黨營事業，行憲後原有改為民營的計畫，因此先改組為廣播股份有限公司。但是，隨後即進入動員戡亂體制之下，廣播僅完成公司化，而未真正落實民營化。1949年間，中央廣播事業管理處先移入臺灣廣播電臺，最後借殼上市，改組為黨營企業之中國廣播公司，央廣暫時隱身於中廣之內。1951年7月1日，已成中廣轄下的臺灣臺也遭到撤銷，從臺灣放送協會到臺灣廣播電臺的發展，就此正式宣告落幕。

3

Chapter

林果顯 著

在空中「反攻大陸」
（1949-1974）

　　1949年兵馬倥傯之際，中央廣播電臺如同其他政府機構與部隊，一起遷移至臺灣。從國家政策來看，中華民國政府播遷來臺，一切從頭做起，特別是宣傳輿論上的失利，被視為是政治面與軍事面之外，喪失大陸國土的重要原因之一。[1]在此背景下，除了防堵取締臺灣內部收聽「匪區廣播」的工作外，將自己的聲音傳遞到大陸與海外，透過此無煙硝的武器召喚親友、感化敵人、宣揚主義，成為代替真實槍炮的重要武器。換言之，雙方運用電波，在空中進行聲音的戰爭，成為「冷戰」對峙的鮮明註腳，擔負此任務的，即為央廣。

　　就媒體特性而言，儘管日治時期收音機廣播已在臺發展，但相較於報紙與雜誌等紙本媒介，廣播在1950年代仍屬新銳電子媒體。如何善用無形的電波，在同一時間將相同內容送達設定的聽眾群體，其硬體的工程技術與收音機產業，以及軟性的節目內容製作，仍在摸索成長的階段。然而，其低成本、即時性與高滲透性等特點，使得政府將此新科技，亦運用在宣傳事務上。更重要的是，配合當時國際冷戰情勢，央廣與美國密切合作，在工程與節目製作上相互配合，使得央廣成為擔負祕密任務、具備先進科技與知識，並有一抹國際色彩的特殊單位。

　　正因央廣與國家政策和國際關係緊密相關，一旦情勢有所變化，組織與節目內容也跟著變動。中央臺來臺後所負擔的任務為對大陸廣播，在組織上歷經「中廣轄下時期」（1949-1974）及「國民黨中央委員會轄下時期」（1974-1980）。本書第三章與第四章所歷經的三十年，正是內外局面變動劇烈的時期，也是國家投注大量資源的時期，挖掘此時期的央廣歷史，可謂理解時代印記的重要切入點。此外，1998年中廣海外部與央廣合併，成為現今「財團法人中央廣播電臺」的基礎規模，為求整全，亦將此時期隸屬於中國廣播公司的海外廣播部分加以介紹。

　　本章處理範圍主要為1949年至1974年間，隸屬於中國廣播公司之下的央廣（對大陸廣播），其組織架構、電臺工程建設、節目內容，以及偵聽作業。然而為求理解，本章略述前史，且部分延續性的政策如節目強化或節目分析，時間點將超過1974年之後。

[1]　高郁雅，《國民黨的新聞宣傳與戰後中國政局變動（1945-1949）》（臺北：國立臺灣大學出版委員會，2005），頁1-3。

第一節　戰鬥的組織架構與電臺建設

中央廣播電臺來臺後的組織與任務變動，既反映了政局巨變的時代背景，也顯示了廣播媒體在政府施政中不斷變動的定位。為了因應實施憲政，原本訓政時期黨政合一的體制必須調整，中央廣播事業管理處在維持黨營、運作經費無法由政府直接編列的情況下，遂有公司化之議。然而，隨著國共內戰日益激烈，組織再造的龐大工程無暇進行，相關工作到撤退來臺後才啟動。公司化意謂著盈利為重要目標之一，但對政府而言廣播媒體又必須承載國家任務，利益反而是次要考量。這種對廣播經營上的本質歧異，形成了國家與其欲控制的廣播電臺之間長期的緊張關係。這其中，來臺後負責對中國大陸廣播的央廣，承控國家賦予的政治任務，央廣成為了一個民營公司之下的非盈利部門，這種特質使得央廣在「反攻大陸」時期深受國家青睞，在組織上也深具戰鬥性格。

一、對大陸廣播體系

由於來自中國大陸的電波攻勢逐步增強，當時在臺灣的廣播電臺，無論民營或由黨政軍方面經營，均以對外發聲與對內抑制「匪波」為考量而設置。根據學者研究，1950年代成立的民營電臺，其主持人大多與黨政軍部門具有深厚淵源，藉以協助將臺灣的天空頻道占滿，抑制來自中國大陸的電波。[2]

1950年代至1970年代，對大陸廣播的主要電臺除了央廣之外，主要還有軍中（光

圖3-1　空軍廣播電臺

圖片來源：中央社

[2]　周馥儀，〈戒嚴時期臺灣民營廣播成立背後的黨國之手〉，《臺灣史料研究》，51（2018.07），頁2-24。

華）、空軍、正義之聲、幼獅與復興廣播電臺，逐步構成綿密而各司其職的對大陸廣播體系，簡單介紹如下。

㈠對中共軍隊喊話的軍中（光華）廣播電臺

1942年創設於重慶的軍中廣播電臺，於二戰結束後設立臺灣電臺，1950年改爲臺北總臺，每天配合軍中作息時間，分早、中、晚三次對三軍廣播外，從深夜至凌晨兩次對大陸中共官兵廣播。臺北總臺之外，成立高雄（第一播音隊）、臺中（第二播音隊）、花蓮（第三播音隊）與左營軍中電臺（第四播音隊），並於臺北成立第一擴音隊，擔任軍事會議及重要慶典等擴音工作。1953年成立第二擴音隊於金門的大膽、龜山、湖井頭與馬山等地，爲對福建沿海的喊話站，由於任務重大，1955年成立金門軍中電臺（第五播音隊）。1956年成立澎湖臺（第六播音隊），且於臺北總臺開闢第二廣播（即國光臺）。在上述分臺及擴音隊外，並於全臺設置轉播站與中繼站，以調幅及調頻廣播。

國防部後來成立心理作戰總隊，1960年將前述金門軍中電臺以及甫於1959年成立的馬祖電臺合併改隸心理作戰總隊。之後，1963年於林口成立光華廣播電臺，與金門、馬祖臺聯播，構成「光華之聲」廣播系統，而此光華臺後來於1982年與中央廣播電臺合併。[3]「光華之聲」系統的任務爲軍事心戰，亦即設定中共軍隊爲主要聽眾，除報導臺灣情形、批判打擊中共政策外，對中共陸海空軍招降節目、對中共黨政軍人員指名廣播鼓勵「抗暴起義」所占時數比例不小。而金門臺與馬祖臺則因地近前線而擔負敵前心戰與喊話任務。[4]

㈡專責對中共空軍實施心戰的空軍廣播電臺

空軍廣播電臺成立於1946年的南京，1949年於臺灣恢復播音，1953年增加對大陸廣播節目，其節目性質爲教育、宣傳、康樂及對中共心理作戰。1958年臺北總臺

[3]　陳江龍，《廣播在臺灣發展史》（嘉義：作者自印，2004），頁170-172。

[4]　《中華民國廣播年鑑》，1969年，頁23。

成立第二廣播部分，與清水分臺專門負責對大陸廣播。[5]

該臺任務專門號召中共空軍「起義來歸」，其「飛向自由」節目就是對中共空軍招降廣播，「立志東飛」則是播送招降辦法、來歸路線及有關飛行資料，「空軍玫瑰」則是對中共空軍精神上的苦悶予以安慰，以瓦解其意志。[6]

(三) 指導大陸人民「反共抗暴」技術的「正義之聲」電臺

正聲廣播電臺於1950年由國防部軍事情報局出身的夏曉華，在臺北芝山岩創辦開播。開播之初即分爲民營商業臺的正聲廣播電臺，以及專對大陸心戰廣播的「正義之聲」電臺。「正義之聲」1963年由情報局收回自營，之後併入復興廣播電臺。[7]

該臺除了指導大陸人民反共之外，還以召喚共軍幹部「起義反正」、配合敵後工作，並對敵後同志聯絡指導。[8]「雨農俱樂部」以話舊方式激發同志間的革命情感，表彰敵後同志的英勇事蹟，指導聯絡方法，有「特約通訊」以密碼指導敵後組織工作。[9]

(四) 對青年群衆與青年幹部進行心戰的幼獅廣播電臺

幼獅廣播電臺於1956年10月由救國團主持開播，除對內外亦對大陸青年廣播。在節目內容上，教學與文藝類超過一半，亦即以較爲軟性及富知識性的節目，希望影響大陸青年心理。[10]

那麼，成爲對大陸廣播核心的央廣，在政府來臺前後又面臨什麼變動呢？

5　陳江龍，《廣播在臺灣發展史》，頁172-173。

6　《中華民國廣播年鑑》，1969年，頁23、54。

7　陳江龍，《廣播在臺灣發展史》，頁188-189。

8　《中華民國廣播年鑑》，1969年，頁23。

9　《中華民國廣播年鑑》，1969年，頁56。

10　按1969年的資料，幼獅電臺文藝類節目占35%，教學類22%，新聞類14%，對大陸青年廣播11%，服務類及其他占18%。《中華民國廣播年鑑》，1969年，頁63。

二、央廣組織沿革：中廣轄下時期（1949-1974）

　　時間回到政局劇變之際，中央廣播事業管理處在中央政府來臺之前，就已進行對中國大陸的廣播工作。1949年夏天，臺灣省主席陳誠將撤臺的中波短波機交付臺灣廣播電臺，並由省庫撥款提供國際宣傳之用，並自1949年7月16日起，利用日本放送協會原裝設於嘉義民雄的100千瓦中波機，以670千週頻率，增闢「自由中國之聲」廣播節目，以新聞為主，每晚從下午7時起，連續四個小時向大陸廣播。同一時期，由大陸運臺的機具，在板橋機房動工裝置，同年雙十節開始以英語、國語，同樣以「自由中國之聲」名義對美國廣播。[11]此可謂黨政方面以臺灣為中心，向外發聲的開端。

> **小故事 ▸▸ 民雄發射組**
>
> 　　民雄發射組起源於二次大戰時期東亞的電波戰。在中日戰爭爆發後，日本除了有形的軍事行動外，在空中亦進行積極的電波戰爭，1940年9月28日，日本於今嘉義縣民雄地區，完成一座100千瓦的強力中波機，稱為民雄放送所，對中國進行心戰廣播。該發射臺之後因盟軍轟炸而損失甚重，1945年戰爭結束後，臺灣廣播電臺接收並予以整修，但僅能恢復部分電力。1951年中廣獲得美國協助，除了改裝新機，更換美製新型真空管，並架設臺北至民雄的微波站，包括臺北市內的大安錄音室與微波站、大屯山、圓山、白沙屯山、大肚山與民雄微波站。1953年9月民雄新機完工播音，隔年6月微波站系統驗收完成，代表國民黨中央所核定的節目內容，在臺北錄製後能經由微波站系統迅速傳達至民雄，並以強力電波向中國大陸廣播。由於肩負對中國大陸廣播的重要任務，隸屬於央廣，在歷經多次組織變革後，於1999年成立國家廣播文物館，見證廣播在不同時代的諸多樣貌（詳見第六章）。

㈠中廣成立與對大陸廣播

　　如前所述，在憲政體制下中央廣播事業管理處必須改組，1949年11月16日，國民黨中央財務委員在臺北市新公園臺灣廣播電臺召開臨時股東大會，成立中國廣播股份

[11]　吳道一，《中廣四十年》，頁252、319。

有限公司。[12]其基礎除了原先的日治時期臺灣放送協會的電臺（即接收後的臺灣廣播電臺，該臺於1951年7月取消），亦有中央廣播事業管理處帶來的機具與人員。[13]依據股東會所擬定的「現階段業務方針」，中廣將其經營範圍列為「代辦國營性質，受政府之委託，負有宣傳政令之使命」，並明定其業務方針如下：[14]

1. 一切廣播業務以反共抗俄為主要目的。
2. 加強對國外廣播與各民主國家密切聯絡，使其人士了解共匪受蘇俄操縱迫害中國民眾之一切作為，俾能達到爭取各民主國家之同情和援助。
3. 裝設強力廣播電臺擾亂匪方音波。
4. 建立特種電臺專作心理作戰之用。
5. 力求播音節目之改善，俾能吸引大量聽眾以達成任務。
6. 整理現有各電臺業務，俾使達到高度之廣播效果。
7. 訓練並培植有關廣播人才，俾能達到技術、節目及管理各方面之改進。
8. 與新聞、電影各種事業採取密切連絡而推廣本身之新聞機構，以求消息之迅速。

　　從上述內容可知，中廣成立之初，即帶有強烈的政治性格，負有為國宣傳及心理作戰的使命。其中「建立特種電臺專作心理作戰之用」，點出了央廣對大陸廣播的任務。1950年初，中廣轄下位於臺灣西部的電臺，皆能播送至大陸區域，但對大陸或對海外廣播的主力仍在「自由中國之聲」。在節目部分，起初以新聞為主，1950年2月起，增闢政治講話、臺灣生活介紹、俘虜自白等節目，半年後，奉令以每週一次撰擬心戰稿件，重複向大陸廣播。

　　可以說，在1950年年底之前，從臺灣對大陸廣播早已於開始進行，但各自為政，尚未有統一指揮體系。有鑑於此，負責對中國大陸宣傳的主管單位國民黨中央改

[12]　吳道一，《中廣四十年》，頁252-253。

[13]　吳道一，《中廣四十年》，頁143、301；中國廣播公司研究發展考訓委員會，《中廣五十年》，頁341。

[14]　吳道一，《中廣四十年》，頁254-255。

造委員會第六組出面整合，在中廣建制下的央廣也開始有了組織形式。

㈡逐步強化的組織

　　如上所述，為了統合中廣內外的對大陸廣播工作，國民黨中央改造委員會第六組於1950年11月設立「大陸廣播指導委員會」，整合公民營電臺，指揮對大陸廣播工作的戰鬥體系。12月下旬起，中廣與中央改造委員會第六組合辦對大陸廣播全部節目，每晚從下午8時至12時半停止。1951年5月5日在中廣的對大陸節目中，恢復使用「中央廣播電臺」的廣播稱呼，冠於「自由中國之聲」前，目的在喚起大陸人民對國民政府統治的回憶。1951年7月臺灣廣播電臺撤銷，節目由中廣節目部接辦，但對大陸廣播方面仍延續前例，由第六組調遣人員，提供資料，與中廣合辦。旋即為確立節目行政制度，決定在節目部內增設大陸廣播組，負責對大陸廣播心戰任務，並從8月6日起，所有對大陸廣播稿件，全部由節目部供給。[15]

　　或許因為事涉機密，大陸廣播組並未出現在中廣的組織規則裡。按當時中廣節目部下只有編審、傳音、外語與音樂四組，該組織規則一直到1957年才再修正。[16]依當時的參與者應未遲（袁暌九）所述，大陸廣播組由第六組成立，在當時臺北新公園（現臺北市二二八紀念公園）內的中廣辦公，成員約十人。首任組長為翟君石（鍾雷，作家，曾任中央月刊總編輯），次任為李廉（李靈均，曾任正聲廣播電臺董事長），第三任為蕭蔚民（曾任中央社採訪主任、廣東省新聞處長），參與成員則有厲厂樵、劉家璧、趙之仁、劉業馥、魯承吉、吳引漱、韓欽元、曾魯、徐滌華、華貴仁等人。[17]

　　1954年是對大陸心戰廣播的重要轉捩點，該年5月「大陸廣播組」擴大為「大陸廣播部」，由第六組直接指揮，並協調各公民營電臺對大陸進行心戰聯播，之後1965年5月進一步設立「對大陸節目協調中心」，由央廣擔任執行祕書，統整對大陸廣播節目方向與內容。[18]這種秉承黨中央意志，在溝通協調和節目製播上同時具

[15] 吳道一，《中廣四十年》，頁319。

[16] 「中國廣播公司組織規則」（1951年6月26日第三次董事會修正通過）。吳道一，《中廣四十年》，附件58。

[17] 應未遲（袁暌九），《旅路》（臺北：驚聲文物供應公司，1973），頁87-88。

[18] 中央委員會第六組，《廣播心戰》（臺北：中央會第六組，年代不詳），頁6。

有縱向指揮及橫向聯繫功能，一聲令下即可動員並統一對大陸發聲口徑，可謂戰鬥性的組織。

1954年同時也是美國大幅介入心戰廣播的年代，包括節目製作與設備提供，均在合作範圍內，但美方單位不願暴露其政府立場，乃以「西方公司」作掩護，一直到1960年代雙方仍

圖3-2　央廣民雄分臺

圖片來源：中央社

有合作。[19]當時民雄中波機擴充工程已在美方協助下完成，中廣董事長張道藩、代總經理曾虛白，及美方負責人數度磋商而有以下決議：

第一，擴大組織：將大陸廣播組擴大為大陸廣播部，為中廣之正式組織，該部設主任一人，由中央提交中廣任免，副主任二人，為求工作配合切實，由中廣工程、節目兩部副主任分別兼任，下設編審、導播、新聞三組，視工作需要設置人員。首任主任人選，經共同商訂，由第六組副主任陳建中擔任。

第二，增加節目：由每日6小時，增為16小時。

第三，寬籌經費：國民黨中央第六組預算所列大陸廣播經費15,200元，撥由中廣統籌支付，美方並對全部大陸廣播人員薪俸負擔三分之一，其餘由中廣負擔，並專用於對大陸廣播部分，不做別用。

上述提案經國民黨中央第六組於1954年4月23日第77次中央工作會議，提出報

[19] 「中央廣播電臺政策性工作及成果移交」，央廣藏，「交接清冊」，編號：DC00118。

告，並獲准備案。5月3日，大陸廣播部正式成立。5月20日，開始運用民雄中波機、沿途微波站、郊區收音臺、大安發音室等全部設備，負責對大陸廣播全部任務。同年7月16日，國民黨中央第89次工作會議進一步核定，「大陸廣播部之編制、用人、經費及行政獨立，直接對中央負責」。[20]

從上面描述可知，對大陸廣播相關部門雖設於中廣之下，但實際的主導者則是國民黨中央第六組（1972改組為大陸工作會）。而此一特點，也反映在中廣的組織規則修訂。大陸廣播組成立於1951年，大陸廣播部成立於1954年，但當時中廣的組織規則都沒有配合修正。直至1957年董事會新修定「中國廣播公司組織規則」，在規則中才看到「大陸廣播部」的字樣，但也只載明「大陸廣播部，業務所及各地廣播電臺，其組織職掌另訂之」寥寥數語。[21]而根據上述決議，大陸廣播部下設編審、導播、新聞三組，至1957年大陸廣播部的組織架構則發展為以下面貌。

表3-1　大陸廣播部組織表（1957年）

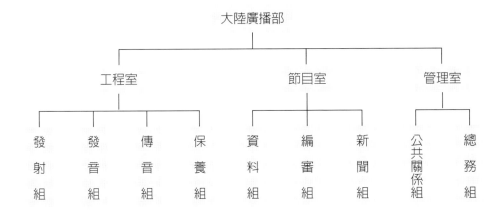

大陸廣播部在1957年度編配員額為員53人、工（工友）5人，[22]至1974年正式改

[20] 政大孫中山紀念圖書館藏，〈中國國民黨第七屆中央委員會常務委員會第77次會議紀錄〉（1954.04.03）、〈中國國民黨第七屆中央委員會常務委員會第89次會議紀錄〉（1954.07.16）。吳道一，《中廣四十年》，頁320-321、央廣藏，《中央廣播電臺交接清單》（1974.07.15）。

[21] 吳道一，《中廣四十年》，頁401、406。

[22] 吳道一，《中廣四十年》，頁420-421。

制前，總員額擴增至360人。[23]大陸廣播部歷任主任見附錄。

三、分臺增建

央廣欲在廣播戰上與中共一爭長短，良好且強大的設備為必要條件，考察央廣設備的充實歷程，可以觀察央廣在反共國策中的地位，以及在世界冷戰體系中所扮演的角色。在美蘇對峙時期，美國無法由其本土直接將電波傳送至共產地區，因此藉由強化其盟國的廣播設備，以圍堵共產勢力的週邊國家為基地，將聲音傳入共產世界。在亞洲，除了日本、韓國、菲律賓以及香港之外，臺灣亦由於地近中國大陸之便，成為美國援助廣播設備及改進節目內容的對象。

央廣的相關設備來源有三，一是繼承日本人留下的基礎，二是由大陸帶過來的機器，三則是1949年之後，由美國人協助所陸續補強增建。整體而言，在中廣轄下時期，具有規模的分臺為民雄、淡水、鹿港與虎尾，前二者為舊有基礎上強化而來，陸續增加發射電力。1953年，民雄新機完成，為避免過去電纜傳音之雜聲及失真，於臺北民雄間建立最新式的微波轉播站六處，另備傳音專線，得以在臺北市仁愛路的大安發音室錄音，隨時將所得資料向外播送，廣播功能大大提升。至1972年時，淡水分臺有150千瓦中波機，民雄分臺有100千瓦中波機。[24]而當央廣發展至一定規模後，進一步提升中波與短波發射電力的兩個分臺工程，分別是1966年開始的「中流計畫」（鹿港分臺）及1969年進行的「定遠計畫」（虎尾分臺）。而日後與央廣匯流的中廣海外部，則於1971年啟動「天馬計畫」（臺南分臺）。「中流計畫」為功率達1,000千瓦的強力中波電臺，目的在強化對大陸地區的廣播滲透能力，定遠及天馬則是短波電臺，利用短波長距離傳播的特性，前者主要發射範圍為大陸，後者涵蓋範圍幾近全球。以下簡單敘述此三個計畫，並兼論上述三個計畫完成後，央廣在冷戰時期所扮演的角色。

[23] 《中央廣播電臺交接清單》（1974.07.15），央廣藏。

[24] 「中央廣播電臺鹿港機室1,000千瓦強力中波機使用現狀之檢討」（1972.06.17），央廣藏，編號：DC00072。

㈠中流計畫（鹿港分臺）

　　中流計畫（鹿港分臺）是1960年代增建1,000千瓦中波強力發射機對大陸廣播案的代稱。當時亞洲鄰近各地區均增加其廣播功率，包括菲、韓、日、越、琉球、印度和蘇聯的發射電力為500至1,000千瓦，中共重要轉播電臺之電力亦達300千瓦以上，各省及城市的發射電力亦在150千瓦以上，且週率眾多，相較而言，當時央廣最大的發射電力僅150千瓦。基於電波的物理特性，當頻道相同時，電波強者將蓋過電波弱者，當雙方搶奪「發言權」時，擴大發射電力上成為必要投資。當時央廣等對大陸廣播電臺的發射電力弱於中共，不僅無法覆蓋其電波，在臺灣負責防衛頻道資源的其他公民營電臺能力更小，僅能針對重點地區的防守，廣大的鄉村及山區暴露諸多漏洞，反而可能使中共廣播滲透進臺灣，因而，增建高發射電力的電臺成為當務之急。

　　國民黨中央第六組於1965年4月5日國民黨中央工作會議第66次會議提出報告，之後並由蔣介石指示，經國民黨第九屆中常會第121、124次會議決議，由中央第六組協調各有關單位進行電臺增建。行政院指定由中廣公司會同大陸廣播部（央廣）承辦，受交通部監督，經費分三年列入中央政府總預算交通部主管郵電事業項下支應。設臺地址，由中廣邀請國安局、交通部、國防部通信局、警備總部電訊監察處、國民黨第六組、臺灣省政府地政局等單位，組織會勘小組，最後決定落腳彰化鹿港。中廣會同大陸廣播部於1966年10月17日設立「中流計畫」工程處，處長由大陸廣播部總工程師王正鐸兼任，1968年2月開工，1969年9月試播，1969年10月5日中流計畫完工正式開播。另基於中波電力耗費甚大，且在夜間傳送效果較佳的特性，因此初期僅在夜間及凌晨發射，1972年每天播音八小時十五分鐘，時間為18:45-03:00。[25]

　　如此大功率且具有戰略意義的分臺增建，與當時的反共國策以及美國防堵共產勢力有關。設備採購是由行政院令交駐美採購團軍資組，與美國大陸電子公司（Continental Electronics Manufacturing Co.）議價辦理，並由駐美大使館洽由美國進出口銀行貸款，設備費用超過一億新臺幣，如此過程可略見對大陸廣播與美國之間的緊密關係。機室土木營造由新中國打撈公司負責，水電由彰化自來水廠及臺電公司彰

[25]　「中央廣播電臺鹿港機室1,000千瓦強力中波機使用現狀之檢討」（1972.06.17），央廣藏，編號：DC00072。

化區管理處議價發包，鐵塔架設及基樁則委由經濟部所屬中華工程公司設計施工。[26]
同時，自臺北總臺至鹿港之間建置微波系統，經陽明山（臺北）、湖口（新竹）、白
沙屯（苗栗），共兩個終端站與三個中繼站，於1968年底完工，成功通話。[27]中流計
畫的完成，使得央廣的廣播電力一舉超越中共和鄰國，不僅可有效防堵中共廣播在臺
灣的流通，亦可對大陸強力放送，在「反攻」大業上深具貢獻。

㈡定遠計畫（虎尾分臺）

定遠計畫（虎尾分臺）是在中流計畫即
將完成之際，於1969年5月由國民黨第六組
與美方協調下動工。該計畫源起自1967年，
央廣（大陸廣播部）即與美方心戰合作單位
研商檢討短波發射效果，此時間中流計畫工
程處已設立，意謂著當時的中華民國政府在
對大陸的中波與短波廣播上，亟思進一步強
化。由於在此之前的短波最高電力僅35千
瓦，低者僅1.5千瓦，難以達到預期理想，尤
以蒙古、新疆與青康藏高原為甚。經過與美
方多次的研究測試，1969年5月美方同意支
援短波機，工程遂告開始。其成果是在虎尾
設立強力短波電臺，包含100千瓦發射機4部
與幕形定向天線8副，主要發射範圍為大陸，
1972年5月18日完工啓用。[28]開播時每日播音
九小時十五分，時間為17:45-03:00。[29]至1973

圖3-3 虎尾分臺天線建置
圖片來源：央廣提供

[26] 以上段落主要參考「中流計畫工程工作報告」（1968.04.29），「中流計畫會議記錄」，央廣藏，編號：
DC00141。

[27] 「中流計畫專案工程要述」（1969.03.15），「中流計畫會議記錄」，央廣藏，編號：DC00141。

[28] 「中央廣播電臺五十九年度工作計畫」（1969.07-1960.06），「年終檢討會」，央廣藏，編號：DC00001。

[29] 「中央廣播電臺虎尾機室簡介」（1972.04），「對匪心戰工作計畫」，央廣藏，編號：DC00072。

年，總計央廣對大陸廣播，共使用16個中短波週率，8種語言，每日52個節目的播音總時間達四十四小時又四十分。[30]

與中流計畫相同，定遠計畫與美國關係密切。從一開始的商議、發射電力與電臺位置的探勘決定，到機器設備的提供與安裝，美國均無一缺席。因此該計畫完成後，除了央廣自己製播的節目內容外，亦分撥週率及時段給美方，在討論移用時間對海外廣播時，亦需先與美方協調。[31]

定遠計畫在設計之初，即已預留土地和電源設備，可供之後進一步擴充，因此其功用不僅可對大陸廣播，以輔助中波的不足，亦可加裝設備與天線，對東南亞廣播。在後述天馬計畫尚未完成之前，亦曾研擬加裝定向天線，投入海外廣播。[32]

定遠計畫的完成，意謂著中華民國在中波與短波的發射電力上有了與中共一爭長短的利基。鹿港分臺1,000千瓦、淡水分臺150千瓦與民雄分臺100千瓦的中波機，配合虎尾分臺400千瓦短波機，已見規模，央廣內部亦認為短波機與中波機群「全面配合，輪番發射，整個大陸在我強力中短波火網交叉籠罩之下，使我對敵心戰工作，當

表3-2　對大陸廣播發射設備（1974年）

電臺設施	工作任務
發音中心（臺北仁愛路）	負責製播節目
臺北陽明山微波站 新竹老湖口微波站 苗栗白沙屯微波站	將發音中心的電波傳遞到各發射組
第一發射組（民雄分臺） 第二發射組（淡水分臺） 第三發射組（鹿港分臺） 第四發射組（虎尾分臺）	利用中波與短波向中國大陸各地發射電波

資料來源：《中央廣播電臺交接清單》（1974年7月15日），央廣藏。

[30] 中國廣播公司研究發展考訓委員會編輯，《中廣五十年》（臺北：空中雜誌社，1978），頁260-261。

[31] 「定遠計畫第950次業務會報紀錄」（1971.04.12），「定遠計畫會議紀錄」，央廣藏，編號：DC00098。

[32] 「行政院新聞局研商『天馬計畫』有關問題會議記錄」（1972.03.28），「對匪心戰工作計畫」，央廣藏，編號：DC00072。

能發揮更大效果」。當時正是聯合國剛否決中華民國的中國代表權，美蘇關係和解，美國與中華人民共和國迅速接近的危機時刻，央廣發射功率的擴大與完備，意味著在風雨飄搖的局勢中，政府繼續堅守反共立場，進行空中作戰的政策。

上述分臺增建計畫的完成，使得央廣在中、短波方面擁有強大功率的發射臺，就中華民國本身的國家戰略而言，與大陸進行電波戰上倍增優勢。1976年之後的前鋒、磐石和大漢發射臺計畫，詳見第五章。

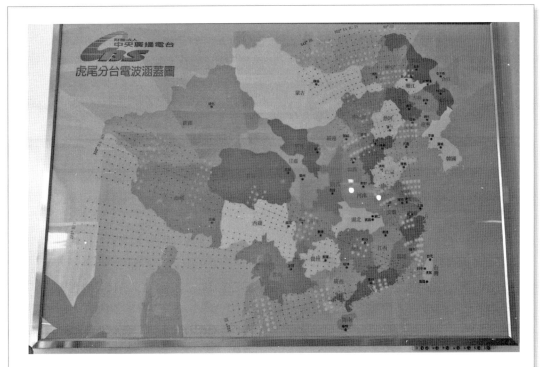

圖3-4　虎尾分臺電波涵蓋圖

圖片來源：央廣提供

㈢天馬計畫（臺南分臺）

天馬計畫（臺南分臺）目的是對海外廣播，因此其發展背景與上述對大陸廣播略有不同，當時歸屬於中廣海外部。1949年10月10日，使用國語和英語對海外廣播，在臺北以「自由中國之聲」開始播出，之後在板橋、民雄、八里等地陸續增建短波機

室和短波發射機。如前所述，1954年大陸廣播部成立後，其經費與編制獨立，海外廣播即屬於另一脈絡。1967年8月及12月，先後在陽明山舉行的華文文教會議及國民黨第9屆五中全會，通過「加強海外廣播擴建1,000千瓦強力短波臺議案」，亦即天馬計畫。1970年9月12日，行政院核准天馬計畫，分兩期開始實施。該計畫爲四部250千瓦短波發射機的工程，發射範圍爲東南亞及日、韓、澳、紐、非洲東南部邊緣，1971年7月1日起動工。約略同時，原先設於臺北縣板橋的短波電臺，也在1970年開始遷移至雲林，成立「雲橋機室」（即褒忠分臺），亦是中廣針對亞洲及紐澳廣播而設置（詳見第六章）。

該計畫原訂十年完成，但啟動後不久即遭遇中華民國聯合國席次不保，重要邦交國紛紛斷交的危機，因而1973年6月6日行政院核定天馬第一、二期合併實施，提前爲五年計畫。1976年1月兩部250千瓦強力短波機裝設完成，正式加入對海外廣播行列，同年7月另兩部250千瓦短波機完成，並設置十套幕形天線。至此，中華民國的海外廣播已從原先的單線廣播，發展爲三線全天候同時播音，亦即將各種短波機群編爲三組，在同一時間內，以三套節目分向同一地區廣播。天馬計畫的完成使廣播的觸角最遠可延伸至西歐、中東、東非、紐澳及中南美洲，甚至海產實驗船「海功號」在南極作業時亦能收聽得到。[33]

在天馬計畫即將完成之際，1976年5月行政院再核准增設250千瓦中波發射臺計畫，預定3年完成，此即成立亞洲之聲電臺的「長虹計畫」。該計畫目的在彌補短波廣播之不足，預計完成後，大陸沿海、港澳及東南亞等地區，皆可更有效率的收聽中華民國的對外中波廣播。1977年5月，中廣與瑞士BBC公司簽約，購置600千瓦中波發射機一部，1979年1月1日亞洲之聲電臺試播，同年7月1日正式開播，以華語教學和較不帶政治色彩的節目爲主。[34]至此對海外廣播也如同對大陸廣播一樣，不論是在中、短波均有了強力的發射機，可以互補長短。

[33] 邵立中（總編），《臺灣之音　央廣改制十週年大事記》（臺北：財團法人中央廣播電臺，2008），頁50；中國廣播公司研究發展考訓委員會編輯，《中廣五十年》，頁181-184、199。

[34] 邵立中（總編），《臺灣之音　央廣改制十週年大事記》，頁52-53。

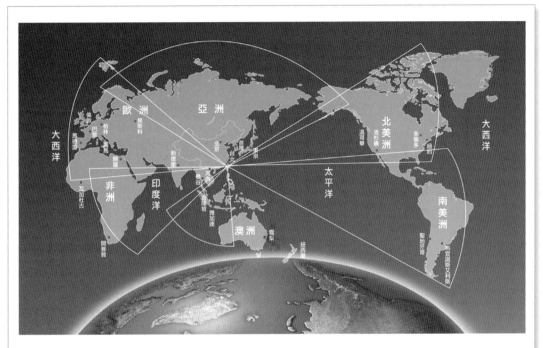

圖3-5　央廣電波世界涵蓋圖

圖片來源：央廣提供

　　不論是對中國大陸或對海外廣播而言，歷次工程的設備、技術與貸款，與美方合作甚多，標示了臺灣在冷戰體系中與美國的緊密關係。[35]然而回顧世界冷戰史，一般皆謂1960年代末期開始，美蘇已逐漸進入「低盪期」（détente），雙方在多項議題上達成協調，緩和了緊張關係。中流計畫的構想與執行，其時間點在冷戰緩和的前夕，但定遠與天馬計畫的時間點已是美國與中華人民共和國迅速靠攏，中華民國面臨外交危機的緊迫時期，天馬計畫的提前完成，或許顯示了對中華民國與美國之間關係變化的疑慮。對於「盟友」逐漸轉身離去的情勢，央廣於此時設備的強化完成，某個意義上可說是在「反攻大陸」可能性趨低的時期，代替槍炮彈藥，用更為「有力」的聲波實踐國策。

[35] 該工程與美國關係匪淺，例如當工程處需要高比例尺的臺灣等高線地圖時，提及1953年美國A. D. Ring & Associated Consulting Co.來臺設計微波系統時，等高線地圖是由美國取得，因此擬再向該公司商借。「美國大陸電子公司致黎總經理函」（1968.05.01），「中流計畫工程設計」，央廣藏，編號：DC00119。

第二節　擔負戰鬥任務的節目內容

一、對大陸廣播節目概況

　　在中廣轄下時期，央廣被定位為對大陸廣播從事心戰與宣傳。其中不論是語言、節目型態或製播技巧，隨著時間演進，不斷推陳出新。一方面要配合政策指導，一方面亦緊盯最新情勢，各種節目一一成立。央廣現存檔案留有部分當時的節目的廣播稿，可以略窺當時的節目內容，但較可惜的是相關節目製作的過程、上級的指示、與其他單位的配合（不論是與美國或國內其他機構），目前史料稍嫌不足，以下針對現存資料，簡單勾勒對大陸廣播的節目內容。

　　根據功能性的不同，央廣節目在時代的需求下，大致發展為六大類。這些類型分別為：1.新聞類節目，主要為簡單扼要的新聞播送，如各整點新聞。2.報導類節目。更有系統的詳盡主題式報導，如「重建大陸」節目。3.評論類節目。就國內外大事及中共幹部言論予以評論分析，如「每日評論」、「想一想」節目。4.特定類節目。針對特定對象設計的節目，例如「對中共軍官兵的召喚」節目。5.戲劇類節目。以戲劇的形式傳達訊息的節目，如「三家村夜話」。6.音樂性節目。以選編過的音樂進行心戰廣播，如「自由的歌聲」節目。[36]這些節目類型看似繁多，但目標則

圖3-6　陳誠副總統對大陸廣播

圖片來源：中央社

[36] 中央廣播電臺（編印），《心戰廣播寫作研究》（臺北：中央廣播電臺，1975）。

相同，是利用各種不同方式激發中國大陸內部反共的決心。

　　節目製作方面，隨著時間演進日益嚴謹精進，但大致流程不變，亦即確立主題、撰稿、核稿以及錄製播送。先由臺內（包括大陸廣播組、之後的大陸廣播部）每週舉行主題會議開始，根據資料研討決定當週心戰方向。央廣訂有長期主題如宣揚民主、揭發中共眞相等議題，但爲因應時事而每週訂有不同主題。這些資料與主題亦受上級（即國民黨中央委員會第六組）指導，1965年「對大陸節目協調中心」成立後，央廣擔任執行祕書，更與上級和其他單位緊密聯繫。[37]每週主題確立後，由撰稿人員負責撰擬廣播節目內容，經由審核後，由播音員播送。1954年後美國擴大與央廣的合作，除了設備支援如上一節所示外，在節目製作上亦介入甚深。例如引入導播制度，將控制與發音分工、實施錄音播出，並進行節目設計、督導指揮與檢查剪輯。[38]除了派員至臺灣指導外，亦曾將從事心戰廣播及空投等人員送至位於西太平洋的美軍基地塞班島予以集訓，講授國際現勢、政治地理、心戰宣傳等課程。[39]

　　在節目方面，1949年7月16日起，當時尚未改制的臺灣廣播電臺爲加強宣傳，增加大陸民眾對「戡亂必勝剿匪必成」的信心，特增闢「自由中國之聲」廣播節目，以新聞爲主，運用國語、英語，及各地方言向大陸廣播。播放內容大致可分爲以下四類：

1. 呼籲匪區同胞，展開不合作運動。
2. 破壞共匪整風運動，爭取匪幹反正。
3. 韓戰與反攻大陸的關聯。
4. 報導鐵幕以外眞實消息。

　　此時節目的型態以講述或對話方式爲主，穿插適當音樂，於新聞前後播出。12月下旬起，與中央改造委員會第六組合辦對大陸廣播全部節目，內容有鐵幕夜談、四分鐘演講、自由世界、家庭晚會、家鄉話、訴苦會、時事分析等。1951年5月5日起，

[37] 中央委員會第六組，《廣播心戰》，頁6。

[38] 楊仲揆，〈中廣進步的證言〉，《中廣六十年》（臺北：中廣，1988），頁98-99。

[39] 應未遲，〈中廣與我〉，《中廣六十年》（臺北：中廣，1988），頁90-92。

恢復使用「中央廣播電臺」的廣播稱呼，冠於「自由中國之聲」前面，希望藉此喚起
大陸民眾回憶起國民政府統治大陸時期「人民安居樂業自由自在」的景象。後為確立
節目行政制度，在中廣節目部內增設大陸廣播組，並自8月6日起，所有對大陸廣播稿
件皆由節目部供給（節目資訊請見下表）。在新聞部分，每天播送七次，其中一次為
紀錄新聞。而為使大陸民眾了解「自由中國」狀況，國內新聞占五分之三，國際新聞
占五分之二。每節新聞播出前，先播新聞題要，並將新聞中的重點人名地名，詳加闡
述，說明來龍去脈，使聽眾能獲得較完整的印象。另有時事分析、祖國在呼喚、想一
想、家鄉話、家庭夜話等節目。

表3-3　中國廣播公司對日韓南洋及大陸廣播部分節目種類表（1951年度）

類別	節目名稱	每次播出時分	每週播出次數	每週播出時分	備註
新聞	國語新聞	10	42	420	
	日語新聞	10	7	70	
	韓語新聞	10	7	70	
	客語新聞	10	7	70	
	潮州語新聞	10	7	70	
	閩南語新聞	15	7	105	
	粵語新聞	15	7	105	
	馬來語新聞	10	7	70	
	對大陸記錄新聞	60	7	420	
	對大陸記錄新聞	30	7	210	
宣傳	日語特寫	15	7	105	
	客語特寫	10	7	70	
	潮州語短評	5	7	35	
	閩南語特寫	10	7	70	
	祖國與華僑	10	7	70	
	粵語特寫	10	7	70	
	馬來語特寫	5	7	35	
	綜合報導	5	35	175	
	想一想	5	28	140	
	時事分析	10	18	180	
	今日臺灣	10	3	30	每逢星期日播送
	家鄉話	10	7	70	
	祖國在呼喚	10	12	120	
	家庭夜話	15	7	105	
	蒙語節目	10	1	10	每逢星期二播送
	維語節目	10	1	10	每逢星期五播送

說明：1952年1月製。

資料來源：吳道一，《中廣四十年》，頁322。

　　1952年為改進對大陸廣播節目，加強心理作戰，增加晨間90分鐘、另闢「指名喊話」、[40]「四字運動」節目，[41]並接受美方技術援助，總計每天播送逾11小時。[42]史達林死後，特闢「史達林死了以後」節目，專對中共幹部，進行攻心之戰。而有鑑於中共在西藏進行的集權統治，為加強該地宣傳，特商請蒙藏委員會的協助，從8月起，增闢藏語廣播節目。

　　1953年8月，為爭取羈韓一萬四千餘名反共義士歸來，特於每天午間，增闢對韓國濟州島戰俘營反共愛國同胞特別節目。翌年一二三自由日，全天播放「自由日實況錄音」、「偉大的號召」、「反共義士廣播座談」等特別節目，對大陸發動「一二三」自由運動。[43]

　　1954年，民雄新機完成，為加強工作成效，中廣擬訂「加強大陸廣播計畫」，送請國民黨黨中央核示。經中央決定，將原屬於節目部的大陸廣播組，擴大為「大陸廣播部」，「大陸廣播部之編制、用人、經費及行政獨立，直接對中央負責」。此外，中廣並根據實際情形及需要，擬訂對大陸廣播節目政策，其內容如下：[44]

1. 除根據「三民主義」的最高原理原則外，其主要依據如左：

　　第一，中華民國憲法所規定的基本國策。

　　第二，中央政府的決策。

　　第三，總統蔣公對大陸的政治號召及有關言論。

2. 基本原則

　　(1) 以國父學說，破除馬列思想；以保衛中國文化道統，對抗共匪摧殘中國文

[40] 「指名喊話」是約請黨政軍首長、友黨人士、社會賢達及中共高級幹部的重要關係人（如親友、同鄉或同學），對其指名廣播，用以挑撥離間或爭取說服。劉侃如，〈當前匪我廣播戰之比較研究〉，《廣播與電視》，24（1973.09），頁18。

[41] 「四字運動」影射「共匪必亡」意義，期望透過告訴大陸民眾，凡用四個字、四個數目，或四下聲音等等，均表示「共匪必亡」。吳道一，《中廣四十年》，頁320。

[42] 吳道一，《中廣四十年》，頁319-320；《中央臺通訊》，1：8（1978.08），頁6。

[43] 以上整理自吳道一，《中廣四十年》，頁319-321。

[44] 中國廣播公司研究發展考訓委員會編輯，《中廣五十年》，頁257-260。

化暴政。

(2) 以民族主義與國際反共團結政策，對抗共匪的「暴力革命」路線，與蘇俄共產帝國主義。

(3) 以人性倫理，破除仇恨鬥爭。

(4) 以民主自由，擊潰極權奴役。

(5) 以全民利益，代替階級利益。

(6) 以團結反共，瓦解敵人「統戰」陰謀。

(7) 以反共復國，粉碎敵人「和平」攻勢。

(8) 以三民主義建設，打擊所謂「社會主義建設」。

(9) 以事實與真理，拆穿共匪造謠汙衊。

3. 廣播主題

(1) 自由中國進步壯大。

(2) 中國傳統文化與倫理道德。

(3) 自由世界團結反共。

(4) 共匪暴政罪行。

(5) 共產黨理論的破產。

(6) 共產集團的瓦解與共匪政權的沒落。

(7) 共產極權制度與民主自由生活方式的對比。

(8) 對共幹的再教育。

(9) 青年唾棄共產主義。

(10) 大陸反共抗暴運動。

至1970年代，對大陸廣播節目原則修正如下：[45]

1. 政治號召：

[45] 「中央廣播電臺六十五年對大陸心戰廣播重大績效概況」（1977.01），央廣藏，「35004簡報資料」，編號：DC00084。吳疏潭，《中華民國廣播事業的回顧與前瞻》（臺北：中國廣播公司，1981），頁19-20。

 (1) 貫徹「六大自由三項保證」。

 (2) 實踐「四項原則十條規約」。

 (3) 擴大「反共救國聯合陣線」。

 (4) 策進「光復大陸重建中華」。

2. 宣傳報導：

 (1) 宣揚總理遺教總裁遺訓。

 (2) 宣揚我中央的重大決策。

 (3) 宣揚三民主義的優越性。

 (4) 報導自由中國進步壯大。

 (5) 報導我與各國關係增進。

 (6) 報導自由世界反共團結。

3. 批評打擊

 (1) 批評馬恩列史主義邪說。

 (2) 批評落伍反動的毛思想。

 (3) 揭穿中共各種陰謀詭計。

 (4) 抨擊共產暴政及其罪行。

 依據現有資料，從1949年至1956年間，「自由中國之聲」所播出的節目可分為新聞、宣傳、音樂、戲劇娛樂，以及其他等五大類，其中以新聞節目占大宗，但在1950年達高峰後，即漸次下降。宣傳節目自1950年來即占據第二位，但起起伏伏，無固定趨勢，可能與該年度所面臨的事件有關。音樂節目居第三位，但1954年戲劇娛樂節目初登場，曾大幅領先音樂節目。

 涉及軟體的節目內容，與關乎政策考量的組織編制、以及硬體方面的設備提升三者之間，有密切的關係。1954年為中廣大陸廣播組擴編為大陸廣播部，國民黨中常會決議必須充實節目內容，除節目由原有的每日六小時增加為每日十六小時，此一年度新增「戲劇娛樂」類節目，或許也可解讀為順應此一政策而來的結果。同時如前所述，此時也決定由正聲、軍中、空軍等以9個短波電臺對大陸聯播，以加強對大陸心

戰績效。[46]另外，在方言節目上，自開播之始即有粵語節目，1961年9月，在第二發射組（淡水分臺）中波機完成後，擴大編組，正式開播上海語、閩南語、客家語、粵語共四種方言節目。

小故事 ▶▶ 小姐節目

　　小姐節目與方言節目有關。自從臺灣向中國大陸進行廣播以來，即有方言節目，但一開始僅限粵語，1960年11月正式招考各方言之導播及播音員，每種方言錄取二至三人。經半年臺內以及與美方合辦之編播人員訓練班受訓，1961年適逢淡水發射基地大樓落成，新裝中短波機次第試播，該年9月央廣的上海語、閩南語、客家語、粵語四種方言節目正式開播。節目安排上，除了利用部分國語節目之新聞、每日評論等稿件外，每種方言各設一「小姐節目」，如胡玉曼主持的上海語節目「上海小姐」，曾紐蘭主持的閩南語節目「陳琳小姐」，黃雲寬主持的客語節目「平平小姐」，冼明娜主持的粵語節目「若蘭小姐」。這些節目輔助「聽眾信箱」節目，對目標地區聽眾進行布建、答覆，並播放該地受歡迎的地方戲曲，並為適應各地聽眾習慣，另招考四位方言記者，以方言撰稿，並採訪目標地區之者老、學者、文藝工作者及華僑，製作可謂嚴謹。這些「小姐節目」深受歡迎，開播後此四方言地區的聽眾來函占據大量比例，由此也可略知央廣對中國大陸廣播的影響力。

二、文革廣播劇：三家村夜話

　　央廣的節目內容，最重要的任務即在於向大陸及海外傳達中共的「罪行」與在臺灣的政績。特別是對大陸廣播方面，針對中華人民共和國的施政、高層人事的變動、外交事務的舉措等等，製播節目以反駁批評，為當時「電波作戰」的重要任務。1966年開始的「三家村夜話」，雖然不是最早開始的相關節目，但其廣播形式生動，所講述話題扣合時事，為當時的代表性節目之一。

　　該節目從名稱「三家村夜話」開始，已含有深意在內，內含以子之矛攻子之盾的典故。1961年，北京市副市長吳晗、北京市委統戰部部長廖沫沙（筆名為繁星），以及北京市委副書記馬南邨（筆名鄧拓），在北京市委機關刊物《前線》裡開設專

[46] 政大孫中山紀念圖書館藏，〈中國國民黨第七屆中央委員會常務委員會第77次會議紀錄〉（1954.04.03）、〈中國國民黨第七屆中央委員會常務委員會第89次會議紀錄〉（1954.07.16）。

欄，名為「三家村札記」，以共同筆名
吳南星發表雜文。該專欄部分文章涉及
時政，隱含對毛澤東的批判，於1966年
遭江青等人圍剿，「三家村」被視為有
組織的反黨集團，其餘對黨不滿而為文
唱和的人亦被戴上「三家村」的帽子，
因而清除「三家村」勢力成為文化大革
命的起點之一。[47]換言之，「三家村」
是一個因為批評共產黨而被整肅的象
徵。央廣利用此一典故，在文革期間巧
妙沿用「三家村」的字詞，批評中共施
政。央廣解釋：[48]

圖3-7　《三家村夜話》筆記本
圖片來源：央廣提供

> 「三家村」摘自陸游詩句「偶失萬
> 戶侯，遂老三家村」。以激勵受毛
> 共迫害的知識分子，站起來「一戰
> 洗乾坤」。
> 本臺「三家村夜話」節目，即根據此一事實而設計。

　　正因該節目因應文革而生，因此內容圍繞著文革。當時節目的製作，先是依據中
央電臺制定的「每週心戰主題」，確立該週節目方向，接著引用相關資料，以貼近時
事並結合重要幹部過去事蹟等方式，以輕鬆的對話方式進行。其重要的角色有三，從
節目的序幕介紹詞可立刻了解這些角色安排的想法：[49]

> 　　本節目要提到三個人：一個是毛澤東的小老婆──江青，一個是毛澤東的親信，

[47] 中央廣播電臺（編印），《心戰廣播寫作研究》，頁249。

[48] 〈代序〉，《三家村夜話》（臺北：中央廣播電臺，1976），頁i。

[49] 中央廣播電臺（編印），《心戰廣播寫作研究》，頁250。

特務頭子──康生，另一個叫田家英，他不但是毛澤東的隨從，也是江青身邊「離不開」的人。這三個在一起的時候，常常放言無忌，毛家黨內部鬥爭的祕密，和幹部們不可告人的隱私，通通都歸入話題。從這裡，你可以看出，毛家黨日薄西山、落寞淒涼的情景！

節目就是在彼此言談間揭露中共高層彼此的心機與大陸各地不穩的狀態。例如談到1976年第一次天安門事件時，將代號「八三四一」的中央警衛團開上前線的事，由田家英解釋「八三四一」為「拔三侍一」，意即「拔掉黨政軍三方面的眼中釘」，侍候「毛始皇」一個人的意思。並由江青說明何以要派該部隊：[50]

> 江：唉！你們都不要說了，我心裡比誰都明白，這次鎮壓天安門反革命事件，還多虧「中央警衛團」呀！如果沒有他們在外圍警戒，反革命群眾可能會衝進中南海了。
>
> 田：喲！這話怎麼說？
>
> 江：咳！當時天安門情況十分緊張，幾十萬反革命群眾，來勢洶洶，其中有不少是「解放軍」。連「工人民兵」和「人民警察」都不敢鎮壓，我們又不敢調軍隊，怕的是他們站在反革命群眾一邊，共同來對付我們，當時只好把「中央警衛團」開上前去了。

「三家村夜話」以角色扮演的方式，講述中共政權內部的祕辛，其中既有情報基礎，又有宣傳橋段隱含其中，並非天馬行空任意創作所能擔負。在1976年的節目資訊中，可知每週播出三篇，質量頗為精緻繁重。若能與當時的歷史驗證，一方面可略知臺灣對於中共情報蒐集與應用的能力，二方面亦可領略當時臺灣方面對於大陸情勢的想望。為了凸顯江青與田家英之間的曖昧關係，在寫作廣播稿時特別將田稱為「死鬼」，以加強語氣並穿插笑料，引用許多中國大陸用語及毛澤東曾說過的話，設法使內容生動，都可見用心。[51]

50　〈「八三四一」是什麼玩藝？〉，《三家村夜話》，頁11。

51　中央廣播電臺（編印），《心戰廣播寫作研究》，頁254-255。

表3-4　1976年「三家村夜話」部分節目內容

主題	篇名
火燒天安門	處處天安門，人人反江青
	「北京」城內炸彈開花
	「八三四一」是什麼玩藝？
	烽火四起謠言遍地
	女皇帝作不成了
	自導自演的鬧劇
	反毛怒火燒遍大陸
	新的「匈牙利事件」
	天安門的火頭
	砸爛中南海
周恩來之死	周恩來之死
	關門治喪
	周恩來是怎麼死的？
	同上「八寶山」
華國鋒這小子	華國鋒可靠嗎？
	華國鋒一陣風！
「文革」不得人心	到底是誰不得人心？
	彰法已亂、就要完蛋！
	「翻案風」天地翻覆
	否定「文革」風
揭開毛江臉上的遮羞布	當眾放屁、臭氣沖天
	毛澤東放屁填詞
	「天下無難事」，「只靠不要臉」！
	毛澤東與尼克森
	毛澤東學英語
	殭屍會客
	不祥之物
	以毒攻毒
	活宋江批鬥死宋江
	毛澤東以赤腳為榮
	殺人如麻

資料來源：《三家村夜話》（臺北：中央廣播電臺，1976），頁1-3。

三、神祕的四字密碼：特約通訊

　　自對大陸廣播以來，央廣累積了不少心理作戰的經驗。初期與美國的合作經驗，以及自己的摸索學習，逐步發展出獨具風格的節目內容。可惜的是，初期的節目製作思考，例如1954年美國中情局以「西方公司」名義進行心戰廣播的合作過程，目前在央廣的相關檔案中較屬闕如，有待未來進一步爬梳國內其他單位或美國國家檔案。不過，隨著時間演進，亦可發現央廣發展出自己對於節目策略的分類與運用。

　　央廣對於節目策略有以下記載。央廣將節目分為「正面廣播」（白色宣傳）及「側面廣播」（黑色宣傳）。正面廣播係針對大陸匪情動態及國際重大事件，並根據我軍事、政治、經濟、文化、社會各方面進步實況與海內外團結反共情形，擬訂每週心戰廣播主題，細列政策角度，除作為央廣編製廣播節目之依據，適時編製節目播出外，並分送各有關單位參考。側面廣播係運用同路線鬥爭原則，針對匪黨內部錯綜複雜之「派性關係」，採取分化、挑撥、中傷、孤立等謀略，從共黨內部削弱及動搖其統治基礎。而央廣在節目運用上，則採破、立兼施政策。破的方面，主要在揭穿「共匪」種種欺騙宣傳，批判馬列主義及毛匪思想的錯誤與反動性，抨擊共匪各種禍國殃民暴政，並分析毛匪獨裁專制與匪偽內部的權力衝突，以加劇其內鬥，並激勵大陸上軍、幹、群反毛反共鬥爭；立的方面，則運用各種節目，強調我方有形與無形力量的強大，占有壓倒敵人的絕對優勢。[52]

　　由以上的敘述可知，央廣一方面宣揚反共的有利消息，一方面設法見縫插針，不諱言以分化手段，試圖用正、反面訊息，混淆或動搖中共內部。正由於央廣肩付廣播戰的任務，也使得節目策略異於其他電臺。

　　除此之外，央廣為求與大陸聽眾取得直接聯繫，進行所謂「空中布建」或「敵後取聯」。亦即利用廣播指導大陸聽眾或敵後人員組織反共力量、對敵鬥爭或安全自衛等辦法，以突破資訊傳遞的障礙。這些節目被歸類為「特定類」節目，針對特定聽眾服務與引導工作，包含上述介紹的「三家村夜話」以及等會說明的「特約通訊」之外，還有「聽眾信箱」（回覆來信）、「空中聯絡辦法」（針對無線電工作者）、

[52]　「中央廣播電臺政策性工作及成果移交」（1974），「中央廣播電臺交接清冊」，央廣藏，編號：DC00118。

「廣播通訊」（針對特定團體或個人）、「中國青年反共救國團時間」（青年）、「對中共軍官兵的召喚」（軍人）等節目，均是擔負戰鬥任務的戰術性節目。

其中「特約通訊」具有濃厚的神祕色彩。該節目以四個數字為一組代表一個字，當廣播人員播報各組數字時，由敵後人員按密碼簿解碼，可說是央廣別於其他電臺最具特色的節目之一。根據央廣節目編製作業程序表，「特約通訊」的題目為某一敵後情報人員姓名，但在播出時則是以如「8528同志」稱呼，由於有姓名與代號對照，可知此「特約通訊」節目意在傳達將密碼播送至大陸的企圖；在該程序表中亦可見「情報局・中二組合用」字樣，情報局指國防部軍事情報局，中二組則是負責敵後派遣和情報蒐集的國民黨中央第二組，顯示該節目與軍方和黨部有密切關係。而四個數字為一組的密碼寫在「發報紙」上，題目標明「8528同志廣播稿一份號數字數71」，並註明廣播時間「請自7月25日至7月26日止按時照以下文字及電碼播出」，接著即為數字如「9024　4112　6093　7316」……等。[53]若是不知情者，完全不知播報內容的意義。

按資深編撰劉瑋瑩女士回憶，「特約通訊」的內容由國防部軍事情報局提供，播報者亦不知道數字意義。數字四個一組，但有時亦五個一組，必須在午夜12時以後播報。軍情局敵後工作人員在出任務前，會先到央廣了解廣播收聽方式，但乍看之下與一般人無異，「完全不像007」。[54]

為避免被破解，這些數字密碼隨時更換，目前亦無完整的密碼對照簿可供查對。不過除了上述單純的數字「發報」外，另有其他「特約通訊」的譯文稿件，茲以1983年由白銀小姐所播報的特約通訊為例：[55]

> 七一二三號同志：這裡是中國國民黨中央在臺灣對你廣播，請注意收聽。你們的代表已和中央代表取得聯絡，並已就各項問題取得協議，只要你們願意與中央攜手反共，中央一定會盡力支援你們。現在你們的代表已經返回原駐地，請趕快與

[53] 「中央廣播電臺節目編製作業程序表」（1983），「特約通訊」，央廣藏，編號：RD00027。

[54] 林果顯（訪問記錄），〈劉瑋瑩女士訪談記錄〉，2018年9月12日。

[55] 「廣播稿」（1983），「特約通訊」，央廣藏，編號：RD00028。

他聯絡，並遵照與中央代表商定的原則，積極擴大你們的反共活動。敬祝勝利成功！

「特約通訊」傳達的不只是布建的進度，亦包含具體的工作方針。例如曾針對吳榮根駕機來臺一事，透過「特約通訊」，希望敵後人員加強投奔自由的宣傳，「指出中共黨員幹部的三信危機，升高他們之間的相互矛盾，以加劇中共內部鬥爭，並配合地下報、傳單、黑函、耳語等作為，擴大向大陸各地傳播」。[56]若敵後人員能準確接收訊息，則「特約通訊」可說是最為迅速且令中共防不勝防的情報指揮工具。

「特約通訊」亦非僅是單向的傳播，有時亦是透過此節目要求或確認彼此的聯繫。例如在某次通訊中有以下內容：[57]

×××同志請注意（三遍），你去年就海外朋友寄給陳同志的三封信都收到了，當時曾經給你廣播答覆，不知你聽到沒有？今年初，我們曾派遣同志去看你，給你支援，因為你外出沒有見面，請聽到廣播以後，來信說明近況，並約定一個收聽時間，我們會照你的約定，準時跟你聯絡，來信仍請你海外親友轉寄給我們。

在這其中，可以看到與敵後人員聯繫上並非盡如人意，亦可知除了廣播外，亦有其他現地人員可互相聯絡支援。在央廣現存的聽眾來信中，有些可能是一般聽眾，又有一些可能就如上述廣播稿所示，為敵後人員的聯繫。央廣在對大陸工作中，扮演了第一線且舉足輕重的角色。

在四字密碼之外，為了求祕密而安全地傳達訊息，央廣在各式節目中曾發展出許多暗語或代碼，成為聽眾對央廣的重要印象，例如：[58]

1. 聽眾信箱以「丁方」為代號。來信寫致函「丁方」或同音二字，亦即是對聽眾信箱的反應。

56　「廣播稿」（1983），「特約通訊」，央廣藏，編號：RD00028。

57　「廣播稿」（1983），「特約通訊」，央廣藏，編號：RD00028。

58　中央廣播電臺（編印），《心戰廣播寫作研究》，頁203-206。

2. 用數字代表需求。如規定1是投奔自由，2是希望供給武器，3是希望派人取聯。來信只需寫數字即可。

3. 用暗語表達意思。如「做生意」表示要聯絡，「要幾尺大白布」表示要陣前起義。

4. 「向祖父大人請安」，表示是寫給「空中聯絡辦法」節目。

5. 將來信者編號。爲避免曝露來信者身分，即便對方是假名，也會避免直接稱呼其姓名及來信地方，而是以編號取代，例如「請三八九四七號同志注意」。

小故事 ▸▸ 丁方同志

　　丁方同志是央廣「聽眾信箱」節目的主持人名稱。這個開始於1960年7月的節目，目的是根據中國大陸聽眾的來信疑問給予解答，並針對中共重要幹部進行批判打擊。這個節目一開始即播放：「親愛的聽眾朋友：這是專門爲大陸同胞服務的節目—如果您在生活上和思想上有什麼困難的問題，或者您正從事反共活動，需要物質上、技術上的支援，都可以寫信給丁方同志，她一定會在本節目裡給您解答，並且全心全力幫助您、支援您」。自首先收到山西聽眾的來函後，信件與日俱增，「聽眾信箱」成立專門小組，將歷年信件分門別類，顯見重視。丁方同志並非固定一人，第一位擔任此身分的是程秀惠女士，長達近二十年的播報歲月，使得丁方與她的聲音被譽爲中國大陸人民最熟悉的名字與聲音。

　　上述暗語都是爲了祕密聯繫而發展出來。1970年代中後期因應「反共義士」的「投奔自由」，央廣亦開設「飛行氣象」、「飛行指示」、「海洋氣象」、「航行指示」等節目，直接引導共方人員前來臺灣，這些節目就更具攻擊性。按央廣資料顯示，如劉承司、范園焱等人即是靠央廣的廣播指示來臺，[59]而這些「反共義士」來臺後也會到央廣，一方面與其座談，了解央廣在中國大陸的收聽情形，作爲改進作業方式的基礎，另一方面也請其對大陸廣播，成爲「投奔自由」的宣傳利器。[60]與四字密碼及「丁方」同志一樣，成爲央廣從事空中戰鬥的最鮮明標記之一。

[59]　吳引漱，〈從節目播出看我們怎樣爲復國大業鋪路〉，《中央臺通訊》，1：8（1978.8），頁38。

[60]　林果顯（訪問記錄），〈劉瑋瑩女士訪談記錄〉，2018年9月12日。

小故事 ▸▸號召共軍飛官起義來歸

　　1950至80年代聽過中央電臺廣播的人，多半會記得當時字正腔圓的播音員，反覆播報歡迎中共飛行員駕機起義來歸的訊息。其中，明確播送駕什麼型號的飛機來可獲得黃金多少兩獎勵的《中共飛行員駕機起義獎勵辦法》，通常會緊接著「對中共軍官兵的召喚」後播出。當時負責撰寫稿件的主編回憶，「對中共軍官的召喚」是一個5分鐘的節目，每週一、週三、週五出稿。除獎勵辦法外，節目中也會播送飛行氣象、航行指示，好讓中共飛行員了解，如果從浙江、福建等機場起飛，方位是多少？要如何才能飛到臺灣。如果是離臺灣比較遠的東北、華北等，因油料不足以飛到臺灣，則鼓勵他們就近飛到韓國。節目中還會反覆叮嚀投奔自由的飛行員：「放下起落架，打開落地燈，搖擺機翼」。由於當時臺灣對於中國大陸軍備狀況了解有限，鼓勵中共飛行員駕機來歸，一方便可以宣示「自由祖國」的號召力，一方面可藉此了解中共武器裝備的發展程度。1960至1989年間，總共有13架中共飛機起義來歸，除1960年1月，從浙江路橋駕米格15來臺的王文炳，因地形不熟，在宜蘭降落時失事殉難外，其餘都成功達成投奔自由的願望。

「對中共軍官兵的召喚」廣播原音

圖3-8　反共義士孫天勤對大陸廣播

圖片來源：中央社

第三節　節目革新與偵聽作業

一、節目革新

雖然廣播設備與節目製作不斷補強，但至1960年代，對大陸廣播遭遇相當挑戰。在節目部分，負責指導對大陸廣播的國民黨中央委員會第六組運用「廣播通訊」、「祖國的召喚」，及「怎樣起義」三個節目對大陸進行指名廣播，但成效不彰。在設備部分，中國大陸不斷加強擴張「中央人民廣播電臺」，至1965年，中國大陸共有中波週率46個、短波85個，分別對大陸、臺灣、國際、海外華僑進行廣播，全日廣播38小時，對臺達18小時又25分。其電力強、週率眾，大小電臺為數眾多，對臺灣收聽產生極大的威脅。相對於此，臺灣對大陸廣播電臺的電力，僅中國大陸發射電力總和的三十分之一，明顯不足。為此，相關人員決定進行全面檢查與研究，並提出改進辦法。[61]

1965年4月23日，大陸廣播部主任黎世芬於卸任前舉辦「五十四年度工作總檢查會議」，會中針對各組現有編制及工作概況進行說明，並談及各組未來的改進方向。與會人員除大陸廣播部三長（主任、兩位副主任）、轄下各組組長外，並有中央第六組成員與會。而針對節目部分兼任新聞組及採訪組的黎世芬建議：新聞工作應做到新、速、實、簡四大要素；對於有重大心戰價值之新聞，應多播幾次，對大陸聯播時間，亦應予延長，尤其是新聞播報時間，更應加強；兒童節目能反映臺灣兒童的康樂生活，極具心戰效果，建議增設此類節目。

編播組劉業馥副組長提及大陸廣播部特有的導播制度，該制度規定每一節目製作，必須導播親自在場導製，經一再檢聽，確認無問題時，才簽字交付播出。再者，編播組亦負責提供國內、外各友臺節目，國際部分有：美國之音，韓國、泰國、越南，及沖繩聯軍之聲。國內部分有：軍中之聲、空軍之聲、警察電臺、幼獅之聲、光華電臺、金門、馬祖電臺以及中廣等。焦保權副主任建議擴大國際聯戰地區對匪作戰，而目前國際聯戰對象，在亞洲有美國之音、聯合國軍之聲、泰國、越南、韓國等

[61] 政大孫中山紀念圖書館藏，〈中國國民黨第九屆中央委員會常務委員會第64次會議紀錄〉（1965.03.18）、〈中國國民黨第九屆中央委員會常務委員會第66次會議紀錄〉（1965.04.01）。

五個電臺，在歐洲有西班牙、西德、自由俄聯三個單位。[62]焦副主任建議，加強對上述八臺的聯繫，並增闢友臺，在中東方面鎖定伊朗、土耳其、約旦，在亞洲方面鎖定日本、香港、菲律賓，以及非洲各反共國家。

　　而為提高節目水準，劉副組長建議輔助相關人員進修、減輕工作量，以增加研究問題及從容蒐集資料的時間、設置若干專責資料研究員幫助編撰人員，以及建立退休制度。並建議增闢「南北東西」及「科學天地」兩種新節目、舉辦編播人員講習訓練、定期舉行節目評比，「將匪臺、友臺及我臺節目舉行評比」，以及改進節目播出方式，節目與節目之間，作二至三秒之間隙等。

　　工務組葉連芳組長提及設置「陸廣協調中心」，負責各友臺聯播大陸廣播部節目事宜。該中心5月1日試播，5月20日正式開播。另當時對大陸廣播的經常性節目計有43個，共可分為新聞、語文，以及音樂節目三大類，每天播音共36小時07分，各類別比例如下：

表3-5　大陸廣播各類節目內容比例表（1965年）

類別	比例
新聞節目	36.5%
語文節目	50.0%
音樂節目	12.5%

資料來源：「中央廣播電臺五十四年度工作總檢查會議紀錄」（1965年4月23日），央廣藏，「35007年終檢討會」，編號：DC00001。

　　此時三類節目的處理原則為：新聞節目以迅速、詳實、客觀為原則；語言節目以精簡、生動、有力為原則；音樂節目以適合大陸聽眾心理需要為原則。而其建議的改進計畫，在改進方針部分，希望使節目更加生動有趣，強化新聞與軟性節目的比例。在改進項目部分，建議：第一，「廣播通訊」由現在每週一篇增加為每週三篇；第二，新聞節目，國語由每小時一次改為二次；第三，增闢對比性及科學性新節目；第

[62]　聯合國軍之聲為設於琉球的國際廣播電臺，設有中文廣播部門，大陸廣播部成員廠厂樵於1959年曾奉派前往擔任中文撰述。見應未遲（袁暌九），《旅路》，頁92

四，對「自由世界」、「溫暖家庭」、「黃浦灘」等節目，針對其缺點改進。[63]

而國民黨中央則於6月10日，核定第六組所提出加強指名廣播工作，及「對大陸加強實施指名廣播內容要點」，要求在內容方面強調：[64]

⑴ 臺灣在三民主義建設下，其社會、文教與軍事壯大情況。

⑵ 海內外同胞在總統領導下團結努力反攻復國的情形。

⑶ 自由世界團結反共與一致聲討共匪侵略好戰情形之說明。

⑷ 慰問大陸同胞鼓勵反共抗暴。

⑸ 對匪偽人員進行分化。

⑹ 讚揚匪共內部各種反毛反黨鬥爭。

⑺ 報導個人生活美滿、工作愉快。

在上述的基礎下，大陸廣播部從1965年7月起，開始籌畫「節目革新」，並在同年11月12日正式實施。革新的方針為：[65]

⑴ 增加節目的戰鬥性。

⑵ 增加節目的趣味性。

⑶ 增加節目的生動性。

⑷ 增加節目的活潑性。

革新的項目包括：

第一，增加新節目：增闢「革命大學教程」、「科學天地」，並籌畫開闢「海南語節目」，專門針對大陸西南地區反共抗暴新形勢，並配合聯軍在越南戰場的反共戰鬥。

第二，調整原有節目：原有各類節目計43個之多，對每個節目，由政策到作法，由內容到形式，由製作到播出，重新編組。部分性質相同的節目予以合併，以期每一節目均有獨特風格，每一風格均有其獨特意義與作用。

[63] 「中央廣播電臺五十四年度工作總檢查會議紀錄」（1965.04.23），央廣藏，「35007年終檢討會」，編號：DC00001。

[64] 政大孫中山紀念圖書館藏，〈中國國民黨第九屆中央委員會常務委員會第75次會議紀錄〉（1965.06.10）。

[65] 以下資料整理自「中央廣播電臺工作報告」（1966.05），央廣藏，「35004簡報資料」，編號：DC00084。

第三，節目編組與播出：改進後之節目計有42個。邊疆語、方言及俄語節目，因地區聽眾不同，均已另行編組，適用不同週率分別播出。國語部分，依照戰略性節目與戰術性節目、硬性節目與軟性節目交互編組為原則，以三個小時為單元，分別編配實施。此項新節目，每天一律重複播出五次，俾使大陸聽眾有充分收聽機會。

第四，加強聯播節目：對大陸聯播節目，每天原僅有30分鐘，依照中央指示擴大聯播效果，由光華、軍中、正義之聲、空軍、幼獅等五電臺，參加聯播。聯播節目自10月30日起，由原來的30分鐘，延長為3個小時，於每日早上5時至6時，晚間23時至1時，分兩次播出。

第五，加強對大陸攻勢作戰：除增加對大陸聯播外，各項節目播音時間由原來每日34小時25分，增加為每日37小時55分。同時針對各種特殊情況，製作特別節目，除由央廣播出，並隨時送由國內外各友臺同時播出，以加強攻擊效果。

經此革新後，央廣的國語節目及方言節目的播出狀況調整如下：

表3-6　中央廣播電臺國語節目統計表（1965年）

類型	節目名稱	長度	每週播出次數	每週播出日數
宣傳	飛行指示、飛行氣象、中共空軍駕機起義來歸獎賞辦法	16（分）	35	一至日
新聞性節目	新聞	10	119	一至日
	新聞分析	5	35	一至日
評論性節目	每日評論	10	30	一至六
	時事評論	5	35	一至日
	輿論介紹	10	5	日
報導性節目	今日臺灣	15	35	一至日
	臺灣花絮	10	15	一、三、五
	自由世界	15	30	一至六
	科學天地	15	5	日
	鐵幕真相	5	35	一至日
戲劇性節目	反抗運動	15	15	一、三、五
	溫暖家庭	15	15	二、四、六
	田小姐日記	10	15	二、四、六

類型	節目名稱	長度	每週播出次數	每週播出日數
特定性節目	和共幹談問題	5	35	一至日
	想一想	5	35	一至日
	同心會	15	5	日
	聽眾信箱	15	19	一、三、五、日
	廣播通訊	15	15	二、四、六
	祖國的召喚	10	5	日
	空中聯絡辦法	10	28	一至日
	革命大學教程	5	35	一至日
	特約通訊	10	14	一至日
	宗教節目	15	5	日
	各臺節目選播	15	1	日
音樂性節目	臺灣之鶯	15	35	一至日
	輕音樂	15	11	一至六
	音樂欣賞	15	6	一至六
	中國流行音樂	15	6	一至六
	交響樂曲	15	4	一、二、三、五
	世界音樂	15	1	一、二、三、四
	週末音樂會	15	1	六
	大眾俱樂部	15	1	六
	合唱教唱	15	1	六

資料來源：「中央廣播電臺工作報告」（1966年5月），央廣藏，「35004簡報資料」，編號：DC00084。

　　1966年11月12日，蔣中正總統發表「國父一百晉一誕辰暨中山樓落成紀念文」，將傳統文化與現實戰鬥做了比附連結，爲爾後的中華文化復興運動揭開序曲。毛澤東於同年5月發起文化大革命，爲了訴求捍衛民族文化的中華民國政府的正統性及決心，文化復興成爲「文化反攻」的憑藉。[66]爲配合文化復興之需要，並執行國民黨五

[66] 林果顯，《『中華文化復興運動推行委員會之研究』（1966-1975）──統治正當性的建立與轉變》（臺北縣：稻鄉，2005），頁83-85。

中全會相關決議，央廣於1967年3月12日發動第2次節目革新。[67]該次革新的重點如下：[68]

第一，強化原有節目之戰鬥性。原有節目屬於一般教育或特定對象者，均強化其戰鬥性與攻擊性，具體作為爲透過央廣每週制定之廣播主題，貫徹執行。

第二，增加煽動性和挑撥性節目，加深共匪小集團內鬥與分裂。充實原有「三家村夜話」、「想一想」、「和共匪談問題」等節目，並配合簡短有力之插播，運用中共內部鬥爭資料，擴大其內鬨與分裂。

第三，加強大陸聽眾（反共個人與反共團體）取聯，加強指導大陸人民反毛反共鬥爭。將歷年來對大陸聽眾溝通極具成效的「聽眾信箱」節目，由每週三篇增爲六篇，「同心會」由本週一篇增爲三篇。並配合新開闢之「時代青年」、「反共義士生活」、「錄音報導」、「世界點滴」等節目，加強報導自由祖國與自由世界的健康生活與進步壯大，以加強大陸同胞的向心，擴大聽眾之取聯。

第四，謀略插播之實施。在毛澤東發動「文化大革命」之後，央廣有鑒於每週主題及固定節目已難適應，特隨時採用謀略性之緊急插播（怒潮計畫），對象包括中共軍隊、幹部、青年、一般同胞等，年來共播出679條，共10萬餘字。

為了因應中國大陸文革的新情勢，該年度開設了「三家村夜話」、「國民革命」及「對中共陸軍召喚」、「對中共海軍召喚」、「對中共空軍召喚」、「對中共幹部召喚」等新節目，目的在強化中國大陸聽眾對文革情勢的了解、中共高層之間的矛盾，並針對特定觀眾提供訊息。而且由於文革致使許多中國大陸青年求學之路受阻，

[67] 「中央宣傳工作指導委員會第109次會議紀錄」（1967.10.20），央廣藏，「64008中宣工指會會議紀錄」，編號：DC00031。

[68] 以下資料整理自「中央廣播電臺工作報告—民國56年1月至12月」（1968.05.01），央廣藏，「35004簡報資料」，編號：DC00084。

央廣也開設教育性節目如「大陸青年教育」傳遞知識。[69]

小故事 ▶▶ 同心會

　　同心會是節目名稱，也是「反共同心會」組織的簡稱。這個節目出現在1960年代中期，屬於「特定類」節目，目的是透過廣播組織中國大陸的反共聽友。由於節目是與聽友直接溝通，因此在廣播內容上充滿了暗語、代號與祕密任務。以下摘錄片段彰顯時代氣氛。

女：「同心會支援中心」，今天在這個節目裡，首先請六月九號晚上九點鐘來信的共軍同志注
　　意！（重複三次）本支援中心有信給你，請你注意收聽。

男：六月九號晚上九點鐘來信的共軍同志：你來信的正面寫得很好，很容易「過關」。……你現
　　在的編號是「武字第三二八九一號」（重複兩次）……你現在只要默唸一遍「同心會」的誓
　　詞，就算是「同心會」的忠實會友了。「同心會」的誓詞是：「天地父母，恩重如山，有仇
　　不報，枉生世間，滅除共產，重建家園，人同此心，神明共鑒」。……再來信的時候，請用
　　假地址和假姓名，只要在信紙的背面用米湯寫上「武字第三二八九一號」，我們就會知道是
　　你了。（重複兩次）祝你平安順利，早日成立「同心會」組織。再會。

　　在具體的節目變動部分，決定縮短現有節目長度，並開闢新節目，例如「文化復興」是以訪問、實況報導特寫及綜合型式，反應中華優良傳統文化及中華文化復興創進的情況，而「反共義士生活」則是以訪問、實況報導特寫及綜合型式，反映反共義士在臺生活自由、家庭美滿幸福、個人事業發展情形。[70]

　　此外，為了執行國民黨中央決議之「當前文藝政策案」，除運用原有之「音樂節目」（包括反共歌曲、進行曲、古典音樂與民謠等）、「臺灣之鶯」（歌唱），「溫暖家庭」（短劇）、「田小姐日記」等文藝性節目對大陸加強廣播，並特別設計「綜合文藝」節目，邀請自由中國音樂家、小說家、詩人及其他研究戲曲、樂曲之專家等座談，以期開展對大陸文藝政策，進一步擴大心戰影響。

　　1968年，央廣繼續執行第3次節目革新，基本上延續上述革新的方向。具體的目

[69]　「中央廣播電臺工作報告―民國56年1月至12月」（1968.05.01），央廣藏，「35004簡報資料」，編號：DC00084。

[70]　「中央廣播電臺工作報告―民國56年1月至12月」（1968.05.01），央廣藏，「35004簡報資料」，編號：DC00084。

標包括：加強執行以三民主義爲中心的思想鬥爭、擴大討毛救國聯合陣線運動、加強進行對共軍心戰策反、策進敵後青年反共組織活動、推進中華文化復興運動、加強反共同心會組織活動、執行中央文藝政策等。重要變革包括：第一，增闢「國民革命」節目，加強指名廣播。第二，加強執行中央的文藝政策，除前述增闢的「綜合文藝」外，並成

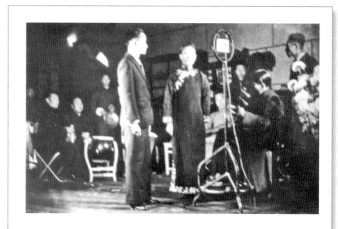

圖3-9　中央電臺樂團錄音

圖片來源：央廣提供

立「中央合唱團」演練反共心戰歌曲，加強對大陸廣播。第三，加強對大陸青年廣播，除前述新闢的「時代青年」外，並協助中國青年反共救國團不斷播出「空中青年聯絡辦法」。此外，開闢每日1小時（每半小時一個單元）的空中教學節目，延聘林語堂、臺靜農、陳大齊、方東美、沈剛伯等名教授20人擔任教學。經此次調整革新後，節目總數達52個。[71]

1969年下半年，有感於革新後節目擴張到52個，人力、物力分散，不易把握重點，加上爲配合國民黨內對大陸心戰政策及要求，決定進行第四次節目革新。革新要點如下：第一，精簡節目。由原來的52個整併爲29個節目（國語），由每單元4小時改爲每單元3小時。第二，對節目長度，再求縮短，除音樂與戲劇節目外，一般均以5分鐘、10分鐘爲準，以便利大陸同胞隨時收聽。第三，對節目內容再加充實，力求通俗、生動、活潑，尤重音樂、方言、邊疆與節目之充實改進。第四，增闢第二套節目，以配合中流基地（即鹿港分臺）1,000千瓦強大中波電臺之廣播。[72]1971年，中華民國政府在國際上面臨喪失聯合國中國代表席次的重大挫折。爲因應國際情勢的重大

[71] 「中央廣播電臺工作檢討簡報」（1969.04），央廣藏，「35004簡報資料」，編號：DC00084。

[72] 央廣自1961年開始，全力謀求中短波發射機的擴充，在部分美援資助下，完成「中流計畫」1,000千瓦強力中波機，並於1969年10月5日正式開播，以600千赫的頻率，每日對大陸播出節目8小時。「中央廣播電臺五十八年工作報告」（1970.04），央廣藏，「35004簡報資料」，編號：DC00084。

變化，央廣策定戰略性和戰術性、守勢和攻勢等各種作法，每遇重大事件，除即時運用緊急插播外，並調動有關節目採取主題集中、火力集中的節目政策。另一方面，與美方合作，新建強力短波機的「定遠計畫」也於該年度完成。在此基礎下，央廣除調整並增強現有之綜合廣播部分，在第一及第二套國語節目外，擴充新聞、邊疆語、教育三大廣播，充實計畫如下：

表3-7　充實計畫內容表

項目	內容
新聞廣播部分	包括新聞、新聞分析、每日評論、輿論介紹、自由世界、星期論壇、新聞特寫、今日臺灣、聽眾信箱、音樂等。
邊疆語廣播部分	語言種類包括蒙古語、維吾爾語、西藏語。節目分類包括：新聞報導、時事評論、聽眾取聯及抗暴指導等。
教育廣播部分	包括中國歷史、政治學、經濟學、中國文學、科學、三民主義、社會學、特約講座等。

資料來源：「中央廣播電臺六十年度工作報告」（1972年2月），央廣藏，「35004簡報資料」，編號：DC00084。

其次，針對方言節目，決定自1971年12月16日起，進行下列改革：第一，取消原有之「大地零縑」，改以「自由世界」填充。第二，「華僑天地」保留，由原有之每週3篇改為2篇。第三，加播「重建大陸」1篇，以填補因「華僑天地」減少之空缺。第四，「綜合節目」除與方言地區通信聯絡，答覆聽眾來信外，並與每週主題密切配合，同時並酌加訪問錄音，以使節目更生動。

另外，則希望透過廣播聯合作戰的方式，發揮高度的心戰效果。在國內部分，延續原有模式，由央廣主辦，與光華、正義之聲、空軍、軍中、幼獅各友臺，每日聯播3小時節目。在國際部分，央廣經常供應漢城「韓國人民反共之聲」電臺、漢堡「德國之聲」電臺、「美國之音」電臺、香港商業廣播電臺等國語及粵語節目，並協辦每日播出中、韓、越三國聯播節目半小時。此外，並積極開拓與泰國、高棉之廣播合作，希望藉此加強對大陸西南地區廣播。[73]

[73] 以上整理自「中央廣播電臺六十年度工作報告」（1972.02），央廣藏，「35004簡報資料」，編號：DC00084。

　　爾後，央廣幾乎每年皆會進行節目革新，但主要重心則偏向對重大事件的廣播上，如1972年度的「批林整風」問題，1976年度的周恩來、毛澤東之死等。就整體而言，以1978年度而言，央廣對大陸廣播共83,387小時1分，新聞23,725條、插播365條，播稿7,313篇，共逾一千四百萬字。[74]若從個別節目的篇數與字數來看，新聞報導為常態性每日進行的工作，雖然每篇字數不多，但提供最精簡且最新消息，飛行指示與氣象亦為每日進行的工作。特約通訊篇數約每日兩篇，合併其他通訊、聯絡等特定節目，顯示當時傳達特殊訊息給特定目標是央廣的重要任務。其他軟性的音樂節目不必太多言語，但播放頻率相當高。

二、偵聽作業

　　作為廣播電臺，向外發射電波傳送節目內容，為最基本的功能。但由於意識到對方亦同時進行相同工作，且對方情報亦為央廣節目的重要參考，因此偵聽大陸廣播成為重要工作。包括中共的「中央人民廣播電臺」、「福建廣播電臺」與「海峽之聲」等，都在偵聽範圍內，偵聽後，央廣會製作小冊子送達各單位，包括《共匪廣播實錄》（或《共匪廣播輯要》）、《共匪地方廣播》、《莫斯科華語廣播》、《共匪對臺廣播》等。[75]除了一般性報告外，遇有重要「匪播」時，亦會盡速送達有關首長。[76]

　　在前述1977年所核定的組織架構中，節目部資料組偵聽課負責偵聽作業。按央廣資深員工劉巧玲女士與溫金柯先生表示，偵聽課下設置四個領班（總編輯），一天有三班負責工作，不論晴暑假日，全年無休。在作業流程上，除了日間的廣播節目外，由於許多廣播節目在夜間播放，因此偵聽人員須漏夜收聽抄錄，由打字員打字，經過編排及油印後，在每日早晨八點前送達各單位。在中共重要會議如人民大會開會時，稿量增多，分秒必爭。有趣的是，打字員必須學會辨認抄錄人員的字跡，而所用的稿

[74]　「中央廣播電臺六十七年對匪心戰廣播重大績效概要報告」（1979.01），央廣藏，「35004簡報資料」，編號：DC00084。

[75]　「匪俄播資料審查分發小組第廿七次會議紀錄」（1983.09.01），央廣藏，編號：DC00051。

[76]　「中央廣播電臺五十九年度工作計畫」（1969.10），央廣藏，「35007年終檢討會」，編號：DC00001。

紙，為美國為央廣所設計，據云與美國之音電臺所用相同。[77]

根據「中央廣播電臺『共匪廣播實錄』分送情況統計清冊」顯示，《共匪廣播實錄》分送的業務單位包含：國家安全局、國民黨中央委員會大陸工作會、國防部總政治作戰部、國防部情報參謀次長室、國防部情報局及央廣各單位。在黨政高層方面，包括總統（蔣經國）、行政院院長、國民黨祕書長、國家安全會議祕書長、外交部部長、國防部部長、國家安全局局長、參謀總長、國防部總政治作戰部主任行政院新聞局長、聯勤總司令、中國廣播公司總經理、中央通訊社社長等，均在分送名單中。[78]其他單位若需要此資料時，需填具「共匪廣播實錄資料申請

圖3-10　央廣專用稿紙
圖片來源：央廣提供

表」，以單位為對象，敘明申請單位、申請人姓名、電話、申請事由與送達地點，交「匪播資料審查小組」處理。實錄屬於軍事機密，僅能由申請人本人使用保管，不可擅自發布、流傳或轉借他人閱讀，違反者以「妨害軍機治罪條例」論處。一旦無保管必要時，簽由該單位主管核准，會同保防部門監燬，以防散失。[79]另外，從1965年的工作會議紀錄中發現，當時偵聽人員由調查局調用。[80]由此亦可知央廣偵聽工作與其

[77] 林果顯（訪問記錄），〈劉巧玲女士訪談記錄〉、〈溫金柯先生訪談記錄〉，2018年6月29日。

[78] 該份清冊製作於1983年，時間雖然較為後期，但可呈現各級單位對此資料的重視。「中央廣播電臺『共匪廣播實錄』分送情況統計清冊」（1983.01），央廣藏，編號：DC00051。

[79] 《共匪廣播實錄》，第7604期（1977.12.01），央廣藏，編號：DT00002-40-1。

[80] 「中央廣播電臺五十四年度工作總檢查會議紀錄」（1965.04.23），央廣藏，「35007年終檢討會」，編號：DC00001。

他情報單位的密切關係。

值得一提的是，資料組除了偵聽，亦徵集「匪情」研究機構的研究成果，以供臺內撰稿人員參考；委託香港方面搜購中共的出版物，特別側重於心戰方面的資料，重要報刊如《人民日報》因有時效性，則以航空寄遞。[81]綜合以上訊息與情報資料，配合廣播主題，編寫《敵情與心戰》，每週編印一次，除央廣內部外，亦分發各黨部及電臺參考。[82]央廣可說既是政府情蒐機關之一，也是提供綜合性情報判斷或評論的發送者。

可以用《共匪廣播實錄》的一期，作為更深入理解偵聽作業的方法。1976年9月9日毛澤東去世，對中華人民共和國可謂重大政治事件，各種變動想必隨之而來，因而此時央廣對於中共方面的廣播內容勢必更加密切注意。目前央廣所藏實錄中，以第7178期（1976年10月1日編印）距離此一事件最近，從偵聽的各節廣播內容，可知該項作業的意義。《共匪廣播實錄》幾乎是以一天一期的方式編印，主要偵聽節目內容為新聞，除了新聞標題外，部分還附上偵聽到的廣播時間，其相關主題可見下表。

在實錄的封面上，通常會附上該期的要目，也就是從上述十數筆偵聽到的新聞中，選出較重要的放在封面上。瀏覽其他要目，大致上皆有中國大陸新聞與重要的國際新聞。此次要目僅兩條，一是紅旗雜誌那則新聞，一是克里姆林宮的參軍樂。前者意在表達毛澤東死後，應當繼續批判資產階級與修正主義，依舊進行革命，後者則可看出中共與蘇聯之間的緊張關係，對於蘇聯要員身兼軍職，認為是向外侵略的表徵。例如：[83]

（蘇聯高層成為軍事將領）並非只是論功行賞，更重要的是蘇聯社會帝國主義為了稱霸世界而加速擴軍備戰，加緊對外擴張干涉，為了對內強化法西斯統治，為反動侵略戰爭而確立戰時領導體制，可見為了稱霸和戰爭，蘇修需要瘋狂進行軍

[81] 「中央廣播電臺五十九年度工作計畫」（1969.10），央廣藏，「35007年終檢討會」，編號：DC00001。

[82] 「中央廣播電臺保管共匪報刊圖書資料處理辦法」（1974.05.09），央廣藏，「35008業務職掌權責劃分」，編號：DC00086。

[83] 《共匪廣播實錄》，第7178期，頁25-16。

表3-8　《共匪廣播實錄》目錄（第7178期）

主題	偵聽時間（1976年9月30日）
匪北平南口機車車輛機械工廠決遵照毛匪「按既定方針辦」的囑咐把無產階級革命事業進行到底	0500-5015
匪人民日報記者寫的通訊「無限的悲痛化為巨大的力量」	0630-0730
匪紅旗雜誌一九七六年第十期發表的北京大學、清華大學大批判組的文章「緊握革命大批判的武器繼續戰鬥」	
匪黨盧山委員會的文章「盧山勁松萬年青」	1000-1030（原文不清）
辛匪平的文章「克里姆林宮的參軍熱」	1030-1100
匪科學院大連化學物理研究所掀起學習毛著新高潮	1500-1530
匪海南島駐軍某部二連掀起深入批鄧反擊右傾翻案歪風新高潮	
匪陝西省延城縣焦口公社譚石岩大隊黨支部書記郝樹才文章「飲水思源繼續革命」	
匪駐北韓大使李匪志先向金日成遞交國書	
匪軍福建前線部隊發言人宣布停止砲擊兩天	
匪黑龍江煤炭工業系統職工認真學習深入批鄧鞏固和發展大好形勢	2000-2100

資料來源：《共匪廣播實錄》，第7178期（1976年10月1日），央廣藏，編號：DT00002-26。

備競賽，需要國民經濟軍事化，需要尋找藉口，實行對外侵略擴張，需要對內加強警察特務統治，這些又都是在緩和、裁軍、共處、友誼、援助、國際主義等幌子下進行的，克里姆林宮的參軍熱就是為加緊推行這種計畫而建立的指揮中心和戰爭班子。

其實上文若將蘇修（蘇聯修正主義）一詞去除，此段對蘇聯對外擴張和對內強化統治的批評，與中華民國的立場相去不遠。由此可得知在中共的官方表述裡，與蘇聯關係之惡化程度。藉由偵聽，既可多一個了解世界其他共產國家的情報來源，又可知大陸內部情形，以及對外的態度。曾參與的工作同仁亦表示，在六四天安門事件時，曾偵聽到中央人民廣播電臺有兩天支持學運，之後口徑轉換，顯示當時中共中央的不

同部門或是不同時期，對學運有不一樣的看法。[84]這顯示即便中共的廣播節目爲黨的喉舌，但經由長期的偵聽作業，仍可窺知中共內部細微的權力變化，深具意義。

三、知己知彼：「匪臺」節目分析

在長期的偵聽之下，央廣對於大陸廣播節目的常態性內容與突發性改變，皆期望能即時性地掌握。除了整理編印大陸廣播的節目內容外，對於節目內容的分析亦是重要工作，央廣的分析除了提供其他單位的參考外，更在作爲調整自身節目的重要依據。[85]以1978年爲例，當時曾針對該年「中央人民廣播電臺」的節目變動，整理出新的節目表，並分析其內容變化。有意思的是，國防部情報局亦進行相同工作，央廣將之與自己的工作成果相互比較，對情報局的分析評價頗高，或可經由此一案例，窺見偵聽與分析的重點項目。

1978年8月1日，中共「中央人民廣播電臺」將實施新的節目表，央廣除了整理舊的節目表外，也爲了整理出新的節目表，進行一週的偵聽，逐點記錄，並陸續偵聽半個月，以確定新節目表之正誤，最後編寫出「匪對臺廣播節目之簡要分析」。除了主要變動情形與節目內容簡介外，主要分析有以下五點：[86]

1. 八月一日起，每個節目開始前均增加「訊號音樂」與「介紹節目性質之詞句」，顯係模仿我方節目措施，「妄圖增加其對臺廣播效果」。
2. 將原有之「社會主義祖國在前進」節目名稱改爲「我們的祖國」，將原有「學習節目」（學習馬列毛思想）80分鐘的播出時間縮爲10分鐘，這是「妄圖以低姿態出現，混淆視聽，玩弄其更大之欺騙技倆。此點深值吾人注意」。
3. 此次節目改變中值得重視者爲加強對我國軍之誘降廣播。中共原於1962年7月

[84] 林果顯（訪問記錄），〈劉巧玲女士訪談記錄〉、〈溫金柯先生訪談記錄〉，2018年6月29日。

[85] 「研擬針對匪臺本年度調整新節目之對策草案」（1973），央廣藏，「63001-4匪臺節目分析」，編號：DC00058。

[86] 央廣（編），「匪對臺廣播節目之簡要分析」（1978.08），央廣藏，「63001-4匪臺節目分析」，編號：DC00058。

開始誘降廣播，約年餘即自行停止。自1978年2月22日中共福建前線司令部重新發行兩個「通告」（對我海空軍誘降獎勵規定及聯絡辦法）和一項「命令」（對持有「安全通行證」投匪人員的五項保證），開始作不定期廣播。8月1日後，每天固定於9點30分的「對國民黨軍政人員的廣播」節目中，作固定播出，以一星期對海軍、一星期對空軍人員的方式交互播出。「因其播出時間固定，我方甚易進行阻絕干擾，使其陰謀徹底失敗」。

4. 此次調整節目「閩南語」節目播出時間與次數不變，但對「客家語」節目增加30分鐘，「推斷可能與『中壢事件』有關（中壢爲客語地區），此一陰謀亦頗值注意」。[87]

5. 原「學習毛匪詩詞」節目被取消，此種改變「可能與貶毛有關」。

央廣當時對中共駕機來臺，有誘降廣播的內容，例如「轟六型，獎黃金八千兩。殲七型，獎黃金七千兩」。[88]此時央廣也注意到中共新節目強化誘降國軍的部分，並對於兩項較爲幽微的徵兆（減少學習節目和增加客家語），視爲應注意的事項，其餘的分析，則以推測中共內部情勢爲著重點。在央廣做出此分析的同時，行政院新聞局亦轉來復興廣播電臺的公文，該臺亦偵獲「共匪中央專對臺」的新廣播節目，因而將播出時間表函轉供央廣參考。[89]可見得具有偵聽功能或任務的單位，不僅央廣而已。

稍晚國防部情報局亦對此次中共廣播節目時間調整作出分析。9月6日情報局發文國家安全局，分送國防部總政治作戰部、國民黨大陸工作會及央廣，檢送「匪中央人民廣播電臺廣播調整節目內容之研究」，對於新節目內容的描述頗爲詳細。例如在「新聞和簡明新聞節目」增加「臺灣情形」之報導及國際問題之評論；「親友信箱節目」方面，注意到增加了在臺黨軍政人員之家鄉面貌的介紹，並播送家鄉樂曲；在「閩南語和客家語廣播節目」中，新增在大陸地區工作之臺籍人員介紹，以及臺籍人

[87]　「中壢事件」指的是1977年11月19日臺灣舉行地方公職選舉，桃園中壢的開票所因選務爭議引發群衆運動，警察與群衆對峙，最後造成民衆傷亡。央廣認爲中共可能以此事件做爲宣傳內容而增加客語節目時間。

[88]　「那個時代那些人——央廣的故事」紀錄片。

[89]　「新聞局公文」（1978.08.15），央廣藏，「63001-4匪臺節目分析」，編號：DC00058。

士祖籍地（閩南、梅縣）之情況介紹，並選播臺灣同胞喜愛之文藝節目與經中共改編之臺灣民歌。同時綜合分析如下：[90]

1. 從匪中央人民廣播電臺對臺廣播節目時間觀察，該匪臺調整節目時間後，減少「新聞」、「學習節目」時間85分鐘，增加「我們的祖國」、「對國民黨軍政人員廣播」、「親友信箱」、「客家語節目」、「每週一歌」、「文藝」等節目時間亦為85分鐘。但增加之時間中，雖屬文藝、歌唱，亦無不含有心戰意味，說明匪此次調整該臺節目時間，旨在配合其現階段統戰陰謀，強化以廣播對我方心戰之部署。

2. 根據匪對臺廣播節目內容研究，該臺此次調整節目內容，著重增加臺灣情況之評論及加強對我政府誣蔑；增加引誘我軍投匪獎勵辦法、聯絡規定及通行證之播報；增加大陸城鄉新貌之介紹和地方音樂之播報；增加在匪區之臺籍人員工作生活報導；增加臺胞祖籍地區具有當地特點之文藝節目及臺胞週末晚會。顯示匪除加強挑撥離間、打擊我政府威信，破壞我內部團結，軟化反共意志外，並積極強化對我軍及臺胞之心戰，深值吾人重視。

相較於央廣多層面的分析，情報局側重新節目中對臺工作的各種強化與新作法，特別是新節目中與臺灣聯結的部分。在央廣的批文中顯示「本件分析較本臺所作簡析更為細緻，其工作深度於此可見，可交偵聽課作仔細之檢討與研究」。由此可知央廣與其他單位互相交流聯繫情報蒐集與分析的樣態，以及互相切磋研究的情形。

[90] 國防部情報局（編），「匪中央人民廣播電臺對臺廣播調整節目內容之研究」（1978.09），「63001-4匪臺節目分析」，編號：DC00058。

中央廣播電臺
Radio Taiwan International

4

Chapter

林果顯 著

向世界發聲與組織再造
（1949-1980）

　　除了對中國大陸廣播之外，向世界其他地方發聲，是現今央廣的重要任務之一。唯在組織上，海外廣播（指不包含對中國大陸廣播）的部分長期置於中國廣播公司，對大陸廣播的中央廣播電臺雖然從1949年至1974年也隸屬於中廣名下，但獨立運作，兩個部門歷經多次組織及定位的變動，一直到1998年才合併成為今天央廣的基礎規模。本章可謂現今央廣的前史之一，對中國大陸廣播與對海外廣播雖屬不同部門，目標聽眾為不同對象，但在國際冷戰的脈絡下，其實都是為了打擊共產主義勢力、宣揚自由陣營理念的重要工具。特別是海外廣播涵蓋的地理範圍更廣，在電臺工程上的技術，以及與外國盟友間的節目交換及合作，彰顯中華民國政府在世界各角落擴大影響力、進行生存競爭的軌跡。

　　本章主要處理三個議題。第一節介紹1949至1980年隸屬於中廣之下的海外廣播情形，包含組織、節目內容、與外國節目交換等情形。由於海外部組織規模雖有變動，但一直在中廣之下，適宜長時段觀察其工作情形。第二節則又回到對大陸廣播的央廣，著重於對聽眾的分析。央廣對於聽眾反應相當重視，在留存的檔案中保留了相當數量的聽眾來函及當時的分析報告，某個程度而言，這也是確認「對敵工作」的成果之一，也是央廣自我修正並精進宣傳技術的重要事例。第三節則介紹1974年後脫離中廣，再度恢復央廣建制的特殊時期。此時國內外情勢劇烈變化，央廣的任務及組織也因而變動，本節將處理至1980年再改隸於國防部之前的央廣情形。

第一節　向全球喊話

一、對海外廣播組織沿革（1949-1980）

　　央廣的對外廣播，始於對日抗戰時期。當時，國民政府為了爭取友邦，加強國際地位，並向國際人士與海外僑胞傳達「抗戰到底」的決心，乃利用交通部漢口電信局搬遷重慶的4千瓦電報電話兩用機，改為短波機廣播。1939年2月，正式以中央短波電臺名義，用XGOX、XGOY兩種呼號，對海外廣播。當時重慶已遭封鎖，國際廣播遂成為重慶國民政府對外宣傳珍貴管道。[1]戰後，國民政府重心遷返南京，開始研擬中廣公司的成立事宜，初步加建20千瓦短波機兩部，負責對海外僑胞廣播，但開播4個月即拆遷來臺。1949年雙十節，在臺北開始以「自由中國之聲」名義向大陸及海外廣播，當時對海外廣播暫由臺灣電臺節目部兼辦。

　　1951年臺灣臺撤銷，中廣在節目部置外語組，下設東方語言、西方語言兩科，派陳恩成任外語組組長。1957年3月將節目部下的方言與外語合併為海外組，負責海外節目之編排設計，編寫、播出、交換及接洽等事項，以加強對東南亞及日、韓等地區播音為工作重心。[2]1965年7月，中廣與行政院新聞局簽訂第四次新約生效，依約海外組擴大為海外廣播部，主任由副總經理李荊蓀兼任。[3]海外部所需人事、工程、節目與管理等經費，全部由行政院新聞局撥給，成為中華民國對海外廣播的專業機構。[4]海外廣播部分為東方語言、西方語言、徵集、行政、增音五組及機室等六個單位。其中，為避免疊床架屋，行政組所辦業務仍隸屬於中廣公司總務部、會計室、人事室、器材室，而增音組及機室仍隸屬於工程部。另設評論室，置廣播評論員若干人，專責海外廣播評論之編撰播出事項。評論室於1966年元旦成立，聘請若干博學人士輪流執筆，即時發表評論，以建立海外廣播評論的代表性。所用語言原為13種，因西藏語

[1]　中國廣播公司研究發展考訓委員會編輯，《中廣五十年》，頁21、170。

[2]　即「交換錄音磁帶」，分送他國電臺應用，或代為播出。

[3]　見《中廣通訊》，9：11，頁1；「中國廣播公司代電外交部」（1965.11.20），〈中廣大陸廣播節目案〉，國史館藏，《外交部檔案》，檔號：709.3，電子檔號：020000016404A。

[4]　中國廣播公司研究發展考訓委員會編輯，《中廣五十年》，頁184、185；吳道一，《中廣四十年》，頁444。

節目海外聽眾較少而停止，每天播音達14小時。[5]爾後，中廣組織法再進行修正，依據1977年11月30日中廣董事會所通過的「中國廣播公司組織規則」規定，海外廣播部置主任一人，副主任三人，主管中廣有關國際廣播事宜。下設編審、國際、華僑、海外聽眾服務、對外關係等五組，以及評論室（請見下表）。

表4-1　海外廣播部組織架構表（1977年）

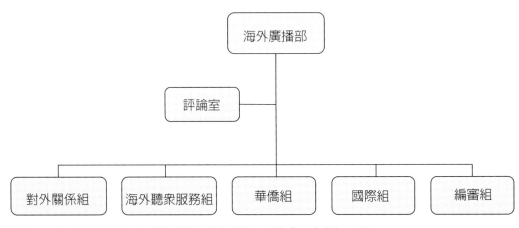

資料來源：中國廣播公司研究發展考訓委員會編輯，《中廣五十年》，頁48。

　　編審組負責海外廣播政策之掌握執行、國內外情勢之研究分析、中英文新聞及廣播稿件之編撰、各重要國際廣播之監聽，以及《自由中國之聲》月刊英文版稿件之徵集與提供。國際組負責外語節目之設計製作及發音、外語節目稿件之編譯、外語交換節目及訪問節目錄音之製作，以及答覆聽眾來信。華僑組負責國語、方言節目之設計製作及發音、本國語交換節目及訪問錄音之製作、《自由中國之聲》月刊中文版稿件之徵集與提供、答覆聽眾來信。海外聽眾服務組負責海外聽眾之調查、聯繫及服務、聽眾來信之收發處理及保管、定向廣播區域內廣播狀況之調查研究及分析、海外各地聽眾信箱之設置及管理。對外關係組負責國外節目之交換、國際電臺之聯絡與合作、國際會議之聯絡及籌辦、總經理、副總經理及海外部所有國外文書之處理、海外通訊人員之設置聯絡及管理。海外廣播歷任主管如下：

5　吳道一，《中廣四十年》，頁448。

表4-2　海外廣播歷任主管表（1951-1975年）

編制名稱	姓名	上任時間
節目部外語組	陳恩成	1951年6月
	陳亦	1956年8月
節目部海外組	劉光華	1958年底
海外廣播部	李荊蓀	1965年9月
	陳本苞	1968年3月
	楊仲揆	1975年11月

資料來源：中國廣播公司研究發展考訓委員會編輯，《中廣五十年》，頁184-185；邵立中（總編），
　　《臺灣之音央廣改制十週年大事記》，頁50。

　　在節目語言部分，1949年正式向海外廣播之際，僅用國語與英語。第二年增加韓語、阿拉伯語、法語及俄語等，分別向韓國、中東、非洲及西伯利亞等地區廣播。1954年12月，中廣與美國解放鐵幕委員會合作，開始以俄語向西伯利亞廣播，1956年9月10日「自由中國之聲」調整節目，暫停對歐廣播，增加阿拉伯語節目。至1978年，海外廣播所用節目語言共計14種，其中本國語5種，包括國語、粵語、客家語、潮洲語及閩南語；外國語9種，包括英語、法語、日語、韓語、泰語、印尼語、越南語、西班牙語及阿拉伯語。定向廣播目標地區如下：

小故事 ▶▶ 李荊蓀與白色恐怖

　　李荊蓀，1917年生於江蘇無錫。早年投身報業，進入中央政治學校新聞班，二戰結束後籌備南京《中央日報》復刊，來臺後任該報臺北版總編輯，並創《大華晚報》。1954至57年至日美兩國進修，回臺後至中廣擔任節目部主任、副總經理，並受國家建設委員會主委周至柔之請，至該會擔任委員。以任職黨媒主管、並能出國進修等經歷，可謂頗受器重。然而1970年因受《中華日報》副總編輯俞棘案牽連，入獄15年，期間諸多新聞界與政界人士奔走營救仍不得其門而入，與中廣製作廣播劇的名家崔小萍的案件，同為白色恐怖時期廣播界的重要政治案件。或許因為政治禁忌，中廣所出版的臺史《中廣五十年》對於首任海外部主任僅寫由總經理兼任，然當時發行的《中廣通訊》清楚載明是由副總經理李荊蓀兼任。

表4-3　定向廣播目標地區表

語言	定向目標
國語	南洋、西亞及北美
粵語、客語、閩語、潮語	東南亞及西亞華僑區
英語	日、韓、北美、西歐及非洲地區
越南語	越南
印尼語	印度尼西亞及馬來西亞
韓語	大韓民國
日語	日本
泰語	泰國
法語	西歐及非洲
西班牙語	西歐及中南美洲
阿拉伯語	中東阿拉伯語系國家

資料來源：中國廣播公司研究發展考訓委員會編輯，《中廣五十年》，頁187-188。

二、對海外各地節目

　　1949年雙十節，中廣在臺北裝建的一部20千瓦短波機開始以「自由中國之聲」名義向大陸及海外廣播，但因大陸禁收短波，將該機專供海外廣播使用。[6]外語節目中較特別的部分，為以俄語對蘇聯地區的廣播。該項紀錄除短暫出現在《中廣五十年》的紀錄上，在中廣相關工作報告幾乎隱而不見。究其原因，可能俄語廣播僅存續一段時間，與美國的合作也未延續。然另一份資料顯示，美國自由廣播委員會（Radio Liberty Committee）曾於1964年11月1日與中廣簽約，由該會租用中廣短波發射機三部向西伯利亞地區發射俄語節目，每日計8小時。該計畫於1973年突然中輟。美方所給的理由為美金貶值造成經費上極大困難。臺灣方面則評估真正原因顯然政治因素超過經濟因素。[7]或許係因美國與中廣的關係從原先的「合作」，改為「租

[6]　中國廣播公司研究發展考訓委員會編輯，《中廣五十年》，頁181。

[7]　「行政院新聞局致行政院函」（1973.08.21），〈中廣公司海外廣播案〉，《外交部檔案》，國史館藏，檔號：709.3，電子檔號：020000016398A。另一份檔案顯示，美國自由廣播委員會與中廣的合作期間為1954年

用」，俄語節目由美方主導，故不被納入中廣對海外廣播業務。然而，爾後的資料則顯示，在美方終止合約後，中廣並未及時接手對蘇聯地區廣播工作，俄語廣播也因此中輟。

在對蘇聯廣播之外，早期中廣的對海外廣播係以東南亞為中心。不言可喻，此處華僑最多之處，藉由廣播與中共競爭，拉攏華僑對中華民國的向心力，從1950年代後期開始，陸續增闢各種節目。在節目部分，中廣早期最重視扮演海外聽眾橋梁角色的「小龍節目」及「海外來鴻」。中廣於1957年開闢這兩個節目，「小龍節目」主要在音樂欣賞中，穿插鐵幕笑話及介紹新知識。「海外來鴻」主要穿插最新消息，星期日則有兒童節目，與海外小朋友在空中見面。另外，還有利用各種方言報告祖國與華僑，繁榮的寶島，僑生在祖國，華僑奮鬥史，音樂及地方戲曲等節目。1958年元旦新闢對澳紐廣播，但仍以東南亞為中心。1959年4月，增闢印尼語，另以粵語對馬來加西（今馬達加斯加）僑胞廣播，並受僑務委員會委託，增加「祖國與華僑」國語節目（接替「海外來鴻」），每日1小時。1965年7月，中廣設置海外廣播部辦理對國際廣播，在播音、行政等單位之外，另設評論室。評論室於1966年元旦成立，由名政論家立法委員孫桂籍主持，另聘對各項國際問題及中共動態有研究的專家學者為委員，輪流執筆及時發表評論。是年所用語言原為13種，因西藏語節目海外聽眾較少而停止。到1978年，海外廣播所用節目語言共計14種，其中本國語5種，包括國語、粵語、客家語、潮洲語及閩南語；外國語9種，包括英語、法語、日語、韓語、泰語、印尼語、越南語、西班牙語及阿拉伯語。[8]1979年1月，更成立「亞洲之聲」電臺，專門以東南亞為對象，報導東南亞各國新聞與政治主張，並劃分為東西兩區（東區：菲律賓、印尼等；西區：香港、越南、馬來西亞、新加坡、泰國），以國語、英語、印尼語、馬來語及泰語廣播。在與美國邦交生變的情況下，海外廣播強化與東南

至1974年。如該資料為真，可推測先前所提的「美國解放鐵幕委員會」與該組織有一定的關係。而美國自由廣播委員會與中廣的合約也未因美方要求而隨即停止，而是到隔年才正式結束。「中國廣播公司致外交部情報司函」（1977.06.27），〈自由中國之聲交換節目案〉，《外交部檔案》，國史館藏，檔號：709.3，電子檔號：020000016393A。

[8]　中國廣播公司研究發展考訓委員會編輯，《中廣五十年》，頁187-188、211-213。

亞的聯繫，也約略反映當時國際情勢與外交政策的思考方向。[9]

海外廣播自然負有政治任務，從各種政治節目的特別廣播中即可察覺。每年元旦、國慶日、行憲紀念日等重要政治節日，均會向海外播出總統文告，總統就職，或是國民黨召開全國代表大會或中央委員會全體會議時，亦會製作專題節目。總統蔣介石過世後，在逝世週年時播出特別節目。較有意思的是隨著時代演進，選舉開票過程亦成為實況轉播的對象，包括1978年第六任總統副總統選舉，以及1980年增額中央民意代表選舉，後者在國內廣播部分製作長達11小時的「選情之夜」節目，對海外則播放當選名單及評論特稿。[10]另外，「反共義士」范園焱「投奔自由」的消息，以及所著《飛向白日青天》均向海外播送，亦可見海外廣播所扮演的政治攻勢。[11]

小故事 ▶▶ 蔣中正總統逝世

　　1975年4月5日，蔣中正總統逝世。《中廣五十年》對於當下中廣對於該事件的處理有很鮮明的記載：

　　　　六日清晨，新聞中心夜班編輯王家哲編發了三點的新聞稿後，三點五十分電話中傳來黎總經理沉慟、勉強鎮定的聲音：「總統蔣公逝世了！」

　　　　遵照黎總經理的指示，王家哲立刻冒著大雨，坐車到新聞局聯繫。四點整，根據新聞局所提供的蔣公主治醫師簽發的公報，改寫為新聞稿，內容是這樣的：

　　　　「各位聽眾：現在向您報告一個極為難過的消息。本公司根據行政院新聞局所發布的消
　　　　息說：

　　　　總統　蔣公因為突發性心臟病，已經在昨天晚上十一點五十分的時候逝世。

　　　　總統　蔣公是在昨天晚上十點十二分的時候，心臟病突然發作，經過醫師急救無效。

　　　　總統　蔣公在昨天上午跟下午，還看不出有任何嚴重的情形，曾經一再詢問蔣院長，
　　　　有關昨天當天的工作情形。

　　　　總統　蔣公是在今年春天，肺炎復發，經過診治以後，本年已經有了進展。

　　　　以上的消息，是新聞局根據醫師王師揆、熊丸、陳耀翰所簽發的一項公報發布的。」

9　《中廣通訊》，59：9（1979.1），頁2-3。

10　《中廣通訊》，56：5（1978.3），頁1；《中廣通訊》，66：9（1980.12），頁4。

11　《中廣通訊》，53：7（1977.7），頁4；《中廣通訊》，59：6（1978.12），頁1。

這則新聞稿經黎總經理核可以後，並分別譯成七種外國語言，向全世界播出。

其後，中廣於4月16日實況轉播蔣中正總統的「奉厝大典」。大典中，周聯華牧師的祈禱詞與證道詞同樣透過中廣傳遞海外。對中國大陸心戰工作部分，則透過廣播、空投、空飄等方式，大量發送蔣中正總統遺囑。4月28日，中央電臺進一步以新聞與節目的方式，向中國大陸播出國民黨十屆中央委員會臨時全會經過，以及推選蔣經國為中央委員會主席、加強革命領導中心等重要決議。中央電臺還將「全黨同志接受總裁遺囑宣言」製成特別節目，使用國語、粵語、滬語、閩南語、客家語，從晚上7時10分起，透過16部中短波發射機，每隔一小時向中國大陸播送一次，連續三日，然後減少次數再播四天。

1970年代之後，海外廣播不論在電波工程或節目內容上，均更見強化。例如海外廣播的重要對象為華僑，海外廣播的節目中投注甚多心血於此。不僅在每年10月21日華僑節時，製作特別節目對外放送，華僑組也製作各種節目，增進華僑對臺灣的了解，以及拉近與華僑之間的距離。例如1977年5月在「祖國與華僑」中製作「名人專訪」節目，介紹臺灣黨政、工商、學者專家、文藝、宗教與體育界六大

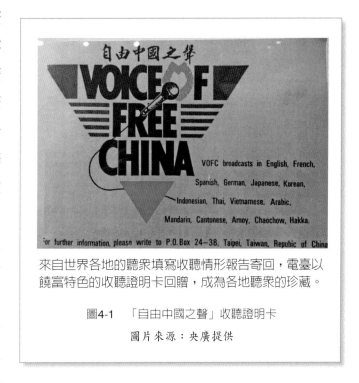

來自世界各地的聽眾填寫收聽情形報告寄回，電臺以饒富特色的收聽證明卡回贈，成為各地聽眾的珍藏。

圖4-1　「自由中國之聲」收聽證明卡
圖片來源：央廣提供

類人士的努力事蹟，同時也專訪海外成功的僑界人士。該節目根據海外聽眾書面建議所設，既回應了聽眾的需求，也讓僑胞能更理解臺灣的情形。首月專訪的人士為臺電董事長陳蘭皋、攝影師郎靜山、法學家張彝鼎，以及樞機主教于斌。[12]另外，在國內廣播行之有年的大型廣播劇，於1978年3月開始對海外播出，第一個作品是瓊瑤所著

12　《中廣通訊》，25：10（1977.05），頁1。

的《月朦朧‧鳥朦朧》，亦是在「祖國與華僑」中播出。當時的海外部華僑組組長胡靜認為，選擇主題正確的廣播劇不僅對華僑有潛移默化的功能，亦可訓練播音技巧，使廣播人員同時兼具採、播、演的全方位人才。[13]為了求節目的活潑，並且善用外語人才優勢，現場實況轉播體育賽事受到矚目。由海外部國際組所負責的賽事轉播，集中於國人所喜愛的球類項目，例如1977年轉播的遠東區少棒中、日爭霸賽，以及第二屆亞洲杯女子足球中、泰冠軍賽。[14]之後在電臺工程的配合下，1979年8月的世界少棒、青少棒及青棒賽，先是透過越洋衛星實況轉播回臺，再以強力短波發射機，分別向東南亞及美洲發送。[15]就當時的技術而言，為了體育賽事，電波在太平洋上空來回穿梭，亦可謂壯觀的景象。

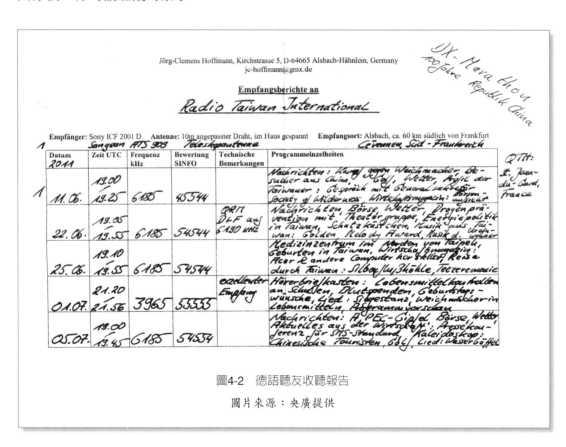

圖4-2　德語聽友收聽報告

圖片來源：央廣提供

[13] 《中廣通訊》，55：3（1977.11），頁1。接著《月朦朧‧鳥朦朧》所選播的是張漱茵的愛國小說《意難忘》，另外在「工商貿易」節目則播出《胡雪巖》。《中廣通訊》，59：4（1978.11），頁4。

[14] 《中廣通訊》，53：12（1977.08），頁1。

[15] 《中廣通訊》，62：4（1979.08），頁1。

　　整體觀之，從1949年中廣「自由中國之聲」名義對海外廣播，至1970年代為止，重要的海外廣播節目及節目狀況如下：

<p style="text-align:center">表4-4　「自由中國之聲」海外廣播節目及內容表</p>

節目名稱	內容概述
祖國與華僑	前身為「海外來鴻」，1957年開播。節目內容有體育世界、集郵天地、中華兒女、音樂之窗、名人專訪、家庭醫師、音樂教室、美麗的寶島、臺灣花絮、廣播短劇、一週新聞集錦、聽眾信箱、歌曲點播等。另外也有配合時令的特別節目，以及輕音樂、國樂、國語歌曲等。1980年1月改名為「四海一家」。
第二小時的祖國與華僑	1973年8月1日起播放。節目內容有小說選播、華語廣播教學、熱門天地、小朋友時間、國劇選粹、特別報導、歌曲欣賞、評論等。1980年1月改名為「梅花園地」。
祖國晨光	1968年開播。節目內容有新聞、短評、聽眾信箱、猜謎與猜歌、生活小品、自由祖國報導、匪情分析、藝文天地、僑生園地、僑胞與僑社活動、錄音訪問、國樂、歌曲、劇曲等。1976年起，節目單元有：蔣總統祕錄、華語教學、皇帝子孫、一週新聞集錦、張老師時間、名人專訪、中華兒女、藝文天地、相聲、廣播劇、國語歌曲、民謠、藝術歌曲、愛國歌曲、國樂、攝影漫談等。
閩南語節目	1951年開播。節目內容有炎黃子孫、臺灣民俗故事、青年人世界、中國歷史講座、五百年前是一家、家政時間、醫學講座、南管、歌仔戲、快樂假期等。
粵語節目	海外廣播的重點節目之一，1975年初，增加早上一小時對東南亞廣播。主要內容除新聞、評論、特稿外，還有臺灣風光、百家姓、醫藥衛生、婦女家庭、廣播劇、歷史故事、奔向自由、三民主義、詞詩欣賞、海員服務時間、青年寶鑑、風土與生活、聽眾信箱、兒童時間、華語教學、交通掌故、小故事大道理、體育天地、今日祖國、歌曲選播、粵語介紹。
潮州語節目	節目內容除新聞、時事評論、及祖國各方面的報導外，還有保健衛生、寶島風光、成語故事、生活漫談及聽眾信箱等。
外語節目	使用英語、日語、法語、泰語、韓語、西語、阿語、越語、印尼語等9種語言播出。內容有新聞、短評、特稿、一週華語錄音、輿論、教學、訪問等。
天涯若比鄰	1976年1月1日開播，為對日國語節目。節目內容有華語教學、民間故事、中華文化與藝術、中國人的驕傲、每週一歌、歡樂時光、歷史人物、寶島風土情等。
祖國的召喚	為一有歷史性的節目，1976年增加半小時對東南亞地區轉播。主要在揭發中共對海外僑胞統戰陰謀，同時介紹自由祖國各方面進步情形。節目單元有：反共義士時間、自由祖國經建報導、自由中國財經報導、大陸真相、中華民國人情趣味報導、愛的歡頌等單元。音樂方面以民謠與國語淨化歌曲為主。
華文教學	1970年8月，在海外廣播「華語節目」中開闢「華語教學」節目。

資料來源：內容整理自中國廣播公司研究發展考訓委員會編輯，《中廣五十年》，頁214-218；《中廣通訊》，63:11（1980.01），頁1。

三、節目交換

　　除利用既有設備進行對海外廣播外，中廣也透過與外國「交換錄音磁帶」的方式，以擴大海外宣傳的影響力。1957年為交換廣播的開端，當時主要交換的對象及節目狀況如下：

表4-5　交換廣播對象與內容表（1957年）

對象	內容概述
加拿大國家廣播公司	每週一次，每次5分鐘之法語節目「臺灣之影」。
美國西雅圖KIRO及芝加哥WBEE兩電臺	每月一次，每次15分鐘英語節目之「這就是臺灣」。
澳洲國家電臺	每兩週一次，每次15分鐘之「中國文化藝術風俗介紹」。
韓國漢城中央放送局	每次27分鐘，韓語節目之「介紹中國兒童歌曲」。
泰國電視公司	選擇公司現有節目複製供應，每日一次，每次15分鐘。
日本東京廣播公司	供應中國民謠音樂，計錄製3捲，共110分鐘。
沙撈越廣播電臺	選送鄉村及話劇2捲。

資料來源：本表內容整理自中國廣播公司研究發展考訓委員會編輯，《中廣五十年》，頁211-212。

　　1965年為交換節目所錄製的語言高達18種，包括國語、粵語、潮州語、閩南語、客語、英語、法語、德語、日語、韓語、泰語、越南話、西班牙語、荷蘭語、葡萄牙語、土耳其語、阿拉伯語、馬來語等。除了經常性節目外，為了國慶、國民黨建黨70週年、國父百年誕辰等特別節目，亦在交換廣播節目的錄製清單中。同期中廣對外廣播的語言僅有13種，交換廣播的語言使用顯然更加廣泛。

　　交換廣播在1973年有新的變革，其目的係「在國際姑息及『和解』氣氛瀰漫之際」，必須更加加強對外宣傳，宣傳技巧也須有所改進。換言之，為因應中華民國失去聯合國「中國」代表席次後，所面臨一連串不利於中華民國的國際情勢，而須有所改革，以增強對外宣傳。該年5月，中廣接受行政院新聞局委託，全權製作自由中國之聲交換節目，隨即由海外部指定對外關係組負責行政與協調，由華僑組、國際組，及服務組負責製作及郵寄工作。在節目部分，遵照新聞局規定，將交換節目分成四種：國語歌曲、國樂、文化及民俗報導、社會現況報導等，每一節目時間為15分

鐘，每種節目分別用國語、粵語、英語、德語、法語、西班牙語、葡萄牙語等語言製作。上述內容多偏重於文化與藝術方面，主要著眼於過去往來的國外電臺，多不喜歡使用含有太多政治色彩內容的節目，所進行的革新。[16]

而為了進一步掌握國外電臺對相關交換廣播的想法，中廣除備函說明節目性質外，並附上與節目有關的意見問卷表及回郵券、回郵信封，希望各收件單位填寫後寄回。該年度，中廣所發送的意見問卷表共106份，回收32份。回信中，針對上述4種節目表示願意接受者有19個，不願意者有13個。願意接受者，其表達願意繼續接收的節目類型（複選），以「國樂」居多數，占64%；「流行歌曲」次之，占63%；其次為「文化及民俗指導」，占46%；「社會報導」居末位，僅20%。偏向政治類的節目，顯然不受歡迎，其中哥倫比亞電臺更直言「不歡迎太富政治色彩的節目。[17]

降低政治性也成為後來中廣製作交換節目的原則，在中廣所草擬的1975年度海外廣播業務計畫，針對交換「節目名稱及內容，盡可能避免有鮮明之政治色彩」。此外，並要求交換節目內容應力求精簡、生動與口語化，並依地區特性，製作不同內容，以加強交換節目的效果。[18]

另一方面，當時中華民國所遭遇的外交困境，則讓交換廣播的範圍受到一定的侷限。例如：1975年度的海外廣播檢討紀錄指出，「自我與泰、菲兩國斷交後，奉新聞局令，泰國方面已停寄。為菲律賓方面，乃民間自辦電臺，故仍可直接寄交使用」。[19]換言之，受到斷交的影響，交換廣播可以商洽的國外電臺範圍明顯受到限制。原先所預想的宣傳效果，亦可能因此而大打折扣。

[16] 「『自由中國之聲』交換節目檢討報告」，〈自由中國之聲交換節目案〉，《外交部檔案》，國史館藏，檔號：709.3，電子檔號：020000016393A。

[17] 「『自由中國之聲』交換節目檢討報告」，〈自由中國之聲交換節目案〉，《外交部檔案》，國史館藏，檔號：709.3，電子檔號：020000016393A。

[18] 「中國廣播公司六十五年度海外廣播業務計畫」，〈自由中國之聲交換節目案〉，《外交部檔案》，國史館藏，檔號：709.3，電子檔號：020000016393A。

[19] 「中國廣播公司六十四年度海外廣播業務檢討會議紀錄」（1975.07.28），〈自由中國之聲交換節目案〉，《外交部檔案》，國史館藏，檔號：709.3，電子檔號：020000016393A。

藉由收聽證明卡與聽友聯繫，此作法從中國大陸時期一直延續至臺灣，從國內到海外。

圖4-3　央廣收聽證明卡

圖片來源：央廣提供

第二節　心戰廣播下的聽眾分析

　　央廣為中華民國政府對大陸進行心戰工作的重要媒介之一，在1960年代，國民黨中央曾賦予央廣以下三大任務：[20]

　　第一，擴大政治、文化上的結合。在政治上，聯合一切反共力量、反共群眾與反共組織。在文化上，群聚在「中華文化復興運動」的周圍，意志集中、行動一致，共同奮鬥。

　　第二，爭取鼓勵所有匪軍、匪幹，覺醒起義。凡一切反共力量，都要聯合起來。心戰廣播的任務最重要的是爭取他們的覺醒，幫助他們起義、自救、救國。

　　第三，加強對大陸革命行動的指導。所有大陸人心，都是革命力量。應更集中力量鼓勵他們行動，指導他們主動聯繫、馳援、會師，以各種方法與各種方式，擴大反共聯合行動，掀起全面的反共革命。

　　從內容來看，除文化一項為配合「中華文化復興運動」所特別加強者，其餘應為國府遷臺以來，對大陸廣播的主要目標。而為了解其效果，央廣從1950年代起也嘗試從各種跡象來驗證廣播的實際功效。如在《中廣四十年》便記載，央廣在1952年開闢「四字運動」節目，在廣州已發生回響，在當地常見牆壁上出現四劃。[21]

　　1960年7月開闢的「聽眾信箱」節目，可說是央廣對廣播效果正式測試的開始。規劃之初，連合作的美方人員與督導的國民黨中央第六組亦未抱有太大期望。然而開播約一個月後，8月2日收到第一封大陸聽眾來信，由來自山西太原署名「松雲」的聽眾來函，振奮了央廣人員。[22]

　　「聽眾信箱」為央廣分析與聯繫聽友的重要管道，在當時可說是測試收聽效果的

[20]　中國廣播公司印行，《中華民國廣播事業的回顧與前瞻》（1981），頁19。

[21]　吳道一，《中廣四十年》，頁320。

[22]　《中央臺通訊》，1：8，頁11-12。

最直接方法之一。該節目可以解答問題、代尋親友、贈送日用品等，一開始宣布的信箱地址及號碼有三處，分別在臺北、東京與香港，由程秀惠主持，但如前所述，在節目中主持人以「丁方小姐」為名，方便記憶。[23]這些郵政信箱是由國民黨的大陸工作會及國防部軍情局所設置，除上述三地外還有澳門及馬來西亞。[24]到1972年發展出「萬能信箱」，意指不必寫出臺北市郵局信箱號碼，只寫臺北市郵局及指定之收信人姓名，例如丁方、李光華與邵平，收到信或電報後再由郵局或電報局送達國民黨中央大陸工作會。此法方便大陸與海外人士的聯繫，並增進區內聯策與布建效果。[25]

　　由於當時實施信件管制，從中國大陸寄信至海外異常困難敏感，這些信件來到央廣後必須先進行「解密」的工作。為了避人耳目，這些信件往往正面閒話家常，與丁方等人寒暄問候，背面以米漿、果汁或明礬水沾筆書寫，待字跡乾燥後透明消失，稱為「密寫」信件，央廣工作人員收到來信後則以碘酒稀釋，以噴水器噴灑於信件，若有密寫，字跡立即浮現。央廣會將密寫信件內容再行謄寫，呈交軍情局、國安局及總統府等單位，原件則編號收藏不外流。依資深編撰劉瑋瑩表示，有時無信件可回覆時，亦刻意假定來函回覆，趁

圖4-4　聽眾來信

圖片來源：中央社

23　楊仲揆，〈我們怎樣展開對大陸心戰廣播〉，《今日中國》，143（1983.4），頁71。

24　林果顯（訪問記錄），〈劉瑋瑩女士訪談記錄〉，2018年9月12日。

25　「中央廣播電臺『龍騰計畫』草案」（1972.08.15），「對匪心戰工作計畫」，央廣藏，編號：DC00072。

機將心戰內容融入其中。[26]可以想見，像上圖直接寫明支持「蔣總統」的信件，能突破重重難關來到央廣而不被攔截，這些「來信」與「回覆」可謂眞眞假假，充滿彼此情報試探的攻防。

央廣針對每年度所接獲來信，對於來信地區、來信者的身分，及內容類別進行分析。[27]現今央廣所藏的統計資料最早爲1965年度的統計數據，[28]相關記述指出，自1960年以降，大陸聽眾來信數量時增時減，完全隨著大陸情勢的變化而定。1962年爲來信數量相當多，起因爲中共推行「三面紅旗」後，隨之而來的大荒災，造成中共民眾反共情緒高漲。1963年以後，因中共採取嚴厲措施，一方面加強檢扣寄往海外的郵件，一方面增設干擾電臺，干擾央廣的廣播，大陸聽眾來信有遞減的現象。直至1967年，中共發動文化大革命，來信才又突然增加。[29]

而1965年度以後，雖有歷年的工作報告統計來信資料，但起初皆未明示該年度收到幾封大陸聽眾來信，直至1976年度才有具體數據。1976年度總共收到127封，1977年度收到77封，1978年度收到69封，基本上呈現逐步下滑的趨勢。[30]相對於具體收到的封數，從1965年度起，央廣便開始在相關的工作報告中，呈現大陸聽眾來信的資料分析。其主要的統計類別可分爲「內容分析」、「來信者身分分析」，以及「來信地區」三類，以下僅以此三個項目進行說明。

一、內容分析

央廣從1965年度開始進行內容分析，該年度將來信內容分爲「要求取聯」、「要求分配工作任務」、「呼籲國軍反攻大陸」、「報告反共活動」、「供給情報」、「控訴共匪暴行」、「要求協助投奔自由」、「要求救濟」，以及「其他」等9項。1967年度則將其合併爲「表明具有強烈反共情緒或已採取實際行動者」（包括

[26] 可惜的是，這些密寫信件在對大陸政策改變後，爲了保護大陸聽眾，於1980年代末期銷毀。劉瑋瑩表示燒了三天才完成，可見信件數量龐大。林果顯（訪問記錄），〈劉瑋瑩女士訪談記錄〉，2018年9月12日。

[27] 中國廣播公司研究發展考訓委員會編輯，《中廣五十年》，頁248。

[28] 此處所提及的統計資料「年度」，爲該資料分析的年度，通常該年度的資料，會在隔年的工作報告中呈現。

[29] 中國廣播公司印行，《中華民國廣播事業的回顧與前瞻》（1981），頁25-26。

[30] 央廣藏，「35004簡報資料」，編號：DC00084。

表明效忠蔣總統，願爲實現三民主義而奮鬥，呼籲國軍反攻大陸，要求取聯支援，報告反共組織活動，提供情報資料，要求指派任務，協助投奔自由，希望參加反共同心會及中國青年反共救國團等）、「報告在共匪統治下生活慘況及要求救濟者」，以及「尋人及其他」等三項。1968年度改爲「表示效忠總統，呼籲反攻，報告反共組織活動，要求聯繫及支援者」、「控訴共匪暴行及要求協助投奔自由者」，以及「要求救濟及其他服務事項者」等三項，至1972年基本上採取同樣的分類方式。不過1973年度起，又開始採取原先較細緻的分類，但內容仍不脫上述項目。至1977年起，則採取不同的分類項目，雖大致內容仍相去不大，但多了「請求加入本黨（國民黨）」一項（請見下表）。如1977年度的河南聽眾來信提到：[31]

表4-6　大陸聽眾來信內容分析表（%）（1977年度至1978年度）

	1977年度	1978年度
工作報告	1.12	--
提供情報	5.06	7.46
控訴共匪暴行	11.24	8.96
表達反共立場	12.92	10.45
請求加入本黨	6.74	2.98
請求賦予名義及任務	5.06	5.97
請求經費及武器	7.87	5.22
請求協助投奔自由	3.07	3.73
請求解決生活困難	19.66	22.39
請求尋人及其他服務	26.96	32.84

資料來源：相關數據整理自央廣藏，「35004簡報資料」（編號：DC00084）所藏之歷年工作報告。

　　救星啊！偉大的中國國民黨。母親啊！我偉大的中華民國。我忠心申請馬上加入偉大的中華民國，誓做一個反共尖兵，不滅共匪誓不瞑目。

[31] 「中央廣播電臺六十六年對匪心戰廣播重大績效概要報告」（1977.12），央廣藏，「35004簡報資料」，編號：DC00084。

1978年度的河南聽眾來信指出：[32]

現在我正在從事反共工作，並提出三個要求：一、我要加入國民黨；二、我要求
加入反共行列；三、我要求黨給我一筆錢。

就比例而言，以「表示效忠總統，呼籲反攻，報告反共組織，要求聯繫及支援
者」一項居多數，在1967年度更高達85.36%。而1965年度的統計雖無「表示效忠總
統」一項，但在報告中則指出「普遍的情況是大陸人民對蔣總統的崇敬和擁護。（此
類來信甚多，……）」。報告中更特別試舉一例說明大陸聽眾對總統的崇敬與擁護，
該信指出：[33]

今年我們聽得大選蔣總統連任第四任總統，使我們无（無）比歡心（欣）鼓舞，
我們代表千萬同胞，特別問候及贊成蔣總統繼任，並希早日嶺（領）導軍民反攻
大陸，解救同胞，並早日帶回青天白日旗幟，照耀大陸、亞洲及世界，都得到自
由，安樂好日子，現我們大陸比（被）共黨毛匪強壓，使生活及工作不自由。

而歷年央廣所摘錄的聽眾來信，也以此類訊息最多。如1969年度的報告提及四川
聽眾來信表示：[34]

偉大而高尚的蔣總統您好：我收音機聽到你的講話，使我內心有說不出的高
興……我們盼望你老人家早日駕臨大陸！

同年度所輾轉收到上海幾位青年的來信提到：[35]

[32] 「中央廣播電臺六十七年對匪心戰廣播重大績效概要報告」（1979.01），央廣藏，「35004簡報資料」，編號：
DC00084。

[33] 「中央廣播電臺工作報告」（1966.05），央廣藏，「35004簡報資料」，編號：DC00084。

[34] 「中央廣播電臺五十八年工作報告」（1970.04），央廣藏，「35004簡報資料」，編號：DC00084。

[35] 「臺北一八〇〇號信箱」刊物（1974.05），央廣藏。

各位敬愛的首長，先生，親愛的同志們，您們好！消滅毛共！解放祖國大陸，下定決心，不怕犧牲，這是我和我的朋友共同的口號。……

因爲我經常聽到母親和外婆的教育，以及看到人民痛苦的生活，使我產生了反毛反共的思想。

一九七○年上半年，第一次聽到了臺灣中央廣播電臺對大陸同胞廣播，我才知道在海外還有強大的我們自己的力量。（六十二年二月十四日湖北）

1971年度的工作報告摘錄河北聽眾來信指出：[36]

我今天想，明天盼，聽到蔣總統的聲音，我的理想實現了，終於聽到了偉大的聲音，我下定最大決心，下定最堅強堅強的意志，堅決響應蔣總統的偉大號召當救國救民急先鋒，爲光復大陸獻出我全部精力……

而從1970年代起，相關的工作報告亦開始摘錄一些具體請求支援或援助的來信。如1974年度摘錄安徽聽眾來信指出：[37]

敬愛的蔣總統：

您們好，祖國領土臺灣，在您親手領導和締造之下，相信人民的生活富裕，祖國一天天繁榮富強。…爲了今後更有效地掀起救國運動，現經我們研究決定，向您提出如下幾個要求：⑴我方要派四名人員前往臺灣受軍事知識訓練。⑵給我們一部收發報機。⑶給我們無聲手槍和彈藥。⑷批准我們爲中華民國的正式黨員。

（六十二年十一月十五日廣東）

1977年度摘錄廣東「反共復國行動隊暗殺組」來信指出：[38]

36　「中央廣播電臺六十年度工作檢討報告」（1972.03），央廣藏，「35004簡報資料」，編號：DC00084。

37　「臺北一八○○號信箱」刊物（1974.05），央廣藏。

38　「中央廣播電臺六十六年對匪心戰廣播重大績效概要報告」（1977.12），央廣藏，「35004簡報資料」，編號：DC00084。

我們是愛國行動隊暗殺小隊，需要無聲手槍，暗殺作惡爪牙，見字請托同志帶上
為要。

這些來信，特別是密寫信件已大部分銷毀，[39]然而從上述的分類與內容來看，來
自遠方的信件既顯示提供了相關單位分析中國大陸地區政情的素材，同時也是央廣對
自身工作成效的證明，這也是來信內容成為央廣績效報告的重要部分。不過對央廣而
言，僅對來信內容分析並不足夠，是誰在聽亦是關心的重點。

二、聽眾分析

央廣在1965年度的報告中已提及來信者，以青年及知識分子最多，但未有具體的
統計資料。1967年度起，開始將來信者分為「共匪幹部」、「知識分子、青年」、
「工農民」，及「不明身分」四類。至1976年度為止，仍以「知識分子、青年」居
多，除少數幾個年度，如1967年度和1973年度以外，都超過五成。在1969年度，
「共匪幹部」來信曾達26.37%，居第二位，但多數時間皆少於「工農民」身分者，
處第三順位（見下表）。

表4-7　大陸聽眾來信的身分比例表（%）（1977-1978年度）

年度	1977	1978
本黨敵後同志	2.60	1.45
敵後反共組織成員	1.30	4.35
共軍、共幹	1.30	2.89
工人	5.19	7.24
農民	19.48	11.59
下放（在學、盲流）青年	50.65	36.24
僑眷	1.30	
不明身分	18.18	36.24

資料來源：相關數據整理自央廣藏，「35004簡報資料」（編號：DC00084）所藏之歷年工作報告。

[39] 劉瑋瑩（講述），「那個時代那些人——央廣的故事心戰紀錄片」，央廣藏。

　　1977年度起，對來信者身分進行更細緻的分類，總共分為「本黨敵後同志」、「敵後反共組織成員」、「共軍、共幹」、「工人」、「農民」、「下放（在學、盲流）青年」、「不明」等七類，仍以青年居多數，農民居次。而上述至少有一定比例的「共匪幹部」則下降至不到3%的比例。

三、來信地區

　　央廣在1965年度的報告中已對來信地區進行分析，該報告指出，來信地區最多為廣東，其次為福建，再次為江蘇，但未進行統計分析。1968年度起，開始將來信地區分為（東南）沿海、東北、華北、華中、西南，以及其他等六個區塊進行分析，1970年度起，增加「西北」一區。從下表可知，基本上以東南沿海居多數，除1969年度以外，比例皆超過五成。華北與華中互有領先，但大多數的時候，以華中居第二位，在1969年度，甚至高達29.67%。西南地區在1969及1970兩個年度，曾超過10%，但過半的年度不超過5%。西北地區在1976年度曾近4%，但其他年度皆未超過3%。東北地區所占比例則一直未超過3%。整體來說，地理位置占極重要因素，沿海等較容易與外界聯繫或與臺灣較近之處，來信較容易抵達，而華北、東北或西北等地，或因地處偏遠，或因中共管制力量較強等因素，來信較少。

表4-8　來信者的地區比例表（%）

年度	1968	1969	1970	1971	1972	1973	1974	1975	1976	1977	1978
沿海	64.37	47.25	61.90	80.00	67.04	71.61	--	--	66.93	64.94	59.42
西北	--	--	1.19	2.67	1.04	2.47	--	--	3.94	2.60	1.44
東北	2.30	2.19	1.19	1.33	1.04		--	--	1.57	1.30	2.90
華北	4.60	5.50	8.33	6.67	2.08	2.47	--	--	7.88	10.38	5.80
華中	13.7	29.67	10.72	4.00	7.29	12.34	--	--	6.29	11.68	8.70
西南	2.3	13.17	11.91	4.00	3.13	7.41	--	--	7.88	3.90	2.90
其他	4.6	--	4.76	1.33	9.38	3.7	--	--	5.51	5.20	18.84

資料來源：相關數據整理自央廣藏，「35004簡報資料」（編號：DC00084）所藏之歷年工作報告。

　　綜合上述，不論是「內容分析」、「來信者身分分析」，以及「來信地區」，皆

可看到央廣對於廣播效果的重視。除了信件之外，央廣亦對自身設備的效能有所注意，廣播發射機分布分析成為年度總檢討會上的報告項目。[40]可說央廣並未隨著時間推移而降低對廣播效果的掌握。

在兩岸隔絕且大規模反攻戰事尚待發起的年代，廣播效果檢討對央廣而言，不僅證明此一心戰武器的存在價值，更具情報蒐集與空中溝聯的價值。坐在播音室中，不論是向大陸傳遞臺灣的進步情況，或是報導不利於中共的消息，都是一種作戰，然而作戰的效果為何，很難檢測。特別是在政府以及美方提供大量資源的情況下，央廣更需證明廣播效果，以回應高層對心理作戰的期待。這也是為何央廣內部對於蓋著遠方郵戳、寫著各種語言的信函，願意花如此多的心力，長期持續不斷加以分析的理由之一。

同時，聽眾來函對於溝聯和情蒐亦有重大功用。如「特約通訊」一節所示，透過央廣所播送的數字密碼，亦請敵後情報人員來信確認收聽與否，這表示大陸聽眾來函既是聲波是否能到達的測試，也是情報傳遞溝通的重要管道之一。聽眾來函真真假假，部分可能為大陸聽眾在嚴密的監視下突破萬難的回應，部分亦可能隱含中共對我國敵後管道的試探。然而在彼此通訊阻絕的年代，能有如此規模且長期的大陸來函，本身就是一件極有意義的事，亦即，不論真假，這些聽眾熱情的信件均可成為心戰單位分析的素材，不論是內容、身分、地區，或是寄送的管道，都是驗證對大陸廣播成效的重要方式。央廣一方面發送訊息，一方面亦肩負蒐集資訊的功能，這個特性不僅在偵聽作業可見，在看似例行性的廣播效果分析中亦得以彰顯，可以說央廣忠實地演繹了心戰單位的本色。

[40] 「六十九年年終檢討會分析」（1981.01.28），央廣藏，「35007年終檢討會」，編號：DC00001。

第三節　央廣建置再現與組織重整（1974-1980）

　　時序進入1970年代，國際詭譎多變的氣氛和國內權力交替，成為央廣組織變動的重要背景。原先隱身於中廣下進行任務的形式，於1974年正式獨立出來，恢復中央廣播電臺之名，並直屬於中國國民黨中央委員會，在組織及節目內容上亦隨時局調整。同時，除了對外廣播，亦反向偵聽中華人民共和國廣播節目內容，並進行情勢分析，而且與世界各地電臺加強聯繫，並進行細密的聽眾分析，反映了外交情勢挫敗下的強化作為。雖然組織有所調整，但節目製作有其一貫性，此時期的節目內容方面請參見第三章第二節與第三節，本節僅敘述此時期組織架構的變動。

一、組織架構（1974-1980）

　　1972年4月13日，國民黨中央委員會代電行政院祕書處等單位，說明基於事實需要，原大陸廣播部將自1972年7月1日起，正名為「中央廣播電臺」。1974年6月13日，國民黨文工會、財委會、大陸工作會、祕書處、考紀會等單位，正式提報第239次國民黨中央工作會議，將央廣列入國民黨直屬單位，業務仍由大陸工作會代表黨中央指導管理，之後央廣正式脫離中廣，成為單獨機構。[41]值得注意的是，時任行政院長、之後為第六、七任總統的蔣經國，其子蔣孝武接任央廣主任，並於1978年當選廣播事業協會理事長與國民黨新聞黨部委員，顯示在權力交替時期層峰對廣播的重視，以及央廣的重要角色。

表4-9　大陸廣播部歷任主任表

姓名	上任時間
劉侃如	1972年7月
徐晴嵐	1974年7月
白萬祥	1975年6月
蔣孝武	1976年7月

資料來源：邵立中（總編），《臺灣之音央廣改制十週年大事記》，頁34。

[41] 《中央廣播電臺交接清單》（1974.07.15），央廣藏。另據內部文件，正式通過為中國國民黨第十一屆第三次中央工作會議（1976.12.19）。見「中央廣播電臺六十五年年終業務總檢討會紀錄」（1977.01.14），央廣藏，「35007年終檢討會」，編號：DC00001。

　　在組織架構部分，早在1971年5月5日，國民黨中央第六組即已核定一份「中央
廣播電臺暫行組織規程」。如對照央廣內部所藏1974年的交接清單則可知，該份組
織規程已經施行，為央廣轉為國民黨直屬單位時的組織架構（詳見下表）。

表4-10　中央廣播電臺組織架構計畫圖（1970年代初期）

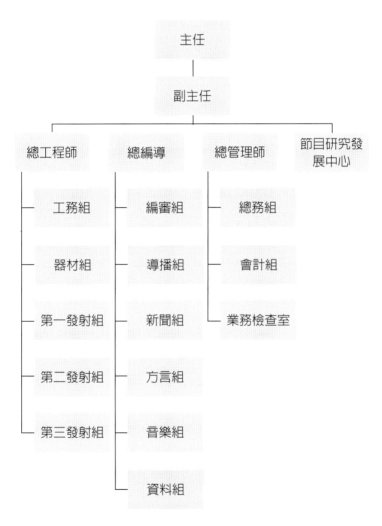

資料來源：「35004簡報資料」，央廣藏，編號：DC00085；《中央廣播電臺交接清單》（1974年7月15
　　日）。

　　1974年國民黨中央工作會議決議將央廣列入國民黨的直屬機構後，中央工作會議
進一步在該年7月第243次會議通過決議，央廣的建制原則如下：

1. 中央廣播電臺為中國國民黨中央委員會附屬之大陸心戰工作專業單位，其工作方針、業務、人事、經費等由大陸工作會管理之。

2. 中央廣播電臺人事服務規則、財務、稽核及福利制度等比照中央有關規定辦法辦理之。

央廣在獲此指示後，隨即成立研究小組，研議有關組織、編制等基本法規。依據央廣於1974年8月15日呈交給大陸工作會的簽呈，其所規劃的央廣組織，係採三級制，主任之下設行政、節目、新聞、工程四個部，各部之下設組（臺），人員約為400人。大陸工作會於1975年6月發還，提示新聞不設部，行政部宜改為祕書處，員額增加不超過現員5%等具體意見。此外，並指示四項原則：

1. 改正現存缺點；

2. 符合精簡原則；

3. 切合業務需要；

4. 員額不過分膨脹。

兩者最大的差異為，央廣原規劃設行政、節目、新聞、工程四個部，但國民黨中央則覺得無此必要。關於設置新聞部一事，央廣的簽呈表示，該臺每日24小時，播報新聞達48次之多，而廣播電視各臺，均採用節目、新聞分立。央廣為適應新需求，擬增設新聞部，下轄編譯、採訪兩組，藉以強化央廣的新聞業務。[42]然而，國民黨中央則認為央廣以對匪心戰廣播為主，新聞報導次之，任何新聞均應經過心戰原則處理始能播出。為求配合密切，避免日久生弊，認為新聞工作不宜單獨設部。[43]

爾後，經過多次修正，於1977年1月1日，公布實施「中央廣播電臺組織規程」，央廣的組織架構有了具體的規範。依據該組織規程，央廣為中國國民黨中央委員會附屬之大陸心戰工作專業單位，其工作方針、業務、人事、經費等，均由大陸工

[42] 「本臺體制確定後有關細則研議專案小組召集人匡文炳簽呈」，《簡報資料》（1974.08.15），央廣藏。

[43] 「李道合呈」，《簡報資料》（1975.01.20），央廣藏。

作會監督指導之。央廣設主任一人，綜理該臺一切公務，副主任二至三人，襄助主任
處理公務，主任祕書一人，承主任、副主任之命，督導協調各部門工作。在主任、副
主任之下設行政部、節目部、工程部，及研究發展室，其組織架構如下：

表4-11　中央廣播電臺組織架構計畫圖（1977年）

資料來源：中央廣播電臺編，《中央廣播電臺法規彙編》（1977.12），頁1-1-4。

　　行政部設總管理師一人，副總管理師一至二人，綜理有關行政事宜。行政部下設主計組、人事組，及總務組。主計組主管有關會計、審計事宜。人事組主管人事、安全、考管事宜。總務組主管文書、事務、出納及不屬於各組之事項。

　　節目部設總編導一人，副總編導一至二人，綜理有關節目事宜。節目部下設編審組、導播組、新聞組、音樂組，及資料組。編審組主辦各項節目播稿之編撰、審查等事項。導播組主辦有關節目之導製播出及檢聽事項。新聞組主辦有關新聞之採訪、實況錄音及編譯事項。音樂組主辦音樂節目之撰稿、編排、導製、檢聽及資料管理等事項。資料組主辦資料之蒐集、整理、研判編輯等事項。資料組下設偵聽課，主辦偵聽、編印、分發等事項。

　　工程部設總工程師一人，副總工程師一至二人，綜理有關工程事宜。工程部下設工務組、第一發射基地（民雄）、第二發射基地（淡水）、第三發射基地（鹿港），及第四發射基地（虎尾）。工務組下設器材課、第一微波站、第二微波站，及第三微波站。[44]當時的人員編制為職員322名，職工86名，總計408名。[45]在工程方面，第二發射基地於1978年3月24日完成「自強計畫」，亦即在國家安全局撥款支援下，將舊機改裝為新的強力短波機，對兩廣地區廣播戰力大幅提升。[46]

小結語：時代的鮮明色彩

　　綜觀1949年至1980年央廣的歷史，其本身的發展與國家政策緊密相關，展現在央廣的組織隸屬、分臺整建，以及強化節目製作等三個面向上。1949年中央政府匆促來臺，即便百廢待舉，仍需要有管道代表國家對外發聲，特別是對於甫撤退的中國大陸地區，更需有代表性的媒體傳達訊息。原先屬於訓政時期中央廣播管理處的廣播事業在行憲後進行「民營化」作業，又因為初來臺灣尚未立定腳步，只見中廣之名而未見正式的央廣蹤跡。不過，1949年開始中廣即開設對中國大陸的廣播節目，並一直由負責對大陸宣傳的中國國民黨第六組主導，隨後於1951年恢復「中央廣播電

[44] 中央廣播電臺編印，「中央廣播電臺組織規程」，《中央廣播電臺法規彙編》（1977.01.01），頁1-1-1～1-1-3。

[45] 中央廣播電臺編印，「中央廣播電臺編制表」，《中央廣播電臺法規彙編》（1977.01.01），頁1-1-15。

[46] 《中央臺通訊》，1：4（1978.4），頁15。

臺」臺呼，並在中廣之下設立「大陸廣播組」，在人事和指揮系統上維持相對獨立的運作。1954年該組擴大爲「大陸廣播部」，設備逐漸擴增更新，顯示政府在一時無法以軍事進行「反攻大陸」的情勢下，以電波進行心理作戰，見證臺灣海峽相對於熱戰的冷戰歷史。

也因爲涉及冷戰，對中國大陸廣播並非單純僅僅內戰格局，亦涉及世界冷戰局勢。包括電波技術、設備更新以及節目製作，美國從1950年代開始積極介入，從提供零組件到稿紙格式，從節目的音樂到內容方向，美方的影響迅速擴大，也反映當時中華民國與美國在東亞合作的關係。而央廣除了強化節目內外，亦偵聽共產地區的廣播節目內容，可以理解在高層決策及與美方情報合作上扮演吃重的角色。

然而，即便國際因素舉足輕重，央廣終究反映的是臺灣的戰略需求。1965年國民黨中央第六組成立「對大陸節目協調中心」，央廣擔任執行祕書，臺灣在冷戰時期對大陸廣播的整體作戰指揮體系至此可謂完備，央廣的重要分臺擴建工程亦在此時進行。然而放在國際情勢上，冷戰進入低盪期，中華人民共和國與蘇聯之間關係生變，都使得美國的「中國政策」產生轉變，特別是在1971年聯合國表決取消了中華民國的中國代表權後，美國偏向中華人民共和國的政策逐漸明朗，與美方合作共同偵聽並進行心戰的央廣，其定位顯得微妙。

1970年代國際反共氣氛劇烈轉變，但央廣於此時反而加強了組織、設備和節目內容。1972年將「大陸廣播部」正式改稱「中央廣播電臺」，並在1974年脫離中廣，成爲直屬國民黨中央的組織。同時補強對中國大陸各地區的發射設備，並接續1960年代中期開始的節目革新工作。這些變化特別是電臺設備的更新，強化對中國大陸廣播，勢必無法與美國脫離關係，但在外交關係上，雙方政府卻於1979年正式斷交，我們該如何理解這個矛盾的現象呢？

如果我們將目光再度回到臺灣內部，此時也正是中央政府來臺後劇烈變動的時候。權力的世代交替，在面對外在險峻情勢時，強化了對中國大陸的心理攻勢。央廣改隸於國民黨並強化電臺設備，而主其事者（蔣孝武）爲新統治者（蔣經國）的兒子，這反映了新的統治者在面對時代的挑戰時，重視央廣的戰略角色，並對廣播媒體寄予厚望。如何在內外的強烈變動中發揮影響力，是1980年代後央廣的重要目標，也是下一章要講述的故事。

5
Chapter

楊秀菁 著

政治變動下對外廣播
的發展（1980-1997）

　　1980年6月25日，中國國民黨中央常務委員會通過黨營文化事業部分人事調整，將央廣主任蔣孝武調任中廣公司總經理。[1]該年7月1日，蔣孝武調任新的職務。同日，央廣改隸國防部管轄，從黨營事業轉變為國防機構。央廣對內刊物《中央臺通訊》一方面以〈感戴蔣主任卓越的貢獻與賢明的領導〉提示7月分的內容重點，一方面則以改隸國防部為主題發行「增刊」。〈感戴〉一文細數蔣孝武從1976年7月1日接任央廣主任以來的貢獻，包括因應中國大陸民眾需求，對於節目型態、內容、編播技巧的改革，以及「前鋒」、「磐石」、「大漢」等工程計畫。[2]

　　蔣孝武離開後，央廣邁入新的階段。從一個簡單的比較，可以看出改隸前後，央廣內部氛圍的轉變。1977年農曆春節前，為了慰勞各基地員工的辛勞，蔣孝武特別購買新力牌最新型18吋彩色電視機分贈各基地臺。[3]改隸國防部後，總政治作戰部送了35部彩色電視機給央廣，其目的則在進行莒光日教學。[4]面對此一改變，央廣部分員工多少有一點加重負擔的感受，但《中央臺通訊》也提醒大家，這是團體活動，「團體活動必須注重『紀律』與『效率』。人人都要遵守規定，決不可以有偏重和例外」。[5]

　　蔣孝武留給央廣員工的還有1977年經國民黨中央工作會議頒布的《中央廣播電臺組織規程》以及相關的人事法規，對於央廣的組織架構、人事聘任、薪給等都有明確的規範。這些規範對於央廣改隸國防部後的編制調整，帶來一定的干擾。央廣管轄單位的移轉，引發央廣定位及組織編制問題的討論，而同一時期國內外的政治變動則影響著對中國大陸及海外宣傳的政策與方向。本章節一方面著重央廣改隸後的組織定位與編制問題，一方面則透過具體的節目規劃、廣播內容，以及聽眾回饋，呈現央廣與中廣公司對中國大陸及海外宣傳政策與方向的轉變。

[1]　〈蔣主任接任中廣總經理〉，《中央臺通訊》，3：7（1980.07.01），頁228。

[2]　〈感戴蔣主任卓越的貢獻與賢明的領導〉，《中央臺通訊》，3：7，頁199。

[3]　〈本臺六十六年大事記〉，《中央臺通訊》，1：1（1978.01.01），頁11。

[4]　〈生活點滴〉，《中央臺通訊》，3：10（1980.10.01），頁336。

[5]　〈實施「莒光日」電視教學　十一月一日起全面推行〉，《中央臺通訊》，3：11（1980.11.01），頁372、〈認真收看「莒光日」電視教學節目〉，《中央臺通訊》，3：12（1980.12.01），頁391。

第一節　央廣改隸國防部後的組織編制問題

　　1978年國民黨三中全會針對黨務改革做成決議：「今後黨中央主管政策，主管計畫，關於政策和計畫的執行，行動工作轉由政府部門去做」。大陸工作會（以下簡稱「陸工會」）主管的三項工作，包括戰地業務幹部儲訓工作、中央廣播電臺、匪俄問題研究中心等，前二者移交給國防部，後者則劃歸政治大學國際關係研究所辦理。[6] 改隸之前，國防部曾與陸工會進行協調，以該臺編制、成員待遇、經費原均依照黨工制度，無法立即轉變為軍事體制，故決議改隸後暫保持原狀作業。[7]其後，經過多次協調，在法制上仍難以突破，對於央廣該如何改制納入國防部組織體系一案，始終難有定案，從中也發展出改制為「公益社團法人」的構想。[8]另一方面，隨著央廣決定改隸國防部，國防部也核定其下屬的「光華電臺」撥併央廣，以強化廣播作戰效能。以下擬以「改隸後的組織編制問題」、「光華電臺撥併」兩個部分，探討央廣改隸國防部後所面臨的組織調整問題。

一、改隸後的組織編制問題

　　1980年7月1日，央廣改隸國防部。7月5日參謀總長宋長志在與新上任央廣主任陳霼生會面時表示：[9]

　　第一，中央廣播電臺對外名稱不變。

　　第二，對黨和安全局等有關單位的原有作法與聯繫，應該繼續保持。

　　第三，對本臺人士待遇一切照舊。

　　同年8月29日，國防部核覆央廣改隸後業務處理權責暫行規定，對於央廣組織系統，核定「暫時維持現狀，隸屬新聞黨部，由本部研究視狀況後簽請決定」。[10]由於央廣在改隸國防部後仍暫時維持現狀，以下擬先說明央廣改隸前後的狀況，再探討後

[6] 〈大陸工作會白主任講話〉，《中央臺通訊》，3：7（1980.07增刊），頁238。

[7] 〈「中央電臺編制案」研商會議報告資料〉（1981），央廣藏，檔號：DC00094-0199。

[8] 〈檢呈「中央廣播電臺納入國軍編制案」本臺意見一份如附件〉（1983.08.16），央廣藏，檔號：DC00094-0001~0004。

[9] 〈陳主任主持本臺業務會報講話〉，《中央臺通訊》，3：7，頁243。

[10] 〈國防部令〉（1980.08.29），央廣藏，檔號：DC00095-0017。

續央廣針對組織改造所提出的相關報告。

㈠改隸前後的央廣概況

由於國防部裁定「視狀況後」再簽請決定央廣的組織改建，央廣分別於1980年8月及10月針對其概況提出簡報。根據10月28日央廣所提出的報告，央廣的組織編制、節目概況、工程設施如下：[11]

1. 組織編制

央廣的組織編制係於1976年11月由國民黨中央工作會議所決議通過，自1977年元月1日起實施。除正、副主管為超職等外，所有工作人員分甲（簡任）、乙（薦任）、丙（委任）三個職等，共38級。其組織系統設主任一人，副主任二至三人，主任祕書一人。下設行政、節目、工程三個部。行政部設總管理師，下掌人事、主計、總務三個組。節目部設總編導，下掌編審、新聞、導播、音樂、資料等五個組及偵聽課。工程部設總工程師，下掌工務組、器材課及四個發射基地、三個微波站。編制員額為587人，在1980年共有職員296人、職工84人、聘約15人，特約30人，合計425人。

2. 節目概況

央廣節目編組分為四大廣播，第一廣播部分為國語節目，第二廣播部分為新聞音樂節目，第三廣播部分為方言（廣州語、閩南語、客家語）節目，第四廣播為邊疆語（蒙古、西藏、維吾爾語）節目。節目內容分為新聞、報導、評論、文藝、音樂、綜合等六大類，總計37個節目。

3. 工程設施

央廣擁有中短波發射機18部，基本輸出電力為2,875千瓦，發音中心設在臺北市仁愛路，共有第一（黃河）、第二（長江）、第三（珠江）三個發音室。節目播出是經由微波系統傳送，由北至南，中間設有三個微波站，全長259公里，各站均裝有自備發電機，不虞節目中斷（詳見附圖5-1）。

[11] 〈中央廣播電臺概況簡報〉（1980.10.28），央廣藏，檔號：DC00095-0064～0069。

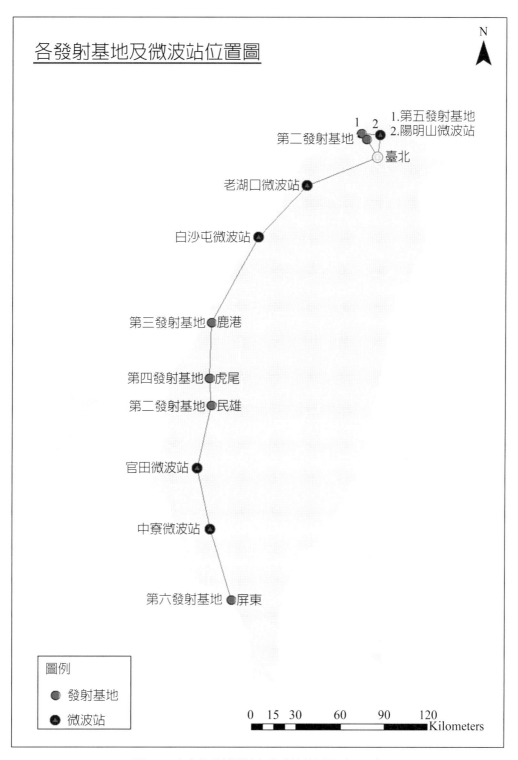

圖5-1　央廣各發射基地與微波站位置圖（1981）

繪圖：劉玫婷

　　央廣原有四個發射基地，分別對中國大陸各個目標地區做定向播出。1976年春，央廣及陸工會前後任主任，以「擴展工程設備強化對匪心戰」之提案，分別向中常會及中央工作會議提報，於1977年獲准「前鋒」、「磐石」兩計畫，1978年獲准「大漢」計畫，並在國家安全局及國防部支援下，依序施工。

　　「前鋒」計畫，主要就虎尾第四基地原有設備，增裝300千瓦短波發射機一部，並於1980年7月1日下午5時55分正式開播。「磐石」計畫，主要就鹿港第三基地原有設備，增裝600千瓦中波發射機一部，於1980年8月21日下午5時55分正式開播。「大漢」計畫，主要在增設第五、第六基地，以及建立央廣本部發音中心——圓山山莊。建立第五基地的目的在增強短波攻擊力量，土地由國防部劃撥淡水情報學校部分土地及徵用部分國有新生土地，1981年6月開播。建立第六基地的目的在增強中波攻擊力量，經協商輔導會同意，劃撥屏東榮華莊農場部分土地，於1982年12月正式開播。[12]圓山山莊用地由國防部劃撥，共四層樓，主要以各種語言（國語、方言、邊疆語）節目成音及發音中心為重點設施，土木工程部分由榮工處承包。1981年6月15日，圓山山莊完成土木、水電、空調等工程驗收，7月1日，央廣各單位全部集中在圓山山莊辦公。[13]

㈡中央廣播電臺改隸後業務處理權責暫行規定

　　央廣確定於1980年7月1日改隸國防部後，國防部與國民黨陸工會即針對央廣改隸後的人事經費權責劃分進行討論。原則上，凡屬於中央委員會之權責，均一律改為國防部。1980年8月14日，國防部總政治作戰部召開會議，協調央廣改隸後行政、財務及其他有關方面權責劃分事項。[14]8月29日，國防部核覆《中央廣播電臺改隸後業務處理權責暫行規定》，規定改隸後央廣業務受國防部總政治作戰部督導。關於人事、財務等具體規定如下：

　　在人事部分，央廣主任原由中央委員會任命，改由國防部任命。副主任原由主任

[12]　〈工程部七十二年工作檢討報告〉，央廣藏，檔號：DC00003。

[13]　〈加強圓山山莊內部管理，帶動全面革新〉、〈大事記要〉，《中央臺通訊》，4：7（1981.07.01），頁213、230

[14]　〈大事記要〉，《中央臺通訊》，3：9（1980.09.01），頁299。

提名，報請中央委員會認定，改由央廣報請國防部核定任命。甲等職（相當於簡任職）原由央廣報請中央委員會核定發布，改由央廣報請國防部核定發布。乙、丙等職（相當薦、委任職）人員原由央廣主任核定發布後，報請中央委員會核備，改由央廣核定後報請國防部核備。在臺工作人員，除重大事故專案簽報外，有關一般調遷、獎懲與退休按央廣現有規定辦理，每三個月向國防部報備一次。[15]

在財務部分，經費之具領仍照原例，逕向情報局領取，自1982年度起，有關年度預算之申請、經費之具領、決算之編報，另案核辦。財務之審監，小額之經費由央廣自行辦理，大額（工程款120萬元以上，其他60萬元以上）由國防部派員監辦（原由中央委員會監辦）。帳務之審查稽核，由國防部按照規定辦理。在文書處理上，文書作業依照國防部作業規定辦理，對外行文，仍以「中央廣播電臺」名義。央廣組織系統，暫維持現狀，隸屬新聞黨部，由國防部研究視狀況後簽請決定。另外，為加強員工組織及教育，央廣應建立榮譽團結及莒光日政治教學制度。[16]

㈢ 1981年央廣研究報告與相關討論

央廣改隸國防部後，為使各聯參單位了解央廣的實際狀況，央廣曾於1980年10月底進行工作簡報。國防部各單位提出以下意見：[17]

聯五：該臺編制現況較本部類似單位為大，編階也高。改隸本部如其編制暫維持現狀不納入國防部編制單位，則一切不受影響。如列為軍事單位編制，需再研討，是否可用代管編制方式，除心戰運用由國防部督導管制外，其他不變。

聯一：中央電臺編制納入本部體系後，方可予以員額管制。

主計局：該臺七十一年度經費，係透過中程計畫，以代編性質編列預算呈報，以

[15] 〈中央廣播電臺呈國防部〉（1980.07.15）、〈國防部令〉（1980.08.29），央廣藏，檔號：DC00095-0007~8、0017。

[16] 〈中央廣播電臺呈國防部〉（1980.07.15）、〈國防部令〉（1980.08.29），央廣藏，檔號：DC00095-0007~8、0017

[17] 〈「中央電臺編制案」研商會議報告資料〉（1981），央廣藏，檔號：DC00094-0199。

後是否仍維持代編性質或納入國防體系，需從長計議。

聯二：該臺過去經費編列，報請行政院核定額度後，由情報局代編。[18]

　　整體來看，央廣要納入國軍編制，必須解決央廣的編階比類似單位高，以及經費編列等問題。對此，參謀總長宋長志於1981年4月15日核定成立專案研究小組，針對相關問題進行討論。由於先前經過多方協調會商，因法制規定難以突破，遲遲未能定案，專案研究小組乃請央廣根據實際狀況，於1981年4月17日提出研究報告。

　　央廣的研究報告首先針對該單位特性及個人因素兩個部分進行說明。[19]

　　在單位特性部分，該報告針對央廣「體制的特殊性」、「任務的獨特性」，以及「經費的隱密性」三個部分進行論述。在體制的特殊性部分，該單位雖數度更名、變革、改隸，或由國民黨中央直轄，或為臺美合作，或受黨中央直接指導，或由中廣公司代管等，始終未變者為維持「黨的體制與傳統」。所屬員工有關人事任用、給與、福利、退休以及相關作業，均依照黨中央頒布之法制辦理，與員工切身權益，具有法定的連續性。在任務的獨特性部分，央廣為進行中國大陸心戰任務，實施24小時全天候作業，央廣名稱早已為目標聽眾所熟悉，故央廣雖改隸國防部，臺名不變即基於此。在經費的隱密性部分，因央廣年度經費，幾有半數耗於發射電力費用，為保持國防心戰機密，難按正常預算編列。其次，員工之黨工給付，黨齡退休年資基數等，為黨中央鼓勵員工長期為黨服務之措施，不宜公開編列，故由國民黨於多年前與有關單位研商決定，將央廣預算寄列於「大陸情報」之下，由央廣依實際需求，報請黨中央核轉行政院核定預算額度，交由國防部情報局，按核定數編列預算，按月依計畫支用，以確保機密。

　　在個人因素部分，該報告針對「成員的專業性」、「保險的差異性」，以及「權益的法定性」三個面向進行論述。在成員的專業性部分，基於央廣的任務需求，必須

[18] 國軍軍事業務過去有聯一至聯五的區分法，聯一人事、聯二情報、聯三作戰、聯四後勤、聯五計畫。洪哲政，〈國防部聯七併入聯三　高司瘦身內部有意見〉，《聯合影音網》，2016年9月23日，網址：https://video.udn.com/news/565042，瀏覽日期：2018.12.18.。

[19] 以下內容整理自：〈中央廣播電臺改隸國防部編制經費等項研究報告〉（1981.04.17），央廣藏，檔號：DC00094-0189～0197。

從工作中長期培養相關人才，才能達成預期的目標。這與軍中幹部不斷經調發展截然不同。由中央委員會直接任命，並訂定退休、退職、退工等規定，對於長期從事敵後心戰的同仁，具有安定作用。在保險的差異性部分，在央廣工作的員工，因進入央廣的時間、單位，及身分之不同，有公保、勞保、黨保三種不同之區別，自付保費與央廣補助的比例也隨之不同。在權益的法定性部分，央廣因屬於行政院核定之公務員員額及經費，除人事任免由黨中央核定外，一般公保、勞保、福利、互助、眷屬補助、子女教育獎勵等，分別依據《公務人員保險法施行細則》、《中央公教人員福利互助辦法》、《中央公教人員生活必需品配給辦法》等作業，上項權益，央廣員工與政府公務人員並無軒輊。統由行政院有關部門辦理，只需保持現行辦法，無需國防部負擔員額及補助。

其次，該報告指出，央廣改隸後，除心戰業務按照國防部規定外，國防部的重大政策，也都依照各聯參規定貫徹實施。唯在編制與經費等項，難以符合一般軍事單位之標準。其中主要難以改變者，可分從兩個面向來說：

第一，有關國防部不可改變者：國防部的法制適用於國軍單位、國軍官兵，央廣員工難破例享有國軍官兵同等的權利與義務，包括國軍官兵免繳所得稅、眷舍、官舍配住、住院及醫療（三軍醫院）免費、搭乘交通車、鐵公路等得免費等。

第二，有關央廣不宜改變者：央廣過去為黨工單位，亦為政府徵用單位。其編制係依據黨中央與行政院所訂定之法制而來，已行之多年，具有連續性，難以改變，包括享公保、勞保或黨保之相關保障、退休黨齡基數的計算等。且各級長官，皆宣示「一切照原有的規定」，對穩定軍心，有極大幫助。遽而改變，無論對團體或個人皆有不利影響。

央廣基於上述的認識，提出「基於事實、維持現狀」與「分段變革、逐步解決」兩案。而國防部各有關單位考量最多的則是經費編列問題，如聯五指出「國防預算為中央總預算之一部，每年均需送立法院審議，由於立法委員之組成日趨複雜，對非直接軍事人員及戰備預算，及編高之國防經費額度恐將形成非議，且亦為海外臺獨分子攻訐政府之藉口」；主計局指出「該臺研究案其經費編列獲得方式與正常作業不合，宜先就該臺編組型態確定後，再據以研訂各項經費標準」。

　　考量央廣的心戰任務特性，專案研究小組綜合各聯參意見及實際狀況，再提出甲、乙、丙三案。甲案：參照國防部情報單位（情報局、電訊發展室等）編組體制，以軍文通用之型態納入國軍編組體制。乙案：以文官編組納入國軍體制。丙案：各部門主管以軍職編設，其他人員視工作性質、專長等以聘僱編設。甲、乙兩案的共同問題為，央廣部分人員未實施公務人員資格銓敘。丙案的問題在於央廣員工目前的待遇比國軍官兵高，納入國軍編制後，將降低其既有權益，影響工作情緒與效率，需就待遇問題另謀適當補救措施。[20]

　　1981年5月15日，國防部總政治作戰部召開會議，討論「研討中央廣播電臺有關編制、經費等問題」，主持人執行官廖祖述中將裁示以下幾點：[21]

1. 中央電臺改隸國防部以後，千萬不可因不當之改革，而弄垮中央電臺，尤其目前正在發展中之中央電臺。這樣我們無法向（黨）中央交代，同時對蔣孝武先生多年來之努力，也無法善其後。

2. 今天要中央電臺一下子照軍中體制，絕對有問題。……

3. 我們對中央電臺的體制，要往「維持現狀，並兼顧未來」為著眼，來從長計議，時間不可操之過急。

4. 現在可分治本、治標兩方面來進行：
　(1) 治本：中央電臺體制，本維持現狀，再求突破方向，不宜操之過急。
　(2) 治標：年度經費，請主計局與中央電臺協調，以不影響任務為主，互相尊重，研究分列方式，求得解決。

㈣ 1982年央廣實施文武通用臨時編組有關事項

　　1982年6月11日，國防部核定央廣暫以現編組型態納入國防部組織體系，由總

[20]　〈「中央電臺編制案」研商會議報告資料〉（1981），央廣藏，檔號：DC00094-0199。

[21]　〈國防部總政治作戰部開會通知單〉（1981.05.14），央廣藏，檔號：DC00094-0203～0204。

政戰部負責督導，並自1982年6月16日起生效。[22]其後，央廣在「維持中央電臺組織編制及不影響原有員工權利」的原則下，提出「實施文武通用臨時編組有關事項簡報」。該簡報共分為「擬編之基本原則」、「擬編之建議事項」、「新編組編成總員額之依據」、「新編組架構及員工比敘文武級職準則」、「員工權益待遇之維持與變更」等五項，重點如下：[23]

1. 擬編之基本原則

(1) 央廣應為國家廣播電臺：央廣之發射電力、編組人員、既定任務，與其他國家廣播電臺相若，如美國之音、澳洲之音、英國BBC、日本NHK、韓國KBS、莫斯科廣播電臺及中共中央人民廣播電臺。

(2) 央廣其原編制精神應予重視：央廣隸屬於國民黨中央黨部時，與黨中央各工作會為平行單位，主任、副主任與中央各工作會主任、副主任相等。主任祕書、總編導等與黨中央各工作會祕書、總幹事等相等。央廣在任務上，與中共中央人民廣播電臺相若，中共特種宣傳，「我對匪心戰，亦為當前大陸工作之重要環節」。

(3) 央廣其原有工作特質應予保持：思想作戰首重人才，央廣鼓勵同仁「久任一職」，使其等級升遷，故在同一職務上有達10年、20年之久者。軍中任務與傳播任務有本質上的不同，軍中講求經歷調任，使人事管道流通以確保部隊精壯；傳播事業強調人員穩定，注重專精人才之培養，以保持一定傳播水準與工作效能。

(4) 央廣原有工作人員，在電臺之工作經歷必須加以重視。

(5) 央廣播出工作，正在夜以繼日進行當中，在編組過程中，對於同仁士氣與心理狀態之維護，不容忽視。

2. 擬編之建議事項

(1) 央廣全銜維持不變：央廣與國際廣播事業單位，除有各種方式聯繫之外，並

[22] 〈國防部令〉（1982.06.11），央廣藏，檔號：DC00094-0188。

[23] 以下內容整理自〈中央廣播電臺實施文武通用臨時編組有關事項簡報〉（1982），央廣藏，檔號：DC00094-0007～0012。

訂有合作計畫、交換節目，實施聯合作戰（如與大韓民國國家廣播電臺之聯戰協定等），央廣均以國家電臺地位，代表國家從事對外活動與發言。

⑵ 主任、副主任編階確定：總政治作戰部主任王昇上將於1980年7月3日對央廣員工訓話時曾表示：「中央電臺比照政戰學校的地位，是國防部直屬單位」。央廣主任過去一直由國民黨大陸工作會主任兼任，前主任白萬祥係以國防部總政戰部中將副主任調任。央廣新編組主任編階，至少應以中將編成，副主任以中（少）將編成，以保持國家電臺的形象，以利對大陸心戰任務之遂行。

3. 新編組編成總員額之依據

央廣總編制員額，奉國民黨中央委員會（69）陸政字第00812號函，核定為587人。近年來如光華電臺撥併、成立第七發射基地，以及王昇上將指示方言節目延長播音等所需員額，央廣均自行調配，不需上級另行配賦。新編組編成之總員額，擬仍以黨中央核定央廣總員額587人編成。

4. 新編組架構及員工比敘文武級職準則

依循各級長官維持央廣員工權益不變的指示，新編組之各級編階，擬均依照央廣現行與文職相同等級（文官制度簡、薦、委），分別比敘，職工按《行政院事務管理規則》「工友管理」規定辦理，以確保員工心理之安定。軍階編成，依照1980年7月8日，國防部轉頒總統令公布《陸海空軍軍官、士官官等、官階與公務人員職等對照表》規定，分別比敘定階。

5. 員工權益待遇之維持與變更

⑴ 央廣現有員工薪餉、食物配給、福利互助、生活津貼、交通補助費及公保、勞保等，均與公務人員一致，實施新編組後，不受任何影響。

⑵ 黨保、心戰加給、房屋津貼、退職、退工、撫卹等，均係依照黨中央制定法令辦理，為維持現有員工之權益待遇不變，新編組實施後，擬仍按原辦法規定繼續實施，直至各該員退休為止。

⑶ 新編組實施後，新進人員除心戰加給部分，屬專業加給，仍按原規定實施外，其餘各項，擬均按新編組各項制度規定，分別辦理。

㈤ 1983年央廣檢呈「中央廣播電臺納入國軍編制案」意見

國防部針對央廣改隸後的編制曾歷經多次會議討論，包括1983年4月26日，總政治作戰部召開「中央電臺納入國軍編制案」協調會。[24] 6月21日召開「中央電臺實施簡薦委派臨時編組」協調會，但因央廣的組織特性、原有人員的權益，以及職等比敘等問題，皆無法定案。1983年8月16日，央廣再針對納入國軍編制案提出兩個解決方案：甲案：按照1982年央廣所提文武通用草案，研擬納編（上述所提）。乙案：依照1983年6月21日「中央電臺實施簡薦委派臨時編組」協調會有關單位所提臨時動議，研究納編。乙案的重點包括：[25]

1. 國防部對中央電臺之指揮監督權責不變。
2. 比照大陸救災總會、亞盟、青年反共救國團等單位方式，以中央電臺名義，向內政部申請登記為「公益社團法人」。
3. 大陸心戰廣播與敵後情報通訊工作，由國防部交付中央電臺執行。中央電臺執行任務所需年度預算，在國防部心戰、情報經費項下編列與撥付。（大陸救災總會、亞盟等單位年度經費，均係由內政部、外交部正式列入年度預算，立法院審議亦無異議，可供參考。）

甲案的問題為多數工作人員無軍職身分，亦無法改敘為文職，可能被列為淘汰消化對象。再者，受公務員資格限制，要引進專業人員，如節目、工程人員等會產生困難，影響心戰任務進行。另外，新、舊、文、武待遇不同，無法做到同工同酬也是一大問題。乙案則無上述問題，但依此改革後，央廣將無法納入國軍編制。

由於欠缺相關資料，無法得知「中央電臺納入國軍編制案」的後續發展。但從1989年一則央廣資深主管聯名反對國防部擬議自該年7月起一律改為「軍聘制度，以與軍屬之漢聲電臺拉平」的新聞可知，當時央廣的人事制度仍十分複雜，包括1980

[24] 〈國防部總政治作戰部開會通知單〉（1983.04.18），央廣藏，檔號：DC00094-0014。

[25] 以下內容整理自：〈「中央電臺納入國軍編制案」中央電臺意見〉（1983.08.16），央廣藏，檔號：DC00094-0001、0004～0006。

年以前國民黨各黨部任用的人員、1980年後的軍聘人員、職業軍人、評介聘用人員和特約人員等五類。其彼此的待遇因類別、年資、職等差別甚大。當時，央廣約有4百餘位的工作人員，1980年以前由黨部任用者占絕大多數，約300餘位左右。他們認為央廣在黨營期間的地位編制與各工作會相同，職等比敘較高。國防部此舉已影響他們的工作權益，希望維持現狀，或恢復隸屬國民黨中央黨部。當時，新聞局正在研究將中廣公司海外部單獨設置為國家電臺的可行性，但是，考量央廣的功能目標不同，並未考慮將央廣納入。[26]

二、光華電臺的撥併與歸建

隨著央廣改隸國防部，國防部總政治作戰部乃針對未來對中國大陸廣播作戰效能提出「加強對匪廣播作戰之研究簡報」，建議將其轄下的光華電臺撥併央廣，並針對強化廣播作戰效能提出具體建議。以下首先概述總政治作戰部所提出的研究簡報，再針對光華電臺撥併央廣後，央廣所進行的調整及後續發展進行說明。

㈠加強廣播作戰效能研究報告

央廣改隸國防部後，國防部轄下總共有中央、光華、金門、馬祖及空軍等五個負責對中國大陸廣播的電臺，[27]總發射電力達3,845千瓦，為統一事權、節約人力，強化廣播作戰效能，總政治作戰部主任王昇特別指示要研究具體作法。1980年11月14日國防部令頒「強化廣播作戰效能」作法要點，請各單位照辦。總政治作戰部所提出的簡報主要從「建立統一之心戰廣播體系」及「強化廣播作戰效能」兩個面向著手，詳細內容及國防部核定結果如下。[28]

[26] 蒯亮，〈中央電臺人事醞釀改革　資深主管聯名表示反對〉，《聯合報》，1989年3月31日，版4。

[27] 同樣為國防部轄下的復興廣播電臺，因主要任務為阻卻中國大陸電波，故未被納入討論。

[28] 以下內容整理自：〈加強對匪作戰效能之研究簡報〉（1980），央廣藏，檔號：DC00095-0043～0045、〈國防部令〉（1980.11.14），央廣藏，檔號：DC00092-0034～0037。

1. 建立統一之心戰廣播體系

(1) 光華電臺撥併央廣

總政治作戰部擬定、國防部頒布，光華電臺併入央廣後的調整原則如下：

第一，對外仍保持原臺名，對內則屬央廣第五廣播部分，[29]以對共軍廣為主要任務。觀音發射站（裝有中波發射機250千瓦二部、100千瓦二部、20千瓦一部，共720千瓦）改稱央廣第七發射基地。

光華電臺併入央廣後，為統一事權，發音部分俟央廣圓山發音室建成後，遷併圓山山莊。在歸併前，央廣要完成以下準備：

A. 裝設圓山至觀音發射站、圓山至小雪山（轉送金門、馬祖電臺之微波站）之微波傳送系統，使歸併時不至於中斷。

B. 兩臺交接人員完成工作銜接。

C. 光華電臺原有聘僱人員22員，由央廣檢討聘用，並完成轉聘手續及補充不足人員。

D. 心戰總隊擔任之中國大陸廣播偵聽任務、中國大陸電視偵收任務，由央廣接替，並於1980年12月1日完成交接（央廣接受上項任務後，應提供國防部所需之偵聽、偵收資料）。

另外，國防部還核定，光華電臺撥併後，編制員額抽回，由心戰總隊視任務需要檢討修編，但以直接支援空飄作業為原則。

(2) 金門、馬祖電臺機能調整

根據總政治作戰部規劃，金門、馬祖電臺分別撥交金馬防衛部，仍負責對中國大陸東南沿海地區共軍之廣播作戰。但馬防部以無力接管，心戰總隊就廣播中隊訓練著眼，均建議維持現狀。最後，國防部核定金門、馬祖電臺改為發射站，轉播原光華電臺節目，有關機具維護，由央廣予以必要之輔導與支援，所需工作人員（各5人），由地區聘僱，所需人事費用，請計畫報部憑核。

[29] 央廣改隸國防部時，將節目編組為四大廣播：第一廣播部分為國語節目，第二廣播部分為新聞音樂節目，第三廣播部分為方言節目，第四廣播部分為邊疆語節目。

⑶空軍廣播電臺機能維持

　　1980年7月1日，空軍廣播電臺奉國防部命令，專責對中共空軍實施心戰廣播。[30]總政治作戰部提出維持現行體系與撥併央廣兩案。最後，國防部核定空軍電臺仍維持現行體系，負責對中共空軍廣播作戰任務。有關節目製作及機具維護，央廣均應予必要之輔導與支援。

2. 強化廣播作戰效能

　　總政治作戰部所提出「強化廣播作戰效能」，共有「統一策定心戰指導」、「強化主題會議功能」、「強化心戰節目製作」、「加強人才培育運用」及「實施節目審聽評鑑」等五大項。除第一項「統一策定心戰指導」建議於全國心戰指導會報下，設置「大陸心戰研究組」沒有在國防部令頒的「加強廣播作戰效能」作法要點外，其餘各項僅作些微調整，通過之各分項重點如下：[31]

⑴強化主題會議功能

A. 總政治作戰部心戰主題會議，央廣選派必要人員出席，共同參與心戰主題之研訂撰寫，以收統一心戰說法之功效。

B. 主題會議仍請總政戰部心戰處李廉擔任召集人，請總政戰部主任（執行官）指導。

C. 主題之編印：

　⒜主題內容分宣傳報導與批判勸教兩部分，各以五千字為原則。

　⒝主題由總政治作戰部印製3,200冊，除發各心戰單位人員運用外，令發旅級以上政戰主管暨學校匪情教育參考運用。

⑵強化心戰節目製作

A. 央廣於光華電臺撥併後，對重大問題，基於心戰主題之要求，統一發稿，或統一製作節目，分別播出，以收分工合作之效。

B. 央廣應就現行37個節目及光華電臺18個節目，並協調空軍電臺，其節目內

[30]　中華民國新聞年鑑八十年版編輯委員會編纂，《中華民國新聞年鑑八十年版》（臺北：臺北市新聞記者公會，1991），頁202。

[31]　以下內容整理自：〈國防部令〉（1980.11.14），央廣藏，檔號：DC00092-0034～0037。

容，形式相同，而有共同性者，分別予以歸附，統一撰稿製作，以避免重複，節省人力物力。

C. 央廣於光華電臺撥併後，就各廣播部分之中、短波調整節目，將「動之以情」性質的節目分配於中波，以針對廣大目標群眾。將「說之以理」性質的節目，分配於短波，以針對中共幹部及中國大陸知識階層，期能加強發射波段之有效運用。

D. 心盧廣播組為光華電臺及「中韓聯播」製作之每週200分鐘節目（請見表5-1），為統一心戰說法，齊一節目水準，一併由央廣製作。

表5-1　國防部總政治作戰部心盧廣播組節目製作基準表

節目名稱	節目時間	文長（字數）	每月製作數量	內容概要	備考
自由論壇	10	1600-1800	30篇	國內外發生之重大事件，用客觀而平實的態度予以評論，揭示自由民主之崇高與可貴性。	中韓聯播節目使用
亞洲報導	10	1600-1800	30篇	亞洲各自由國家所發生的重大事件，採取平實的報導，揭示自由社會之光明可愛。	中韓聯播節目使用
國劇選播	20	1600-1800	30篇	精選具有忠孝節義之國劇戲曲，並加以劇情介紹，配合劇情插播心戰文稿。	中韓聯播節目使用
綜藝	10	1600-1800	30篇	選播中外名曲、民俗歌謠，以及流行歌曲和具有心戰意義之愛國歌曲。	中韓聯播節目使用
三民主義時代	10	1600-1800	15篇	從理論到實踐，闡揚三民主義。	心戰總隊、光華電臺使用
每日評論	10	1600-1800	30篇	對復興基地及大陸或國際上發生的重大事件，提出嚴正的評論。	本節目代表光華電臺社論
對中共黨政軍人廣播	10	1600-1800	15篇	以中共黨政軍幹部為對象，提出個人切身問題或中共內部問題做勸導性或謀略性的講話。	光華電臺使用
怎麼辦	10	1600-1800	15篇	針對中共政權及大陸同胞所發生或面臨的困難問題，提出反詰或指引思考方向的講話。	光華電臺使用

⑶加強人才培育運用

對現有工作人員，請央廣每年施予講習一次，每次以一週爲原則，藉以檢討缺失、溝通觀念、研習技巧、了解政策。爲廣爲招攬人才，請央廣吸收文筆流暢之研究所研究生與社會優秀青年，輔導培養參與工作，積極培育廣播心戰人才，充實心戰陣營。

⑷實施節目審聽評鑑

A. 由總政治作戰部編成審聽評鑑小組，負責對電臺節目之審聽評鑑工作。

B. 審聽評鑑小組，每天對電臺實施不同類型節目之監聽，做成紀錄表，每月調製成評鑑表，並選定一個節目，於心戰工作會報審聽評鑑。

C. 總政治作戰部每週四所舉行之心戰工作會議，每兩週舉行一次，以評鑑節目與傳單爲主，請央廣總編導、編審及導播組長參加，以強化評鑑功能。

D. 請金馬防衛部對各心戰電臺節目實施監聽，作成紀錄報部，以驗證各臺音效功能，做爲改進之參考。

E. 請情報單位要求敵後工作人員，適時收聽各臺節目內容、音效與反應，藉以檢證對中國大陸廣播作戰之實效。

㈡ 光華電臺撥併

央廣收到1980年11月14日國防部令頒的「強化廣播作戰效能」作法要點後，針對部分規定事項提出建議，12月2日，國防部令發「中央廣播電臺對光華電臺撥併建議事項彙覆表」，請其照辦。央廣所提建議及國防部核覆重點如下：

第一，關於心戰總隊偵聽、偵收任務，請央廣接替一案。央廣表示，心戰總隊的偵收站設在林口，而央廣偵收站設於新竹老湖口。由於偵收站建立不易，如兩者合而爲一，必將其中一站關閉，當偵收工作因天候變化，無法收錄而漏收重要資料時，至有影響。建議林口的偵收任務繼續由心戰總隊擔任，新竹老湖口的偵收任務，由央廣擔任，以保持兩套作業，互補不足。該建議獲得國防部採納，由心戰總隊繼續辦理林口偵收任務。

第二，關於央廣於光華電臺歸併前，完成裝設圓山至觀音發射站、圓山至小雪山傳送金馬電臺之微波系統。央廣表示，光華電臺轉播央廣節目，由林口傳

送，順利穩定，為使傳送系統確保無虞，建議林口微波站，在光華電臺撥併央廣後仍予保留。同時，由圓山至觀音至小雪山之微波系統接通後，經林口之中繼站，亦宜作為備份使用。央廣派駐林口微波站人員（2人）所需生活設施，擬請心戰總隊協助支援。國防部核覆同意央廣意見，有關細節請央廣與心戰總隊協調辦理。

第三，關於心盧廣播組的節目一併由央廣製作一案，央廣表示，在撥併期間，為保持兩臺原有節目正常播出，及考量目前央廣人力，建議撥併初期，准由原有撰稿製作人員，由央廣約請繼續工作，在不影響節目正常進行下次第調整。針對此點，國防部回應心盧廣播組並無專責編撰及節目製作人員，係由國防部各參謀於公餘兼撰各類稿件。同意在1981年6月以前，仍由國防部酌予支援稿件，惟審稿及播音製作工作，仍由央廣就現有人力予以分工辦理。

第四，關於光華電臺原有聘僱人員22人，由央廣檢討聘用，並完成轉聘手續及補充不足人員的問題。央廣建議光華電臺撥併央廣後，其原使用之經費，請准於1982年度開始時，轉撥央廣使用。光華電臺撥併後所需人力，請准於節目歸併、工程人員分類等項詳細檢討後酌予增加必須之員額。國防部核覆，光華電臺1982年度預算，原則上同意隨臺轉撥央廣之用。光華電臺原有聘僱22員隨臺撥併後，如仍感人員不足，可就央廣編額587員中檢討補充。

1981年1月6日，國防部令發「光華電臺歸併中央電臺案」專案小組編組名冊，以展開歸併工作的相關協調事項。[32] 1981年7月1日18時45分，光華電臺作戰任務轉移央廣執行。[33]觀音發射站歸併央廣後，改稱央廣第七發射基地，而光華電臺則沿用「光華之聲」名義播音。

光華電臺撥併後，兩臺之間仍有一些預算核銷、人事聘任等問題待解決。7月23

[32] 〈國防部令〉（1981.01.06），央廣藏，檔號：DC00092-0018~0019。

[33] 〈國防部令〉（1981.07.01），央廣藏，檔號：DC00092-0001。

日，國防部針對央廣及心戰總隊所提五項建議，核覆處理辦法：[34]

第一，央廣建議，1982年度光華電臺預算，因央廣非國軍預算支用單位，無法簽證，擬請心戰總隊惠予簽證。國防部核覆，同意由心戰總隊代為簽證，心戰總隊應即將光華電臺1982年度預算額度通知央廣。

第二，央廣建議，原光華電臺聘僱18人由心戰總隊續聘後，其1982年度薪餉，仍請心戰總隊辦理簽證結付。國防部核覆，同意由心戰總隊辦理簽證結付。

第三，關於觀音發射站擴建電力增購土地案，因地主產權手續不清，陸軍總部工兵署經多次努力，仍無法發放土地價款，因而迄今無法結案，如到期未能發放，心戰總隊建議得另案再行申請保留。國防部核覆，依規定歲出應付款可申請辦理保留三個年度，如仍不能發放，應行報繳，不得再申請辦理保留。

第四，央廣建議，心盧組為中韓聯戰所製四個節目，仍由心盧組製作及與韓國聯繫，不必移交央廣。國防部核覆，中韓聯播節目由該部繼續製作。

第五，央廣建議，心盧組為光華電臺製作之四個節目中「怎麼辦」、「對中共黨政軍人員廣播」二節目請心盧組繼續製作。國防部核覆由該部暫作三個月，自10月1日起，移請央廣接替製作。

除上述問題外，在撥併後，還發生撥併人員的公家津貼、勞保費要怎麼處理的問題，最後決定由央廣負責，但至1982年6月底前，每月由央廣將保費寄送心戰總隊，請其代為轉繳勞保局，以維護撥併人員之保險利益。[35]

㈢ 光華電臺歸建

從前述「加強對匪作戰效能之研究簡報」看來，國防部總政戰部原規劃，隨央廣改隸國防部，可以建立統一的心戰廣播體系，以央廣為主線，將部分對中國大陸廣播電臺撥併央廣，並由央廣負責節目製作。然而，整併的過程並不順暢，如空軍廣播

[34]　以下內容整理自：〈國防部令〉（1981.07.23），央廣藏，檔號：DC00093-0101～0102。

[35]　〈人事組字第873號簽〉（1981.09.17），央廣藏，檔號：DC00093-0059。

電臺仍維持原有體系，負責對中共空軍廣播作戰任務。而光華電臺撥併後的偵聽、偵收工作，仍由心戰總隊繼續辦理；相關節目的製作，在撥併初期仍由國防部支援稿件。1992年，第七發射基地再奉命歸建光華電臺。考量其緣由，可能與1991年11月14日，行政院通過新聞局所提的「中央廣播電臺設置條例」，將其定位為財團法人有關。國防部有可能因此決定將最具軍方色彩、擔負對中共黨政人員廣播責任的光華電臺抽離出來，歸建軍事機構。[36]為期順利移轉，央廣自1991年12月下旬至1992年7月間，動員有關人員及裝備，全力先行支援代訓其節目及工程人員，並規劃具擬單位財產、裝備、帳籍等清點移交計畫資料，於該年8月完成移轉工作。[37]

在1991年，央廣共有六大廣播部分、29個頻率，7個發射基地。六大廣播部分的設定對象如下：[38]

第一廣播部分：大陸一般民眾。

第二廣播部分：中共中、高級幹部與知識分子。

第三廣播部分：中共的軍人，並以「光華之聲」作為廣播臺名。

第四廣播部分：全面性的，節目內容僅有新聞、音樂兩項，以滿足大陸聽眾在這一方面的需求。

第五廣播部分：地方語言，設有閩南語、廣州語、客家語三種。

第六廣播部分：邊疆語言，設有蒙古語、西藏語、維吾爾語三種。

光華電臺歸建後，央廣分為五大廣播部分，共25個頻率、6個發射基地。[39]

[36] 〈政院通過中央廣播電臺設置草案〉，《中央日報》，1991年11月15日，版20。

[37] 〈中央廣播電臺八十一年執行心戰廣播工作檢討報告〉，央廣藏，檔號：DC00076-0008～0015。

[38] 中華民國新聞年鑑八十年版編輯委員會編纂，《中華民國新聞年鑑八十年版》，頁189。

[39] 〈中央廣播電臺八十一年執行心戰廣播工作檢討報告〉，央廣藏，檔號：DC00076-0008～0015。

第二節　對外廣播內容的調整

　　邁入1980年代，無論是臺灣，或是中國大陸，在政治上都經歷極大的變動。在臺灣，黨外勢力在面臨美麗島事件的重大衝擊後，隨即集結再起，繼續挑戰國民黨的統治體制，迫使國民黨進行一連串的自由化與民主化改革。而在中國大陸，四人幫垮臺，鄧小平時代的來臨，經濟的改革開放與言論、新聞管制的部分鬆綁，皆讓臺灣對中國大陸及海外廣播面臨挑戰。而1990年代以後，兩岸關係的轉變，更使得過去立基於敵對狀態的對中國大陸廣播，必須重新定位。就中廣與央廣對外廣播發展脈絡來看，央廣從1972年「正名」，並在1974年正式脫離中廣，成為獨立機構後，對中國大陸廣播與對海外廣播就分別由兩個各有隸屬的廣播電臺負責。然而，因其電波涵蓋範圍有一定的重複，使得其目標對象無法完全切割。再者，1989年天安門事件爆發，中廣插足對中國大陸廣播，更讓兩者產生緊張關係，國防部更為此對於兩者的定位及廣播效能進行檢討。故以下以傳播對象作為劃分，對於1980年代以後，對中國大陸與海外廣播的發展進行討論。

一、對中國大陸廣播的轉變與競爭

　　1979年4月1日，《中央臺通訊》刊登謝雄玄所寫的〈新情勢、新觀念、新作法、新攻擊〉，文章開頭表示：「目前是我們對敵心戰最好的時機，可以說是自從共匪竊據大陸卅年來從未曾有過的良好時機」。其中最關鍵的因素，為鄧小平上臺後，從「過去的封閉控制，逐漸走向開放的途徑」。新的契機也帶來挑戰，這個挑戰來自於國際廣播機構的競爭，包括美國之音、英國廣播公司、澳洲廣播電臺以及天主教的梵蒂岡電臺等。[40]為了面對這些挑戰，央廣展開新一波的節目革新。其後，面對中國大陸及臺灣內部的政治局勢轉變，以及兩岸關係的調整，央廣對中國大陸廣播的政策也有所轉變，期間更遭遇前老東家——中國廣播公司的挑戰，以下依時間先後，將1980年代以後的對中國大陸廣播分為「節目革新」、「天空的競爭」、「從敵對到和談」等三個部分進行討論。

[40] 謝雄玄，〈新情勢、新觀念、新作法、新攻擊〉，《中央臺通訊》，2：4（1979.04.01），頁69。

(一) 節目革新

1. 增設「新聞音樂專臺」

　　從1954年進行對中國大陸廣播以來，央廣曾經過九次的節目革新（歷次革新重點詳見表5-2）。1979年底，中共曾停止干擾外國廣播，使得臺灣的流行音樂大量湧入中國大陸。尤其是鄧麗君的歌聲，因「嗓音圓潤，柔情似水」，在中國大陸各階層生根發芽。[41] 1980年1月，央廣音樂組奉令增闢「流行音樂」節目，節目時間15分鐘，以「梅花」作爲節目片頭，內容包括臺灣著名歌星所唱的抒情流行歌曲。[42] 另外，在原有音樂節目亦盡量多播流行歌曲，並經常播送「鄧麗君專輯」。[43] 至六月底更進一步決定增設新聞音樂專臺，即「第二廣播」。[44] 第二廣播被視爲央廣對中國大陸廣播的「第二戰場」，於7月1日，亦即央廣改隸國防部的同時，正式開播，此爲央廣的第十次節目革新，也代表央廣進入新的里程。[45]

表5-2　第一至九次節目革新重點

次別	時間	重點	概述
一	1963年	縮短節目長度	原節目有長達30分鐘及50分鐘者，改革後，節目最長爲20分鐘，99%爲15分鐘以下節目。
二	1965年	加強戰術性節目	如開闢「怎麼起義」、增強對中共海空軍的召喚等。
三	1967年	1.增加煽動性與挑撥性節目 2.增設並充實青年教育相關節目	適值「文化大革命」期間，除強化原有節目的戰鬥性與攻擊性外，並增加煽動性與挑撥性節目。同時針對當時大陸青年思想陷於真空、因學校停課而失學情況，增設並充實青年教育及「三民主義的時代」等節目。
四	1969年	1.精簡節目 2.縮減節目長度 3.開闢第二套國語節目	爲便利大陸聽衆收聽，一方面將國語節目減爲36個；一方面節目長度再予縮短，最長爲15分鐘，約占總節目10%，10至15分鐘節目各占45%。另外，配合自建1,000千瓦強力中波臺完成，開闢第二套國語節目。

[41] 業馥，〈開闢第二戰場〉，《中央臺通訊》，3：8（1980.08.01），頁240。

[42] 〈生活點滴〉，《中央臺通訊》，3：2（1980.02.01），頁44。

[43] 業馥，〈開闢第二戰場〉《中央臺通訊》，3：8（1980.08.01），頁250。

[44] 〈生活點滴〉，《中央臺通訊》，3：6（1980.06.01），頁176。

[45] 〈自強不息，邁向勝利成功的新里程〉，《中央臺通訊》，3：8（1980.08.01），頁247。

次別	時間	重點	概述
五	1971年	開闢新聞廣播部分（以新聞與音樂為主）	配合第四發射基地強力短波臺建成，開闢新聞廣播部分。至此，央廣共有綜合廣播、新聞廣播、邊疆語廣播、教育廣播等四大廣播。
六	1973年	內容調整	因應「林彪事件」，進行節目革新。節目主軸為繼續挑撥分化擴大中共各派的分裂，進而促成其形成獨立割據局面，並繼續推進大陸上的討毛救國運動。
七	1974年	內容調整	因應大陸大專學校已逐漸復課，結束青年教育節目，並增加「討毛救國運動」、「時代青年」、「農工生活」等節目播出篇數。另外，就大陸青年問題，加以誘導啓發其澈底唾棄共匪、激勵其討毛抗暴，自救救國的鬥爭。
八	1976年	1.增設「精神動員」節目 2.精簡節目	遵照國民黨黨中央決策，增設「精神動員」節目，擴大號召大陸同胞「精神加盟，行動歸隊」。 另外，精簡國語節目為32個，綜合廣播部分兩套節目統一編組，合併為一套節目，使節目編排與播出作業更為便利。
九	1977年	節目精簡	國語及方言節目縮減為30個，綜合廣播部分與新聞廣播部分合併為國語廣播部分，把所有內容類似或重複的節目均予合併，按三小時為一單元編組，集中所有頻率輪番播出。

資料來源：業馥，〈新春獻曝──節目革新探討〉，《中央臺通訊》，2：1（1979.01.01），頁18-19。

　　在此之前，央廣也有播放流行音樂，但考量流行歌曲「對民心士氣不無腐蝕作用」，在中美心戰專家考量下，雖播送流行歌曲，但選擇「比較淨化的歌曲和具有民族傳統風格的民謠，避免頹廢、蘊含低級趣味的灰色、黃色之類的曲調」。而有鑑於二次大戰期間，日本的「東京玫瑰」在心戰上發生一定的效果，決定仿照「東京玫瑰」，開闢「臺灣之鶯」節目，其內容除播唱流行歌曲、民謠小調外，並穿插鐵幕笑話、自由地區富人情味的小故事、世界珍聞，以及慰問中國大陸同胞的話和答覆聽眾來信等。節目播出後，反應極佳，中國大陸聽眾對節目主持人的來信，甚至超過「聽眾信箱」。「文革」期間，為激勵中國大陸同胞反共鬥志，認為應播送一些戰鬥性的歌曲，決定暫行結束「臺灣之鶯」節目。文革後期，應中國大陸聽眾要求，恢復播出流行歌曲，例如：「為你歌唱」、「現代歌曲」、「家的歡唱」等節目，選擇範圍主

要是一些淨化的、可聽性高的流行歌曲和民謠小調。[46]

　　1980年7月1日，順應中國大陸聽眾對新聞和音樂的需求，央廣開闢第二廣播部分，以音樂爲重點，密集播送中國大陸聽眾喜愛的抒情流行歌曲，同時提供新聞報導。相較於第一廣播部分的政治色彩濃厚，第二廣播以另一種嶄新的風格出現，以音樂爲重點，原則上不談政治，著重用關切、安慰、柔和、感性的語言配合足以反映自由思想、自由生活的優雅抒情歌曲，期能撫慰聽眾憂傷，「藉此喚醒迷失，啓發其靈性」。[47]

　　因應第二廣播部分的開闢，原國語廣播部分改稱「第一廣播部分」，新聞音樂廣播部分改稱「第二廣播部分」，方言廣播部分改稱「第三廣播部分」，邊疆語廣播部分改稱「第四廣播部分」。第二廣播部分編組三小時爲一單元之新聞性及音樂節目，輪流播送，每日播出12小時又10分鐘。除原有音樂、新聞節目外，在音樂節目部分增設「爲你歌唱」、「美的旋律」、「青春舞曲」等節目，長度約爲20分鐘。在新聞節目部分，增設「大千世界」、「新聞背景」，長度5分鐘。[48]

2. 調整節目類型與長度

　　1983年，面對中共實施「對外開放」政策後，中國大陸聽眾收聽境外廣播的需求，以及英、美、澳、日等外國電臺的競爭，央廣進行第十一次節目革新。此次節目革新共有下列四個特點：[49]

　　第一，加強音樂文藝：由於鄧麗君之歌已風靡中國大陸青年，一般中國大陸民眾
　　　　對臺港歌曲（流行歌曲）也極喜愛，決定將一般音樂節目長度由15分鐘延
　　　　長爲20分鐘。另外，因反共義士表示，對於央廣「三家村夜話」一類文
　　　　藝節目極爲欣賞，故決定將「戲劇欣賞」延長爲半小時，並增設50分鐘的
　　　　「歡樂假期」，同時增闢戲劇節目「快樂人家」，旨在透過文藝形式襯托
　　　　臺灣社會安和樂利，家庭充滿倫理親情、溫暖幸福的景象。

[46] 業馥，〈節目編制瑣談〉，《中央臺通訊》，1：1（1988.01.01），頁5。

[47] 〈自強不息，邁向勝利成功的新里程〉，頁247、業馥，〈開闢第二戰場〉《中央臺通訊》，頁251-252。

[48] 〈中央廣播電臺開闢第二廣播部分計畫綱要〉，央廣藏，檔號：DC00096-0176。

[49] 〈節目部七十二年工作檢討報告〉，央廣藏，檔號：DC00003-0016~0024。

第二，力求新聞新、速：面對外國電臺的競爭，央廣每逢半點鐘播出的「簡要新聞」，因6小時始換新一次，常為舊聞，而非新聞，違背新聞新、速的原則。而且與整點播出的新聞，常有出入或矛盾之處，故決定取消「簡要新聞」，每天騰出120分鐘時間，輪播其他節目。

第三，強化方言節目：因方言地區與臺灣隔海相望，在戰略上有重要性，但因人員編制年有縮減，方言節目均用國語播稿，地方色彩漸趨淡化。此次節目革新，特別增闢「百粵俱樂部」、「八閩俱樂部」、「嶺東俱樂部」三個節目，配屬於廣州語節目、閩南語節目、客家語節目三個部分，並設專任編撰負責。之後如情況許可，建議增設方言記者，以強化方言節目。

第四，精簡部分節目：央廣原有50個節目，分六大類，共編六套節目，每天播出時間合計125小時又20分鐘。光華電臺撥併後，若干節目重複雷同，也有部分節目因現有條件無法做好，決定有的合併，有的裁減，一共裁減7個節目，但另增闢5個節目。兩相抵銷後，共有節目48個。所有節目人員重新編組，人員再行配當。

3. 製播特別節目

除了常態性節目外，央廣也會因應特定節日或突發事件製播特別節目。在1983年，央廣編製大量巨型特別節目，共達182個，包括：

第一，每年都會有特別節目，如：「春節特別節目」、「十月慶典特別節目」。

第二，針對該年度特殊事件編製的特別節目，包括：

　⑴ 針對中共六屆人大編製「客觀談中共」特別節目，共52個單元，約十餘萬字，隔天播出一個單元，連續三個多月；

　⑵ 針對孫天勤、王學成兩義士先後駕機來臺，編製特別節目，包括以4小時為單元的「孫天勤到臺灣」特別節目，播出兩天。此外，並結合歷年來中共飛行員駕機投奔自由的事實資料及王學成起義來歸始末，編成120分鐘的「王學成飛越海峽到臺灣」特別節目，同樣連播兩天。

　⑶ 為了顯示臺灣貫徹民主憲政的樣貌，在1983年還特別動員節目、工程、行政三個部門，於增額立法委員選舉開票之夜，製作模擬現場實

圖5-2　央廣轉播雙十國慶成員，於總統府前的合影
圖片來源：《臺灣之音──央廣改制十週年大事記》

況轉播的特別節目。此一節目長達4小時，綜合開票情況、政見發表、政府首長談話、訪問錄音等，並穿插歌星唱歌。而在央廣製作該節目時，內政部長林洋港還特別針對中國大陸廣播親自撰稿，發表錄音談話。[50]

　　1988年臺灣政壇的其中一件大事為蔣經國總統逝世，作為長期向中國大陸民眾傳遞中華民國領袖形象的央廣，面對此一事件，隨即中止一切正常節目，開闢「國喪期間特別節目」。央廣規劃的特別節目主要分三個階段實施：[51]

　　第一，自元月13日23時起至14日12時止：除持續播出蔣經國總統逝世有關新聞外，並製播「蔣總統對國家人民的貢獻」及「海內外人民對蔣總統的悼念」兩個特別節目。

　　第二，自元月14日12時起至16日18時止：製作以6小時為一單元的特別節目，使用27個週率全線聯播，主要內容為：

　　⑴ 新聞。

[50]　〈節目部七十二年工作檢討報告〉，央廣藏：檔號：DC00003-0016～0024。

[51]　以下內容整理自：〈節目部七十七年工作檢討報告〉，央廣藏，檔號：DC00011-0078。

(2) 每日評論。

(3) 沉痛的哀悼——中央電臺全體同仁悼念蔣總統經國先生。

(4) 復興基地同胞對蔣總統經國先生的悼念。

(5) 中國國民黨告大陸同胞書。

(6) 中國國民黨告敵後同志書。

(7) 哀樂。

　　第三，自元月16日18時起至2月12日國喪期滿止：製作六大類悼念蔣經國總統的
　　特別節目，包括：

(1) 蔣總統與復興基地。

(2) 每日評論。

(3) 至情至性的蔣總統。

(4) 春風化雨。

(5) 精忠貫日月。

(6) 蔣總統的話。

4. 解嚴後的節目革新

　　因應臺灣解除戒嚴的重大政治變革，央廣在1988年進行第十二次節目革新，以貫徹國民黨十三全大會「政綱政策案」針對中國統一問題所提出「政治民主化、經濟自由化、社會多元化、文化中國化」的「四化」主張。「政綱政策案」特別標舉「臺灣經驗」，[52]以「完成中國統一，實現民主、均富、統一目標的大陸政策」，及國防部有關心戰工作指令。革新重點分爲下列六項。[53]

　　第一，精簡合併部分節目：例如：將「新聞分析」、「新聞背景」合併爲「新聞
　　分析」；「想一想」、「和中共幹部談問題」合併爲「想一想」；「對共
　　軍官兵談話」、「對中共陸軍談話」、「對中共海軍談話」，合併爲「對
　　共軍官兵談話」。

　　第二，加強節目內容、調整節目長度與名稱：例如：綜合類之「三民主義統一中

52　〈執政黨昨通過政綱政策　揭櫫統一中國四化主張〉，《聯合報》，1988年6月23日，版1。

53　以下內容整理自：中央廣播電臺編印，《節目手冊》（1989.01），頁2-4。

國大同盟」節目，由每篇長度5分鐘加長為10分鐘；報導類節目「自由世界」，更名為「今日世界」。音樂類節目部分，「現代歌曲」更名為「歌謠天地」、「民族音樂」更名為「華夏之音」、「流行歌曲」更名為「你喜愛的歌」等。

第三，增闢新節目：包括新聞類增設「一週大事」，報導一週國內外大事及其影響；報導類增設「臺灣經驗」，介紹臺灣建設成就，各行各業致富成功的經驗與典型人物事蹟，並以此為重點，有計畫擴大報導；綜合類增設「中共歷史檔案」，藉回顧中共不斷鬥爭，使中國大陸聽眾不忘中共本質與共產主義禍害；文藝類增設「中華文化漫談」，以知識性、趣味性、生動性介紹中華民族文化，加強民族意識。

第四，設定節目主持人：為加強聽眾與節目之間的情感交流，爭取中國大陸聽眾來信，部分節目設定節目主持人，如新聞類節目之「一週大事」，及所有音樂類節目。

第五，改善播音方式語氣：評論性節目或代表國家政策立場之播稿內容，以嚴肅、莊重的語氣播報。報導性節目以平實、真摯的語態播報。文藝類、綜合類、音樂類等有特定對象之節目，以和諧、親切、誠懇的語態播報。

第六，節目編排結構與播出單元時段的革新調整：將各廣播部分原有的每四小時一個單元（輪迴），調整為每六小時一個單元（輪迴）。原則上每一個小時節目，包括10分鐘新聞、10分鐘至20分鐘「文字節目」（指必須照稿播音之節目），其餘30分鐘至40分鐘為設定主持人之音樂節目。此一編排並未減少文字節目的播出，僅稍減重複次數，用以消除聽眾因重複而排拒，並增加整套節目的可聽性。

　　本次最具特色的變革為「設定節目主持人」。早在1985年，央廣即曾邀請女星張艾嘉製作13集的廣播節目「為你歌唱」，[54]節目革新後除陸續邀請臺灣演藝界知名影歌星製作節目外，不但所有音樂節目設定主持人，連部分新聞節目也開始設定主持人。而孫越因為在央廣主持六年多的「為你歌唱」節目，在中國大陸聽眾心中，建立

[54] 〈為十億同胞歌唱　歌星以行動愛國‧張艾嘉製作專輯〉，《聯合報》，1985年8月26日，版9。

起「慈祥」的形象。[55]

小故事 ▸▸ 追尋鄧麗君

　　1980年10月，鄧麗君決定返國演唱，並赴前線慰問三軍將士。央廣音樂組隨即擬定計畫，除擬邀請鄧麗君至央廣錄製特別節目外，並派員跟隨各地採訪演唱及勞軍實錄，以充實「為你歌唱」及「流行歌曲」等節目播放內容。具體行程包括10月2日派員赴金門錄製鄧麗君小組勞軍實況，向中國大陸播出。10月4日，派員赴國父紀念館錄製鄧麗君自強演奏會實況，向中國大陸播出。[56]但邀請鄧麗君至央廣錄製特別節目一案，則未能實踐。透過央廣長達十年的「鄧麗君時間」，在中國大陸逐漸形成「不愛老鄧愛小鄧」、「白天是鄧小平的天下，晚上是鄧麗君的天下」等順口溜。[57]

鄧麗君在金門勞軍
實況錄音

小故事 ▸▸ 流行歌曲排行榜

　　1984年2月20日起，央廣的梅芳與徐亞文，分別製作兩個節目播放流行歌曲排行榜。節目內容包括由《民生報》提供每週的排行名次、側錄華視「綜藝100」有關排行榜的部分內容，以及邀請榜內歌星、歌或詞曲作者，暢談心路歷程等，每天各播一次。該節目播出後，獲得國防部嘉許，認為「頗具創意」。[58]

(二) 中國大陸天空的競爭 ── 天安門事件

　　鄧小平上臺後，中國大陸歷經十年的改革開放，中國大陸的民主運動也日漸發展。1989年春，東歐出現民主化運動的消息傳入中國大陸，讓中國大陸的知識分子

[55] 中華民國新聞年鑑八十年版編輯委員會編纂，《中華民國新聞年鑑八十年版》，頁189。

[56] 〈生活點滴〉、〈大事記要〉，《中央臺通訊》，3：11（1980.11.01），頁336、363。

[57] 中華民國新聞年鑑八十年版編輯委員會編纂，《中華民國新聞年鑑八十年版》，頁189。

[58] 〈流行歌曲暢銷排行榜　中央電臺向大陸廣播〉，《聯合報》，1984年2月20日，版9；〈把自由歌聲播往大陸　國防部嘉許民生報　中央電臺〉，《聯合報》，1984年4月2日，版9。

雀躍不已，開始進行串連。同年4月中旬，在改革派知識分子心中形象極好的胡耀邦突然心臟病發而逝世，北京市民和知識分子遂以悼念胡耀邦為名，開始示威請願，要求中共中央從事政治上的改革。此時，在大學中也出現自發性的學生團體，要求中共當局給予公開地承認。對於如何處理學生運動，中共中央意見並不一致。而中共高層的分裂，使得學生運動得以繼續發展，除了大城市學生的響應外，也得到社會其他階層的支持。4月27日，15萬名學生和市民在天安門廣場示威14個小時，聲勢之浩大，為中共歷史上所未見。5月4日，五四運動70週年，連中共黨政體系在內的工作人員和知識分子皆出面響應。到5月13日，數千名學生宣布絕食請願。5月17日凌晨，總書記趙紫陽發表書面談話，肯定學生運動的愛國熱情，但希望學生停止絕食。而在這一天早上，北京走上街頭的群眾由數十萬暴增為百餘萬人，不獨黨政機關打著單位旗幟參加，還有解放軍千餘人助威，甚至出現鄧小平、李鵬下臺的標語。5月18日，趙紫陽和李鵬到醫院探視絕食病倒的學生，但學生仍拒絕停止絕食。同日，鄧小平接受李鵬和姚依林的建議，認為必須採取鎮壓行動。5月19日，中共政治局以趙紫陽處理學生運動不力，迫其請辭，並宣布北京市全市戒嚴。5月20日，從各大軍區調來的20幾萬軍隊抵達北京，並開始進入市區布防。無武裝的北京市民湧入街頭，試圖阻止戒嚴部隊的汽車和裝甲車前進。隔天，百萬名北京市民走上街頭，抗議軍事戒嚴。5月24日，鄧小平正式褫奪趙紫陽總書記的位置，並暗中部署軍隊，要求軍隊在6月4日凌晨前清除所有在天安門廣場靜坐的絕食學生。根據西方學者估計，6月4日中共開始進行清場並展開逮捕行動後，約有600至1,200人喪生，6,000～10,000人受傷。中共官方公布的數字則是200人死亡，3,000人受傷。[59]

與此同時，臺灣媒體歷經解嚴，新聞自由度大幅提高，許多新聞從業人員，在政府尚未正式許可前，即赴中國大陸進行採訪。1989年4月17日，行政院大陸工作會報通過《現階段大眾傳播事業赴大陸採訪、拍片、製作節目報備作業規定》，明定依法成立之通訊社、報社、雜誌社、電臺、電視新聞從業人員等，可依規定由事業單位向新聞局報備赴中國大陸採訪，[60]讓解嚴以來已實質存在的新聞媒體赴中國大陸採訪，

[59] 陳永發，《中國共產革命七十年（下）》（臺北：聯經，1998），頁914-921。

[60] 寇維勇，〈教師探親開放 採訪拍片放行〉，《聯合報》，1989年4月18日，版1。

取得「合法」的地位。[61]1989年中國大陸爆發的民主運動吸引全世界新聞媒體的目光，臺灣各家媒體也紛紛派員採訪。作爲對中國大陸宣傳的主要機構——央廣更是責無旁貸，趁勢展開另一波的心戰攻勢。然而，礙於組織編制及國防體制，使得央廣在節目內容的多元性及人員調動的機動性上皆明顯不足。[62]相對的，原負責海外廣播的中廣公司，則挾其最大民營廣播媒體的優勢，以天安門事件爲契機，積極拓展對中國大陸廣播市場。爲此，國防部總政戰部及心戰處特別針對央廣與中廣公司在天安門事件期間的對中國大陸廣播進行檢討。以下首先說明央廣與中廣公司在天安門事件期間的對中國大陸廣播，再針對評估報告中所提雙方優劣勢及後續中廣公司對中國大陸廣播的發展進行說明。

1. 央廣「天安門事件」期間的對中國大陸廣播

　　針對中國大陸所發生的民主運動，央廣隨即策訂「中央廣播電臺對中國大陸民主運動作法指導綱要」，進行心戰廣播。該綱要主要分三個階段實施：[63]

　　第一階段（自4月15日至5月16日）：由於中國大陸民主運動仍在不斷變化，無法判斷其取向，故在此一階段以報導、宣傳爲主，同情、支持學生運動，斥責中共行爲、暴露中共醜態，擴大中共內鬥，並從民主、自由中，突出「臺灣經驗」與「三民主義統一中國」。

　　第二階段（自5月17日至5月24日）：由於中國大陸學生運動，已升高爲全民運動，央廣於5月17、18兩日，反覆分析研究，確認必須組成專案小組，自18日起，調整節目，以「全國一條心」作爲針對性的總節目名稱，依據每日中國大陸情況的發展，「進行對大陸全民運動的領導與指揮」，以補新聞部分報導與宣傳的不足。同時，將原來每小時10分鐘的新聞報導，增加爲20分鐘，並針對全世界各傳播媒體有關中國大陸民主運動的新聞，擇其重要者，集中及重複播出。

　　第三階段（自5月25日起至6月12日）：除接續前兩階段工作，並在實質上給予

61　社論，〈終於「開放」大陸採訪〉，《聯合報》，1989年4月16日，版2。

62　例如：央廣派遣記者出國採訪必須依照國軍人員出國規定辦理，手續需費時45天之久。〈中央廣播電臺七十七年年終工作總檢討會〉，央廣藏，檔號：DC00011-0092。

63　以下內容整理自：〈節目部七十八年工作檢討報告〉，央廣藏，檔號：DC00011-0042~0044。

協助，「如指導他們以鬥爭方法，呼籲他們與我溝聯」等。另外，再開闢「向民主自由大步邁進」特別節目，以指導與溝聯爲重心，與「全國一條心」節目，交互播出。

綜合央廣支援中國大陸民主運動各類節目，在此期間央廣總共製播特別節目與各類型節目稿件計318篇，緊急插播42條，共57萬3千字；在新聞節目部分，共製播有關中國大陸民運新聞2,483條，59萬4千字，各類新聞性節目72篇，31萬字；在音樂節目部分，特別錄製特別節目八個單元，如「兩岸對歌」、「天安門死難同胞追悼大會」、「擋不住的怒吼」、「自由的吶喊」等，中國大陸民眾最喜愛的國語歌曲六個單元，如「歷史的傷口」、「全世界都爲我們加油」、「龍的傳人」、「天安門的怒吼」等，另邀請演藝人員錄製聲援節目，如「自由萬歲」、「民主加油」等。其中像「兩岸對歌」爲6月3日晚間，臺灣藝文界所發起，在中正紀念堂所舉行的聲援活動，由央廣進行現場廣播。而時任央廣「爲你歌唱」主持人的孫越在中正紀念堂與天安門廣場透過電話熱線通話時，帶領臺北民眾合唱「龍的傳人」給天安門前的學生聽。[64]孫越並沉痛的呼籲「從黑夜到黎明，天安門廣場這一夜，是最漫長的一夜，就讓臺灣的同胞爲大陸同胞靜坐一夜吧！」[65]

2. 中廣公司「天安門事件」期間的對中國大陸廣播

1989年初，臺灣政府開始研擬開放媒體派員到中國大陸採訪事宜，中廣公司則自3月起不斷派記者輪流前往北京報導中國大陸情形。其中，爲了報導中國大陸學生爭取民主自由運動，新聞網更從5月22日起至5月31日止，每天下午6時10分至7時播出特別節目「天安門風雲」，邀請學者專家配合當天新聞，作分析報導，並於當晚9時10分至10時重播。[66] 6月4日爆發天安門廣場中共武力鎮壓學運事件，中廣公司立即停播常態節目，以國內八個廣播網全天候播出天安門廣場眞相及中共高層權力內鬥動態。[67]而海外部除了在6月4日、5日的新聞中加強報導天安門學運新聞，更在6月6日開始，撥出兩節國語現場立即播出時段（UTC04:00~05:00、UTC11:00~12:00），由

[64] 卓亞雄、張伯順、江中明，〈兩岸對歌　血是熱的〉，《聯合報》，1989年6月4日，版4。

[65] 李玉玲，〈支持民運　熱情試煉〉，《聯合報》，1989年6月4日，版4。

[66] 〈五月分大事記〉，《中廣通訊》，11：6（1989.06.30）。

[67] 〈六月分大事記〉，《中廣通訊》，11：7（1989.07.31）。

國語的六位主持人古亞蘭、王大鵬、孫積祥、盧音傑、夏長模、王文心輪番報導最新學運動態。國語節目外，四種方言及十種外語節目也重新調整節目，加強報導自由地區對學運的分析、評論及國際反應。而有鑑於過去中國大陸華北、華中、華南沿海居民皆能收聽到海外部的部分廣播，除加大千瓦數傳送外，[68]自6月7日起，更調動原先對歐洲、中東、非洲地區的海外廣播，固定三個短波和一個中波頻率，把「中廣新聞網」傳送至中國大陸全部地區，「為海峽兩岸中國人同時報導國內外最新消息」。[69]

3. 國防部評估報告[70]

中廣公司此舉，打亂了原先對中國大陸心戰廣播的布局，為避免對中國大陸廣播效用無法相加，反而可能相互抵消，乃至於產生負面效果，國防部總政戰部心戰處對央廣、中廣二臺在天安門事件期間對中國大陸播送的節目進行評估。該報告首先擷取赴中國大陸探親者及臺灣媒體所蒐集到中國大陸民眾對兩臺的觀感，多數的意見比較偏向中廣公司所播送的內容，或央廣所播送的娛樂性節目，例如：「魯東地區收聽自由中國之聲至為清晰，惟對醜化之口吻，普表異議。農村百姓，……對娛樂性、新聞性、科技、農技知識之灌輸等節目較為歡迎」、「在廣州可以聽到國內中央廣播電臺播音，另外中廣播音也很清楚，大陸民眾比較喜歡中廣播放之流行歌曲節目」、「不少大陸青年指出，中央電臺的節目一直在指罵中共，且政治意味太濃，令人難以接受，……中廣新聞網以純粹、客觀的新聞對大陸播出，並運用熱線與大陸聽眾雙方溝通的作法，深獲大陸同胞喜愛。」

該份報告分析中廣節目受到歡迎的原因如下：

第一，亞洲之聲的節目，不強調政治色彩，節目娛樂性很高，音樂性節目頗多，主持人幽默風趣，使精神生活貧乏苦悶的中國大陸聽眾，得到很好的調劑。

第二，新聞網節目中有大量關於臺灣的消息，可以滿足中國大陸聽眾對於臺灣的好奇心理。以往央廣對中國大陸廣播，多偏重各方面建設成果及民眾的幸福生活實情，恐為中國大陸同胞產生誤解，認為對社會上一些不良現象隱

[68]　張大萱，〈自由中國之聲　向全球說出歷史的真相〉，《中廣通訊》，11：6，頁6。

[69]　中華民國新聞年鑑八十年版編輯委員會編纂，《中華民國新聞年鑑八十年版》，頁194。

[70]　以下內容整理自〈中央電臺與中廣公司對大陸廣播之評估〉，央廣藏，檔號：DC00074-0020_3～0040_1。

而不談。而中廣以對臺灣內部報導的內容直接對中國大陸播出，許多以往未播出的消息大量出籠，中國大陸聽眾倍覺新鮮，收聽率因好奇心理大為提高。

第三，中廣公司節目中所規劃的抽獎活動成為有利的誘因，在重利誘惑下，使中國大陸聽眾加入收聽行列。

第四，中廣並未被中共定位為「敵臺」，中國大陸聽眾收聽中廣節目比較方便、安全。由於央廣被定為「敵臺」，中國大陸聽眾一旦被發現收聽央廣節目，將被冠以「收聽敵臺」的罪名，收聽中廣節目則無此顧慮。且中廣新聞中所暴露的臺灣黑暗面，有利於中共對臺打擊，故中共不禁止中國大陸聽眾收聽中廣節目。

雖然，中廣公司在此波對中國大陸心戰廣播工作上，占有一定優勢。然而，心戰處也擔心其所帶來的負面影響將可能以「小利換大害」。其擔心的負面效果如下：

第一，中廣新聞網雖有一小時的中國大陸新聞，但基本上仍以臺灣消息為主。其報導的臺灣消息，基於客觀性，無論正面或負面都向中國大陸傳播。對於新聞中所傳遞臺灣社會運動所帶來的暴動或街頭混亂情形，如五二九立院內外的衝突，「除了少數對民主社會有概念的大陸知識分子能夠了解此係民主化過程中必然的現象外，一般大陸聽眾聽到臺灣的混亂情勢難免認為既然民主社會如此混亂，則要『民主』做什麼？如此豈不助長了中共統治的穩定？」

第二，今中廣新聞大量報導臺灣的混亂情形，易使中國大陸聽眾誤解臺灣社會根本就是紛擾不安，也對中華民國政府的信心大打折扣，同時易使長期收聽我方心戰廣播的中國大陸聽眾，對過去報導的內容持懷疑態度，甚或完全不相信，而抵銷過去40年的心戰廣播效果。

第三，中廣「聽眾熱線」節目屬於單向直接報導，甚具真實感與說服力，雖可表現出臺灣地區民意可以充分表達不受限制的情況，但有些只是某個人主觀看法，有些則是藉該管道反映問題。這些聽眾所提出的建議與批評，不表示社會一無是處，但中國大陸聽眾封閉已久，對民主社會的性質並不熟悉，可能使中國大陸聽眾對臺灣政府與社會現象產生誤解，或被中共作為

反「臺灣經驗」的宣傳教材。

第四，根據《聯合報》報導，中共「臺辦」人員對中廣立場持「諒解之心態」，[71]即允許中廣對中國大陸播音而不加以干擾。「從中共的作法看來，必是中廣對大陸播音不但對中共本身無害，甚或有所利用」。

基於上述分析，該報告參考美國之音的經驗，提出以下建議：

第一，中廣新聞網既是為突破中共新聞封鎖而對中國大陸播音，應多播出有關中國大陸的消息，中廣宜利用其採訪人員可自由進出中國大陸之便，多報導中國大陸新聞，讓中國大陸聽眾進一步了解其周遭所發生之事。

第二，中廣新聞在處理臺灣消息時，應作篩選或平衡處理，或多加分析評論，不宜讓中國大陸聽眾產生誤解，有礙國家民主自由統一之原則。

第三，央廣宜多播出軟性節目，以吸引更多中國大陸聽眾收聽，進而影響更多聽眾。

第四，中央指導單位應速謀求統合對中國大陸廣播作法，召開對中國大陸廣播座談會，邀請各相關單位，如安全局、陸工會、軍情局及總政戰部，與對中國大陸廣播各電臺，包括央廣、中廣、復興臺、空軍臺等，共同協商如何對中國大陸進行心戰廣播，並兼顧心防工作。

4. 中廣公司對中國大陸廣播的發展

　　由於上述報告並未禁止中廣公司對中國大陸廣播，中廣公司乃持續開展其對中國大陸廣播的市場，具體內容包括：加強「亞洲之聲」華語節目對中國大陸之廣播，從1990年元月15日起，「亞洲之聲」每晚增闢時段對中國大陸播音3個小時。[72]而「亞洲之聲」的發射電力，從8月1日起，由原有的6千瓦增加一倍至12,000千瓦，使東南亞地區包括中國大陸收聽更加清楚。另外，海外部也計畫派人至中國大陸監聽實際收聽情形。[73]

　　在中廣國內廣播網部分，從2月18日起，調頻一網改名為「流行網」，並運用海

71　〈中廣新聞網尺度大幅開放　節目打入大陸市場　播音涵蓋廣大地區〉，《聯合報》，1994年6月14日，版32。

72　〈「亞洲之聲」華語節目元月15日起對大陸播音〉，《中廣通訊》，12：2（1990.02.28），頁7。

73　〈海外部發射電力增加〉，《中廣通訊》，12：8（1980.08.30），頁6。

外部的短波頻道開始對中國大陸同步播出。[74]而新聞網則於2月2日，再度擴大涵蓋面，每日早晨6時至9時，以「早安、中國」的節目呼號，運用海外部的短波頻道向世界各地中國人報導最新消息。[75]另外，為持續提高中國大陸聽眾之興趣，新聞網分別於2月3、4日開始播出反映臺海兩岸生活現況、報導中國大陸民俗風土資訊的新節目——「兩岸連心」和「八千里路雲和月」。12月中，再推出「兩岸話題」節目。「兩岸連心」於每週六上午9時30分至10時播出，以專屬信箱、電話，提供中國大陸聽眾表達意見及詢問問題，並在節目中固定回答中國大陸聽眾來信。「八千里路雲和月」每週日晚間10時15分至12時播出，由凌峰和石靜文主持，主要介紹中國大陸當前的生活現況與國人赴中國大陸所遭遇的問題。固定單元「回首看大陸」主要訪問臺海兩岸都熟識的名人，並開闢「你聽我說」專線，提供臺海兩地聽眾查詢有關各種中國大陸去來問題，並以電話直接詢問有關官員、專家。[76]「兩岸話題」於每週一至每週五晚上9時30分至10時播出，由政大國關中心副主任趙春山主持，邀請政府首長、民意代表、學者專家就相關熱門話題提出討論，使兩岸人民更深入了解現存兩岸問題，並探求解決之道。[77]

新聞網有關中國大陸新聞的加強報導，決議採取以下方式：[78]

⑴ 每天改寫國內各大報之中國大陸新聞或海峽兩岸相關新聞。

⑵ 請香港特約人員電傳香港主要報紙，如《明報》、《東方日報》、《南華早報》、《文匯報》等有關中國大陸之重要消息。

⑶ 請駐日記者每日將日本大報，如《讀賣新聞》、《朝日新聞》等有關中國大陸新聞翻譯傳回。

⑷ 採訪組加強有關兩岸事務之採訪。

⑸ 外電編譯將所有中國大陸新聞譯出。

⑹ 駐中國大陸記者每日至少傳送兩次新聞。

[74] 〈調頻一網改名為「流行網」2月18日起對大陸同步播出〉，《中廣通訊》，12：2，頁6。

[75] 中華民國新聞年鑑八十年版編輯委員會編纂，《中華民國新聞年鑑八十年版》，頁194。

[76] 〈提高大陸聽眾收聽興趣　新聞網增闢兩個新節目〉，《中廣通訊》，12：2，頁5。

[77] 〈趙春山主持「兩岸話題」〉，《中廣通訊》，12：12（1990.12.31），頁9。

[78] 〈新聞網服務兩岸聽眾　加強報導大陸新聞〉，《中廣通訊》，12：6（1990.06.30.），頁8。

⑺ 加強收聽VOA、BBC及中央人民電臺、電視臺中國大陸新聞之報導。

1990年9月，北京舉辦第11屆亞運，中廣新聞部爲服務聽眾，除派六位記者分三批前往採訪外，[79]在亞運會場——北京豐臺棒球場及大學體育館更出現以簡體字書寫的「歡迎收聽新聞、流行歌」宣傳看板，向中國大陸民眾行銷中廣。[80]新聞部副主任劉思遠在事後所舉辦的「中廣對大陸廣播之發射效果」座談會表示，中廣在亞運會場的看板內容經過中廣公司與亞運籌委會雙方多次往返磋商，最後以「歡迎收聽新聞、流行歌」定稿，「大致符合我方立場，也清晰地呈現中廣的特性與BCC的標誌。而中共官方同意中廣在亞運會設置看板，多少也顯示中共默許大陸民眾收聽中廣的態度」。[81]

1991年，終止動員戡亂時期，中廣節目部主任李志成隨即率團前往中國大陸，與北京、上海、武漢等三個城市的廣播電臺洽談合作事宜。[82]至1993年，中廣公司更進一步開發中國大陸地區的廣告市場，運用流行網「一套節目、兩套廣告」的模式，插播中國大陸廣告，於該年度7月正式開播。[83]

無論是央廣的內部資料或美國國務院的人權報告皆顯示，鄧小平上臺後，中共解除對境外廣播的干擾。[84]天安門事件發生後，中共開始干擾大部分美國之音（VOA）與英國廣播公司（BBC）所播送的華文節目。[85]但根據臺灣媒體報導，中廣在當下並未受到封鎖，[86]其後更被評價爲臺灣對中國大陸廣播的各電臺中，唯一能發揮一點作用的電臺。[87]雖然隨著臺灣社會監督力量的加強，政府對國際廣播工作委由國民黨黨

[79]　〈新聞部將派六位記者採訪亞運〉，《中廣通訊》，12：8，頁12。

[80]　〈中廣廣告看板豎立於北京〉，《中廣通訊》，12：9（1990.09.30），頁5。

[81]　〈亞運，中廣打了一個漂亮全壘打〉，《中廣通訊》，12：10（1990.10.31），頁3-4。

[82]　〈兩岸電臺合作　中廣率先暖身〉，《聯合報》，1991年4月5日，版28。

[83]　〈流行網積極開發大陸廣告市場〉，《中廣通訊》，6（1993.05），頁10。

[84]　美國國務院人權報告指出，當時中共對境外廣播沒有進行封鎖，中國大陸民眾可以自由收聽，很多大學在他們的語言課程上使用美國之音與其他國外廣播。Department of State, "China," in *Country Reports on Human Rights Practices for 1985*(Washington: U.S. Government Printing Office, 1986), pp. 743.

[85]　Department of State, "China," in *Country Reports on Human Rights Practices for 1990*(Washington: U.S. Government Printing Office, 1991), pp. 743.

[86]　蒲叔華，〈收聽「國內」廣播　北京市民　新的資訊來源〉，《聯合報》，1990年3月19日，版16。

[87]　社論，〈如何對大陸廣播〉，《聯合晚報》，1992年5月7日，版2。

營事業中廣公司辦理一事受到許多批評，新聞局的委辦經費，在立法院把關下也大幅縮減，[88]但中廣仍極力運用新聞網與流行網發展中國大陸廣播市場，顯然其對中國大陸廣播具有一定成效與商業利益。而作為臺灣最主要對中國大陸廣播機構的央廣，則因在體制上受限於國防體制，在廣播內容上又頗受管理體制的層層牽制，以致難以跳脫出傳統的窠臼，[89]影響到其在心戰廣播的重要性與地位。

小故事 ▶▶ 中國大陸聽友會

中廣為了加強各地聽眾服務，會到各地舉辦聽友會，如在1984年7月「自由中國之聲」日語組曾到東京、大阪舉辦聽友座談會。[90]開始經營中國大陸的廣播市場後，也將觸角延伸到中國大陸。1989年前後中國向臺灣實施單向通郵，亞洲之聲即接獲中國聽友大量來信。而當時平均每個月中國來信在1,500至2,000封間，最高曾一個月內收到3,000多封信件。有感於中國各省聽友的熱情回饋，天安門民運事件過後的第二年，即1990年起約至2004年的15年間，亞洲之聲主持人藉由正式派赴或私人旅遊行程，赴中國會見聽友累計達20回上下。會見聽友城市計有北京、青島、大連、哈爾濱、成都、武漢、廣州、廈門、南京、上海、南昌等。1993年6月15日亞洲之聲、中國時報、香港飛圖公司、中央電視臺等合辦兩岸三地「獻上溫馨獻給媽媽卡拉OK歌唱比賽」，亞洲之聲派謝德莎到北京、香港採訪並會見聽友，此為「亞洲之聲」第一次到中國大陸的里程碑。

為避免造成聽友困擾，聽友會不以「聽友會」為名，而是以主持人赴中國旅遊順便會見老朋友的方式，在節目中進行宣傳。各地聽友則是依照節目中所公布的期間至主持人下榻飯店會合，先抵達的聽友並自動分工於主持人房間內接聽各地鎮日毫無間歇打來之聽友電話。若為周邊有意來會面聽友，則於商定後告知某日於飯店某廳會合見面。1992年9月福州「閩都飯店」聽友會，共吸引近3,000名聽友與會。為分辨是否為聽友，還由數位老聽友於飯店入口，以詢問對節目的了解度為「通關密語」，決定進入會場與否。全球各主要對中國廣播之短波電臺，因考量中國政治監控的風險，鮮少規劃前往召開聽友會。亞洲之聲屢屢赴中國召開聽友會，既為創新亦為絕響。而央廣則是法人化以後，才在1998年6月赴中國大陸舉辦聽友聯誼活動。[91]

[88] 在蔣孝武於1980年由央廣主任轉任中廣總經理後，新聞局多年以定額方式，編列3億5千餘萬元向中廣收購海內外廣播節目，但至1994年已縮減為每年2億2千萬元。黃貴華，〈「亞洲之聲」誰來經營　專家之聲：國家電臺〉，《聯合報》，1994年3月19日，版6。

[89] 蒯亮，〈「空中」戰力　血案見證　向大陸傳播〉，《聯合報》，1989年6月19日，版3。

[90] 王淑卿，〈在日本舉辦座談會獲得聽眾熱情歡迎〉，《中廣通訊》，6：6（1984.08.25），頁9。

[91] 張文輝，〈中央電臺將赴彼岸辦聽友會〉，《聯合報》，1998年4月29日，版26。

㈢ 從敵對到和談

1. 終止動員戡亂時期後的節目調整

　　1991年10月15日，因應終止動員戡亂時期，以及政治上兩岸互動趨勢，國防部頒布《「動員戡亂時期」終止後國軍心戰工作作法要點》，作為後續心戰工作的基礎。該要點擬定的心戰策略有四：[92]

　　第一，降低「勢不兩立」（漢賊不兩立，敵我不並存）的傳統立場。

　　第二，隱藏「滅敵致勝」的心戰目的，以減少阻力。

　　第三，減少「意識形態」的內容比重，以生活現實之文宣型態為主，著重宣揚臺灣的中國大陸政策，傳播「臺灣經驗」，創造以自由、民主、均富來統一國家的良好環境。

　　第四，避免「批判打擊」的表達態勢，「以勸導建議代替批判打擊，採事實比較，動之以情，說之以理」的態度，避免副作用，以爭取目標對象之認同。

　　國軍的心戰目標著重促使共軍懷疑、否定武力犯臺的正當性，放棄「一國兩制」之主張。心戰對象集中於以共軍為重點對象，以中國大陸的民眾為一般對象，以中共外派人員為迂迴對象。心戰主題方面：

　　第一，鼓勵中共當局大步改革開放，適度肯定其績效，進而啟導其經由改革開放逐步實現「政治民主化、經濟自由化、社會多元化、文化中國化」的目標，促使兩岸差距日益縮小以利國家統一。

　　第二，從東歐、蘇聯、外蒙等地之變化，勸導中共放棄「四個堅持」、「一國兩制」，使兩岸能在善意基礎上，建立良性互動關係。

　　第三，宣揚中華文化、倫理道德（民族）、民主憲政、開放社會（民權）、自由經濟、福利國家（民主），以及政府建設臺澎金馬的成就。

　　第四，宣揚李登輝總統所提中國統一三條件，即推行民主政治、放棄對臺用武、不阻撓我在一個中國前提下拓展對外關係，以更有效促進兩岸交流，並加

[92] 以下內容整理自：〈「動員戡亂時期」終止後國軍心戰工作作法要點〉，央廣藏，檔號：DC00074-0018～0021。

強傳播《國家統一綱領》之精神、要義與內容。

第五，針對共軍老、中、青三代不同心理，擴大共軍不滿情緒，加速催化「和平演變」，以鬆動中共專政統治之支柱。

因應此政治變局及國防部部令，央廣進行節目調整，包括停止「空中聯絡辦法」等五種節目、三種「特約通訊」。維持原名稱但轉移其特性的節目則有「三民主義統一中國大同盟」、「空中大字報」、「對共軍官兵談話」、「想一想」及「三家村夜話」等五個節目。另外，增闢「國家統一綱領」、「和中共空軍朋友談話」、「聽眾信箱」與「一週新聞集錦」等四個節目。同時，加強新聞報導，以強化「臺灣經驗」與現代生活，以期降低海峽兩岸敵意，以「不變立場、柔性攻勢，全面導引大陸內部『和平演變』」。而為了凸顯「臺灣經驗」，在該年度，央廣還配合中華民國第二屆國大代表選舉製作「選舉之夜」特別節目，在12月21日下午6時至10時，現場實況轉播開票情況。[93] 1992年元月起，央廣再推出新節目「邁向自由統一新中國系列報導」，每週一篇，長度20分鐘，節目內容以宣揚《國統綱領》，闡述李登輝總統、郝柏村院長及其他政府首長有關中國大陸政策、兩岸關係、中國統一問題等重要講話與指示為重點，並結合陸委會、海基會相關政策、政令的宣示。[94]

另一方面，央廣也持續關切天安門事件，以及相關中國大陸民運人士的活動，在1992年年初更擬定「中央廣播電臺聯繫海外民運人士實施計畫」，主動與中國大陸民運人士聯繫，請其提供題材做節目，以增進中國大陸聽眾對央廣節目的親切感與認同感。[95]該年度所製作節目包括：「大陸人來說大陸」與「中國大陸的發展與臺灣經驗」兩個系列特別節目，以及「西山日落」專案特別節目等。前兩個節目係希望充分發揮中國大陸流亡海外民運人士的作用與影響力，促使中國大陸民運火種薪火相傳、持續不絕。該節目除派遣記者遠赴海外採訪中國大陸民運人士的生活與活動，並請其從不同角度談「臺灣經驗」外，還參考其相關著作，作為兩個節目的主要素材。「西山日落」則選擇前中共「北京戒嚴部隊指揮部」高幹郭進（化名）所撰《西山日落》

[93]　〈節目部八十年工作檢討報告〉，央廣藏，檔號：DC00013-0020～0024。

[94]　〈節目部八十一年工作檢討報告〉，央廣藏，檔號：DC00016-0094～0098。

[95]　〈中央廣播電臺八十一年度工作檢討會書面報告資料〉，央廣藏，檔號：DC00015-0021～0022。

圖5-3 中國大陸民運人士吾爾開希（中）造訪央廣

圖片來源：《臺灣之音——央廣改制十週年大事記》，頁7

一書，製作成以原著為名的專案特別節目。該節目忠於原著精神，僅略動文字，整體以廣播劇方式表現，書中不同人物，均以不同播音員飾播。[96]

2.「反共義士」走入歷史

對中國大陸廣播或對海外廣播的另一個重點為「反共義士」相關特別節目，而負責心戰廣播的電臺也以該臺廣播對「反共義士」的影響來驗證其心戰功效。以1982年10月，中共飛行員吳榮根駕米格機投奔自由為例，空軍廣播電臺即對外表示吳榮根由山東直飛韓國的航線，是該臺節目「空軍玫瑰」對中共飛行員指引的路線之一。而其在抵臺首次記者會表示，他對臺灣的了解都是從收聽廣播得來的，並希望見到「丁芳」。[97]前央廣資深廣播白銀回憶道，吳榮根到央廣訪問時，

1982年11月26日，吳榮根在臺中清泉崗空軍基地與鄧麗君會面的記者會錄音

96 〈節目部八十一年工作檢討報告〉，央廣藏，檔號：DC00016-0094～0098。

97 金肇藏，〈空軍玫瑰真情召喚指引英豪相繼來歸〉，《聯合報》，1982年11月1日，版3。

正好聽到她在廣播，他隨即跟工作人員表示：「這個聲音我聽到過，我就是聽她的聲音我才知道怎麼樣指導我們飛機降落的方向」。[98]而鄧麗君在國外的工作告一段落，也在返臺後，於11月26日，在臺中清泉崗空軍基地與吳榮根會面。

圖5-4　1982年10月31日，吳榮根（左二）抵臺記者會，由新聞局長宋楚瑜（右一）主持，范園焱（右二）出席會場

圖片來源：（《臺灣之音──央廣改制十週年大事記》，頁7

　　另一方面，各對中國大陸廣播電臺也會針對「反共義士」製作一系列特別節目。以1983年孫天勤、王學成先後「駕機來歸」為例，央廣對此製作巨型特別節目，除動員有關節目全面配合密集報導外，還曾製作以4小時為單位的「孫天勤到臺灣」特別節目，播出兩天，並結合歷年來中共飛行員駕機投奔自由的事實資料及王學成起義來歸始末，編成120分鐘的「王學成飛越海峽到臺灣」特別節目，連播兩天，以擴大影響。[99]在中廣的「自由中國之聲」亦發揮機動精神，以最快消息向國際人士報導王學成駕機來歸的消息。[100]

　　然而，隨著兩岸交流頻繁，一再發生的中國大陸民航機劫機事件，也引發各界對於該如何處理相關事件的討論。從1988年發生的龍貴雲、張慶國劫機案起，臺灣政府已決定不再把「投奔自由」作為阻卻違法的理由。[101]至1990年7月，立法院預算

[98]　央廣，「那個時代　那些人　央廣的故事心戰記錄片」。

[99]　〈節目部七十二年工作檢討報告〉，央廣藏，檔號：DC00003-0016~0024。

[100]　〈公司重要節日及活動〉，《中廣通訊》，5：9（1983.11.30），頁6。

[101]　楊肅民，〈馬英九：劫機者不會因「投奔自由」目的不起訴〉，《中國時報》，1993年4月7日，版4。

委員會進一步決議自該年8月1日起，廢止《共軍官兵起義來歸獎勵辦法》。[102]另一方面，部分「反共義士」的緋聞、金錢糾紛案，甚至捲入刑事案件，則讓「反共義士」的英雄光芒逐漸消逝。以1983年劫機到南韓投奔自由的卓長仁為例，其在1991年先因重婚罪遭判刑，至該年年底又因捲入臺北國泰醫院副院長王欲明之子王俊傑遭殺害棄屍案，致使反共義士的形象大為損傷。對此，空軍總部相關人員還出來澄清，「駕機來歸的反共義士們都比卓長仁單純，行事、觀念也較有分寸，平時專心做好分內的事，共同點是都不希望『出名』」。[103]

1993年4月起，因在短短的7個月內就發生七次中國大陸民眾劫機來臺事件，再度引發立法委員的關注。黃主文認為，此與央廣、中廣公司長期刻意美化、宣傳以行動反共之人有關，讓中國大陸民眾誤以為只要反共就可以掩飾任何非法罪行。黃主文要求，行政院立即責成央廣與中廣公司在對中國大陸廣播內容上做大幅修正，揚棄過去「反共、招降，刻意美化自己，醜化對方之心態，加強正確民主理念及法治觀念之闡揚，以杜絕大陸人民劫機來臺之幻想。」[104]5月6日，立法院國防委員會做成決議，不再編列「反共義士」相關經費，對於過去的「反共義士」則比照一般榮民來照顧。[105]該年11月18日，行政院進一步確定「遣返大陸劫機犯的政策」，決定在「人機分離」的前提下，將劫機犯在判決或服刑後予以遣返，以杜絕劫機犯之後可居留臺灣的誘因。[106]

二、海外廣播的發展

行政院新聞局自1965年7月起，委託中廣公司辦理海外廣播工作。簽約之時，中廣每日以「自由中國之聲」的臺呼，製播六種本國語言（國、閩、粵、客、潮州、西藏語）及七種外國語節目（英、日、越南、馬來、韓、阿拉伯、法語等）。共製作12

[102] 夏珍，〈立院通過決議今年八月一日起　共軍官兵起義來歸獎勵辦法將廢止〉，《中國時報》，1990年7月6日，版4。

[103] 盧德允，〈滾滾紅塵　他們盼被遺忘〉，《聯合晚報》，1991年11月24日，版3。

[104] 《立法院第二屆第二會期第十四次會議議案關係文書》（1993），質三四五。

[105] 吳南山，〈「反共義士」將成歷史，下年度起不再編預算〉，《中國時報》，1993年5月7日，版6。

[106] 康添財，〈政院決定遣返大陸劫機犯〉，《中國時報》，1993年11月19日，版11。

小時25分鐘的節目，分別以不同的頻率，經由板橋機室、民雄機室、八里機室，以及景美機室播出，總播出頻率小時數為88小時。至1978年，海外廣播所用節目語言，共14種，其中本國語言五種（國、閩、客、粵、潮州），外國語言九種（英、法、日、韓、泰、印尼、越南、西班牙、阿拉伯）。同時，為了加強對東南亞地區廣播，於1979年元月在海外部下又成立以中波廣播為主、短波廣播為輔的「亞洲之聲」，以國、英、泰、印尼等四種語言，經由1978年11月新建完成的屏東枋寮「長虹機室」，播出資訊及娛樂等較為軟性的節目。[107]中廣的海外廣播型態，原先只有單線，至1976年天馬工程完成後，發展為三線全天候同時播音（亦即把大小發射機編成三組，在同一時間，以3個頻率分向同一地區廣播，使目標地區聽眾可以按收聽清晰度自行選擇），至1979年又增加「亞洲之聲」一線。以下分別就「自由中國之聲」與「亞洲之聲」的節目發展進行說明。

㈠中廣「自由中國之聲」

由於中廣的「自由中國之聲」對外代表中華民國，其和央廣一樣帶有較高的政治性，但因其係受新聞局委託進行海外廣播，故在機動性與節目內容的開放性上，又明顯高於央廣。從節目內容來看，其和央廣一樣，也在1980年開始調整節目，弱化其政治性。相較於央廣開闢第二廣播（新聞音樂臺），中廣主要從節目名稱著手，如自元月分起，劉萍主持的「祖國與華僑」改名為「四海一家」、李競芬主持的第二小時「祖國與華僑」改名為「梅花園地」，[108]以及該年8月，因應海外聽眾的要求，大幅更改節目名稱，更改情況請見表5-3。另外，該次節目調整，還順應中東地區聽友要求，從9月7日起，增加一節由蘇文彥主持的國語節目——「海外存知音」，內容包括國內外新聞、廣播評論、自由中國實況報導、中華文化與藝術、星歌星語、四海一家廣播劇、三民主義世紀、國劇、相聲、地方戲、聽友信箱和猜歌遊戲等。[109]

[107] 中國廣播公司研究發展考訓委員會，《中廣五十年》（臺北：空中雜誌社，1978），頁187-188、董育群，〈我國國際廣播時代的回顧〉，《中廣通訊》，32（1997.10），頁1-2。

[108] 〈海外二節目　本年起易名〉，《中廣通訊》，63：11（1980.01.29），頁4。

[109] 〈順應海外聽眾要求　節目名稱部分變更〉，《中廣通訊》，65：8（1980.08.26），頁4；〈加強對中東地區廣播　推出「海外存知音」〉，《中廣通訊》，65：12（1980.09.24），頁4。

表5-3 1980年8月中廣「自由中國之聲」節目名稱調整

語言別	原節目名稱	改名後名稱	主持人
國語	祖國的召喚	華夏之聲	游傑正
	祖國芬芳	芬芳大地	陳明華
	祖國晨光	早晨的公園	不詳
	四海一家	同左	劉萍
	工商貿易	同左	夏凡
	梅花園地	同左	李競芬
	新橋節目	同左	蕭菀如
	天涯若比鄰	同左	尤熙熊
粵語	晚間粵語節目	金色年代	鄧敏虹
	祖國的召喚	春滿大地	方中
	午間粵語	聽友園地	不詳
	紅棉節目	同左	丁禮詩
韓語	晨間節目	韓江	吳雄
	午間節目	駝江之光	王麗
	晚間節目	嶺東之音	辛慧
閩南語	對日韓節目	同心橋	楊淑君
	晨間節目	歡樂滿人間	楊淑君
	午間節目	寶島長春	陳麗
	晚間節目	空中圓環	黃春光
客語	晚間節目	一家人	謝君
	晨間節目	中原鄉音	文華
	午間節目	大漢之聲	鄭寧

　　在1980年，「自由中國之聲」應德語聽眾要求，開闢德語節目，原定於1983年
元旦開播，但正式開播則至1986年10月10日起。[110]海外部首先從對歐英語節目中抽
調一小時，使用德語發音，節目內容包括：新聞、評論、今日中華民國、臺灣經濟發

[110] 〈中廣增闢德語節目〉，《中廣通訊》，64：7（1980.04.10），頁4。

展、藝文活動及中國音樂介紹等。[111]由於世界重要短波雜誌皆有報導開播消息，尤其是德國最重要短波雜誌Kurier更以封面故事報導自由中國之聲開播德語節目之活動，在開播首月，就收到431封來信，如以國際廣播聽眾計算標準，一封來信代表300位聽眾，自由中國之聲德語節目在歐洲地區聽眾高達12萬人以上。[112]而隨著國際情勢轉變，「自由中國之聲」也於1994年3月開播俄語廣播。俄語廣播雖曾中斷，但因中華民國與俄羅斯等獨立國協關係轉變，包括莫斯科臺北經濟文化協調委員會駐臺北代表處於1996年底開館，及預訂於1997年5月通航等，「自由中國之聲」應外交部委託，於1997年4月1日起恢復俄語廣播。節目內容部分，除了新聞、臺北各報紙評述文章之外，還包括「臺灣旅遊」、「臺灣風情」、「中國音樂」、「臺北唱片排行榜」、「生活天地」、「亞洲瞭望」、「聽眾信箱」與「華語教學」等單元。[113]

另外，在1983年底至1984年初，「自由中國之聲」為了充實節目內容，陸續推出新單元，包括張大萱主持的「知心話」和「書林」兩單元，黃偉立主持的「名歌手」和「說書」兩單元。「知心話」是與聽友談知心話，「書林」則是介紹新書。「名歌手」是介紹當前歌壇歌手的歌曲。此外，從1984年元月分起，推出一個新穎的節目「心路」，由導播王俊增製作，名心理學家葉于模主持。[114]4月分起開闢新單元「陽光之旅」，由王俊增製作，王克聖主持。節目內容主要針對臺灣當下現有觀光聖地與未來即將開發的風景特定區做有系統的介紹，也談及回國投資與海關入關手續

小故事 ▶▶ 廣播史上首次聯播選情之夜

　　1980年12月6日，由中廣籌畫、協調臺灣各廣播電臺聯播節目「選情之夜」，自晚上8點半起，到7日早上8點多鐘，整整11個半小時轉播「增額中央民意代表——國大代表、立法委員選舉」開票實況，各電臺打破傳統，聯手合作，為臺灣廣播史上一次最長的馬拉松式聯播。另外，為了服務海外聽眾，中廣也在海外三線新聞中播出當選的中央民意代表名單。[115]

[111] 〈德語節目自十月十日開播〉，《中廣通訊》，8：9（1986.09.25），頁12。

[112] 〈德語開播成效良好　首月來信431封〉，《中廣通訊》，8：11（1986.11.25），頁11。

[113] 〈「自由中國之聲」俄語節目復播〉，《中廣通訊》，29（1997.04），頁27。

[114] 〈公司重要節目及活動〉，《中廣通訊》，5：11（1984.01.15），頁15、18。

[115] 《中廣通訊》，66：9（1980.12.12），頁1、4。

辦理、檢查或出入境時應注意事項。「陽光之旅」將在海外一線、二線、三線節目中播出，並邀請觀光局長及該局企劃與技術兩組、出入境管理局、海關等，透過專家訪問、交談和專文報導等方式，期使節目生動活潑。而爲擴大聽眾參與，節目中還舉辦有獎徵答、寫作及攝影比賽等，由「自由中國之聲」及觀光局提供精緻小禮物贈送聽友。[116]至1984年10月分，海外部本國語言組爲了革新節目內容，減少重複播出比率，發揮海外廣播宣傳教育效果，進一步新增並強化原有各單元節目內容，詳細情形請見表5-4。另外，因應粵語、潮州與節目聽眾要求，增加以粵語和潮州語發音的廣播短劇，每週播出一次。[117]

表5-4　1984年本國語言組新增節目單元

節目名稱	主持人	內容概述
新聞特寫	王大鵬	對國內各項大事，尤其是地方上所發生具有人情味的事做軟性深度的訪問報導。
一週新聞回顧	王大鵬	對國內及國際間一週發生的大事做回顧性的報導。
藝術方塊	蘭懷恩	對國內各類藝術活動或藝術表演做深入訪問和報導。
中國文學欣賞	王大鵬	邀請對中國文學有專精研究的學者對古文學詩詞歌賦以淺顯易懂的方式解說。
聽眾信箱	不詳	對海外聽眾的重要來信，採空中答覆，以爭取服務時效。並在節目中介紹本公司動態，對特殊問題則邀請專人予以解答，每月並抽選幸運聽眾進行電話訪問，建立雙向溝通。
認識國劇	趙學舜	目的在宣揚中華傳統文化，介紹方式依戲碼、角色、唱腔的異同做比較性介紹，使海外華僑能透過欣賞，認識國劇。
中華現代樂曲	趙學舜	介紹現代中華音樂的新生，如梆笛協奏曲、交響詩及古典新奏和民謠、新曲發表等。
延年益壽	陳明華	邀請醫學專家講解如何保健身體，以及日常醫藥衛生常識，灌輸聽眾建立保健觀念、預防疾病。
科技新知	不詳	介紹與生活關係密切的新知識、新產品與新技術，包括國內的成果和國際的發展與趨勢，兼顧趣味性與實用性。
與您話家常	李英立	介紹臺灣各項建設成就及人民生活安樂、經濟繁榮、社會進步的實況，增進海外僑胞的向心力。

[116] 〈公司重要節目及活動〉，《中廣通訊》，6：2（1984.04.15），頁20。

[117] 〈公司重要節目及活動〉，《中廣通訊》，6：7（1984.09.15），頁12-13。

節目名稱	主持人	內容概述
體育世界	李英立	介紹世界體壇與國內體育界每週所發生的大事，並報導各項體育競賽活動。
華語教學	李英立	依據中華函授學校之華語教學課本，為海外華僑教授華語。

1985年，「自由中國之聲」配合新增設備的完成，將目標區、頻率、語言、時段做全面性調整，播音時數從原來每天播出222小時增至230小時又30分鐘，自5月5日起實施。海外部外語組配合此一調整，節目內容變動如下：[118]

第一，對澳洲、紐西蘭地區：由每日播出5小時30分增至12小時。以英語、國語、粵語播出。

第二，對東北亞日、韓及北美地區：由每日20小時增至34小時。韓語節目由每日2小時延長為3小時，並在「BCC廣場」單元中加強對中華文化的介紹。

第三，英語節目將原單元型態取消，使節目的表現更為完整有系統。

本國語言組的國語節目，以往也是採單元性，現改為小組作業，由三位主持人共同策劃主持一個節目，內容改多元化、綜合性。部分節目去陳換新，包括「四海一家」節目新闢「流行流行」、「星星星」、「廣播劇」單元、「天涯若比鄰」節目新闢「排行榜」、「聽眾信箱」單元、「海外存知己」節目新闢「懷念的老歌」、「中華音樂欣賞」單元。[119]

1986年，海外部本語組為強化「自由中國之聲」國家電臺之形象，自9月1日起實施節目單一化。除新聞、評論、特稿、華語教學、中華歷史講話等單元依據新聞部或僑委會函授學校之供稿統一製播外，其餘節目單元製作改以團隊合作精神為執行基礎，五種（國、粵、客、潮、閩）語言人員共同負責撰擬大部分單元之文字稿，並流通使用。每週播出內容包括：新聞、評論、一週新聞、今日中華民國、每週專題、廣播短劇、寶島之旅、中華歷史講話、中華文化、僑務報導、聽眾信箱與音樂介紹等。[120]而為了解聽眾對於節目更動的接受度，「自由中國之聲」特別於1987年

[118] 以下內容整理自：〈海外廣播全面調整〉，《中廣通訊》，7：5（1985.05.25），頁5。

[119] 〈海外廣播全面調整〉，《中廣通訊》，7：5，頁5。

[120] 〈海外部本語組實施節目單一化〉，《中廣通訊》，8：8（1986.08.25），頁7。

4月中對於本語聽眾進行全面性調查。總共寄出3千份問券，回收1,463件，回收率達48.7%。回收問券中，對節目綜合評估表示滿意者高達84.9%，其中「聽眾信箱」最受歡迎，「地方戲曲」滿意度最低。最常收聽語言以國語居多，粵語次之。[121]

小故事 ▶▶ 海外華人票選十大金曲獎

　　1996年3、4月，中廣「自由中國之聲」挑選過往10年來，華人地區最受歡迎的50首流行歌曲，請聽眾進行票選。該次活動共回收4千5百多份聽眾來函，地點遍及中國大陸、美加、歐洲等50多個國家。中廣海外部依票數高低選出「吻別」、「忘情水」、「明天會更好」、「讓我歡喜讓我憂」、「瀟灑走一回」、「用心良苦」、「夢醒時分」、「其實你不懂我的心」、「花心」、「愛上一個不回家的人」等10首金曲，並於6月21日，與行政院新聞局光華雜誌主辦「海外華人票選十大金曲獎」頒獎典禮。頒獎典禮在金華酒店舉行，劉德華、張學友、陳淑樺「二王一后」出席領獎為整個活動的最高潮。現場並進行聽眾call-in，讓包括來自黑龍江、開封等地的中國大陸聽眾與各位明星對話。[122]

(二) 亞洲之聲

　　「亞洲之聲」的開創者為中廣公司總經理黎世芬先生，其在開播前夕的談話表示，相較於「自由中國之聲」是代表中華民國，「亞洲之聲」則是代表亞洲人發言。黎世芬認為，中華民國是亞洲國家，而亞洲是當前國際局勢的重點與世界禍亂的癥結，故有必要成立「亞洲之聲」。亞洲之聲的任務包括：

第一，把亞洲地區，特別是東南亞地區幾個國家所發生的事情，很忠實地報告亞洲國家的聽眾。

第二，有關重大事件，亞洲國家政府的主張，也將忠實地介紹給所有亞洲國家。在介紹這些主張時，需絕對客觀，不滲雜我們自己的意見，因為中華民國的所有主張，不過是亞洲國家當中的一部分而已。

[121] 〈VOFC內容紮實　廣受海外僑胞歡迎〉，《中廣通訊》，9：9（1987.09.25），頁6。

[122] 梁岱琦，〈海外華人票選十大金曲頒獎〉，《聯合晚報》，1996年6月21日，版10；張文輝，〈天王見天王　天后中間坐〉，《聯合報》，1996年6月22日，版21。

表5-5 亞洲之聲播音時間表

		時間	馬尼拉	雅加達	香港	新加坡	吉隆坡	曼谷
星期一至星期六	英語節目	11:00	19:00	18:00	19:00	18:30		
	印尼語節目	12:00	20:00	19:00	20:00			
	華語節目	13:00	21:00	20:00	21:00	20:30	20:30	20:00
	泰語節目	15:00			23:00	22:30	22:30	22:00
	印尼語節目	16:00			00:00	23:30	23:30	23:00
	時間	GMT	馬尼拉	雅加達	香港	新加坡	吉隆坡	曼谷
星期日	英語新聞	11:00	19:00	18:00	19:00	18:30		
	華語節目	11:10	19:10	18:10	19:10	18:40		
	印尼與新聞	12:00	20:00	19:00	20:00			
	華語節目	12:10	20:10	19:10	20:10	19:40	19:40	19:10
	泰語新聞	15:00			23:00	22:30	22:30	22:00
	華語節目	15:10			23:10	22:40	22:40	22:10
	印尼語新聞	16:00			00:00	23:30	23:30	23:00
	華語節目	16:10			00:10	23:40	23:40	23:10

第三，除報告新聞和反應亞洲國家的政治主張外，也要溝通亞洲人民間的感情與
　　關係，特別是友誼。

　　「亞洲之聲」的目標地區為東南亞，但因東南亞地區遼闊，故分為東西兩區，西區涵蓋範圍為香港、越南、馬來西亞、新加坡及泰國等地，東區範圍為菲律賓、印尼等地。[123]「亞洲之聲」的臺呼為「促進亞洲人團結‧溝通亞洲人情感請聽亞洲之聲廣播」，開創之初的播音時間表請見表5-5。節目內容包括：新聞、新聞分析、華語教學、觀光旅遊、廣播劇、娛樂節目等。[124]

　　「亞洲之聲」開播後，新聞局和中廣公司即十分關注各地的收聽狀況。其中，新聞局曾於該年3月，發函給各地外館並附「亞洲之聲中波廣播收聽情形意見表」一份，請其填寫。1979年5月上旬，中廣公司總務部主任袁暎九受邀以顧問身分參加中

[123] 周安儀，〈「亞洲之聲」電臺的宗旨和任務──空中雜誌社訪問記〉，《中廣通訊》，59：9（1979.01.02），頁2。
[124] 〈播音時間表〉，《中廣通訊》，60：6（1969.03.13），頁2。

華民國著作權人協會所組東南亞文化訪問團。袁主任乃藉此參訪機會，收測「亞洲之聲」對目標區發射情況，並與中廣派駐當地記者，就「亞洲之聲」新聞及節目工作交換意見。袁主任的報告指出，雖東西兩線收聽情形有所不同，甚至可能遭到當地電臺有意的干擾，但已在東南亞地區激起連漪與回響。[125]隔年元月，中廣公司統計「亞洲之聲」開播以來所收信件數量，總計收到15,878封來信，其中海外地區7,396封，國內臺、澎地區8,392封，還有中國大陸自香港轉來信件90封。以馬來西亞最多，依序為泰國、印尼、婆羅乃（婆羅洲）、菲律賓、香港。以月分來看，11月最多，依次為9月、10月、6月。[126]

　　根據其中一份就讀於香港珠海中學的聽眾發表於《香港時報》的文章，其對於亞洲之聲印象最深刻的節目為「華語基本教學」與「中華歷史講話」兩個華語教學節目，以及「聽眾俱樂部」節目。「聽眾俱樂部」是一個完全屬於聽眾節目，聽眾可以透過該節目尋親訪友、結交良師益友。[127]

　　另一方面，為了加強與各地聽友的連結，「亞洲之聲」還曾接受各地邀請，組成「綜藝訪問團」至各地訪問，包括接受馬來西亞檳城州政府及怡保中國壯武體育會邀請，於1980年4月14日至21日協助其在檳城及怡保二地進行三天六場之慈善大公演，演出期間，場場爆滿，參觀演出者約1萬2千人。該訪問團由影視界紅星組成，亞洲之聲總編導李厚生任團長，電視製作人江吉雄領隊，謝德莎為祕書，團員有梁修身、沈時華、倪敏然、李麗華等共計16人；[128]應馬來西亞文化部所屬青年團結運動總部（相當臺灣之救國團）之邀請，於1980年7月1、2日兩日晚間，在吉隆坡國家體育館舉行兩場義演，以籌募該總部社會福利基金。團員包括歸亞蕾、龍君兒、張盈真、梁二、田文仲、藍毓莉等影視歌唱界紅星。[129]

　　1983年，「亞洲之聲」為加強服務海外聽眾，增闢許多新節目，並自12月25日

[125] 袁暌九，〈「亞洲之聲」在東南亞〉，《中廣通訊》，61：7（1979.06.12），頁5-8。

[126] 〈亞洲之聲開播一年，聽眾來信逾一萬封〉，《中廣通訊》，63：10（1980.01.23），頁1。

[127] 勞杏儀，〈天涯若比鄰　收聽亞洲之聲廣播有感〉，《中廣通訊》，64：7（1980.04.10），頁4。

[128] 〈應邀赴馬來西亞義演〉，《中廣通訊》，64：9（1980.05.03），頁1。

[129] 〈敦睦中、馬兩國民間友誼　亞洲之聲綜藝訪問團七月初在吉隆坡演出〉，《中廣通訊》，65：2（1980.07.01），頁4。

起試播，1984年元旦起正式播音。新節目包括華林主持的「你我好時光」、英語節目「音樂走廊」、沈琬主持的「歡樂櫥窗」等。[130]

1988年11月「亞洲之聲」在組織及節目內容上皆做大幅調整。首先，在組織方面，爲了便利「亞洲之聲」各語節目人員之相互溝通與協調，強化「亞洲之聲」節目特色與其他相關工作，將「亞洲之聲」四種語言節目人員自海外部本、外語組分出，集中於另一辦公室上班。在節目內容與型態部分，採男女雙聲以對話方式製播，並揚棄傳統的新聞播報方式，將新聞內容融入節目，以主持人對談之方式錄製，取消新聞分析，加強服務性與娛樂性節目。由各語節目針對各自服務目標區聽眾之需要與興趣，訂定各類節目單元，以生動、活潑方式展現。

在播出時間方面，取消對中國大陸及東南亞西區之英語節目，對中國大陸全部改播華語節目，每天播出4小時。英語節目專對東南亞東區之菲律賓、澳、紐等地播出，每天1小時。泰語節目專對東南亞西區之泰國，每天1小時。印尼語節目對東南亞東、西區，每天各播1小時。華語節目，每天對東南亞及西區各播出10分鐘之「中華歷史講話」與「中華文化講座」。另外，每天對東南亞東區播出95分鐘的「歡樂櫥窗」與「你我好時光」。調整過後的節目表於11月6日起實施，詳細內容概述請見表5-6。[131]

表5-6　1988年11月「亞洲之聲」調整後之節目內容

節目名稱	主持人	內容概述
你我好時光	謝德莎 吳瑞文	節目單元：每日一諺、文藝櫥窗、焦點新聞、現代生活、新歌新曲、你唱我和、影藝櫥窗、聽眾俱樂部等。
歡樂櫥窗	沈琬 林賢正	節目單元：頭腦體操、科學新知、歡樂龍虎榜、杏林春暖、名家劇坊、雙向橋、空中書院、好歌大家唱等。
中華歷史講話 中華文化講座	林賢正 吳瑞文	旨在服務亞洲地區的僑胞，滿足他們渴望子女有機會接受中華文化薰陶的心情，及增進華僑、華裔對中華歷史文化的認識。
英語節目	郭希誠 陳映君	主要內容為「華語教學」（分為初、中、高三級），另配合亞洲地區不同的民俗節目，介紹該地區的風土民情、名勝古蹟、音樂和歌曲。

[130] 〈公司重要節目及活動〉，《中廣通訊》，5：11（1984.01.15），頁15。

[131] 〈「亞洲之聲」全面革新　加強發射力．新聞節目化〉，《中廣通訊》，10：11（1988.11.30），頁10-11。

節目名稱	主持人	內容概述
印尼語節目	張忠春 謝美美	節目單元：名人傳記、今日世界、聽眾點唱、空中雜誌、溫馨家園、生活櫥窗、歷史上的一週、新聞天地等。
泰語節目	李孟君 陶雲升	節目單元：新聞話題、聽眾園地、知識與科學、音樂欣賞、老歌介紹、你我世界，以及初、中、高等各級華語教學。

小故事 ▸▸ **禁歌政策在海外廣播**

　　海外廣播的對象雖非國內民眾，但同樣受到相關言論自由法規的限制。1980年1月12日，《中廣通訊》刊出《國內海外二部對節目所用歌曲、唱片及外出錄音新作規定》如下：[132]

1. 各節目主持人使用唱片，播用歌曲，一律限用已審查通過歌曲，由唱片室提供目錄，並隨時提醒節目主持人一體遵辦。

2. 請各節目同仁編排節目後，送請直屬主管審核簽字，以免播出不合時宜歌曲，並共同負其責任。

3. 唱片入庫一律嚴加審查，編製目錄及使用卡，經唱片室主管核閱認可後始得供應使用。

4. 請各節目同仁，切實按照公司規定，不得擅自用音庫以外之私有唱片，以免受違犯規定之處分。

5. 本公司節目人員外出錄製戲曲節目，應在十天內將原始音帶送入音庫列管，如錄之節目不送入音庫或僅送片段，而將原始音帶留供個人私用者，應由其直屬主管會同資料中心簽請公司議處。

　　在戒嚴時期，歌曲內容主要受到《出版法》與《臺灣省戒嚴期間新聞紙雜誌圖書管制辦法》的規範，並由警備總司令部負責主要的查禁工作。警備總部每隔一段時間就會編印《查禁歌曲》目錄，供各媒體及娛樂事業依循。1979年，新聞局另擬定《行政院新聞局歌曲輔導要點》，建立歌曲提前送審制度，主張積極推廣並倡導「純正歌曲」，並設置「行政院新聞局歌曲輔導小組」，審查民間主動申請之案件。中廣規定第1點所稱「已審查通過歌曲」應該就是指經新聞局審查通過的曲目。1980年至1990年間，新聞局共召開414次會議，審查超過兩萬首歌曲。1990年，新聞局以「加強廣播電視臺自律」為由，暫時取消歌曲審查，但至1991年5月才正式宣告停止歌曲審查制度。[133]

[132] 〈節目用唱片歌曲請嚴加注意〉，《中廣通訊》，63：9（1980.01.12），頁1。

[133] 陳郁婷，〈戒嚴時期臺灣音樂管制體系的整合與問題（1949-1987）〉，財團法人鄭南榕基金會主編，《鄭南榕與言論自由2016年臺北市言論自由日系列活動紀實》（臺北：臺北市政府文化局、臺北二二八紀念館、臺北市立文獻館、財團法人鄭南榕基金會，2016），頁154-158。

中央廣播電臺
Radio Taiwan International

6
Chapter

黃順星 著

開放天空的臺灣之音
（1998-2017）

　　1998年1月1日，由原隸屬國防部心戰處的中央電臺與中廣海外部所合併的「財團法人中央廣播電臺」正式改制開播。在外界看來，將兩個長期從事對外廣播的單位合併，共同進行國際宣傳工作，不但理所當然，更是早應為之的遲來之舉。但不為人知的是，央廣作為現今臺灣唯一專責從事對外廣播的法令依據：《中央廣播電臺設置條例》，卻經歷漫長的研議過程，從究竟是籌組全新電臺或合併既有單位，到組織型態（行政建制或財團法人、國營或公營），無一不充滿爭議。在兩單位代表、行政機關與國會議員經過十年的討論與協商後，才逐漸形成朝野共識，於1996年1月通過《中央廣播電臺設置條例》。

第一節　國家電臺的起點：《中央廣播電臺設置條例》

　　早在1987年7月15日宣布解嚴後，社會各界逐一檢視長年以緊急例外之名而便宜行事的各項措施。特別是以動員戡亂之名而凍結憲法的實施，導致政府在施政上採行訓政時期以黨治國的原則，產生許多「黨政不分」、「黨庫通國庫」的狀況，尤其受到社會輿論的關注。具體例子就是在1987年立法院審查政府總預算過程中，民主進步黨籍的立法委員對政府編列預算委託《中國廣播公司》海外部、《中央通訊社》、救國團等黨營機構辦理若干業務，或逕行補助《中央日報》海外版等經費支出，提出嚴厲的挑戰與質疑。認為這些預算支出皆屬黨庫通國庫的惡習，應予以刪除。[1]

一、黨政不分到黨政分離

　　政府對特定媒體的補助，特別是自1980年蔣孝武由中央電臺主任轉任中廣總經理後，新聞局即以多年定額的方式，編列3億5千餘萬元向中廣收購海內外廣播節目，就頻遭立委質疑為黨政不分。1988年5月立委許榮淑即在書面質詢中指出，長年來國家的廣播工作一直委由國民黨黨營事業的中廣辦理，但歷年來中廣卻皆有龐大盈餘，不免令人懷疑政府的預算補助是否為中廣盈餘的來源。而中廣海外部實際上又僅接受新聞局委託辦理國際廣播業務，相關設備又絕大部分由政府購置，並登記為政府財產，更顯中廣身分的曖昧不明與黨政不分。許榮淑認為，為釐清中廣的身分，新聞局應該將中廣海外部併入新聞局，另成立國家廣播電臺。[2]

　　這筆由新聞局委託中廣從事海外廣播的預算，在立委的強烈質疑下不但被刪減，立法院更在審查民國78年度中央政府總預算時做成決議，責成行政院新聞局於三年內成立國家電臺，不再補助中廣。面對立法院要求國際廣播法制化的決議，新聞局一方面由相關處室組成專案小組，研究評估成立短波電臺的可行性；另一方面委請學者專家針對國際間類似電臺的政策、組織、節目方向等蒐集資料，並針對我國國情提出報

[1] 胡元輝、陳裕鑫，〈總預算初審品質評估及其相關問題〉，《聯合報》，1987年05月27日，版2。

[2] 〈將中廣海外部併入新聞局，另成立國家廣播電臺，同時開放調幅頻道，讓大家公平競爭〉，《立法院公報》，77：39（1988.05.14），頁55-56。

告。於1988年底組成「國家廣播電臺專案小組」出國考察，[3]並於隔年（1989）提出「自行設置短波電臺從事國際廣播可行性」專案報告。

　　報告中，專案小組比較國際知名廣播機構與政府間的不同隸屬關係：美國之音（VOA）隸屬美國國務院，英國廣播公司（BBC）接受英國政府委託從事海外廣播，日本放送協會（NHK）則是公營的國家廣播電臺。經過一年的研議後，小組認為要將國際廣播從委託中廣辦理的舊有模式中予以獨立，不外乎國營與公營兩種模式，前者是在新聞局下成立國家廣播電臺，後者則由政府捐助成立財團法人。若採國營模式，國家廣播電臺即是政府單位，雖然政策方向容易掌握，但人才任用資格及待遇是一大問題，而國際合作計畫也將因臺灣的外交困境而平添困擾。若以財團法人的公營模式成立國家廣播電臺，組織較有彈性且較有公信力。但由於新建國家廣播電臺的經費將高達數億元，小組仍持續評估並未訂出具體建臺時間表。[4]

　　或許是擔憂行政部門怠惰成習，在期限將屆前，1990年立法院於審查中央政府總預算時，由立委林鈺祥和鄭余鎮提出「中央廣播電臺應於81年度內改為國家廣播電臺，直屬新聞局」的附帶決議。[5]但立法院的附帶決議與新聞局專案小組的規劃有著明顯的落差：立法院希望將當時由國防部總政治作戰部管轄的央廣，改制為隸屬於新聞局的國家廣播電臺；新聞局則期待將中廣海外部法制化，以財團法人的形式新設國家廣播電臺。

　　對立法院突如其來的決議，行政院由政務委員黃昆輝召集外交部、國防部、交通部、人事行政局、主計處、中廣海外部等單位，研商未來國家廣播電臺的可能籌組形式。與會人士皆認為另外成立財團法人，專責海外廣播的國家廣播電臺，不但在人員招募上較具彈性，同時可透過民間團體的身分與他國機構保持合作關係。但隱憂在於建臺經費龐大，而且事涉廣電法等規範，需重新爭取立法院的支持。[6]儘管立法院傾向將央廣改隸新聞局以從事國際廣播，但顯然在行政單位規劃構思的國家廣播電臺藍

[3]　林進修，〈為海外廣播找個家，考慮成立國家電臺〉，《聯合晚報》，1988年12月21日，版5。

[4]　王介中，〈國家電臺宜採公營模式〉，《民生報》，1990年05月16日，版10。

[5]　歐銀釧，〈立院決議刪除中央電臺改隸案〉，《民生報》，1990年06月07日，版10。

[6]　歐銀釧，〈國際廣播模式三選一〉，《民生報》，1990年06月26日，版10。

圖中，朝向籌建全新的電臺負責國際廣播工作。

當行政院的會議結論見報後，央廣的員工於1990年6月26日，發起緊急簽名連署向立委陳情。央廣員工強調應盡速成立以央廣為骨幹的國家廣播電臺，將央廣與中廣海外部合併，結合雙方的軟硬體，以國家廣播電臺的地位，同時推動對國際與對中國大陸的廣播工作。畢竟以當時央廣居亞洲第一，世界第六的發射功率，以及遍布在臺灣各地的發射基地、地網鋪設，不但省去重新覓地建臺的困擾，也可縮短籌備時間。[7]針對央廣員工所發起的簽名連署運動，要求與中廣海外部合併為國家電臺一事，立委郁慕明向行政院提出緊急質詢。郁慕明在質詢文中支持行政院以財團法人的形式，組建國家廣播電臺的方向，但認為行政院規劃中的組織架構、人員及業務範圍，依舊無法褪去黨政不分的色彩。要求新聞局應盡速召開公聽會、廣徵民意，訂定國家廣播電臺條例送立法院審議。[8]

立委黃主文更對新聞局研議將中廣海外部改制為財團法人負責國際廣播，以此取代國家廣播電臺的設立表達不滿，認為新聞局此舉違背立法院於當年度（1990）所做「中央電臺應於81年度內改為國家廣播電臺，直屬新聞局」之附帶決議。[9]黃主文強調立法院所以做出決議將中央廣播電臺改制為國家電臺，乃基於四點理由：⑴中央廣播電臺成立以來，實質上一直擔負國家廣播電臺絕大部分的功能，以中央廣播電臺為基礎改設為國家廣播電臺，不僅名正言順在技術層面也毫無困難；⑵新聞局長期動用大筆國家預算，委託執政黨經營的中廣從事海外廣播，形成黨政不分之誤解。另一方面，目前中央廣播電臺隸屬國防部，局限於對敵心戰，浪費國家資源；⑶六四天安門事件時中廣逕向大陸廣播，與中央廣播電臺形成重疊，若中央廣播電臺改為國家電臺，不但事權統一且符合政治發展形勢；⑷國家電臺應涵蓋對海外、大陸、臺澎地區之廣播，缺一不足以稱之為國家電臺。[10]

[7]　歐銀釧，〈國家電臺何必另起爐灶〉，《民生報》，1990年06月27日，版10。

[8]　歐銀釧，〈郁慕明向行政院提緊急質詢〉，《民生報》，1990年06月30日，版10。

[9]　周旭華，〈黃主文昨提緊急質詢：中央電臺應直接改制為國家電臺〉，《民生報》，1990年07月13日，版10。

[10]　〈為行政院新聞局成立「國家電臺」案一再延宕，特再提出緊急質詢〉，《立法院公報》，79：57（1990.07.18），頁410-411。

二、國營或公營、行政建制或財團法人

　　混沌不明的國家廣播電臺籌設工作，在1990年8月行政院長郝柏村巡視新聞局，聽取新聞局局長邵玉銘的業務簡報後得以明朗，郝柏村當場裁示新聞局應積極規劃合併中廣海外部及中央廣播電臺以成立國家廣播電臺。[11]行政院長的裁示雖然符合立委的期待，並使國家廣播電臺的籌建工作更加明確。但納入以對中國心戰為目的而設立的中央廣播電臺，不但使單純進行國際廣播的國家廣播電臺的任務複雜化，更由於央廣從未在國家廣播電臺的規劃藍圖中，也使央廣員工對電臺的未來更顯不安。

　　與央廣素有淵源的國民黨，由時任中央黨部副祕書長兼陸工會主任的鄭心雄前往央廣布達政策。鄭心雄強調對中國廣播是國家重要工作，未來央廣和中廣海外部合併成立國家電臺時，應以央廣為主體，並向員工承諾將向新聞局局長邵玉銘及國防部部長陳履安協調此事。[12]而為安撫員工，央廣的主管機關國防部總政戰部副主任兼執行官楊亭雲，也邀集央廣一級主管餐會並宣布央廣改制為國家廣播電臺的規劃中，國防部將向新聞局爭取三項原則：所有人員留用納編、待遇與福利不變、國家廣播電臺臺址設於央廣。[13]

　　在行政院做出未來國家廣播電臺將以合併央廣與中廣海外部的政策指示後，新聞局於1990年9月20日首度邀集行政院、國防部、國民黨文工會、央廣、中廣海外部等相關單位開會討論籌設事宜。會中正式宣布將把央廣與中廣海外部合併，成立國家廣播電臺。並決議由相關機構組成專案小組，處理兩臺有關的人事、財產、土地等事宜，以便順利移轉。特別是由於中廣海外部多年來因隸屬中廣，又接受政府委託從事國際廣播，導致各發射站、房屋、土地的產權複雜，包括交通部、國防部、中廣、新聞局都有部分中廣海外部產權。為使將來的國際廣播電臺能夠順利移轉，要求各單位應將產權劃分清楚。[14]而國家廣播電臺的設置地點，優先以央廣現址做為國家廣播電

[11]　邱文通，〈中廣海外部中央廣播電臺規劃合併　郝揆指示成立國家廣播電臺〉，《民生報》，1990年8月4日，版10。

[12]　歐銀釧，〈鄭心雄指出：成立國家電臺加強大陸廣播應以「中央」為主體〉，《民生報》，1990年8月7日，版10。

[13]　歐銀釧，〈中央電臺規劃改制國家電臺國防部將爭取3原則〉，《民生報》，1990年8月17日，版10。

[14]　歐銀釧，〈合併中央電臺中廣海外部籌設國家電臺〉，《民生報》，1990年09月21日，版10。

臺的臺址，至於國家廣播電臺設立草案則有甲乙兩方案：甲案採國營模式隸屬於新聞局之下，乙案則採公營模式成立財團法人，預計在1991年3月立法院的會期審議。

新聞局於1990年11月組成國家廣播電臺工作小組，由新聞局副局長廖正豪擔任召集人，成員包括：國防部心戰處程台生上校、陸工會專門委員黃維翰、中廣海外部主任馮寄台、央廣人事組組長邢繼海、廣電處科長曾滿華等相關部會人員。[15]工作小組於12月13日舉行第一次工作會議，要求央廣及中廣海外部於一個月內整理財產清冊以便移轉，同時調查兩單位員工是否願意接受國家廣播電臺新職或接受資遣、退休等方案。會議中組成法律起草小組，在行政院及人事行政局指導下草擬國家電臺設置條例，決定未來國家廣播電臺究竟採財團法人制或劃歸國營。[16]

國家廣播電臺法律起草小組於1991年2月7日第一次召開會議，歷經五次會議討論，始終無法就國家廣播電臺究竟採國營或公營模式達成共識。兩種營運模式不只涉及政府機構如何監督國家廣播電臺進行國際宣傳工作，或國家廣播電臺如何維持媒體的獨立與公正性，更涉及被合併單位央廣與中廣海外部既有員工的人事聘任與權益保障。[17]若以「行政建制」成立國家廣播電臺，中廣海外部的大多數人將因無公務人員任用資格，必須通過國家考試後而聘任；若以「財團法人」方式成立，則又需視國家電臺或中廣是否繼續留用而異。[18]就央廣而言，人事制度又分成五種，包含1980年前隸屬國民黨時所任用的人員，1980年後改隸國防部後的軍聘人員、職業軍人、評介聘用人員和特約人員，彼此的待遇因類別、年資、職等而差異甚大。[19]

1991年3月7日新聞局召開最後一次法律起草小組會議，新聞局原預計將「國家廣播電臺組織條例草案」定稿送交行政院裁定，但與會的央廣代表以拒絕出席的方式，表達對新聞局一味朝行政建制方向規劃國家廣播電臺的不滿。也是被合併單位之一的中廣海外部代表，同樣要求新聞局反映中廣海外部同仁心聲。中廣海外部曾經向部內同仁作過意見調查，有高達九成的人員贊成以財團法人方式設置國家廣播電臺。

[15] 歐銀釧，〈國家電臺工作小組名單搞定〉，《民生報》，1990年11月6日，版10。

[16] 歐銀釧，〈國家廣播電臺預計明年6月成立〉，《民生報》，1990年12月14日，版10。

[17] 歐銀釧，〈新聞局規劃國家廣播電臺藍圖〉，《民生報》，1991年2月8日，版10。

[18] 歐銀釧，〈成立國家廣播電臺諸事待議〉，《民生報》，1991年2月5日，版10。

[19] 蒯亮，〈五種制度待遇相差懸殊〉，《聯合報》，1989年3月31日，版4。

一來可以保有媒體的獨立性，二來現職人員的待遇、福利，不必受公務員相關法令的羈絆。[20]這個爭議，在5月9日由政務委員黃昆輝主持的「國家廣播電臺組織制度討論會」上得到解決，與會人士一致認為採用財團法人的公營模式在人員及編制上較具彈性，而且也較具公信力，因此決議以「財團法人」型態來經營國家廣播電臺。新聞局長邵玉銘也表示，新聞局已完成「國家電臺組織條例草案」初稿，將盡速修改定稿後送立法院審議。[21]

三、法制化的臨門一腳

新聞局的草案於1991年8月14日陳報行政院，並於11月23日送請立法院審議。在送交立法院的「中央廣播電臺設置條例草案」總說明中強調：

> 基於中國廣播股份有限公司海外部以「自由中國之聲」（Voice of Free China）從事對國際廣播，已奠定良好基礎，並卓有功效，且原有國際聲譽似宜傳承，未來國家廣播電臺對國際廣播仍以「自由中國之聲」名稱為之；另鑑於「中央廣播電臺」從事大陸廣播已久，並已廣為大陸同胞熟知，是以未來國家廣播電臺對大陸廣播亦宜繼續採用「中央廣播電臺」名稱。至未將國內廣播業務納入規劃，係基於以下考量：⑴現有公民營廣播電臺已充分發揮新聞傳播之功能；⑵現有頻道已呈飽和，中央廣播電臺如從事國內廣播業務，除頻道之取得不易外，且易遭受與民爭利之批評；⑶參考美國「美國之音」作法，並兼顧中國廣播股份有限公司海外部之傳統，從事國際廣播。[22]

但草案送進立法院後卻石沉大海，眼見立法院於審查78年度中央政府總預算時，所做「三年內成立國家廣播電臺，不再補助中廣公司」的附帶決議即將到期，新聞局於1994年10月召集中央廣播電臺及中廣海外部，派員成立「國家廣播電臺籌備

[20] 胡玉立，〈意見未受重視中央電臺拒出席〉，《聯合報》，1991年3月7日，版7。

[21] 歐銀釧，〈國家電臺將以"財團法人"型態經營〉，《民生報》，1991年5月10日，版10。

[22] 〈「中央廣播電臺設置條例」草案審查案--廣泛討論〉，《立法院公報》，84：50（1995.10.11），頁110。

處」，加速推動立法工作。在行政與立法單位的積極協調下，《中央廣播電臺設置條例》在1994年12月通過立法院初審。初審中立委對董事會組成、如何監理國家廣播電臺、以及電臺名稱頗多疑義，時任新聞局長的胡志強同意立委要求，承諾將來成立的國家廣播電臺董事會中，同一政黨人士不得超過半數，也贊成由行政院設置傳播委員會主管國家廣播電臺。而民進黨立委質疑以「中央」作爲國家廣播電臺名稱，難以擺脫過去《中央日報》、《中央通訊社》、《中央電臺》等黨營事業的聯想，胡志強也同意只要立法院做成決議，新聞局不堅持任何特定名稱。[23]

完成一讀後，《中央廣播電臺設置條例》又繼續被放入冷凍庫，遲未進行二、三讀程序，直到第二屆立法院的最後一個會期，才與其他幾項和傳播通訊的相關法案：「電信三法」（電信法修正草案、中華電信股份有限公司設置條例、交通部電信總局組織條例修正草案）、《中央社設置條例》等排入議程。《中央社設置條例》先於1995年12月完成三讀，得以從黨營事業改制爲國家通訊社。而由於「電信三法」被執政的國民黨列爲該會期必須通過的重大法案，儘管議場外有中華電信工會員工的激烈抗議，仍在國民黨團的強力動員下，在立法院第二屆第六會期的最後一天順利通過。

在朝野有重大爭議的「電信三法」完成三讀後，原訂之後審議的《中央廣播電臺設置條例》，朝野政黨原在委員會審議時已有共識，同意將法案名稱改以「國家廣播電臺設置條例」進行二、三讀。但在當日（1996年1月16日）的朝野協商中，由於三黨對後續待審法案無法達成共識，使《中

圖6-1　央廣總部（1981年7月1日落成啓用）

圖片來源：央廣提供

[23] 何振忠，〈中央廣播電臺設置條例立院昨天完成草案初審〉，《聯合報》，1994年12月15日，版6。

央廣播電臺設置條例》開始進行二讀時，便遭在野黨立委以逐條發言、反對，與不斷重複表決的方式進行杯葛。從當日晚間九點進行二讀，至隔日（1月17日）凌晨一點三十分成完成二讀，於凌晨兩點《中央廣播電臺設置條例》完成三讀。

　　1996年2月5日，總統華總字第8500027170號明令制定公布《中央廣播電臺設置條例》。同年12月18日，行政院新聞局公告：《中央廣播電臺設置條例》自1996年12月5日起施行。1997年6月7日，行政院新聞局先行成立「財團法人中央廣播電臺」董監事會，並由董監事分別推選朱婉清擔任董事長、李金龍擔任常務監事。7月1日，董監事會設立籌備處，籌辦成立中央廣播電臺事宜。11月21日，行政院以（86）維際字第16220號函知國防部、外交部、僑委會等有關機關，「財團法人中央廣播電臺」於1998年1月1日正式掛牌營運。[24]

表6-1　中央廣播電臺設置條例立法大事記

時間	重要進展
1988年5月	立法院審查中央政府總預算時通過：「三年內成立國家廣播電臺，不再補助中廣公司」之注意事項。
1988年12月	新聞局組成「國家廣播電臺專案小組」出國考察。
1990年5月	新聞局完成「成立國家廣播電臺初步規劃說帖」呈報行政院。 立法院再次於審查中央政府總預算時通過：「中央電臺應於81年度內改為國家廣播電臺，直屬新聞局」之注意事項。
1990年6月	中央電臺員工簽名連署向立委陳情，要求應盡速成立以中央電臺為骨幹的國家廣播電臺。
1990年8月	行政院長郝柏村裁示未來國家廣播電臺，應朝合併中廣海外部與中央廣播電臺方向規劃。
1991年2月	新聞局成立國家廣播電臺起草小組，草擬設置條例。
1991年8月	《中央廣播電臺設置條例》草案陳報行政院，11月送請立法院審議。
1994年10月	新聞局召集中央廣播電臺及中廣海外部，成立國家廣播電臺籌備處，加速推動立法工作。
1994年12月	《中央廣播電臺設置條例》通過立法院初審。
1996年1月	1月17日《中央廣播電臺設置條例》於立法院完成三讀。
1996年2月	2月5日總統華總字第8500027170號明令制定公布《中央廣播電臺設置條例》。

[24] 邵立中總編輯，《臺灣之音─央廣改制十週年大事記》（臺北：財團法人中央廣播電臺，2008），頁55。

第二節　來自臺灣的聲音：節目內容的調整

　　雖然中央廣播電臺未能以「國家廣播電臺」正名，但在《財團法人中央廣播電臺設置條例》第一條，即明言設置中央廣播電臺的目的在於：「負責國家新聞及資訊之傳播」。第四條也明訂中央廣播電臺任務爲：「一、對國外地區傳播新聞及資訊，樹立國家新形象，促進國際人士對我國之正確認知，及加強華僑對祖國之向心力；二、對大陸地區傳播新聞及資訊，增進大陸地區對臺灣地區之溝通與了解。」就此而言，央廣無疑擔負對外傳遞臺灣正確新聞資訊與形象的國家電臺角色。改制後的央廣，另一轉變在於從隸屬政府的公務機關，改爲由政府捐助資產設置具有專業性與獨立性的財團法人。央廣的董監事人選，由文化部（2012年5月20日前爲新聞局）遴薦，報請行政院同意產生，預算雖需送立法院審議，決算需送監察院核查，但此後用人不再受制於人事法規，薪資給予上更爲彈性而能爭取業界人士服務。

　　1998年1月1日「財團法人中央廣播電臺」改制開播，英文臺名定爲Central Broadcasting System（CBS），以「臺北國際之聲」及「亞洲之聲」作爲臺呼，代表國家以國語、閩南語、客家語、廣東語、蒙古語、西藏語、維吾爾語、英語、法語、德語、俄語、西班牙語、日語、泰語、印尼語、越南語、阿拉伯語等17種語言，其間還有緬甸語、韓語向全球播音。經過歷年檢討播放成效後，目前（2017）以國語、閩南語、客家語、粵語、英語、德語、法語、俄語、西班牙語、日語、越南語、泰語、印尼語、韓語等14種語言，將臺灣的聲音傳向全球。

　　由於單一電臺使用兩個臺呼可能對聽眾產生困擾，因此在2002年1月1日取消「亞洲之聲」，以「中央廣播電臺—臺北國際之聲」作爲央廣正式且唯一的臺呼。改制初期，央廣以「新聞廣播網」、「綜合廣播一網」、「綜合廣播二網」、「方言廣播網」及「國際廣播網」等五大廣播網向全球傳播新聞與資訊。[25]在節目內容上強化電臺傳遞臺灣的風格與形象，以柔性化、非制式化的方式突顯央廣從臺灣發聲，以臺灣爲主體，反映臺灣的電臺特色。[26]經臺內評估後，自2003年1月1日起，綜

[25] 中央廣播電臺藏，「財團法人中央廣播電臺中華民國90年度收支決算暨工作成果」，頁2。

[26] 中央廣播電臺藏，「第二屆第八次董事會會議紀錄」（2002.09.27），頁2。

合網、新聞網、方言網的華語臺呼改爲「中央廣播電臺—來自臺灣的聲音」（Voice from Taiwan），外語臺呼則自7月1日起由Radio Taipei International改爲Radio Taiwan International。[27]

央廣13語種（引自臺史館展示文字內容）

中央廣播電臺是臺灣的國家廣播電臺，目前以「臺灣之音」作爲臺呼，每日以國語、閩南語、客家語、粵語、英語、法語、西班牙語、德語、俄語、日語、印尼語、泰語、越南語及韓語等14種語言代表臺灣向全球傳播。爲了讓閱聽大眾在聽見臺灣同時，也能透過影音一睹臺灣多元面貌，中央廣播電臺除了以既有的短波發送節目訊號外，也製作影音廣播節目，透過網路傳向全世界。

國語節目自1928年於南京創臺時即開始播音，1949年隨國民政府來臺同年雙十節開始復播。1982年起，透過合作自美國向美洲地區播音。2005年9月起節目製播型態由原來的單向傳播方式，結合網際網路多元呈現，並定期製播現場特別節目。國語節目每年參加金鐘獎等競賽，屢獲肯定。

閩南語節目1957年5月起對東南亞及中國福建省廣播。1982年元月起透過合作對北美廣播。因應受眾普遍使用社群媒體及行動載具，閩南語節目於2016年於週間推出2小時現場節目；2017年於臉書推出影音節目，增加與聽友即時互動。

客家語節目1957年5月起開播，向全球介紹臺灣客家文化現況。爲協助培育國內客語廣播人才，曾多次舉辦「客語廣播研習營」及相關課程。聽友遍及加拿大、美國、法屬留尼旺及澳洲等地。

粵語節目1939年1月起開播。爲加強服務聽眾，1982年起對北美、歐洲播出。

英語節目於1939年開播。對日抗戰期間，蔣宋美齡女士透過央廣，以英語向全世界廣播尋求援助。1982年開始，透過合作自美國向美洲及歐洲地區播音。2012年起，以優質的節目內容，屢獲紐約廣播電視電影節、英國AIB國際傳媒優異獎及金鐘獎的肯定。

法語節目於1939年11月開播，1950年7月起自臺灣播音。1999年10月，開始透

過合作自英國向歐洲大陸播音。2002年3月，法語節目透過法國轉播站向西非、北非法語系國家播出。

俄語節目1939年11月開播，1950年7月起自臺灣播音，期間曾中斷廣播，於1994年復播迄今。2003年起自德國向歐俄播音，讓俄語聽眾了解臺灣的現況和發展。

日語節目自1939年1月開播，1950年起自臺灣播音迄今。1998年7月，電臺改制後首次在大阪和東京舉行日語聽友會。2000年12月，舉辦「對日廣播50週年回顧展」。日語主持人與聽友互動良好，聽友於東京及大阪自發成立聽友組織，每隔2年即召開聽友會活動。

西語節目1976年起自臺灣播音，曾榮獲聽友票選為最受歡迎的亞洲西語電臺及主持人。西語節目歷年經常採訪來臺的中南美洲元首，詳實報導雙邊關係。1999年起，製作文化專題節目，每個月提供中南美洲友好國家於當地電臺播出。

德語節目於1939年11月開播，自1986年起於臺灣播音。1999年5月，於德國科隆舉辦第一次德國聽友會。1999年9月起，德語節目透過英國發射站向歐洲播音。2005年起，陸續於德國柏林及澳德瑙等地召開聽友會。2017起，奧地利亦成立聽友會組織。

印、泰、越語節目自1953年起開播，促進本國與東南亞國家雙邊關係；2006年與國內公營電臺合作，開辦RtiFM節目對國內廣播，協助政府服務在臺新移民及移工；2017年8月起，配合政府「新南向政策」，透過與中華電信MOD合作，建構國人免費學習東南亞語言的影音平臺。

央廣韓語廣播於1961年8月15日開播，2006年1月31日停播，自2018年7月1日起於網路復播，目前是國內唯一提供臺灣綜合資訊的全韓語節目。

一、讓臺灣走出去：臺灣之音網

1998年央廣改制後，「過去服務黨政軍的角色與功能正式告終，轉型為兼具全球視野、創新專業的國家廣播電臺，對中國及海外地區發聲，繼續扮演溝通橋梁，向國

際行銷臺灣。」[28]但央廣改制後，國內外局勢出現極大變化：國內政治出現第一次政黨輪替，國際政治則發生911恐怖攻擊，亞太區域則因中國崛起改變傳統均勢局面。在在都使政府必須思考在新的國際局勢下，臺灣在國際社會中究竟應當扮演怎樣的角色，又應當如何面對崛起的中國以捍衛獨立自主的民主成果。

2002年9月8日，在陳水扁總統的指示下，召開以討論「反恐」與「民主」兩大戰略議題的「三芝會議」。會議中做出十點結論，政府重申支持美國反恐的立場，也對如何以獨特的民主經驗行銷臺灣、對抗中國在國際社會的打壓行動做出具體結論。其中第五點結論特別指出：「整合中央廣播電臺、中央通訊社等公共媒體資源，成為臺灣向國際及中國大陸推廣臺灣民主經驗的『臺灣之音』」。由於僅有結論而無細節，在同月舉行的第二屆第八次董事會中引起不小的討論。

時任董事長的周天瑞認為外界對這項決議有不少誤解，認為政府欲將三個傳播機構加以合併。但周天瑞認為，總統談話的重點應該在於強調如何將這些對外宣傳單位的功能徹底發揮，以便向全世界及中國宣傳臺灣的民主經驗。[29]代表僑委會的鄭東興董事以《宏觀電視》為例，說明《宏觀電視》設立目的乃為服務海外僑胞而非國際友人。因此若要設立「臺灣之音」，則不只宏觀電視，中央社與央廣都必須修法改變成立宗旨。[30]

代表新聞局的董事張平男，在董事會中轉述參與「三芝會議」的新聞局長葉國興的說法，坦承會議中對如何組成「臺灣之音」未有明確決定，但葉國興已要求新聞局相關處室進行研究。[31]於是新聞局陸續於2002年10月29日及12月26日，召集相關單位研討設立「臺灣之音」的可能與方式，兩次會議的出席單位除相關部會（外交部、陸委會、僑委會）、《宏觀電視》、《中央社》與央廣外，增加邀請公視基金會出席。

[28] 李獮龍總編輯，《中央廣播電臺2013年年報》（臺北：中央廣播電臺出版，2014），頁11。

[29] 中央廣播電臺藏，「第二屆第八次董事會會議紀錄」（2002.09.27），頁1。

[30] 中央廣播電臺藏，「第二屆第八次董事會會議紀錄」（2002.09.27），頁8。

[31] 中央廣播電臺藏，「第二屆第八次董事會會議紀錄」（2002.09.27），頁9。

第一次會議討論兩個議案：[32]

第一案：為貫徹陳總統於三芝會議裁示，成立向國際及中國大陸推廣臺灣民主經驗的「臺灣之音」，如何協調整合現有公共媒體資源之傳播通訊管道，以達成最大之宣傳效果。

說　明：本案為陳總統於9月8日三芝會議所做之裁示：「整合中央廣播電臺、中央通訊社等公共媒體資源，成為臺灣向國際及中國大陸推廣臺灣民主經驗的『臺灣之音』」。現有的公共媒體大致是以《中央通訊社》（國家通訊社）、《中央廣播電臺》（國家廣播電臺）、《公共電視臺》及《宏觀電視》等四家為主，然各有其傳播管道，僅新興之網際網路為共通媒介。即使在科技匯流及全球網路化的趨勢之下，新興科技的傳播媒介（衛星電視、網際網路等）及傳統媒介（廣播【SW、MW、LW】、出版品等）仍不可有所一方偏廢。在此情況下，如何將公共媒體資源整合為平面、立體之傳播通訊管道，擬請交付討論並提供意見。

第二案：就功能取向發揮傳播能量而言，究宜否進行相關業務整合分工或（及）組織調整，以及其推動時程，是否要採行傳播集團或聯盟的方式，抑或僅在現有各自分立的組織體制下強化資訊交換功能與聯繫。

說　明：四家公共傳播媒體其設立立法依據、主管機關、功能屬性、預算經費、資訊平臺、技術設備及資料庫、人力資源、閱聽眾客戶來源、海外據點及關係網絡均有所不同，相互重疊之處甚少，各自獨立運作是否會造成資源浪費或閒置的現象。若是整合，從結構面與功能面思考，基於資源共享與相互支援，能否透過組織規模最適化，兼顧各媒體之特性，抑或僅以功能互補、橫向協調予以聯繫，達成宣傳效率及效能之要求。最後，再以業務整合分工及（或）組織調整達成共識的前提下，推動全案籌備、整合及執行的具體時程為何，擬請交付討論並提供意見。

[32] 中央廣播電臺藏，「總統於『三芝會議』裁示事項：成立向國際及中國大陸推廣臺灣民主經驗的『臺灣之音』研議規劃案第一次會議」（2002.10.22），頁1。

第二次會議討論三個議案：[33]

第一案：請討論「臺灣之音推動小組設置要點」（草案）。

說　明：依第一次會議決議事項第一項辦理，有關「成立推動小組委員會，由各
　　　　公共媒體之主要負責人組成，初步規劃三個月集會一次，以期待持續共
　　　　同研商本案。」請就小組成員、會議召開頻度、方式及諮詢學者名單表
　　　　示意見。

第二案：如何針對各公共媒體資源建立資訊交換平臺，完成網路連結。

說　明：依第一次會議決議事項第三項第一點：「三個月內，針對各公共媒體資
　　　　源於網路上建立超連結及建構資訊交換平臺，以進行國際告知。」有關
　　　　建構資訊平臺達成網路連結之方式，有下列問題待討論：
　　　　1.可資交換之資訊為何？指即時新聞、節目策劃、節目內容？
　　　　2.網路連結方式：只單純地在各公共媒體網站首頁互掛對方網址建立超
　　　　　連結，或凡引用其他公共媒體網站資源時，均設置連結點？
　　　　3.資訊交換平臺是否指設置一共同網站，定期填報更新可資共享之資
　　　　　訊？所涉及內容、技術支援、預算經費及人力配置等問題如何解決。

第三案：請就本案各有關機關之分工及作業時程進行討論與確認。

說　明：分工及作業時程（草案）

　　儘管無法查詢到兩次會議紀錄與結論，但恰好於第二次會議隔日召開的央廣董事
會會議紀錄中，可略見端倪。董事長周天瑞在董事會中轉述，籌組、推動臺灣之音的
工作，「將由公營媒體負責人成立小組，藉由定期集會交換資訊，激盪創意，整合相
互的資源，發揮彼此的效益。同時也將規劃媒體之間的網路連結，乃至於未來若需進
一步的整併，則勢必得進行法令修改的工作，以形成集團式的整合，但這都需要政策
進一步的思考。」[34]

[33] 中央廣播電臺藏，「總統於『三芝會議』裁示事項：成立向國際及中國大陸推廣臺灣民主經驗的『臺灣之音』研
　　議規劃案第二次會議」（2002.12.20），頁1。

[34] 中央廣播電臺藏，「第二屆第九次董事會會議紀錄」（2002.12.27），頁2。

　　換言之，「臺灣之音」的政策指示，在主管單位的諮詢與幕僚作業後，已非初期各界所想像將公營媒體整合成類似美國之音的龐大媒體機構，專門對中國與國際從事國家宣傳工作。事實上在第二次會議中所討論的第三案：「臺灣之音推動小組分工及作業時程」，也可看出臺灣之音推動小組的工作重點在如何促成公營媒體間，透過網路連結分享新聞、節目資訊。至於合併成公營媒體集團的最大障礙在於各單位皆有其成立法源基礎，由於涉及修法事宜則交付研議，連帶地對公營媒體的具體整合方式也未有明確的方向或規劃。

　　但「臺灣之音」之議並非就此落空而是改變形式，經過相關單位的討論後決定以央廣作爲推動這項工作的主軸。希望藉由央廣無遠弗屆的穿透力，宣揚臺灣歷經多年邁向民主化的經驗，除了向世人證明臺灣人民有能力可以決定自己的命運、有智慧可以實行民主政治外，也希望能藉由臺灣民主化歷程的介紹，影響對岸人民，激發他們對民主、自由、人權以及和平等普世價值的啓蒙與嚮往，進而啓動由下而上的民主浪潮，邁向民主化，爲兩岸未來的和平互動，奠定良機。[35]

表6-2　臺灣之音推動小組分工及作業時程

計畫項目	主辦單位	協辦單位	預定完成日期
成立推動小組，針對各公共媒體資源建立資訊交換平臺，完成網路連結。並研議對外傳播之長短期目標與策略，統一口徑，強化傳播內容。	新聞局	中央通訊社 中央廣播電臺 宏觀電視 公共電視 漢聲廣播電臺 復興廣播電臺	2003.01.31
就運作機制與功能取向，以策略聯盟模式研議資源分享、網站推廣、更新設備、專才培育等合作方向，並研究對外傳播可開發資源及節目推廣。	推動小組	新聞局 中央通訊社 中央廣播電臺 宏觀電視 公共電視 漢聲廣播電臺 復興廣播電臺	2003.04.30

[35] 中央廣播電臺藏，「財團法人中央廣播電臺中華民國92年度收支決算暨工作成果」，頁3。

計畫項目	主辦單位	協辦單位	預定完成日期
完成宏觀電視與公共電視臺整合或合併之規劃，解決宏觀電視資源缺乏所衍生之問題，俾擴大現有基礎發揮更大效能。	新聞局 公共電視 宏觀電視		2003.10
檢討各公共媒體設置之法源依據，配合功能性整合及長期策略之需求，研議修訂相關法令。	中央廣播電臺 宏觀電視 公共電視		2004.04.30
整合傳播資源成為傳播集團或聯盟。	推動小組	新聞局 中央通訊社 中央廣播電臺 宏觀電視 公共電視 漢聲廣播電臺 復興廣播電臺	2005.10

　　時任董事長的林峰正曾向當時的行政院祕書長葉國興、新聞局長林佳龍反應，在相關單位各行其是，未積極推動的情況下，由央廣單獨推動這項政策有難為之處。[36]但箭在弦上，不得不發。央廣僅能在資源有限的情況下，與依據「三芝會議」結論所成立的民主基金會合作，在戰略構想上，鎖定以中國為主、國際為輔，傳遞臺灣的聲音，協助政府完成「讓臺灣站起來，走出去」的政策目標。[37]以調整現有節目的方式，將新聞網與綜合網節目整合為「臺灣之音網」。

　　整合工作分成兩階段，第一階段於2004年10月1日開始，每天上午6～7時，晚上8～10時，將現有與臺灣之音主軸相契合的節目，加以整併，形成臺灣之音系列節目，每天播出3小時。[38]第二階段於2005年3月，合併原先的新聞網與國語綜合網，成立「臺灣之音華語網」，並以「臺灣之音」為臺呼，向全球播音。節目內容鎖定每天3個黃金時段作為主打時段，製作優質的節目內容作為央廣旗艦型節目，並邀具聽眾魅力之知名人士擔任主持，強化戰力。[39]節目與民主基金會合作，由民主基金會挹注經費，規劃以提供中國人民遭封鎖的新聞資訊及誘發中國民主化相關思潮為主的節

[36]　中央廣播電臺藏，「第三屆第三次董事會會議紀錄」（2004.07.13），頁3。

[37]　中央廣播電臺藏，「第三屆第五次董事會會議紀錄」（2005.01.24），頁4。

[38]　中央廣播電臺藏，「第三屆第四次董事會會議紀錄」（2004.11.11），頁1。

[39]　中央廣播電臺藏，「第三屆第五次董事會會議紀錄」（2005.01.24），頁4。

目，相關內容邀請專家學者組成包括撰寫「臺灣觀點」的主筆小組共同參與，強化攻擊力道。[40]

「臺灣之音網」推出同年（2005），中國發生國際注目的廣州太石村罷免村主任事件。央廣即利用「為人民服務」節目，採訪中國著名維權人士郭飛雄、湖北省枝江市人大代表呂邦列、成都大學法學講師教授王怡、北京著名異議人士劉曉波、北京大學法學博士許志永、深圳自由作家趙達功、北京著名人權律師高智晟，以及事件風暴的中心：以絕食表達抗爭決心的太石村民。訪談內容分別就各個層面進行深入分析與報導。另外，節目中也訪問著名中國盲人維權人士陳光誠，談論他自身的處境，中國維權環境的評估，並對關係到成千上萬農民和油田投資者權益的陝北油田案做深入了解。[41]

2007年中，廈門居民發起抗議陳由豪設立PX石化廠計畫，萬人走上街頭。由於這是近年中國官方未強力鎮壓的公民運動，引來全球媒體的關注。「為人民服務」的節目製作人黃美珍透過中國網路聊天室聯繫到幾位運動參與者，並安排他們與主持人楊憲宏連線。[42]改革開放後中國記者開始從事調查報導，媒體也願意報導民眾上訪等具媒體監督意義的揭弊扒糞新聞。但官方機構對於爭取政治改革、言論自由、維護人權等議題，始終嚴守界限，分寸不讓。近來因網際網路與行動通訊工具的興起，維權訊息的流通甚過以往，但境外國際媒體如美國之音或央廣對中國維權新聞的關注，對維權人士而言不僅提供更完整的訊息，也意味國際社會與臺灣人民對維權行動的支持。

在臺灣之音網建立前，央廣採取綜合、新聞二網之「分網策略」對中國廣播，主要是企圖在政治、新聞與文化、娛樂訊息的傳播管道作明確區隔，希望能分散中國對央廣電波的干擾。但由於中國已建立起強大的無線電發射系統，開始對央廣電波進行全面的覆蓋與干擾。央廣配合政府臺灣之音的傳播政策，綜合、新聞二網整合定名為「臺灣之音網」，集中製播人力、匯增播出頻道，在面對中國崛起下的電波戰中替臺

[40] 中央廣播電臺藏，「第三屆第四次董事會會議紀錄」（2004.11.11），頁1。

[41] 中央廣播電臺編，《中央廣播電臺2005年年報》（臺北：中央廣播電臺出版，2006），頁27。

[42] 中央廣播電臺編，《中央廣播電臺2007年年報》（臺北：中央廣播電臺出版，2008），頁37。

灣發聲。[43]

在「臺灣之音網」外，央廣於2013年透過強力中波（MW）頻率，規劃出以流行音樂、生活分享與即時互動三大元素為主的「1557音樂互動網」，主要向中國華北、華中、華南地區播音，且因溢波關係，臺灣中南部聽眾也能同時收聽。節目內容包含即時新聞、文化采風、生活新知、休閒娛樂之資訊綜合頻道，以有別於國際廣播電臺較為嚴肅之新聞報導、文化宣傳模式，期待藉此創造出更為靈活的兩岸傳播交流網。[44]

「1557音樂互動網」每週一至週五下午五點到七點，開設現場歌曲欣賞及聽友互動（call-in、網路QQ）時間。另於深夜時段重播並搭配其他音樂歌唱節目，在央廣網路「音樂網」24小時播出。透過自然、親切、無壓力的內容規劃，凝聚中國聽眾對此頻道的喜愛與依賴度，並緩解中國當局政治控制之力度。[45]同時為擴大播出效果，「1557音樂互動網」再於臉書及新浪微博增設聽友互動平臺，於傳統收音機外，同時使用多元行動網路平臺、智慧型手機App「TuneIn Radio」等擴大受眾，以提升效益。[46]

表6-3　新舊網別比較

	原綜合、新聞網	臺灣之音網
網別表現	新聞與一般性節目分屬，網性特色明顯，但無法網羅分網聽友對本臺傳播旨趣之全面認識。	以資訊、文化、音樂節目交錯新聞、政經節目，可輕鬆柔化對立，有效延展議題性節目之宣傳力度，是一「堅柔並蓄」的彈性網構。
連結特性	綜合、新聞各為一網，雖具硬節目、軟節目之連結特色，但較屬同質節目之銜接，持續收聽的興趣較難連貫。	各節目之時段配置、係從「重點時段」及「節目與時段屬性」等兩大原則做全盤考量。平日以12檔「整點新聞」（15分鐘）為連結，並以晨午晚重點時段三套節目（早安中國、為人民服務、寶島全現場）為主體，再輔以其他特色型節目，使本網具上下連動，與變化收聽之靈活力度。

[43] 中央廣播電臺藏，「有關本臺製播「臺灣之音」系列節目成效檢討事」（2007.01.02），頁1-2。

[44] 中央廣播電臺藏，「財團法人中央廣播電臺中華民國103年度收支決算暨工作成果」，頁10。

[45] 李猶龍總編輯，《中央廣播電臺2012年年報》（臺北：中央廣播電臺出版，2013），頁51。

[46] 李猶龍總編輯，《中央廣播電臺2013年年報》（臺北：中央廣播電臺出版，2014），頁3。

諾貝爾和平獎得主劉曉波

劉曉波（1955～2017），中國知名作家、異議人士，曾於1989年六四天安門事件時絕食聲援。事件後被捕拘禁並被革除公職，此後以獨立作家身分，持續關注中國憲政與人權問題。2008年與多位知識分子起草《零八憲章》，呼籲中共政權進行憲法改革、落實人權保障。《零八憲章》公布後，再度被捕判刑11年，2010年獲頒諾貝爾和平獎，2017年7月13日因肝癌病逝。

劉曉波曾於2006年2月23日，接受央廣《為人民服務》節目主持人楊憲宏的現場連線專訪，並與時任臺灣陸委會主委吳釗燮對談。節目中劉曉波對中國的民主改革、人權進程、新聞自由等議題多所著墨，對兩岸關係亦有所期待。本次完整訪談內容，收錄於由「臺灣關懷中國人權聯盟」所編著的《中國生死書》，此處僅摘錄劉曉波的發言。

楊：今天非常高興現場邀請到的，是臺灣行政院陸委會的主委吳釗燮先生。同時我們電話在線的是中國北京「獨立中文筆會」會長劉曉波先生。首先我要先來關心一下劉曉波先生，你們家門口的警察站崗現在已經撤了嗎？

劉：沒有！他們今天上崗比較早，13號就開始，我估計要到兩會以後了。

楊：兩會以後？

劉：對。我還是可以出門的，出門去見朋友呀，或者去醫院看我岳父、岳母呀，但是他們要求必須坐他們的車。

楊：我覺得苦中作樂也蠻不錯。這是我們節目第一次邀請臺灣政府官員跟中國異議人士，在中央廣播電臺的安排下直接對談，所以意義很重大。特別是最近兩岸又逢多事之秋，舊時代的統獨爭議又回到檯面上，不過這些舊酒有了新瓶，中間有很多兩岸關係的影響，又有新的互動，可以說是非常受到矚目。曉波兄，您怎麼看目前的兩岸關係呢？就是時鬆時緊，好像時而和緩，時而緊張。您怎麼看這樣的兩岸關係？

劉：兩岸關係這種時鬆時緊，我覺得也是一種政治。我來講我的立場，臺灣既然變成一個民主國家了，而且它跟大陸分割已經有一百年的歷史了，基本獨力發展起來的地方，我覺得你做什麼樣的選擇，一個民主國家在真正

涉及到臺灣未來定位，以及臺灣重大的公共議題上，都應該交由臺灣人民的民意來表決吧！應該以2,300萬臺灣人的主流為依歸。

以我這個身分在這兒看，我真是某種程度非常羨慕臺灣，因為我覺得臺灣有兩點，第一個，我覺得臺灣在某種程度應該成為民主典範。在新興的民主國家，像臺灣這麼和平理性的，由威權國家過渡到民主國家，我覺得也不太多，即便在亞洲也非常少。你看看現在的亞洲有些剛剛走向民主社會的國家，甚至跟南韓比，臺灣這個過渡過程也相對和平理性穩妥得多。這一點在我來講，我非常非常羨慕。

而且臺灣現在最起碼有一點，就是剛才吳先生也提到的，比如說剛剛出現的中國媒體的寒冬，吳先生只舉了兩個例子。實際上從2004年開始，打壓媒體就一直在持續著，最嚴重的，就是把三個優秀的媒體人送到監獄裡這種莫名其妙的構陷。我覺得在兩岸關係上，僅僅是這個一個微觀的事例，就說明兩岸之間的差異。

隔了這麼長的時間，臺灣民主化不僅是經濟上、人心上各種方面的差異，而且我覺得，在政治制度方面的差異，才是兩岸關係難以真正展開理性對話的主要原因。特別是在六四大屠殺之後，而且兩岸關係驟然降溫，對立形成，也是從那個時候開始的。你想想一個臺灣人民，別說臺灣人民，就是任何一個人，看到一個政府可以在國家的首都用全副武裝的軍人，對付手無寸鐵的學生跟市民，這個心結在任何情況下不解決的話，很難過得去，兩岸關係的真正實質性進展也很難說。

自從冷戰結束、蘇東倒臺之後，現在我了解的情況就是，大陸未來走向社會轉型，根本就不用更強有力的暴力奪權，只要媒體言論這個關能夠通過、能夠開，那麼就靠嘴巴說，也能把舊制度拖垮。現在社會已經發展到這樣的程度，包括大陸國內的民間權利意識已經開始覺醒。現在連最基層的農民，就像太石村的農民，他都知道利用自己的民主權利來捍衛自己的經濟利益。

現在大陸的不滿，它更多的不是一種溫飽層面，就是我吃不飽飯啦，怎

麼樣的，它更多的是一種權利匱乏，因爲它要求自己各方面的權利，才導致了現在這種民間維權運動的高漲，官民之間的衝突。我覺得，這方面不妨做得更光明正大一點。我這麼多年的體驗，我在這兒生活，儘管進過監獄什麼的，但是我對我自己安全的考慮，我自己這麼多年的經驗，就是公開最安全。

有時候我能感到，臺灣的大多數人想遠離大陸這個地方，特別是六四之後，愈遠愈好，似乎是愈遠愈安全，就是少管事情。但是呢，在這個現實層面上，你又沒辦法離他愈遠愈好，50年形成的這種兩岸關係，這樣一種隔離，你又沒辦法離它愈遠愈好。事實上，這麼多年的經驗證明，無論兩岸之間未來是一個什麼定位，未來關係究竟怎麼樣，但是有一點我敢保證的是，一個民主的大陸，會給兩岸關係帶來一種眞正的安全感。大陸一天不民主、不自由，兩岸關係就一天沒有這種安全感，這不是你想遠離就能夠遠離得了。

從道義方面講，臺灣人民自己擁有選擇權利，這些對於我來講，從道義上我沒有任何心理障礙，我沒有任何大中國這樣一種民族主義的意識。但是呢，兩岸關係畢竟還涉及到很多現實層面上的事情。那麼，在現實層面上你要解決這些問題，你就要找到一個比較有利的著眼點。我覺得，臺灣朝野達成這樣一種共識非常重要。其實，促進中國大陸的自由化和民主化，在某種程度上，你要說高一點，是一種普世價值。你要從現實層面上講，也是跟臺灣的安全利益非常攸關的一個主要部分。

臺灣很多政策擔心得罪北京，其實，你打民主牌名正言順的，又能把他得罪到哪去？得罪到什麼地方去呢？而且，上次連戰來的時候，我隨意看了中央電視臺搞的一個專題節目，邀請的嘉賓全部都是臺灣人，包括這兒的留學生，包括隨連戰來到這兒的國民黨內的大批官員，還有臺灣媒體。這個四、五十分鐘的節目，我從頭到尾看了，包括國民黨的官員，包括那些跟民進黨執政黨方式不一樣的，沒有一個人說出「統一」兩個字。在某種程度上，我就能透過這個感覺到臺灣的眞正民意是什麼，大陸也應該更

清楚臺灣的眞正民意、朝野的想法。

我感覺到臺灣的存在，以及它跟美中以及臺美關係的一種歷史現狀。在推動大陸社會走向自由民主的道路上，臺灣是一個非常有力的外在力量，它如果要在這方面發力的話，甚至遠遠比歐盟這樣的力量更大。因爲在某種程度上，它是針對大陸政權的。你不是天天談統一嗎？你有沒有眞正的誠意，這是一個最尖銳的考驗！你既然不能接受這樣一種自由民主的訴求，也就證明你講這個統一完全是虛假的。無論你是熊貓也好、三通也好、經貿往來等等這些東西，你在這方面無論用多大力氣，而在另一方面卻不斷地出現像《冰點》、「汕尾東洲血案」這樣的事件，那麼你這邊花多少精力都是沒有用的。

二、Rti FM服務境內新移民[47]

　　1990年代，政府爲因應國家建設需要開放引進外籍勞工，另因社會結構變遷，跨國婚姻比例也逐年升高；根據內政部統計，截至2017年底持合法簽證來臺居留的外籍勞工人數爲71萬7,000餘人，其中印尼籍23萬8,000餘人、越南籍20萬3,000餘人、菲律賓籍14萬2,000餘人、泰國籍6萬4,000餘人，總計這四國在臺居留人士就達64萬8,000餘人，占所有在臺外籍人士的九成。

　　改制前中廣海外部就利用短波溢波的特性，調整部分節目，服務來臺工作之泰國勞工；2001年5月更與高雄廣播電臺合作，每週日聯播1小時泰語節目。爲擴大服務聽眾，隨後與警察廣播電臺、教育電臺及「政大之聲」、「輔大之聲」等大專院校合作，合作播出英、法、德、西、日、印、泰、越等共8種語言節目；期間並與桃園縣政府、高雄市政府、臺北縣政府等各地縣市政府合辦或協辦「潑水節」、「外勞文化節」、「關懷菲勞園遊會」等活動。

　　有鑑於來自印、泰、越等國之新移民人數逐年增加，「臺灣之子」也成爲社會普遍關注的話題，行政院新聞局也於2004年邀集央廣與漢聲電臺，共同商議如何加強

[47] 本小節內容係由中央廣播電臺提供。

服務國內新移民，期能協助改善新移民所面臨社會與文化調適、家庭婚姻、教育及養育子女等問題。藉由廣播快速地提供外籍人士當地國相關資訊，協助順利融入異鄉生活，是各國政府常見的做法，例如澳洲政府為服務移民開辦Special Broadcasting Services Radio、德國開辦Radio Multikulti，都是成功的例子。

　　面對在臺為數可觀的新移民，臺灣有必要提供及時的印、泰、越語等外語廣播，讓新移民在面對居留、法令、婚姻、工作、語言和下一代的養育問題時，有足夠參考資訊和互動管道，並協助移入族群維繫與母國的連結，認同並保有自身的文化根源。因央廣任務是境外廣播，並無國內頻道，所以新聞局希望由央廣負責製作節目，漢聲電臺則提供境內調頻頻道，合作播出服務新移民的專屬節目，幾經協調，終於在2005年元月1日正式播出「RTI FM」印、泰、越語節目，這是國內唯一可提供來自印、泰、越國家人民了解國內各項綜合資訊的頻道；節目內容包括新聞（國內外及母國）、文化、音樂（臺灣、母國）、華語教學、法律諮詢等。

　　由於央廣製播印、泰、越語節目已有20多年，擁有堅實的製作團隊，且取得法律扶助基金會、南洋臺灣姐妹會、賽珍珠基金會等社福團體，及印、泰、越駐臺代表處的協助，很快就在新移民族群裡獲得相當信任，這些信賴可從國內所發生的幾起重大外勞勞資衝突中得到驗證，如1999年9月麥寮六輕外勞暴力衝突事件，在各方束手無策的情況下，央廣泰語節目主持人陶雲升被派往現場喊話，成功穩住幾近失控的場面，得以進行善後作業。另如2005年8月22日，高雄捷運公司集中住宿於岡山北機場的1,700多名泰籍勞工，因不滿資方高壓的生活住宿管理而集體抗議，並與管理人員發生嚴重衝突，當時負責事件處理的勞委會，即請央廣泰語節目主持人陶雲升前往高雄協助溝通，並安撫泰勞的情緒。惟此次勞資衝突卻在泰國引起軒然大波，泰國媒體大肆抨擊我國欺凌泰籍勞工，漠視人權；央廣獲知後，緊急召開內部會議，辦理獎勵泰國優秀勞工子女來臺「省親活動」，從雇主推薦名單中選出7位優秀勞工，再安排他們的子女來臺省親，活動並邀請泰國國營電視臺第11頻道記者隨行採訪。這項活動也獲得外交部、泰國駐臺代表處及企業的肯定與支持。10月22日在央廣國際廳會面的當天，親子相擁而泣、互訴思念之情，令人動容。一週的省親假期，安排參觀臺北101大樓、故宮博物院，拜會泰國駐臺經貿文化辦事處、漢聲電臺、松山高中。在省親團來臺前一天，泰國勞工部召開記者會發布活動消息，省親團回泰國之後再度召見

來臺探親的親屬，並且再次召開記者會。

　　泰國國營電視臺第11頻道則製作一系列節目於10月19～24日連續6天，在該臺晚上8點的新聞中播出2～3分鐘的深度報導，泰國民眾觀看後深受感動。7位優秀泰勞子女來臺探望父母回國後，也都來信給央廣泰語節目主持人，信中表示：過去在泰國媒體上常看到有關臺灣對待外籍勞工的負面報導，對父母在臺灣工作相當不放心，直到親眼看到父母在臺灣生活、工作的情況，才了解臺灣政府與雇主相當照顧外勞。

　　為了深化服務這群在臺為數眾多的印尼、泰國、越南籍勞工，央廣從2006年起，分別針對印泰越三國輪流舉辦來臺省親活動，除增進兩國人民間的了解，並擴大與當地媒體如印尼安塔拉國家通訊社、雅加達英文郵報、印尼SCTV電視臺、越南國家電視臺TV4、越南勞工日報等的接觸與合作；尤其2009年「泰想見到你」活動擴大辦理，邀請12位泰國優秀勞工子女來臺，並邀請泰國駐臺代表安佩蘭、泰國眾議院主席赤模等貴賓出席。多年來，本臺在這方面所做的努力，受到泰國政府的尊重與信任，在泰籍勞工來臺工作前，泰國勞工部所發放的工作手冊中主動把本臺列為臺灣唯一推薦收聽的廣播電臺。「泰想見到您」省親活動，更讓央廣在2013年獲得第48屆金鐘獎「電臺行銷創新獎」的肯定。而2005年發生的強迫印傭吃豬肉事件，央廣在第一時間將臺灣官方的處理現況，採訪印尼駐臺代表、臺灣回教領袖等人士，釐清整件事的來龍去脈，做了完整的報導，將整件事定調為個案，並把新聞稿傳送至印尼安塔拉國家通訊社等合作夥伴協助澄清，將可能引發一場外交風波的社會事件消弭於無形。

　　當初由新聞局邀集兩臺所促成的「Rti FM」，在協商過程中，漢聲電臺方面因其國防專業電臺頻道播出印、泰、越語等外語節目，感到相當突兀，配合意願不高，故在提供播出時段方面

圖6-2　「泰想見到您」省親活動照

圖片來源：央廣提供

不甚理想；後來隨著電臺人事更迭，對合作製播服務新移民廣播節目產生變化，雙方合作關係於2016年宣告結束。對此變化，央廣的因應做法除加強維繫原有的合作友臺之外，並利用民雄分臺1422頻道溢波特性，持續服務中南部外籍聽眾朋友。唯近幾年來，隨著新移民普遍持有智慧型手機，央廣已將服務新移民節目平臺重心逐漸移轉至FB、APP等新載體，成效顯著。

三、脫胎換骨：分臺遷建整併與數位化

1998年央廣改制之初計有：淡水、虎尾、褒忠、臺南、口湖、民雄、鹿港、長治、枋寮等9個分臺。央廣所從事的國際短波廣播工作，即透過散布臺灣各地的綿密天線網絡，朝著不同經緯度做定向發射，以涵蓋13種語言規劃播出的受播區域。這些繼承自日治時期臺灣放送協會或1960年代起因臺美合作陸續興建的發射電臺，是為因應不同時期的國家任務需求而逐步興建，每個分臺都有不同的時代背景。但隨著國內外政經情勢的演變，無論就工程技術、廣播效益或央廣的長遠發展來看，如何汰舊換新，建置整合為更具效益的發射電臺，是迫不及待的重要課題。[48]

而且由於央廣所從事的中短波國際廣播工作，不但需要供輸強大的電力，更需要龐大的土地以設置巨型發射天線。但隨著經濟成長及都市發展之所需，各地方政府或分臺周邊居民，要求央廣分臺遷臺的呼聲四起。1990年代初期《央廣設置條例》於立法院審議時，即有不少彰化縣立委發言反對，要求搬遷鹿港分臺以換取支持設置條例。1997年臺南分臺也因當地都市發展的需求及居民抗爭，出現要求搬遷的呼聲。2000年行政院研考會決定將臺南分臺的播音任務移轉至褒忠分臺，2001年則由於虎尾分臺被納入高鐵雲林車站特定區計畫內，於是行政院在2004年開始規劃「央廣分臺遷建整併計畫」，進行央廣分臺設置與更新設備的龐大計畫。

2005年1月17日，行政院在「中央廣播電臺組織再造執行方案」跨部會會議中決議，將央廣「分臺遷建整併案」列為國家重大政策計畫，希望經由老舊設備的汰舊換新、頻率、土地、人力資源的重整，提升電臺效率。最初的規劃是預定於五年內將原有九座分臺整併為四座，分別為淡水分臺、枋寮分臺、另需擴建的新口湖分臺、另覓

[48] 中央廣播電臺編，《中央廣播電臺2007年年報》（臺北：中央廣播電臺出版，2008），頁46。

新地點的臺南分臺。[49]經歷多次會議審查和修正後，於2011年2月23日獲行政院核定原則同意。主要辦理虎尾和臺南分臺遷建至淡水與褒忠分臺，並且規劃進行設備整合及部分汰換作業，擴大與改善淡水及褒忠分臺的功能，所需經費為15億8,132萬元。

表6-4　分臺遷（整）併五年計畫草案[50]

項目	預定期程	說明
第一期工程 擴建淡水分臺	2007.03.01～ 2008.06.30	因應「臺灣高速鐵路雲林特定區」計畫推行，雲林縣政府要求虎尾分臺最遲於2008年6月底前遷離。
第二期工程 新口湖分臺整併計畫	2007.03.01～ 2011.06.30	在口湖分臺旁臺糖所屬宜梧農場土地，建置以短波為主、中波為輔之綜合發射分臺。合併現有口湖、褒忠、臺南等分臺之短波、民雄等分臺部分中波。
第三期工程 新臺南分臺整併計畫	2007.03.01～ 2012.12.31	於八掌溪口的雙春遊憩區，及附近國有財產局土地，規劃以中波為主、短波為輔之綜合發射分臺。合併鹿港、長治、民雄等分臺之中波，及臺南分臺部分短波。

改制後央廣各分臺簡介

　　財團法人中央廣播電臺，合併之初，於臺灣設有九個分臺。但由於網路科技興起，加上設備經年使用，已難以承擔國際廣播任務，於近年實施分臺遷建整併計畫，裁撤關閉老舊電臺。但這些分臺都曾在不同的年代裡，擔負著為臺灣發聲，宣傳臺灣奇蹟的任務

民雄分臺，1940～迄今

　　民雄分臺原為日治時期「民雄放送所」，於1937年動工興建，1940年完工播音。1945年二戰結束，「民雄放送所」更名為「臺灣廣播電臺民雄播送機室」，改隸中國國民黨與國防部後，改為「第一發射基地」，對臺灣中部、中國大陸沿海、華中、華南及東北亞、東南亞播音。現有一臺50千瓦中波發射機，以AM1422播出勞動部委製之外語節目。[51]隨著央廣改制及任務需求的轉變，加上民雄電臺設備老舊，以極其特殊的歷史背景及建築特色，於1999年設立為「廣播文物館」，

[49]　中央廣播電臺藏，「第四屆第四次董事會紀錄」（2007.03.22），頁5。

[50]　中央廣播電臺藏，「第四屆第四次董事會紀錄」（2007.03.22），頁7。

[51]　中央廣播電臺藏，「第七屆第八次董事會紀錄」（2017.10.23），頁2。

典藏眾多廣播器材與文物。園區內一棟全臺僅存的獨幢二層樓「日式招待所」，於2001年由嘉義縣政府登錄爲歷史建築，並與「廣播文物館」分別成爲嘉義縣歷史建築十景及全國歷史建築百景之一。

口湖分臺，1959～1994～迄今

1959年3月，蔣中正指示「爲加強廣播戰力，可與美方合作」，於淡水興建「第二發射基地」，於1965年正式播音，執行對中國心戰播音工作。後爲因應淡水新市鎮的發展，並汰換更新設備、提高發射功率、擴大涵蓋區域，將發射基地搬遷至雲林縣口湖鄉湖口村現址。於1991年1月動工，1994年12月啓用。口湖分臺現有2部300千瓦中波及3部100千瓦短波發射機，對華北、華中及華南全天候播音。原閒置的淡水第二發射基地，由雲門舞集申請興建爲「雲門劇場」。

鹿港分臺，1969～2014

鹿港發射分臺位於彰化縣鹿港天后宮前。1960年代亞洲各國紛紛增強廣播功率，中國重要電臺功率也達300千瓦，當時央廣最大發射機功率僅達150千瓦，行政院以「中流計畫」分三年編列經費，籌設「第三發射基地」因應。於1968年2月動工，1969年以1,000千瓦強力中波發射機（兩部500千瓦併機）開始播音，1980年再以「磐石計畫」，增設600千瓦中波發射機，主要向華中、華南地區廣播。鹿港分臺同時也是央廣的後援製播中心，遇災變或戰爭導致臺北總臺無法播音時，鹿港分臺即承接央廣國際播音工作。後因彰化縣政府道路拓寬徵收土地，及2014年梅姬颱風損毀天線鐵塔，使鹿港分臺播音功能全部喪失，原播送節目移由口湖分臺播送。[52]

虎尾分臺，1972～2013

1967年爲擴大對中國廣播以及美國全球戰略之所需，於1969年實施「定遠計畫」，擇定雲林縣虎尾鎮興建「第四發射基地」，於1972年3月正式廣播，1980年以「前鋒計畫」增設300千瓦短波發射機，向中國東北、韓國、東俄羅斯、華北、華中、印度及阿拉伯國家廣播。2001年，由於虎尾分臺被納入高鐵雲林車站特定

[52] 中央廣播電臺藏，「第七屆第五次董事會紀錄」（2016.12.21），頁1-2。

區，於2011年進行遷建整併工作，2013年12月完成搬遷，停止播音。

淡水分臺，1981～迄今

1978年中央電臺所擬之「大漢計畫」獲准通過，協調國防部劃撥淡水情報學校部分土地，興建「第五發射基地」。1979年10月動工，1981年10月開始播音，主要向華中、華南地區廣播。於2012年進行分臺遷建整併工程，施工期間仍需持續播音，因此需先建置替代使用設備後再拆除舊有設施，工程執行極爲複雜。另外爲因應數位廣播的趨勢，新型發射機具備DRM數位廣播功能，全部工程於2014年9月完工。

長治分臺，1982～2007

1978年中央電臺所擬之「大漢計畫」獲准通過，協調退輔會後，劃撥屏東縣長治鄉榮華莊農場部分土地，興建「第六發射基地」。1982年10月完工，於2007年10月停止播音。2009年莫拉克風災重創南臺灣，央廣將閒置的長治分臺作爲災民安置之所，2010年提供爲興建永久屋之用地。

褒忠分臺，1971～迄今

原隸屬中國廣播公司工程部第二發射組，設於新北市板橋。由於都市發展迅速，影響電波發射效果，於1970年啓動搬遷工作，1971年7月正式開播，命名爲「雲橋機室」，以「自由中國之聲」播音，向東北亞、東南亞、港澳地區播音。爲提升國際廣播功能，於2011年7月推動遷建整併工程，改建後的褒忠分臺有6臺300千瓦、4臺100千瓦發射機，配有新式DRM Ready發射機，爲央廣目前最重要的數位短波訊號發射分臺。

枋寮分臺，1971～2018

枋寮分臺於1971年開播，使用1部600千瓦中波發射機播音，對菲律賓、印尼、馬來西亞、泰國等地播出華教節目，1992年更增加600千瓦中波機1部並聯加強播出。但由於設備老舊，經整體評估後於2018年1月停止播放自製節目，2018年3月停止代播節目，終止播音任務。[53]

[53] 中央廣播電臺藏，「第七屆第八次董事會紀錄」（2017.10.23），頁2。

臺南分臺，1976～2015

　　為加強海外廣播，行政院於1970年9月核准「天馬計畫」，建置4部250千瓦發射機進行海外廣播，於1971年動工，1976年完工，向東南亞、日本、韓國、紐西蘭、歐洲、非洲、澳洲、美洲等地區播音。1997年，臺南分臺因經濟發展及居民抗爭要求搬遷，2000年行政院研考會決定將臺南分臺的播音任務轉移至褒忠分臺，[54]於2015年11月停止播音。

　　除了透過「分臺遷建整併案」更新設備，提升國際短波廣播的效能外，也在近年來因應數位化潮流，增加數位廣播設備。央廣於2001年即推出網路廣播服務至今，2005年4月成立網路中心發展網路廣播，推出全新的「RTI臺灣之音全球資訊網」，以簡繁體中文、英、日、西、德、法、俄、印、泰、越等11種語言網站，提供豐富的圖文內容和網路廣播隨選收聽的服務。自2006年12月起，央廣網站的中文新聞獲得Google新聞頻道採用，不僅可以直接突破因為收聽干擾、封鎖網站等手法而無法迄及的聽眾，更使許多網路使用者更容易搜尋到央廣的任何資訊，增加央廣在網路世界的露出機會。

　　Google新聞頻道更於2007年6月，採用央廣英語新聞，使央廣英語網站每月參訪人數增加一倍。2007年1月，央廣陸續與雅虎奇摩（Yahoo）、MSN新聞頻道、蕃薯藤新聞頻道（yam）等入口網站，仿效Google合作模式，洽談新聞內容授權。[55]2007年8月起，與民視「美國職棒看民視」共同推出「RTI臺灣之音全球資訊網轉播美國職棒賽事計畫」，透過網路將電視轉播畫面的影音轉化為網路廣播，同步零時差直播服務海內外網友。活動期間總共吸引10萬人次上網瀏覽與收聽。[56]

　　2008年底數位攝影棚開播，央廣以臺內有限的人力組成影音團隊，投入影音節目製播，不僅錄製棚內節目，更配合國內重大活動及縣市政府的觀光行銷計畫，製作國際宣傳影片。2010年新影音網站與自動編播排程系統完成後，讓央廣從短波廣

[54] 中央廣播電臺藏，「第六屆第二次董事會紀錄」（2013.07.03），頁2。

[55] 中央廣播電臺編，《中央廣播電臺2007年年報》（臺北：中央廣播電臺出版，2008），頁17。

[56] 中央廣播電臺編，《中央廣播電臺2007年年報》（臺北：中央廣播電臺出版，2008），頁12。

播延伸至網路，並於IPTV平臺實況轉播國慶慶典活動。[57]2013年啟動「RTI新媒體平臺」計畫，重新規劃央廣入口網及11種語言文字網站，完成建置新的「RTI全球資訊網」。在官網功能部分，為提升聽友對華語節目及網頁的黏著度與迴響，除加強各社群網站（臉書、微博）粉絲團經營，另針對網路市場調整音樂編輯政策，即時且密集發布節目動態，帶動聽友頻繁上網瀏覽。[58]同時開發符合iOS與Android系統的「央廣Radio」、「央廣News」等App，使聽眾能夠更便利的運用行動載具收聽央廣節目。

隨著央廣在網路數位化上的持續更新，中國官方亦隨之對央廣的網路訊息採取全面性的封鎖策略。2003年5月，RTI（www.rti.org.tw）網站被中國封鎖，導致中國造訪人次自每個月5萬多人下降至趨近於零。[59]為突破中國對央廣的封鎖，2003年8月新建www.vft.com.tw繁簡自動轉換網站，協助中國網友連結央廣官網。央廣的官方網站於2004年1月再次被中國封鎖，導致當年來自中國參訪網站人數銳減，僅有196,755次。

央廣網路中心於2004年7月，將整體突破封鎖機制及標準作業流程建置完成，開始實施突破中國封鎖網站專案。以建立浮動網址（IP）網（www.vft.com.tw）：使用動態DNS技術（固定IP名稱＋浮動IP的對應關係），不定期更換網站IP，使中國無法針對單一IP封鎖。[60]網站流量開始回升，2005年來自中國參訪網站人次回升到541,984次，相較前一年成長比率達175%。[61]央廣隨後又於2005年2月執行「網站突破封鎖暨線上客服專案」，以線上服務的方式即時更新IP並寄發動態IP訊息給聽友。

線上客服系統包括：「線上即時通訊系統」（QQ、MSN Messenger、Yahoo Messenger）、RTI Web客服信箱以及E-mail信箱。透過網路客服人員，以事先編好之話術，隨時提供線上網友相關諮詢服務。並成立「抓耙子」監聽俱樂部，隨時提供各地短波收聽、網路封鎖狀況。[62]透過客服系統的運作，隨時掌握網站遭受封鎖情況，

[57]　中央廣播電臺編，《中央廣播電臺2010年年報》（臺北：中央廣播電臺出版，2011），頁34。

[58]　賴祥蔚總編輯，《中央廣播電臺2015年年報》（臺北：中央廣播電臺出版，2016），頁19。

[59]　邵立中總編輯，《臺灣之音——央廣改制十週年大事記》，頁114。

[60]　邵立中總編輯，《臺灣之音——央廣改制十週年大事記》，頁130。

[61]　中央廣播電臺藏，「94-95年製播『臺灣之音』系列節目成效檢討報告」（2006.07.03），頁4。

[62]　中央廣播電臺藏，「財團法人中央廣播電臺中華民國94年度收支決算暨工作成果」，頁47。

迅速把網友／聽友的意見與問題反應到央廣相關部門。[63]但從2006年1月開始，中國又以封鎖法輪功的方式封鎖央廣網站，並在5月實施關鍵字封鎖。央廣因此同步實施SSL加密機制，突破中國對央廣的關鍵字封鎖。[64]

[63] 中央廣播電臺藏，「財團法人中央廣播電臺中華民國97年度收支決算暨工作成果」，頁9。

[64] 中央廣播電臺藏，「94-95年製播『臺灣之音』系列節目成效檢討報告」（2006.07.03），頁4。

第三節　隱形的外交與國際交流

　　國際短波廣播是東西對峙、美蘇冷戰時期下的產物。雖然在1991年前蘇聯解體、冷戰結束，加上通訊衛星及影音通訊技術的迅速發展，國際短波廣播的功能與角色逐漸式微，但在許多開發中國家，短波廣播仍具有其功能。一般認為，國際短波廣播仍應扮演「文化外交」的角色，透過資訊傳播，強化國際交流，增加資訊透明度，降低可能發生的文明衝突。

短波與中波[65]

　　短波（SW, short-wave）廣播使用較高的發射頻率（high frequency），由2.3兆赫至26.1兆赫，這種電波的波長較短，通常在11米到120米之間。中波（Medium-Wave, MW）廣播的發射頻率由535千赫到1605千赫，波長通常在180米到600米之間。中波波段適合較近距離的廣播，而短波可以遠距離傳送，通常越洋國際廣播都以短波段廣播。短波電波的傳送，主要利用地球大氣層上的電離層對電波產生的折射作用。如果發射功率夠大，更可以做全球廣播。中波傳播，特性是沿地面傳播的性能良好，但發射範圍較小，通常只能涵蓋方圓數百公里內的範圍。中波廣播的優點是在一定範圍內收聽效果良好，但障礙物對中波的傳播影響較大，山區收聽不易。

一、央廣的國際交流與合作

　　央廣為提升廣播效能，擴大全球聽眾服務，積極推展國際合作業務，與全球各國廣播媒體進行各種合作與交流。同時爭取與各國當地電臺之合作關係，提升雙方在廣播領域上的專業能力。[66]歷年來央廣與美國之音、德國之聲、法國國際廣播電臺、俄羅斯國家廣播電臺、澳洲國家廣播電臺、加拿大國際廣播電臺及自由亞洲電臺等國際

[65] 中央廣播電臺編，《中央廣播電臺2006年年報》（臺北：中央廣播電臺出版，2007），頁12。

[66] 中央廣播電臺編，《中央廣播電臺2007年年報》（臺北：中央廣播電臺出版，2008），頁32。

電臺都有合作關係。在這些國際合作計畫中，以美國家庭電臺（Family Station, Inc）與央廣的合作持續時間最久。

美國家庭電臺總裁，康平（Harold Camping）1921～2013[67]

　　康平先生早年是成功的營建商，40歲後致力於傳遞福音的工作，創辦美國家庭電臺的目的就是要將聖經的教義傳播到世界各地。康平本身是美國家電的全職義工，不收受任何薪水，奉獻所有時間在聖經教義的傳播上。康平認為聖經教導愛鄰如己，當你愛自己的時候，會想要給自己最好的，而最好的事就是和上帝同在，就會對未來沒有恐懼。對康平而言，他的鄰居就是整個世界，所以他希望把最好的和全世界分享，奉獻他的一生，提供最好的給所有和他接觸的人，而廣播就是對全世界宣揚上帝美意非常好的方式。對於能夠將基督教教義傳播到亞洲，他覺得是一件相當值得高興的事，他最關切的是中國十多億人在宗教上所遭受的壓力。藉著和央廣的合作，讓中國人民也能夠享受宗教自由，是他最感興奮的。而臺灣的海外僑民，也可以藉著美國家電在美國的廣播網接收到臺灣的最新消息，使僑民們更了解國內的各項訊息；而美國家電也可藉著央廣強大的廣播網，將上帝的福音傳播到亞洲，是可長可久、互蒙其利的合作關係。

　　美國家庭電臺是全美最大的私人宗教及國際廣播電臺，是由康平先生（Harold Camping）與熱心的企業人士，於1958年所籌組的非營利廣播機構。在1958年2月4日首次在舊金山的KEAR調頻電臺播出宗教節目，以傳揚基督福音為宗旨，後來逐漸發展到美國東部、中部、南部及各大城市。極盛時期曾有38座AM及FM電臺，

圖6-3　央廣董事長鄭優拜會美國家電康平總裁

圖片來源：央廣提供

[67]　黎慧芝，〈記訪美國家庭電臺總裁康平先生〉，《國際廣播雜誌》，第2期（1998.02），頁31。

與1座電視臺。美國家庭電臺的國際廣播前身爲WIXAL，於1927年時即已設立。當WIXAL於1927年10月在美國麻州波士頓開始播音時，就是以短波播出教育性節目，而該臺於1936年遷移至麻州Scituate後，改名爲WRUL（World Radio University for the Listeners，世界聽友大學電臺），二戰期間美國之音更曾借調徵用，從事對歐洲之國際廣播工作。

美國家庭電臺於1973年購買在麻州Scituate的短波電臺，使用WYFR之呼號，並且開始從事國際宗教廣播。1977年，美國家庭電臺又將這批短波發射機及天線移往美國最南部的佛羅里達州Okeechobee地區。由於這一地區爲佛州的沼澤地帶，附近除轉播站外，別無一物，非常適合短波廣播。高峰期，美國家庭電臺每天由節目人員在加州奧克蘭的總部發音間製作十種語言節目：英、德、俄、法、義、葡、西、阿拉伯、印度、華語等節目，再以衛星傳送至Okeechobee，以2部50千瓦及12部100千瓦之短波發射機，向歐洲、北美洲、中南美洲播出。[68]

1981年，康平總裁親自從美國撥打越洋電話進央廣前身之一的中廣海外部，開啓美國家庭電臺和央廣數十年的合作關係，不僅讓美國家庭電臺的節目得以在中國及亞洲地區播送，同時也讓臺灣的聲音順利地傳送到美國、中南美洲及歐洲。1998年美國家庭電臺陸續增設1557千赫（口湖分臺）播出22小時，以及對東南亞1503千赫（枋寮分臺）及1359千赫（枋寮分臺）共27小時；雙方彼此合作時數曾達89小時。最高峰時，美國家庭電臺以66語種向全球播音，而藉由央廣播出的語種則包括：華語、越南、塔加洛語、英語、印度語等，央廣也因此獲得1億多元的代播費用。康平在其所著的*Time Has An End*中預測2011年5月21日是世界末日，但預言落空，不但嚴重打擊美國家庭電臺創辦人康平的健康，連帶也嚴重影響美國家庭電臺的營運，雙方於2012年11月結束長達30年的合作。[69]

[68] 董育群，〈最大的私人電臺：美國家庭電臺簡述〉，《國際廣播雜誌》，第2期（1998.02），頁17-18。

[69] 中央廣播電臺藏，「中央廣播電臺主任祕書孫文魁9.17-22日出國報告」（2012.10.10），頁3。

表6-5　央廣國際合作單位[70]

合作類型	合作單位
海外華文電臺	美國洛杉磯LA1300/1600中文電臺、大紐約僑聲廣播電臺、KMRB AM1430粵語廣播電臺、AM1380紐約華語廣播電臺、AM1050德州中文臺、美國休士頓時代華語電臺、金華電臺、星島中文電臺、紐西蘭華人之聲廣播電臺、加拿大華僑之聲廣播電臺、加拿大滿地可、汶廣中文臺等。
外館合作	1.本臺西語節目提供瓜地馬拉共和國大使館、宏都拉斯共和國大使館、汕埠總領事館、巴拉圭共和國大使館、東方市總領事館、尼加拉瓜共和國大使館、阿根廷代表處、智利代表處、哥倫比亞代表處、墨西哥代表處、祕魯代表處、厄瓜多代表處等外館。 2.央廣Banner上架外交部外館網站。
友邦合作	聖克里斯多福ZIZ廣播電臺、史瓦帝尼國家廣播電臺、巴拉圭駐華大使館、吐瓦魯廣播部門等。
國際合作	英國國家廣播公司（BBC）、美國之音（VOA）、德國之聲（DW）、德國「Radio 700」、澳洲廣播電臺、法國國家廣播電臺（RFI）、今日俄羅斯國際通訊社（Russia Today）、日本電氣株式會社放送映像事業本部、日本FM「桐生電臺」、日本藤澤FM電臺、哥斯大黎加「美洲電臺」、印尼「Media KiatSehat」電臺、印尼「Waspada」報紙、印尼安塔拉國家通訊社（ANTARA）、泰國「東北部區域電臺廣播網FMESAN」、泰國勞工部、World Radio Network（莫斯AM738）、RRI印尼之聲（Voice of Indonesia）、Radio Rakosa、美國世界日報、PCJ國際廣播電臺、多明尼加「重趨多媒體集團（Grupo de Comunicación Tendencias）」、薩爾瓦多國家廣播電臺等。

　　除此之外，在地化的國際交流更是央廣與國際密切交流的策略之一，透過與各國地區性電臺的交流與結盟，將央廣的節目藉由聽眾熟悉的在地頻道播出，除了減少自行播音的成本與克服短波接收不穩定的缺點外，更重要的是透過地區性電臺的合作，讓央廣的節目得以常態性播出，更深入而廣泛的接觸聽眾，這樣的國際交流與合作，立基於優質的節目內容上，無關政治立場，因此更值得央廣不計節目製作成本，免費提供節目予各國的地區電臺播出，爭取更多的合作夥伴，推廣臺灣之音。[71]央廣是臺灣唯一從事國際廣播的國家電臺，肩負傳播國家訊息的重要責任，央廣所製作的節目涵蓋政治、經濟、文化、藝術、健康、流行資訊等不同類型，藉由央廣可增進國際聽眾對臺灣的了解，同時也將臺灣文化予以傳播。央廣雖然無法如正統外交官在外交戰

[70]　本表資料整理自中央廣播電臺業務組賴邦寧先生所提供之簡報檔。

[71]　中央廣播電臺編，《中央廣播電臺2007年年報》（臺北：中央廣播電臺出版，2008），頁35。

場上正面出擊，但透過廣播及訊息的傳遞也爲臺灣的外交盡一份心力。

二、央廣對友邦的援助[72]

央廣除了與國際廣播電臺交換節目互播外，爲了傳遞臺灣之音，也持續受外交部所託製作節目供外館使用。由於我國邦交國中有爲數眾多的西語系友邦，從1999年起，接受新聞局委託央廣每個月製作1小時與臺灣相關的西語節目，經由13個駐西語系國家之外館，供駐在國當地的公民營電臺播出。節目內容主要在彰顯臺灣國際交流、傳遞臺灣多元發展現況，包括祕魯、尼加拉瓜、瓜地馬拉、巴拉圭、薩爾瓦多、多明尼加、墨西哥等國。根據外館表示，央廣西語節目深獲當地聽眾好評，有效宣傳臺灣的多元風貌。[73]

除此外，央廣也以優越的工程人員與技術，屢屢受外交單位之託，前往友邦協助裝置、修復或更新廣播設備。如2004年9月，央廣工程部派員協助當時的友邦查德國家廣播電臺（RNT）修復短波發射機，恢復查德全境播音。[74]這當中尤以對布吉納法索的協助，最能展現央廣工程人員在廣播通訊技術上的先進，以及央廣以民間單位從事國民外交、突破臺灣外交困境的顯著貢獻。

2006年，中央廣播電臺接受外交部請託，派員前往布吉納法索國家電臺裝設由央廣所捐贈100千瓦的318C發射機，以汰換布吉納法索Gounghin發射中心德製德律風根100千瓦中波發射機。但經央廣工程人員的評估後發現，布吉納法索Gounghin發射中心有多部發射機故障，布吉納法索並沒有完整的教育訓練制度，投入資金與人力培養操作人員專業能力。爲使捐贈案能順利完成，央廣工程部先在臺灣進行發射機調機工程，完成特性測試以符合國際標準，並先行採購零件等前置作業。工程人員的專長包含天線、輸送線、射頻系統、發射機電路、電焊、板金等，在布吉納法索乾季高達46℃的氣候下，在71天裡完成從裝機、特性測試及播音測試。

但由於布吉納法索發射中心所在地的環境因素、維護技術與能力欠缺、備份零件

[72] 中央廣播電臺編，《中央廣播電臺2006年年報》（臺北：中央廣播電臺出版，2007），頁41-42；中央廣播電臺編，《中央廣播電臺2009年年報》（臺北：中央廣播電臺出版，2010），頁50-54。

[73] 中央廣播電臺編，《中央廣播電臺2009年年報》（臺北：中央廣播電臺出版，2010），頁44。

[74] 邵立中總編輯，《臺灣之音——央廣改制十週年大事記》，頁131。

補充不足等原因，導致裝機後，發射機故障多時無法運作。兩年後（2008），布吉納法索政府向外交部求助，希望央廣能派人前往檢修故障的發射機。經由布吉納法索政府提供的數據資料研判和評估之後，央廣於2008年11月23日派遣兩位分臺長前往布吉納法索修復發射機。

2009年，布吉納法索新聞部長至央廣參訪，再度要求央廣能派員赴布吉納法索執行第二階段維修工程。由於布吉納法索當地氣溫酷熱，又欠缺維修技術，因此不僅需要準備相關維修器材修復發射機，同時也需準備有效的教材，訓練布吉納法索的工程師們未來能夠自行排除故障，讓捐贈的發射機能永續使用。負責執行計畫的褒忠分臺張福斌臺長、工程部副理黃吉祥及工程師吳炳輝，再次踏上布吉納法索。

由於載運維修器材與設備的貨櫃未能於指定時間內抵達，事先規劃的檢修、授課行程完全被打亂。在等待貨櫃的同時，由黃臺長、張臺長和吳炳輝工程師組成的三人檢修小組，一方面進行檢修前裝置作業，另一方面調整工作進度。等待10天後，貨櫃終於出關，但原先規劃的修復時程也消失了10天，在後續的20天內，央廣檢修小組必須完成發射機維修、教育訓練、備份器材管理、帳冊建制及維護管理等工作。

圖6-4　央廣檢修小組於布吉納法索國家電臺合影

圖片來源：《中央廣播電臺2009年報》，頁50-51

　　布吉納法索天然環境易高溫、多沙塵暴，嚴重威脅發射機的壽命，維修小組特別針對當地惡劣的天候，改善散熱系統，加裝排風扇，以降低發射機機箱工作溫度，同時延長零件使用的期限。檢修小組除了必須盡快克服時差與日夜溫差，當地的衛生條件也是一大考驗，維修小組行前兩星期就服用奎寧，注射黃熱病、腦脊髓膜炎等疫苗，以防萬一。加上當地電子零件嚴重缺乏不易購買，如高壓保護系統4A1內部元件於檢修中發現故障，只能緊急E-mail回臺灣，請工程部以航空快遞寄到布國。調幅監視器出現狀況，修復小組請工程部mail線路圖漏夜檢修。高壓整流變壓器因布吉納法索市電供電頻率為50赫茲（臺灣為60赫茲），造成加載全壓時瞬間衝擊電流過大跳機，經過與央廣工程部經理王啓珉E-mail討論，變更輸入連結點後，才克服困難搶修完成。

　　檢修小組於完成任務離開前夕，布吉納法索新聞暨文化部長在官邸設宴款待，席間在各國來賓面前特別提及感謝央廣能派遣工程人員至布吉納法索執行修復任務，維護該國民眾收聽廣播的權益，臺長Mr. Zuma更希望布吉納法索的發射中心能成為央廣國內九個分臺外的第十個分臺。由於雙方良好的合作經驗，2010年布吉納法索又透過外交部表達，希望央廣能在工程技術、發射機實務教育訓練和維修器材方面提供協助。為讓得之不易的援助成果得以持續，央廣不僅準備相關維修器材提供實質協助，同時拍攝一套訓練教材錄影帶，訓練布吉納法索工程師們有能力自行排除故障，並安排在2010年每月舉行視訊教學（E-learning），期許讓該部發射機能永續使用。

表6-6　央廣改制後援助友邦重要事項[75]

時間	援助事項
1999	工程部完成新聞局委託安裝援贈尼加拉瓜國家廣播電臺10千瓦中波發射機設備工程。捐贈薩爾瓦多國家廣播電臺成音設備、錄音座4部、電腦3部。
2000	工程部完成新聞局委託安裝援贈哥斯大黎加國家廣播電臺10千瓦中波發射機設備工程。
2001	工程部完成外交部委託安裝援贈巴拉圭國家廣播電臺10千瓦中波發射機設備工程，並舉行捐贈儀式。

[75]　本表由中央廣播電臺工程部提供。

時間	援助事項
2004	工程部完成外交部委託修護查德國家廣播電臺設備，恢復查德全國播音。
2006	工程部完成外交部委託協助布吉納法索國家廣播電臺更新中波發射機設備，並舉行啓用儀式。 布吉納法索國家廣播電臺派遣兩位工程人員至央廣接受為期8週的專業課程。
2008	完成外交部委託協助布吉納法索國家廣播電臺修復故障之發射機設備，確保布吉納法索人民收聽廣播的權益。
2009	派遣工程檢修小組前往布吉納法索協助修護布吉納法索國家廣播電臺故障之發射機設備，並提供布吉納法索工程人員進行教育訓練及協助建立器材管理機制。
2010	配合外交部提供布吉納法索工程人員訓練課程，以拍攝維修實作影片以遠距離E-Learning方式實施，以建立布吉納法索工程人員獨立自主的維修能力。
2013	配合國合會協助史瓦濟蘭辦理「史瓦濟蘭國家廣播電臺數位化及能力建構計畫」。

三、中國的干擾與封鎖[76]

央廣是臺灣專門負責對國際及中國傳播新聞與資訊的國家電臺，雖然目前臺灣並非國際電信聯盟（International Telecommunication Union, ITU）成員，但基於互相尊重原則，各國國際廣播皆盡量避開他國使用之頻率，也很少受到其他電臺的干擾，聽友的收聽情況堪稱良好。但從央廣歷來的監聽報告或中國聽友的來信反應中即可獲知，中國對央廣廣播訊號的蓄意干擾由來已久。為改善中國聽友的收聽狀況，央廣曾經做出許多努力，例如調整頻率、改變廣播時段，甚至調整冬、夏季頻率的日期，也都刻意比國際慣例慢，以避免與中國境內電臺同頻的現象。

這些善意作為，剛開始確實發揮效果，並且受到中國聽眾的支持與肯定，但從2003年以來，中國對央廣頻率的干擾動作更快、力道更強，干擾發射臺也比過去多出甚多，使央廣收到中國聽眾的來信數減少。經過調查與了解後，發現中國對央廣的干擾主要有三種方法：

[76] 本小節內容取自中央廣播電臺藏，「檢陳本臺『因應中國大陸廣播干擾之作為』」（2004.01.13）。

一、強占用頻

例如央廣於UTC1000-1500使用6085千赫多年，但中國的「中央人民廣播電臺」第二套節目，近年卻於UTC0900-1730使用同一頻率，正好蓋住央廣節目的播出時段。

二、同頻干擾

也就是如影隨形的使用相同頻率干擾，當央廣頻率更換後就隨之消失，並出現在央廣新使用的頻率上。這類同頻節目大多播出「中央人民廣播電臺」的一、二網節目，但「中央人民廣播電臺」本身的節目頻率表中，並沒有這些頻率。

三、噪音干擾

無視無線電國際公約規定，以相近頻率播出敲鑼打鼓或傳統音樂的演奏聲，而且不惜失真的增強播出音量，擾亂節目收聽品質，使前後數個頻道都遭波及。

而中國為了進行上述各種不同方式的干擾，阻撓境內人民接收世界各國短波電臺所傳遞的新聞資訊，也不斷強化硬體設施。2002年日本《短波月刊誌》二月號在「短波資訊專欄」中報導，中國在2001年12月全新購置34部300千瓦中、短波發射機，加強干擾央廣與自由亞洲電臺等境外電臺對中國廣播的信號。而對境內的遠距離廣播，逐漸由衛星通訊取代，騰讓出頻道供短波發射機做干擾之用。同樣的，「中國國際廣播電臺」原使用遠距離對國外廣播的發射機，因近年來逐漸增加委外製播（巴西、加拿大、古巴、法國、蓋亞那、俄羅斯、馬力、西班牙等國均有合作關係），所騰讓出的設備也轉做干擾之用。

由於中國在設備上的更新，央廣無論中波或短波頻率都遭受強力的騷擾。就中波而言，央廣使用603千赫、747千赫、927千赫、1008千赫、1098千赫、1206千赫、1422千赫、1521千赫、1557千赫等九個頻率。中國與央廣同頻率的中波電臺數量甚多：603千赫有21個電臺、747千赫有16個電臺、927千赫有17個電臺、1008千赫有10個電臺、1098千赫有14個、1206千赫有5個、1422千赫有3個、1521千赫有15個電臺、1557千赫有2個電臺。由於中波頻率較為固定，除「中央人民廣播電臺」外，中國其他各省也被要求設定相同頻率對央廣節目進行干擾。

而根據監聽報告與聽眾意見調查資料，央廣對中國廣播的短波頻率，受到的干

擾程度更甚於中波頻率，尤其以華北地區最爲顯著。其中：7365千赫、7415千赫、9280千赫、11665千赫、11710千赫、11885千赫、11970千赫等，某些時段在北京受到的干擾訊號更多達3～4臺。目前所知中國可執行干擾任務的短波發射站（臺）有：中央人民廣播電臺靈石（山西太原）發射站、中央人民廣播電臺石家莊發射站、雲南昆明電臺、浙江金華電臺、新疆烏魯木齊電臺、福州海峽之聲、海南島海口電臺、陝西西安電臺等八處。由於短波發射機可機動調整發射頻率，使干擾作用如影隨形，因此這八處短波發射站（臺），都可作爲干擾央廣訊號之用。

　　二戰結束，東西對峙的冷戰隨之而起，冷戰期間由美國所資助的「自由歐洲電臺」（Radio Free Europe）不斷對東歐國家傳遞訊息，直到柏林圍牆倒塌，世人才發現廣播的強大威力。前蘇聯解體後，西方世界把廣播的主要目標區，轉移到以中國爲主的亞洲非民主國家，並且轉型爲輸出本國文化價值的傳播工具，英國廣播公司（BBC）、法國國家廣播公司（RFI）、澳洲國家廣播公司（ABC）、德國之聲（DW）、美國之音（VOA）等民主國家的國際廣播電臺紛紛增加經費，加強對中國華語廣播。美國除美國之音外，更在1996年成立自由亞洲電臺（RFA），報導以中國爲主的亞洲國家新聞、資訊及評論，更報導在目標國家被禁止的文學與非文學作品。[77]

　　因此中國對境內的國際廣播進行全面的干擾與封鎖，幾乎所有國際電臺都無法倖免，各國際電臺也自有其因應之道。例如「德國之聲」就以減少報導中國的負面消息，並在北京尋求合作電臺代播部分中文節目。「美國之音」與「自由亞洲電臺」，爲維持播音清晰，投入相當可觀的經費與人力。兩家電臺近年在塞班島增建發射臺，外界估計經費支出約在4,000～5,000萬美元間，而且每年持續編列300萬美元的費用，維持發射站的運作。更租用鄰近中國的泰國、西伯利亞、中亞等地的轉播站，以互惠方式突破中國的播音干擾。

　　因應中國的干擾，央廣起初採用更換頻率或多個頻道互換的方式迴避，但干擾隨之而來，因此爲改善中國聽眾的收聽狀況，發射機設備的更新就異常重要。從2005

[77] 中央廣播電臺藏，「監察院調查『政府支助之公共媒體董事會組成、組織管理與營運績效』案約詢行政院新聞局參考問題」（2010.04.07），頁50。

年啓動的分臺整併計畫，除了是因應各地發展之所需而遷建外，整併計畫中對發射機的更新與增加數位廣播設備，更是以發射設備突破中國的干擾與封鎖。

中國對央廣的干擾，不只存在於干擾無線天際的電波，以及封鎖虛擬空間的位址，更頻頻出現於央廣所參與的國際組織。舉例而言，亞太廣播聯盟（Asia Pacific Broadcasting Union）爲亞太地區頗具規模的廣播組織，超過53個國家，170個廣播組織加入，聽眾人口達30億人，臺灣爲亞太地區的一員和這地區的廣播媒體環境息息相關，但由於中國的阻撓，使央廣一直未能成爲其會員。不過即使有中國的阻撓，央廣仍另闢蹊徑，先後加入「德國國際媒體服務組織」（AG Internationale Medienhife, IMH）成爲該組織永久會員[78]以及「大英國協廣播電視聯盟」（Commonwealth Broadcasting Association, CBA）。[79]「大英國協廣播電視聯盟」組織龐大、結構嚴謹，在全球公共廣播領域中具有舉足輕重的影響力。宗旨在於提供會員訓練、諮商、互聯等等。透過加入「大英國協廣播電視聯盟」，有助央廣取得國際廣播媒體最新資訊與新知。[80]

而早在1999年底，改制後的央廣以RTI（Radio Taiwan International）之名加入「國際廣播協會」（Association for International Broadcasting, AIB）。AIB是以服務國際廣播媒體爲宗旨的民間非營利組織，會員包括日本NHK、英國BBC、法廣RFI、德國之聲DW、彭博社Bloomberg等國際知名新聞媒體。加入以來，央廣與AIB交流頻繁，且節目也多次榮獲AIB所頒贈的獎項。2016年初，時任央廣副總臺長的孫文魁，更被票選爲7位執行委員之一員。[81]

2016年新執委會成立後，擔任執委會主席的俄羅斯之聲董事尼科洛夫（Alexey Nikolov）拜會中國中央電視臺等媒體，當面邀請其加入會員，但中方表明因央廣是AIB會員，拒絕加入。AIB祕書處爲突破會員數量成長趨緩的困境，曾草擬三種「假設狀況」：一、鼓勵中國媒體以非官方名義加入；二、要求央廣離開或以非官方名義

[78] 邵立中總編輯，《臺灣之音──央廣改制十週年大事記》，頁70。

[79] 中央廣播電臺編，《中央廣播電臺2007年年報》（臺北：中央廣播電臺出版，2008），頁32。

[80] 中央廣播電臺藏，「財團法人中央廣播電臺中華民國94年度收支算暨工作成果」，頁41。

[81] 紀淑芳，〈央廣主打媒體價值　擊退北京突襲〉，《新新聞》，2017年7月5日。網址：https://www.new7.com.tw/NewsView.aspx?i=TXT20170705150305Q01，瀏覽日期：2018.12.18.。

參與該組織活動；三、AIB捨棄爭取中
國媒體成爲會員的想法。提請執委討
論。

在2017年6月20日舉行第一次執
行委員會前，央廣獲悉當日議程中有
「央廣退出換取中國中央電視臺加
入」議案，央廣內部隨即召開會議研
商，決定在會議中直接訴諸AIB應帶領
全體會員共同實踐媒體追求自由、平
等與眞理的根本精神，不應屈服於政
治壓力。當晚電話會議開始，在執行
長報告該提案並提報執委討論時，央
廣隨即發表聲明：「AIB若爲迎合中
國中央電視臺的要求，而犧牲央廣權
益，是踐踏了媒體追求自由、平等與
眞理的根本精神。」若眞如此，央廣

圖6-5　央廣董事長路平（中）出席2017年AIB
　　　　頒獎典禮

圖片來源：出席2017年AIB報告書

不排除「將尋求各種可能的方式與手段，控訴這項不正義的行爲」。央廣的聲明，獲
得來自英、法、德等國委員的正面回應，危機事件暫告落幕。

黃順星 著

總　結：跨世紀的傳承

　　傳播科技在十九世紀後期，歷經一系列的重大發展與突破：從電報、電話、海底電纜，到1897年馬可尼成立「馬可尼無線電報公司」（Marconi's Wireless Telegraph Company）推廣無需憑藉纜線，只需朝天空發射訊號的無線電訊號後，「電汽」（electricity）就成為二十世紀人類文明的一大特色。時人樂觀的相信，這些人類無法感知的電汽與訊號，將使人類得以自由地交換訊息，資訊、權力與資源也將不再被少數人壟斷，人類終於可能成為四海一家的地球村。但現實的歷史發展，無法令人如此樂觀。

　　原本提供遠距傳訊的廣播無線電，在一次大戰後已被歐美人士認識到不但能夠藉此凝聚國內人民參戰意志，更由於廣播訊號難以攔阻、得以輕易穿越國境的特性，成為對敵進行戰爭宣傳、動搖人心的戰爭機器。1929年在英國廣播公司（BBC）的內部報告中就提到：「部分由政府直接控制的短波廣播電臺如雨後春筍般地出現，其目的是：⑴與邊遠地區保持聯繫；⑵從國家的立場出發，向世界呈現該國文化。第一個目的已在歐洲國家間引起摩擦；第二個目的，在呈現文化特色與有目的的宣傳之間，實在難以清楚區分。」[1]

　　1929年莫斯科電臺（Moscow Radio）開播，同時提供德語、法語和英語節目。英國外交部即收到英國民眾來信控訴莫斯科電臺的節目，不斷以英語鼓吹無產階級社會主義革命。同樣在1929年，德國開始對國外僑民進行廣播，仿效德國廣播模式的義大利廣播於1930年開始營運，1932年英國帝國廣播（BBC Empire Service, BBC World Service前身）開播。由於這些國家彼此在意識形態上的敵對，當1933年德國納粹黨掌權後，不以母語而以外語製作播放，進行政治宣傳的「廣播戰」（radio war）於焉爆發。

　　1934年德國開始使用外語對亞、非、南北美洲廣播，至1935年底德國使用7個頻率，以德語、英語、西班牙語、葡萄牙語及荷蘭語對外廣播，1936年柏林奧運期間更以25種語言報導賽會。1935年義大利加入廣播戰，特別著力於攻擊英國的中東政策，迫使剛成立的BBC於1938年首先提供阿拉伯語廣播，繼而提供西班牙、葡萄牙

[1]　轉引自Robert S. Fortner, *International Communication: History, Conflict, and Control of the Global Metropolis* (Belmont, CA: Wadsworth Publishing Company, 1993), pp. 118.

語對中南美洲廣播，1938年慕尼黑危機後，更增加德語、法語及義大利語。法西斯主義所以快速興起，除了直接訴諸群眾的意識形態奏效外，希特勒、戈培爾等人將極具煽動性的現場演說，透過廣播同步放送，更擴大法西斯主義煽惑人心的效果。不但使德國國民支持法西斯主義，也擴及西歐國家中的部分群眾及領導人，終至形成姑息主義而導致二戰爆發。1939年二戰爆發時，國際間已有25個國家以外語從事國際廣播[2]。

　　國際廣播不只在兩次大戰中發揮顯著效果，在接續之後的冷戰時期，更成為美蘇雙方直接對決的戰場。1950年韓戰爆發，蘇聯政府動用許多宣傳機器對美國進行「和平攻勢」（Peace Offensive）的仇美運動（Hate America），美國杜魯門政府則發起「真理運動」（Campaign of Truth），創設「心理戰略委員會」（Psychological Strategy Board），針對蘇聯、中國、西歐、中東與東南亞國家展開一系列的心戰宣傳計畫[3]。1953年，由「戰時新聞局」（Office of War Information, OWI）演變而來的「美國新聞總署」（US Information Agency, USIA）掛牌成立，使二戰後一度縮減規模的美國之音（VOA）再度受到重視，承擔美國對「鐵幕」人民宣傳自由民主的工作。

　　除了「美國之音」外，美國在西歐主要透過1949年設立，針對中東歐及波羅地海三小國為播送區的「自由歐洲電臺」（Radio Free Europe, RFE），以及1951年針對蘇聯地區為播送區的「自由電臺」（Radio Liberty, RL），進行宣傳工作。蘇聯即指控發生於1956年的匈牙利與波蘭事件，是由「自由歐洲電臺」與「自由電臺」所煽動；前捷克總理、文學家，也是「布拉格之春」的領導者之一：哈維爾，也在許多著作與訪談中提到「自由歐洲電臺」對缺乏新聞資訊的鐵幕人民的重要性。類似的電臺還有設立於馬尼拉的「自由亞洲電臺」（Radio of Free Asia, RFA），及針對古巴的天鵝電臺（Radio Swan）。

　　1928年於南京創立的「中央廣播電臺」其成立與發展，就是上述傳播科技與國際局勢演變的產物與見證者。央廣創建之初「深信廣播電臺是宣傳主義，闡揚國策，

[2]　Robert S. Fortner, *International Communication: History, Conflict, and Control of the Global Metropolis*, pp.128.

[3]　許維賢，〈冷戰電影與「真理運動」：新馬的個案〉，《二十一世紀》，162（香港，2017.08），頁64。

報導新聞，推廣教育的無上利器。」如同西方現代化論者對廣播等大眾傳媒的樂觀企盼，央廣主事者相信不受限於地理區位，不以識字多寡為門檻，廣播是教育庶民大眾的有效工具。但早已嫻熟國際政治的日本，在1931年爆發的九一八事變後，透過國際宣傳創造有利日本的輿論環境，使國民政府意識到國際宣傳的重要，因而投入國際廣播領域，試圖營造有利於己的國際輿論，創造符合現代文明的國家形象。

1949年遷臺的中央廣播電臺，儘管因組織改造而不見其名，但基於反共復國的使命，於1950年以「中央廣播電臺－自由中國之聲」恢復對中國及全世界的播音工作。隔年（1951），北京電臺（Radio Peking）也以13種語言開始對外廣播，就此揭開兩岸的廣播戰。在與「自由歐洲電臺」同樣的背景下，美國中央情報局及其外圍機構：西方公司，開始派員協助央廣進行心戰工作，不但指導節目內容，同時也在資金與技術上提供支援。臺美間長期的合作，使央廣在冷戰結束前構築起亞洲第一、世界第六的廣播訊號發射能量。

後冷戰時期臺灣的公眾外交

1991年，臺灣宣布終止動員戡亂時期，兩岸敵對的戰爭狀況逐步和緩。同年蘇聯瓦解，在意識形態似乎終結的年代裡，以電波輸送無產階級革命，或者傳遞資本主義消費文化的國際廣播，不再受到重視。加上1990年代衛星技術的突破，使跨國衛星電視躍然崛起；2000年後網際網路與行動通訊的普及，不但加快資訊流通的速度，讓過去因新聞資訊不被當地政府檢查而青睞的國際短波廣播，更形過時老舊。但從傳播史中可以發現舊媒介從不曾消失，只是以新形式存留。廣播的前身是古老的口語傳播，電視戲劇與電影是劇場展演的轉型，美國西聯（Western Union）早已放棄電報業務，但憑藉在電報業務上的長期聲望，西聯轉型為當下國際電匯的巨擘。

央廣成立至今九十年，曾經擁有輝煌的歷史，在面對數位時代以及影音等新媒體的衝擊下，似乎顯得步履蹣跚。但央廣過去所從事的國際廣播工作，主要目的在由臺灣人自己報導這片土地上所發生的人事物，促使世界各國對臺灣有更深一層的認識。使各國人民能在不受西方主流媒體的偏見下認識真實的臺灣，更希望藉此贏得各國人民乃至政府對臺灣的信任，在國際社會中創造友善臺灣的國際輿論。倘若因廣播媒介日益衰退而否定央廣存在的必要性，顯然是見樹不見林的管窺之議，不但無視廣播乃

至短波廣播的特殊性，也忽略央廣在國際空間中塑造臺灣形象、替臺灣發聲的不可取代性。

冷戰結束後，過去各國從事意識型態攻防的機構，紛紛轉型為傳播本國文化的媒體，以從事文化外交（culture diplomacy）工作。文化外交乃至更為廣義的公眾外交（public diplomacy）是一國政府為實現本國利益，對其他國家民眾展開資訊傳播與文化交流活動，以影響他國公眾輿論，進而對外國政府的外交政策產生作用，藉此形塑對本國有利之國際外交環境。冷戰後公眾外交一度受到冷落，但911後再度獲得西方世界的重視，現今世界大部分國家政府均積極地透過各種途徑，提供資料或藉由文化活動向他國公眾介紹本國，建構對其友善之國外輿論及國際外交環境[4]。

臺灣乃至各國民眾所熟知的法國國際廣播電臺（RFI）、德國之聲（DW），其營運經費皆由該國外交部編列，其著眼點正在於由本國政府直接面對世界人民，解釋本國外交政策、推廣本國政經成就。央廣前身之一的中廣海外部，改制前經費預算由新聞局所編列，乃至改制初期主管機關為新聞局國際新聞處，顯見央廣的存在目的與上述西方媒體類似，都以宣傳該國正確訊息為主旨。臺灣長期被排拒於正式國際組織之外，倘若政府能夠善用央廣長期在國際廣播領域所累積的資源與優勢，以國家電臺的宏觀視角製播節目，應能替臺灣在國際社會樹立正面形象，創造友好臺灣的國際輿論，而且相較於其他傳播工具，廣播仍是持有成本最少，進入門檻最低、溝通障礙最小的媒介。儘管在先進國家中人民能夠無礙地使用網路接收與傳播資訊。但廣大的第三世界開發中國家，普遍存在可觀的城鄉差距、數位落差以及識字率偏低的問題。因此，利用廣播進行基礎教育仍是許多國際組織積極推廣的工作。例如2007年聯合國教科文組織（UNESCO）與義大利基金會共同出資在阿富汗推廣以廣播節目進行基礎教育的計畫，即獲得阿富汗居民普遍的肯定與支持。而BBC、CNN Radio、UN and Africa、International Radio Stations-Live 365、World Radio Network等單位也早已投入國際人道關懷領域[5]。央廣更應積極介入此一領域，製播軟性節目協助友邦或第三世界國家解決發展難題，輸出並凸顯臺灣經驗的可貴，以民間交流的形式爭取各國人民的支持。

[4] 王維菁，〈輸出美國：美國新聞署與美國公眾外交〉，《傳播、文化與政治》，1（2015.06），頁201-205。

[5] 中央廣播電臺編，《中央廣播電臺2007年年報》，頁35。

傳送自由民主的臺灣之音

　　除了冷戰結束的國際情勢，外在環境的另一轉變是1990年代後兩岸開放民間交流，臺海的緊張情勢逐漸緩和，不少人因而認為過去以心戰為任務的央廣已無存在必要。這樣的觀點一方面無視改制後的央廣，除了延續過去對中國地區的廣播任務外，同時也代表國家向全球傳遞臺灣之音的任務。另一方面，僅就兩岸文化交流而言，論者也忽視兩岸文化交流中實際存在的不對等、高度政治化的障礙。異言之，臺灣社會民主化已久，在廢除《出版法》後基本上已不存在事前審查制度。相反地，中國的審批制度明顯構成臺灣影視音等文創業者進入中國市場的政治門檻，加上中國共產黨對宣傳機構及輿論風向的全面性掌控，不但以政治立場作為核發臺灣媒體採訪許可的判准，也不時以撤銷簽證乃至驅逐外籍記者的方式，限制新聞媒體的採訪自由。從近年中國投入極大人力與財力，於境內全面干擾國際廣播電臺，更可見中國官方對未經篩選過濾資訊的恐懼。倘若廣播真的勢將淘汰，何以中國政府需耗費龐大人力物力阻礙國際短波訊號？

　　2000年後，中國累積改革開放30年來的成果，積極爭取主辦2008年北京奧運、2010年上海世博，在在顯示大國崛起的旺盛野心。近年不但積極爭取在國際媒體曝光，更主動在國際媒體宣傳中國價值。從CCTV 4爭取在各國落地，就可明瞭中國亟欲透過自製新聞節目，影響國際輿論。尤其自習近平上臺後，推行「大外宣」（擴大對外宣傳）走出去政策，不但影響外國媒體報導方向、收購海外華文媒體、吸收外語人才，更廣建孔子學院，以產生有利於中國的論述權。2018年3月，中國官方宣布「深化黨和國家機構改革方案」，提出將「中國中央電視臺」、「中央人民廣播電臺」、「中國國際廣播電臺」三個傳媒機構，整併合一為「中央廣播電視總臺」，以「中國之音」（Voice of China）對外發聲。

　　面對中國如此有計畫、全球性的宣傳策略，美國早在1996年再度成立自由亞洲電臺（RFA），近年也在塞班島增建發射臺，持續編列高昂營運費用，維持發射站的運作。同時租用泰國、西伯利亞、中亞等地的轉播站，突破中國的播音干擾。撇除美國透過VOA與RFA究竟是從事公眾外交或試圖維繫美國的霸權地位動機不論，面對中國如此有計畫且投注龐大媒體資源於國際宣傳的文化攻勢，在可見的未來中不但創造

有利中國的國際輿論，也勢必壓縮與中國僅一海之隔的臺灣發聲管道。央廣若撤守長期經營的中國播送區及聽眾，不但將使中國人民難以獲得關於臺灣的真實資訊，也勢必讓已在國際正式組織中區居弱勢的臺灣，在國際輿論上難與中國抗衡。

特別就國際廣播而言，中、短波廣播頻率，是國際上共同使用、有限而寶貴的頻譜資源，央廣數十年來依循國際間「先占先用」的共識原則，固守對外中、長程廣播所使用的既有頻率，是臺灣珍稀的頻譜資源。特別是短波頻率的使用需透過協商，以避免造成互相干擾。但因臺灣非聯合國會員，無法參與ITU會議及HFCC每年冬夏兩季的國際頻率協商會議，且隨時遭中國蓄意的同頻干擾，但仍能藉由增強功率、更換時間、頻率，找尋電波發射管道。若棄守這些頻率，以致於被其他電臺甚至為中國占用，除將使臺灣喪失珍貴的國際頻譜資源，未來臺灣要在國際短波廣播尋找發聲管道也將頻添困難[6]。

論者或許以現今網路技術之先進，加上中國人民普遍使用翻牆軟體，藉虛擬私人網路（Virtual Private Network, VPN）與網際網路連結，以此突破中國官方所設置的防火長城，而認定國際廣播早已落伍。但從跨國網路商願意為進入中國市場而在隱私政策或搜索機制上做出妥協，就可知在中國境內倡言資訊自由，不只緣木求魚更是痴人說夢。更關鍵的是網路通訊的基礎是光纖纜線，一旦截斷電纜網路通訊亦隨之中止，更無法與外界聯繫。相較於網路或衛星廣播容易於一夕間完全攔截封鎖，央廣及其他國際廣播媒體所憑恃的中短波頻道，仰賴電離層反射而傳遞訊號，在技術上難以完全封鎖與阻絕，相對於網際網路與衛星電視更顯珍貴。

根據《中央廣播電臺設置條例》，央廣的任務為：「一、對國外地區傳播新聞及資訊，樹立國家新形象，促進國際人士對我國之正確認知，及加強華僑對祖國之向心力。二、對大陸地區傳播新聞及資訊，增進大陸地區對臺灣地區之溝通與了解。」改制二十年來，央廣繼承中央電臺與中廣海外部的傳統，在國際與對中國廣播的領域上持續耕耘。無論就國際外交或兩岸關係的層面而言，臺灣都需要央廣持續以國家電臺的角色在國際社會發聲。倘若主政者認為在當前臺灣受困的外交情勢中需有所突破；

[6]　中央廣播電臺藏，「監察院調查『政府支助之公共媒體董事會組成、組織管理與營運績效』案約詢行政院新聞局參考問題」，2010年4月7日，頁50。

面對一海之隔的中國威脅必須爭取更多中國民間人士的認同，營造兩岸和平共存的輿論環境，就必須謹慎思考如何維繫央廣長久以來在國際與對中國廣播所累積的經驗與貢獻。

附　錄

董事會
Board of Directors

監事會
Supervisory Board

董事長
Chairperson

總臺長
President

副總臺長
Vice President

執行祕書
Executive Secretary

主任祕書
Secretary General

工程部
Engineering
Department

節目部
Programming
Department

新聞部
News
Department

網路資訊部
Internet and
Information
Department

公共服務部
Public Service
Department

行政管理部
Administrative
Department

分臺（六）
Branch Stations (6)

工務組
Technical Support Section

微波站（七）
Microwave Stations(7)

外語組 Foreign Language Section

華語組 Chinese Language Section

編譯組 Translation Section

編播組 Broadcasting Section

採訪組 Interview Section

網路媒體組 Internet Media Section

資訊管理組 Information Management Section

公關企劃組 Public Relations Section

業務拓展組 Business Development Section

聽眾服務組 Listener Services Section

總務組 General Affairs Section

人事組 Personnel Section

會計組 Accounting Section

中央廣播電臺組織架構圖（2015）

資料來源：《中央廣播電臺年報 Radio Taiwan international Annual report 》（臺北：中央廣播電臺，2015），頁61。

中央廣播電臺歷任負責人

姓名	職稱	起任年月	組織名稱	備註
吳保豐	主任	17年8月	中央廣播電臺	成立
吳保豐	處長	21年4月	中央廣播無線電臺管理處	
吳保豐	處長	25年1月	中央廣播事業管理處	
吳道一	處長	32年2月		
戴傳賢	董事長	36年1月	中國廣播公司	因事未到職
張道藩	董事長	38年11月		遷移來臺

中央大陸廣播部

姓名	職稱	起任年月	組織名稱	備註
陳建中	主任	43年5月	中廣大陸廣播部	
黎世芬	主任	48年7月	中廣大陸廣播部	
匡文炳	主任	54年7月	中廣大陸廣播部	
李白虹	主任	55年7月	中廣大陸廣播部	
劉侃如	主任	59年9月	中廣大陸廣播部	隸屬國民黨 中央黨部
劉侃如	主任	61年7月	中央廣播電臺	
徐晴嵐	主任	63年7月	中央廣播電臺	
白萬洋	主任	64年6月	中央廣播電臺	
蔣孝武	主任	65年7月	中央廣播電臺	

中央大陸廣播部

姓名	職稱	起任年月	組織名稱	備註
黎世芬	主任	54年9月	中廣海外部	
陳本苞	主任	57年3月	中廣海外部	
楊仲揆	主任	64年11月	中廣海外部	
張宗棟	主任	69年9月	中廣海外部	
唐盼盼	主任	70年1月	中廣海外部	
徐維中	主任	72年7月	中廣海外部	代理
李厚生	主任	73年3月	中廣海外部	代理
盛建面	主任	74年11月	中廣海外部	
馮寄台	主任	78年9月	中廣海外部	
林章松	主任	82年3月	中廣海外部	
劉偉勳	主任	83年8月	中廣海外部	
李厚生	主任	84年6月	中廣海外部	

中央大陸廣播部

姓名	職稱	起任年月	組織名稱	備註
陳震生	主任	69年7月	中央廣播電臺	
羅致遠	主任	83年3月	中央廣播電臺	隸屬國防部
黃四川	主任	85年3月	中央廣播電臺	

財團法人中央廣播電臺

	起任時間	董事長	總臺長
第一屆	1997.07	朱婉清	一
	1998.06		黃四川
第二屆	2000.07	周天瑞	葛士林
第三屆	2003.07	林峰正	賴秀如
第四屆	2006.09	鄭優	邵立中
	2008.10	高惠宇	汪誕平
第五屆	2009.09	曠湘霞	
	2011.04	董事王振臺代理	樊祥麟
	2011.06	張榮恭	
	2012.04		李猶龍
第六屆	2013.03	張榮恭	李猶龍
	2014.08		賴祥蔚
	2015.03	曠湘霞	
第七屆	2016.01	曠湘霞	賴祥蔚
	2016.09	路平	
	2017.01		邵立中

資料來源：邵立中總編輯，《臺灣之音：央廣改制十週年大事紀》（臺北：中央廣播電臺，2008），頁 34：中央廣播電臺年報資料。

國家圖書館出版品預行編目資料

揚聲國際的臺灣之音：中央廣播電臺九十年史
／何義麟等著. --初版. --臺北市：五南，
2018.12
　　面；　公分
　ISBN 978-957-763-259-3(平裝)
1.中央廣播電臺 2.歷史
557.76　　　　　　　　　108000134

1ZFS

揚聲國際的臺灣之音
——中央廣播電臺九十年史

作　　　者 — 何義麟、林果顯、楊秀菁、黃順星

發 行 人 — 楊榮川

副總編輯 — 王俐文

文字編輯 — 許慈佑

責任編輯 — 金明芬

封面設計 — 柳佳璋

出 版 者 — 五南圖書出版股份有限公司

地　　　址：106台北市大安區和平東路二段339號4樓

電　　　話：(02)2705-5066　　傳　　真：(02)2706-6100

網　　　址：http://www.wunan.com.tw

電子郵件：wunan@wunan.com.tw

劃撥帳號：01068953

戶　　　名：五南圖書出版股份有限公司

法律顧問　林勝安律師事務所　林勝安律師

出版日期　2018年12月初版一刷

定　　　價　新臺幣550元